遊美國・加拿大

發現美術館

劉昌漢 著

藝術家

目 次

★ 美國

🍁加拿大

前言

　　當代的城市美術館不僅是單純的藝術品展示場所，也具有典藏保存、研究整理、社會教育的功能，同時兼帶休閒養性、文化創意的多邊作用，更成為帶動都會發展、美化環境、促進地方觀光產業及社區活力的人文生態演繹場域。

　　推動國家文化建設有兩大力量，一是由上而下的意識主導，一是由下而上的自發活力。前者像 20 世紀 20 年代墨西哥壁畫運動、30 年代美國羅斯福總統推動的「公共工程藝術方案」（Public Works of Art Project）；後者如中國早年的五四新文學運動與台灣 70 年代的鄉土運動等等，二種類型之社會影響多少反映在美術館的建設、展覽、典藏和營運規劃中。

　　美術館是國家社會文化建設項下視覺藝術發展必不可少的重要一環，它與喧鬧的藝術博覽會，商業機制的畫廊與拍賣會目的不同，具有更深的學術超然性。但是傳統美術館的設立和經營理念以往每每陷入「大就是好」的迷思，當大多數經典名作名花有主，新創作價值猶未獲得肯定共識情形下，歷史短淺的美術館有錢未必能夠收藏到著名藝術家的代表作品，使得雕塑、版畫印刷、攝影、數位創作等「複製藝術」成為熱門選項，但是為免千館一面，大致雷同，與其缺少名作加持，庸作充斥的「大」已無法吸引觀眾。近來美術館行政愈來愈揚棄過去置入性行銷思維，而從城市社區的資源整合、歷史與人文特色，以及獲益回報觀點思考，期待在當今多元社會反映多元文化議題。這種追求美學與實用兼顧目的互動激盪，使得「小而美」和「非收藏空間」成為美術館發展的另一種形式，某些沒有屋頂的美術館，像雕塑森林、藝術主題公園等等也贏得都會青睞。

　　美術館雖有大小、優劣分別，但是背後故事都不乏可談性。一般參觀美術館是橫向觀覽今日的展出，展品未必全是自身館藏，可能商借得來，次次不同；書寫美術館則是縱向著眼它的發展演變，歷史事件和經營策略，以及起到的文化作用。

　　本書原文在《藝術家》雜誌連載發表時為了避免短期間過於集中某一地區，是跳躍式散點敍述，現今彙編出書，為利有心人按路線索引，方便參訪，重新按照地理方向作了調整編排。希望書中介紹之北美美術館情形能為大家欣賞藝術之美提供參考，對於政府文化政策、藝術行政、藝術家創作也有借鏡作用。

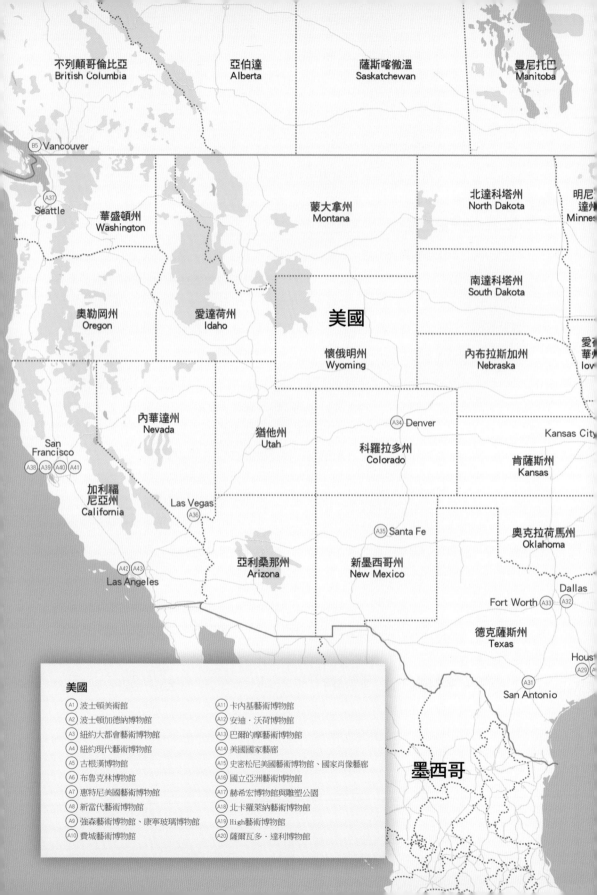

不列顛哥倫比亞
British Columbia

亞伯達
Alberta

薩斯喀徹溫
Saskatchewan

曼尼扎巴
Manitoba

B5 Vancouver

A37 Seattle

華盛頓州
Washington

蒙大拿州
Montana

北達科塔州
North Dakota

明尼
達州
Minnes

奧勒岡州
Oregon

愛達荷州
Idaho

美國

南達科塔州
South Dakota

內華達州
Nevada

猶他州
Utah

懷俄明州
Wyoming

內布拉斯加州
Nebraska

愛荷
華州
Iow

科羅拉多州
Colorado

A34 Denver

Kansas City

San Francisco

A38 A39 A40 A41

加利福
尼亞州
California

Las Vegas

A36

肯薩斯州
Kansas

奧克拉荷馬州
Oklahoma

A42 A43

Las Angeles

亞利桑那州
Arizona

A35 Santa Fe

新墨西哥州
New Mexico

Dallas

Fort Worth A33 A32

德克薩斯州
Texas

Houst

A29 A

San Antonio A31

墨西哥

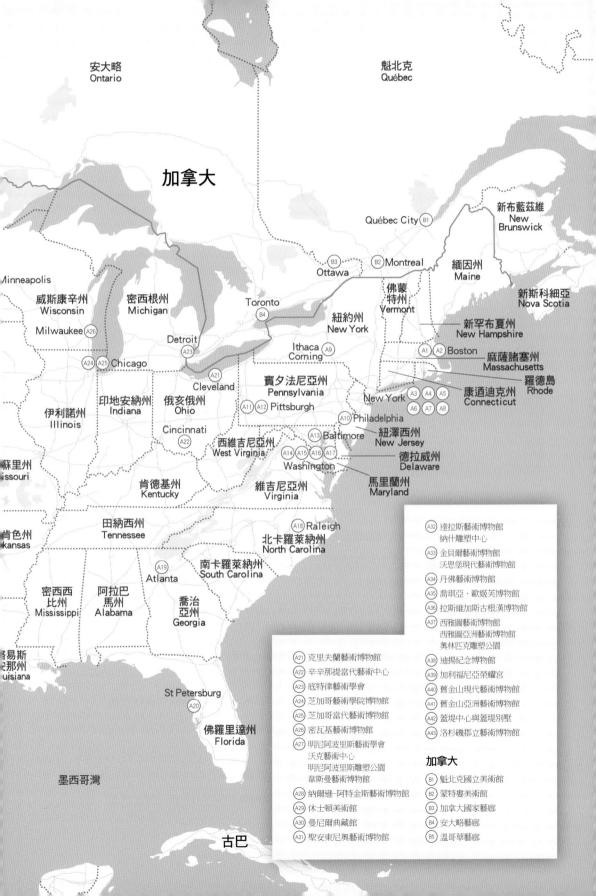

安大略
Ontario

魁北克
Québec

加拿大

新布藍茲維
New Brunswick

Québec City B1

新斯科細亞
Nova Scotia

Minneapolis

威斯康辛州
Wisconsin

密西根州
Michigan

Ottawa B3 B2 Montreal

緬因州
Maine

Milwaukee A26

Detroit A23

Toronto B4

佛蒙特州
Vermont

紐約州
New York

新罕布夏州
New Hampshire

A1 A2 Boston

麻薩諸塞州
Massachusetts

A24 A25 Chicago

Cleveland A21

Ithaca
Corning A9

羅德島
Rhode

康涅迪克州
Connecticut

印地安納州
Indiana

俄亥俄州
Ohio

賓夕法尼亞州
Pennsylvania

A11 A12 Pittsburgh

New York

A3 A4 A5
A6 A7 A8

伊利諾州
Illinois

A10 Philadelphia

紐澤西州
New Jersey

Cincinnati
A22

A13 Baltimore

德拉威州
Delaware

蘇里州
issouri

西維吉尼亞州
West Virginia

A14 A15 A16 A17

Washington

肯德基州
Kentucky

維吉尼亞州
Virginia

馬里蘭州
Maryland

肯色州
ansas

田納西州
Tennessee

A18 Raleigh

北卡羅萊納州
North Carolina

A19

南卡羅萊納州
South Carolina

路易斯
那州
ouisiana

密西西
比州
Mississippi

阿拉巴
馬州
Alabama

Atlanta

喬治
亞州
Georgia

St Petersburg

A20

佛羅里達州
Florida

墨西哥灣

古巴

A32 達拉斯藝術博物館
　　 納什雕塑中心
A33 金貝爾藝術博物館
　　 沃思堡現代藝術博物館
A34 丹佛藝術博物館
A35 喬琪亞・歐姬芙博物館
A36 拉斯維加斯古根漢博物館
A37 西雅圖藝術博物館
　　 西雅圖亞洲藝術博物館
　　 奧林匹克雕塑公園
A38 迪揚紀念博物館
A39 加利福尼亞榮耀宮
A40 舊金山現代藝術博物館
A41 舊金山亞洲藝術博物館
A42 蓋堤中心與蓋堤別墅
A43 洛杉磯郡立藝術博物館

加拿大

B1 魁北克國立美術館
B2 蒙特婁美術館
B3 加拿大國家畫廊
B4 安大略藝廊
B5 溫哥華藝廊

A21 克里夫蘭藝術博物館
A22 辛辛那提當代藝術中心
A23 底特律藝術學會
A24 芝加哥藝術學院博物館
A25 芝加哥當代藝術博物館
A26 密瓦基藝術博物館
A27 明尼阿波里斯藝術學會
　　 沃克藝術中心
　　 明尼阿波里斯雕塑公園
　　 韋斯曼藝術博物館
A28 納爾遜-阿特金斯藝術博物館
A29 休士頓美術館
A30 曼尼爾典藏館
A31 聖安東尼奧藝術博物館

綜合呈現文化史的是非共業
波士頓美術館

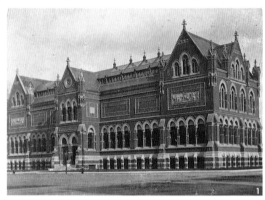
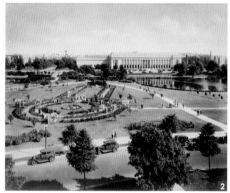

美國與加拿大東岸的美術館歷史悠久，豐富的古藝術收藏不是西岸美術館能夠比擬，對於藝術工作者和美術愛好者來說，想看藝術史的經典名作，波士頓、紐約、費城、華府等東部都會是必遊的朝聖之地。

波士頓是美國最早開發的城市，著名學府雲集，戲劇、音樂、美術發展蓬勃，人文氣息濃厚，素有「美國的雅典」之稱。波士頓美術館（Museum of Fine Arts, Boston）簡稱 MFA，創建於 1870 年，當時哈佛大學波士頓圖書館和麻省理工學院為展出收藏的藝術，倡議籌建這座博物館，時間較紐約大都會（1872）、費城藝博館（1876）更早，是美國最好的美術館之一。開館時館址在科普利廣場（Copley Square），1909 年搬遷至今日的杭廷頓大道，建築外貌不像費城藝術博物館那樣以高高在上之姿雄峙著所在都市，低矮微緩的石階更顯得親民。館前豎立著雕塑家賽羅斯‧達林（Cyrus Dallin）的印地安史詩創作〈巨大精神之呼籲〉。內部展廳面積之大，庭院之美，加上百餘年累積之 45 萬件來自亞、非、歐、美和大洋洲國家藝術作品，包括印刷、素描、照片、油畫、雕塑及多媒材等傑出收藏，類型豐富，集古今

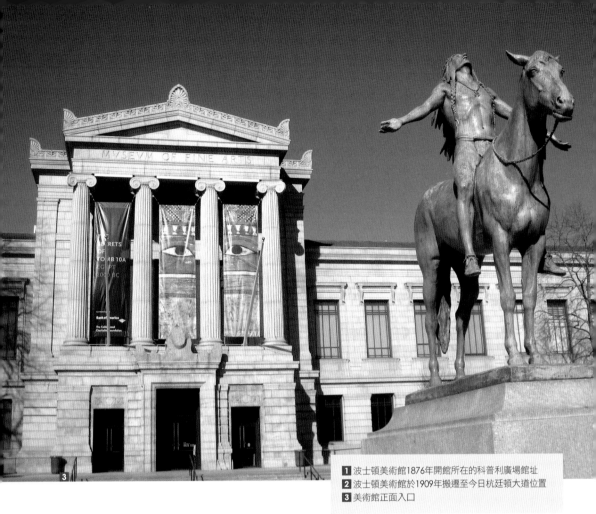

大成，每年吸引百萬以上參觀人次。

　　一流美術館的硬軟體設施需與時俱進，波士頓美術館於 1927 年設立了附屬藝術學校，1981 年由名建築師貝聿銘設計增建的主樓西翼落成，1983 年東翼接續完成，2010 年又加建了四層樓的美國藝術展區。由於分段築建，整座美術館成為舊與新，古典與現代的綜合體，相當程度呼應出內部跨時代、跨地域的展示特質。2008 年美術館庭院擺放了西班牙藝術家安東尼‧羅佩茲‧加西亞（Antonio López García）的兩個嬰兒巨頭〈日與夜〉，一個睜眼一個閉眼，象徵性敘述出藝術和美術館永不止息的成長。

　　館內收藏分亞洲藝術、埃及和近東藝術、希臘羅馬美術、歐洲裝飾藝術、繪畫素描、美國裝飾藝術、印刷照相、染織衣物和 20 世紀藝術九大部分。

　　這裡的亞洲收藏世界首屈一指，1890 年美術館成立「日本美術部」，首屆主任聘請曾在日本居住 12 年，在東京帝大教授政經學和哲學的哈佛學者費諾羅薩（Fenollosa）擔任，最早藏品多得自 19 世紀美國東方學者愛德華‧莫爾斯（Edward Morse）和旅日醫生威廉‧比

奇洛（William Bigelow）在日本的收集，堪稱現存世上最偉大的日本藝品典藏。

1903 年「日本美術部」更名「日本中國美術部」，後再改名為東方部。中國藏品包括各式陶器及大量佛像、銅器、玉器、敦煌經卷和書畫圖繪，橫跨四千年歷史。這裡是最早收藏中國古代繪畫的美國博物館，藏有敦煌 17 窟的經卷、詩畫、書法；繪畫像唐朝閻立本的〈歷代帝王圖〉、宋徽宗摹本唐代張萱〈搗練圖〉、宋朝陳容的〈九龍圖〉等，均屬中華國寶作品。

波士頓美術館來自埃及古王國時期的收藏僅次於開羅博物館，是與哈佛大學 1905-45 年共同發掘吉薩（Giza）金字塔古墓群和寺廟之成果。而希臘羅馬美術，優美的雕刻人像，青銅器皿、彩繪花瓶及裝飾品，呈現與埃及迥然不同的文化風格。

歐洲繪畫與印象派收藏同是美術館的吸睛所在，提香（Titian）、丁托列托（Tintoretto）、葛利哥（El Greco）、魯本斯（Rubens）、維拉斯蓋茲（Velazquez）、林布蘭特（Rembrandt）等西洋美術史上的大師作品，這裡幾乎不缺。其中米勒（Millet）作品多達百餘件，包括著名的〈播種者〉。莫內（Monet）則有 40 餘幅，像〈穿和服的仕女〉、〈稻草堆〉及〈盧昂大教堂的日落〉等。此外，泰納（Turner）慘屬

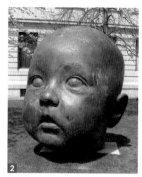

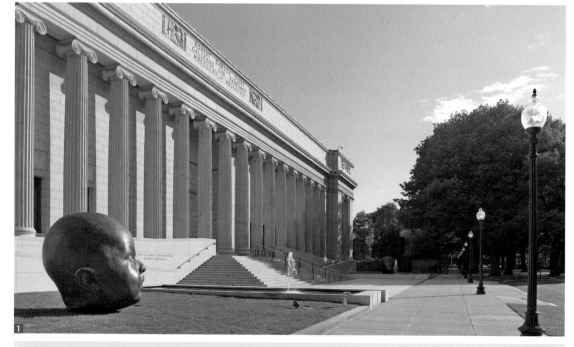

1 美術館背面一景　2 3 美術館庭院擺放了安東尼·羅佩茲·加西亞創作的兩個嬰兒巨頭，一個睜眼，一個閉眼，名稱叫〈日與夜〉。
4 美術館內部一景　5 波士頓美術館夜景　6 波士頓美術館雇請沙金畫了系列壁畫

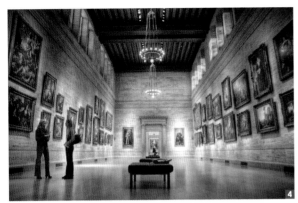

的〈奴隸船〉、雷諾瓦（Renoir）歡快的〈布吉瓦爾舞會〉、梵谷（Van Gogh）為友人魯林畫的〈郵差〉，以及高更（Gauguin）充滿哲學玄想的大畫〈我們從哪裡來？我們是什麼？我們往哪裡去？〉、畢卡索（Picasso）的〈薩賓的擄掠〉等均為代表。

美國藝術典藏以 18、19 世紀以來的傑出繪畫最值得自豪。這兒有 50 件以上科普利（Copley）作品，包括他的名作〈沃森和鯊魚〉。吉伯特·斯圖亞特（Gilbert Stuart）的〈喬治·華盛頓肖像〉被稱作史上最著名的未完成肖像。1916 年美術館雇請沙金（Sargent）畫了系列壁畫，為畫家少見的珍品。而荷馬（Homer）的〈霧警〉、歐姬芙（Georgia O'Keeffe）的〈白玫瑰與菲燕草〉也有很高人氣。另外威廉·莫里斯（William Morris）、惠斯勒（Whistler）、莫里斯·路易斯（Morris Louis）等作品也豐富了美術館的內容。

波士頓美術館以古藝術典藏最為著稱，對藝品的收集、保存、展示和研究貢獻卓著，但是古藝術的真假撲朔迷離，來源難考，MFA 儘管專家雲集，同樣難免有走眼時候。1957 年波士頓美術館自張大千手中入藏了一批中國古畫，包括五代關仝的〈岸曲醉吟圖〉；次年張大千再度賣予 6 世紀畫作〈無垢菩薩〉，MFA 以為獲得傳世最古的絹本佛像。不料到 1970年代末，經過科學檢測發現二幅畫的鈦白色為 1920 年代產物，因而坐實為贗品。2008 年館方以「張大千：畫家、收藏家、製贗者」為題推出了一個小規模展覽，為自己所吃悶虧打了

科普利的名作〈沃森和鯊魚〉有很高人氣

一記回馬槍。

　　張大千以絕高繪畫和鑑識功力「詐欺」美術館固然遭受批評，但是西方博物館許多藏品來自掠奪也久受詬病，該館「偉大」的收藏未能例外。這兒的中國典藏，像宋徽宗的〈五色鸚鵡〉即為八國聯軍被搶文物，輾轉流落此處，相似背景作品還有很多。巧取豪奪和爾虞我詐織就了西方美術館／博物館罪惡的歷史共業，因此當收贓者變身苦主，只能算冥冥之中的報應吧。

　　藝術文物的真偽靠專業檢視，但國際劫掠牽扯的問題更廣而難解。現代世界嘗試終止藝術與古文物竊奪發生，不過這是相當晚近的發展。1970 年聯合國一項會議開始呼籲，美國直到 1983 年才採行規定法律，可是追溯時效不明，執行上存在許多漏洞。1997 年波士頓美術館展出馬雅文物即引起風波，瓜地馬拉政府質疑文物的法理歸屬要求歸還，波館認為瓜國政治環境不穩，古物留在波士頓比較安全。爭論期間《波士頓全球報》走訪了傳說中的文物出土地——瓜地馬拉米瑞德河（Mirador River）河谷，嘗試找出這些物件的確切來源。就在拜訪前幾日，幫派份子方帶著 AK-47 突擊步槍盜取了當地龐大的石碑，該地文化部官員沉痛地形容失物是「滿載國家歷史的書頁」。不過事情終究緩慢在往正向發展，今日二戰納粹劫奪藝術品歸還已見成效，2010 年 MFA 也同意將在不知情狀況下購買的一批義大利藝術品還給義國，交換條件是義大利出借一些重要文物供作展覽，這項舉措深具意義。

波士頓美術館的日本藝術收藏在世界首屈一指

宋徽宗摹本唐代張萱〈搗練圖〉

八大山人作品〈墨荷〉

宋徽宗〈五色鸚鵡〉為八國聯軍被搶文物

唐閻立本的〈歷代帝王圖〉屬於重量級藏品

唐石雕菩薩在蓮花寶座上

宋張思恭作品〈猴侍水星神圖〉

波士頓美術館來自埃及
古國王時期的收藏僅次
於開羅博物館，乃發掘
吉薩金字塔古墓群所獲
成果

提香的〈維納斯攬鏡圖〉

塞尚作品

印象主義作品展示

高更充滿哲學玄想的〈我們從哪裡來？我們是什麼？我們往哪裡去？〉

畢卡索作品〈薩比奴擄掠〉

波館組織上屬於私立機構，營運經費約 25％來自各界贊助，其餘為門票、開發相關產品等收入。為了積極尋覓財源，2004 年美術館借出 21 幅莫內繪畫至拉斯維加斯一家酒店賭場展覽，遭到強烈的因財失義的批評，認為把靈魂賣給了商業利益。事實上該館參與商業行為不止此端，波士頓美術館與中國嘉德拍賣合作已有數年歷史。當代藝術博物館參與市場買賣的利弊容或有討論空間，但一般美術館為了調整館藏和資金流用，將部分藏品委拍、租借已屬常態操作，因此難以據之來獨責 MFA。

　　隨著現代文明進展，公眾美術館典藏藝術文物的法理基礎、與利益團體的關係日益受到嚴格檢視，毋寧是社會進步的表徵。唯有通過檢測，古藝術文物的收藏和展覽才能立足於正當無訛之境，否則即使如波館的聲名和美國龐大的政經力量，終究無法予不法合理化。

荷馬作品〈霧警〉

張大千贗作〈無垢菩薩〉

沙金作品〈愛德華・達雷・波依特的女兒們〉

[波士頓美術館]

地址：465 Huntington Ave, Boston, MA 02115

電話：617-267-9300

門票：成人25元，老人及學生23元，17歲以下免費。
　　　每週三4時後自由樂捐。

開放時間：週一、二、六、日上午10時至下午4時45分；
　　　　　週三、四、五至晚間9時45分。

●美國地區以美元計價，以下同。

創造奇蹟的女人
加德納博物館

2010 年 5 月 19 日午夜至 20 日凌晨，巴黎市立現代美術館發生震驚社會的重大竊案，盜賊打破窗戶潛入，偷走馬諦斯、畢卡索、勃拉克（Braque）、勒澤（Leger）和莫迪利亞尼（Modigliani）的五幅名畫，損失慘重。許多報章因為此次事件重新提起 1990 年波士頓伊莎貝拉·斯圖爾特·加德納博物館（The Isabella Stewart Gardner Museum）的另一件劫案。當年 3 月 18 日半夜，兩位穿著警察制服的盜匪騙過值班警衛，在一個半小時內竊走了維梅爾（Vermeer）的〈音樂會〉、林布蘭特的〈加利利海上風暴〉等 13 幅世界級名畫，總值高達 5 億美元；更令人痛心的是幾張大幅作品竟遭竊賊粗暴地用刀直接切下。從那時至今 20 餘年過去，即使聯邦調查局懸賞 500 萬美元「利誘」和司法豁免不究的「情商」，這些畫仍杳如黃鶴。

加德納博物館被竊事件是美國史上最大的藝術竊案。2005 年拍攝之紀錄片《盜竊》對此事有詳細記載。2009 年 2 月，《加德納竊案：歷史上最大未解藝術竊案的真實故事》（The Gardner Heist: The True Story of the World's Largest Unsolved Art Theft）一書由英國出版，作者烏爾里希·博塞（Ulrich Boser）係記者出身，為《紐約時報》、《華盛頓郵報》及其他媒體長期撰稿。他採訪了 FBI 探員及當時的目擊證人，以及當地罪犯和藝術商，首度向公眾揭示盜賊的真實身分，認為事件與波士頓黑幫組織「冬山」和愛爾蘭共和軍有神祕牽連。博塞的調查儘管被專家認為非常具建設性，不過結論仍屬於個人推測，未得到實證。過去幾十年，藝術竊案屢見不鮮，被竊文物非法交易成為全球最大黑市之一，更成為毒梟和地下軍火買賣洗錢的工具，估計年營業額高達 60 億美元，只有 5% 能被幸運找回。

撇開盜竊的聳動話題回歸藝術收藏審視，當今任何美術館，如果能擁有喬托（Giotto）、波蒂切利（Botticelli）、米開朗基羅（Michelangelo）、拉斐爾（Raphael）、提香、維拉斯蓋茲、魯本斯、林布蘭特等大師的名作，絕對可以列身第一流展覽館名單而無愧色，加德納博物館正是這樣一所博物館。創辦人伊莎貝拉·斯圖爾特女士被稱作「波士頓七大奇蹟」

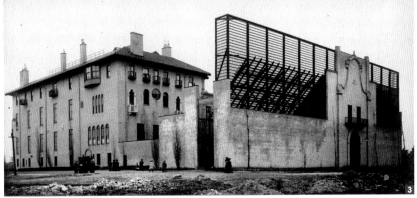

1 今天的伊莎貝拉・斯圖爾特・加德納博物館一景 **2** 加德納博物館被竊事件在2005年拍攝成為紀錄片「盜竊」，圖為影片海報 **3** 伊莎貝拉・斯圖爾特・加德納博物館初建完成的照片

之一，1840 年生於紐約市，父親為鋼鐵貿易富商。伊莎貝拉青年時在美國和歐洲就學，1860 年嫁給同學好友的哥哥傑克・加德納（Jack Gardner），婚後二人在波士頓定居。1863 年他們歷經喪子之痛，繼而的流產使她不能再孕，為了度過悲痛引起的憂鬱症，這對夫婦聽從醫師建議到歐洲旅遊，環境改變使伊莎貝拉逐漸從哀慟中康復。旅行期間加德納夫婦參觀了許多藝術展覽，獲得良好的藝術收藏知識。1891 年伊莎貝拉的父親過世，她用父親留給她的

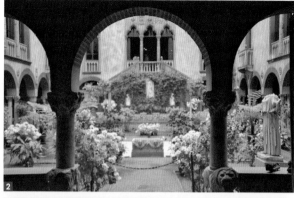

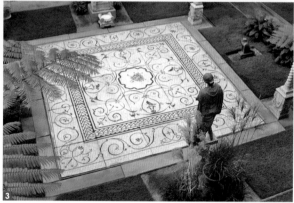

1 伊莎貝拉・斯圖爾特・加德納博物館入口 **2** 博物館美輪美奐的花園中庭飄散著古典的芬芳，令人驚豔 **3** 花園正中地上所鋪嵌花磁磚乃羅馬古物，中心是蛇髮魔女梅杜莎圖案 **4** 博物館內被竊油畫牆壁上仍保留著空框，使觀眾再次想起竊盜的惡行 **5** 博物館內的拉斐爾室

遺產購買了大量藝術品，逐漸累積起個人的收藏。加德納夫人熱情而活力充沛，對波士頓社會活動極為投入，對動物權利和城市綠化組織慷慨地提供財力支援，也是波士頓交響樂團、文藝社團和天主教會等的贊助者，不過眾多關愛中，藝術收藏更具有獨特地位。

　　加德納夫人曾說：「我們國家最需要的是藝術，美國是一個年輕的國家，許多地方發展很快，但是美國需要創造更多機會讓人民欣賞美的藝術品。」因此決定建造一座博物館來展示自己藏品。她不喜歡當時許多博物館冰冷、空曠的空間處理，心中的博物館應該如居家般溫馨怡人，參觀者應感覺像是一位客人，而不是一個巨大、冷漠和非人性博物館的遊客。從購買土地，聘用英籍建築師威拉德・西爾斯（Willard Sears）設計，她親自承擔各項繁瑣的工作，監督博物館建造的每一細節。1898 年夫婿死於中風意外，她並未耽擱工程進行，反而更加速追逐夢想的實現。1901 年伊莎貝拉搬到建設中的博物館四樓居住，1903 年 1 月 1 日博物館正式開放，1919 年她罹患中風而半身不遂，但仍然繼續管理且接見訪客，直到 1924 年去世。

伊莎貝拉將相當大的遺產贈予致力防止虐童、救助畸形兒和動物救援服務的麻薩諸塞州協會，也為如何管理博物館提出了系列「苛刻」要求，其中一項是她去世後館內的展示永遠不許變更，否則藏品即交哈佛大學擁有。今天的加德納博物館幾乎與百年前一個模樣，外觀像座帶有 15 世紀義大利風的普通四層住宅，既不別緻，也無特別氣勢，但是走進去卻柳暗花明，內在美令人驚豔。其中收藏著 2500 件藝術品，多數是無標籤的，按照時、地陳列於各個房間。博物館中心有一漂亮的庭園，圍繞花園的四壁採取義大利威尼斯古建築巴巴羅宮（Palazzi Barbaro）為設計藍本，陽光透過頂棚玻璃天窗照進園內，飄散著古典的芬芳。

博物館絕妙處在於庭院與收藏的對比，花園正中地上所鋪嵌花磁磚乃羅馬古物，中心是蛇髮魔女梅杜莎（Medusa）的圖案，相傳被梅杜莎眼睛觸及的人、物都會變成石頭，所以周圍除了鮮花外還立著幾座石雕。由於伊莎貝拉在遺囑中不許對她的設計作任何變動，包括每間展室藝術品的擺放位置和燈光，以及不准添增或拍賣任何收藏，所以展室和藏品沒有變化，變化的只有庭園繁茂的植物，以每一季的生死輪迴，展現著生命的豪情。

館內著名的收藏，被竊的維梅爾的〈音樂會〉是畫家存世的 35 件已知作品之一，林布蘭特的〈加利利海上風暴〉是他唯一的海景作品，損失固然難以恢復，但是其他收藏仍然非常可觀。像喬托的〈聖殿中的基督〉、烏切羅的〈盛裝的年輕女士〉、波蒂切利的〈童貞女、聖嬰和天使〉、米開朗基羅的素描〈聖殤〉、拉斐爾的〈因吉拉米伯爵肖像〉、提香的〈歐羅巴〉、班狄內利（Baccio Bandinelli）的〈自畫像〉、維拉斯蓋茲的〈西班牙國王菲利普四世〉、魯本斯的〈托

瑪斯‧霍華德肖像〉、范戴克的〈女子像與玫瑰〉、林布蘭特的〈自畫像〉等，以及馬奈（Manet）、竇加（Degas）、馬諦斯、惠斯勒作品，還有沙金的〈哈萊歐〉，以及他與安德斯‧佐恩（Anders Zorn）為伊莎貝拉畫的肖像也在其中。此外還有加德納夫人親自從歐洲、埃及、中東、遠東購得的雕像、家具、紡織、陶瓷、手稿、珠寶、裝飾藝術，包括中國的佛像雕刻和日本屏風等等。

伊莎貝拉個性獨立，從不吝於表達自己觀點。她與當時很多美國藝文界人士成為至交，府第經常宴會，不同流俗的行事風格在當時被視為古怪異態，難免招致過於嚴厲的批評。像朋友畫家沙金為她畫像時伊莎貝拉已經48歲，畫家畫了九幅草樣，完成的油畫因為穿戴珍珠與紅寶石，惹來炫富的譏諷。不過她另位朋友，歷史學家亨利‧亞當斯（Henry Adams）卻寫信給她，適切地稱讚她締建博物館的工作：「我不認為任何人都能完成這種理想，它的進行使我不對我們的時代絕望……，妳是一位獨立的創造者。」

博物館雖然遵照伊莎貝拉遺囑保持原樣，卻不能停滯不前。今日該館通過藝術和教育方案，強調藝術激勵創新的思維傳統，展覽之外推行許多音樂會、教育講座、當代藝術家駐場

計畫等企劃。為因應不停增長的臨時展覽與活動，2004 年館方宣布增建計畫，新大樓將增添 7 萬平方英尺空間，包括特展場、表演廳、辦公室和咖啡廳，並重新定位博物館主要入口。擴建工程由巴黎龐畢度中心設計人倫佐‧皮亞諾（Renzo Piano）設計，為尊重原始建築，附樓位於其後 50 英尺處，高度沒有超過舊樓，從底層透明玻璃牆可以直接看到歷史建築和周圍的庭園。建案最初為要拆除後方的卡里奇屋（Carriage House），引起是否有違創建人遺願的激烈爭議。2009 年 3 月麻州最高法院核准執行，2012 年竣工。

伊莎貝拉將喜愛的藝術與人們分享，其精神和記憶始終活在一手創辦的博物館中，她締造的奇蹟已成為波士頓人的珍貴財富。今日博物館內被竊油畫牆壁上仍保留著空框，使觀眾再次想起竊盜的惡行，同時入口 Y 形牆柱，代表締建者的西班牙文名字 Ysabella 的縮寫，下方刻著她的生活座右銘，也是一生奉獻服務的謙虛回應：「C'est mon plaisir（這是我的榮幸）」。

1 弗林克的〈有尖塔碑的風景〉也在被竊名單 **2** 馬奈的油畫 **3** 沙金為伊莎貝拉畫的肖像惹來譏諷 **4** 觀眾聆聽博物館導覽講解 **5** 林布蘭特唯一的海景作品〈加利利海上風暴〉同時被偷 **6** 墓室中的伊莎貝拉大理石像 **7** 博物館牆柱刻著伊莎貝拉的生活座右銘：C'est mon plaisir—這是我的榮幸

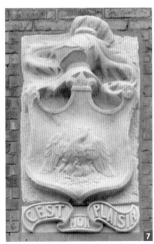

喬托的〈聖殿中的基督〉

烏切羅的〈盛裝的年輕女士〉

波蒂切利的〈童貞女、聖嬰和天使〉

米開朗基羅的素描〈聖殤〉

拉斐爾的〈因吉拉米伯爵肖像〉

提香的〈歐羅巴〉

班狄內利的
〈自畫像〉

魯本斯的〈托瑪斯‧霍華德肖像〉

維拉斯蓋茲的〈西班牙國王菲利普四世〉

林布蘭特的〈自畫像〉

伊莎貝拉‧斯圖爾特‧加德納博物館曾發生美國史上最大的藝術竊案，維梅爾的〈音樂會〉至今杳如黃鶴

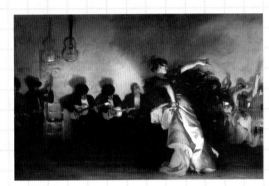

沙金的〈哈萊歐〉

安德斯‧佐恩的〈伊莎貝拉‧斯圖爾特‧加德納在威尼斯〉

[伊莎貝拉‧斯圖爾特‧加德納博物館]

地址：280 Fenway, Boston, MA 02115

電話：617-566-1401

門票：成人15元，老人12元，學生5元，18歲以下免費。

開放時間：週三至一上午11時至下午5時；週四至晚間9時；週二休。

大即是美
大都會藝術博物館

談起世界的藝術名館，成立於 1870 年，而於 1872 年 2 月 20 日開幕的紐約大都會藝術博物館（Metropolitan Museum of Art）無疑不會遭到遺漏，這是世上最大、最全面的博物館，與倫敦大英博物館和巴黎羅浮宮並稱三大，是旅遊紐約最受歡迎的景點之一，其多樣性規模和藝術展示令人印象深刻。小說與舞台劇《歌劇魅影》敍述歷史悠久的歌劇院，很少人弄得清楚其中結構，大都會藝博館也有相似情形，由於它太龐大紛雜，藏品太多，要想在一篇文稿裡介紹完備，注定是項不可能任務。

大都會藝博館成立時座落在曼哈頓第五大道 681 號一所舞蹈學校舊址，1880 年遷至緊鄰中央公園東沿的第五大道近 82 街口的上城現址。原始建體是由美國建築師卡爾弗特·沃克斯（Calvert Vaux）和賈可布·瑞·茂德（Jacob Wrey Mould）設計，後來經過多次擴建。1902 年美國建築師理查·莫里斯·杭特（Richard Morris Hunt）設計的中央展廳和第五大道新古典主義正門正式啟用。後來麥金、米德和懷特建築公司（Architectural firm of McKim, Mead and White）設計了北翼和南翼展廳，於 1911 和 1913 年完成。1975 年後由於收藏愈來愈多，為了擴大空間，增添先進的維護和教育設施，又加設了六個側翼，由凱文·羅奇·強·

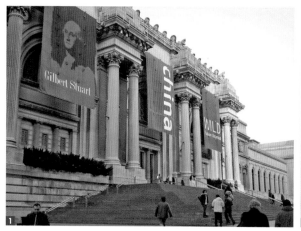

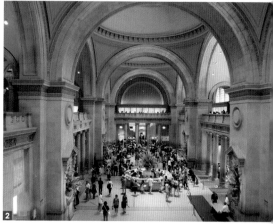

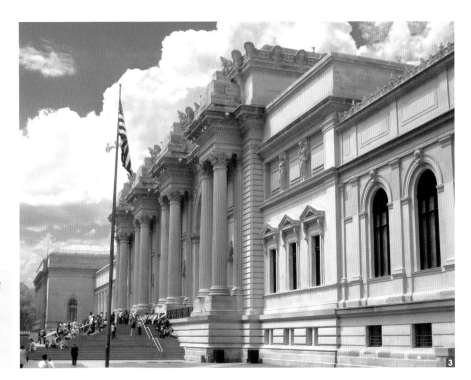

丁克勞聯合事務所（Kevin Roche John Dinkeloo and Associates）設計建造。現今建築體占地 8 公頃，各層樓面加總的展覽總面積約達 20 公頃，是最初的二十倍，1986 年獲選為美國國家歷史地標。

　　館內的藏品包羅萬象，從舊石器時代至當代創作，幾乎世界各地每一時期的時間記錄在這裡都能尋找到代表──古埃及、兩河流域的考古遺存，近東、印度的古文明，遠東的中、日、韓文化，歐、非及大洋洲藝術，美洲作品，以及不同的樂器、服裝、飾物、盔甲、武器、家具、掛毯、花玻璃和室內裝飾品等，應有盡有。該館自詡其整體展覽呈現了五千年世界文化歷史，並非誇大之言。2007 年的參觀人次超過了 450 萬，是紐約現代藝博館（MoMA）的兩倍。對

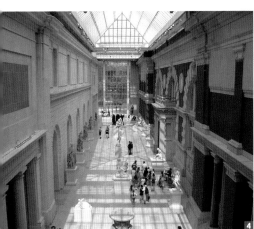

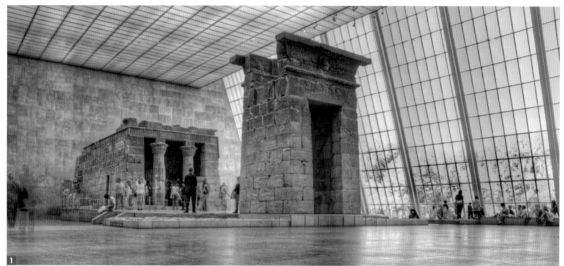

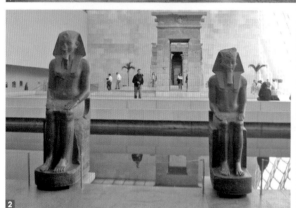

於不同年齡層的觀眾——包括兒童與成人，這裡提供了豐富的教育和研究資源。

　　大都會藝博館的行政組織分幾個監理部門，分別職掌典藏、維護、研究、展覽和推廣事務。入口大廳詢問處備有多國文字介紹資料和展館圖示，館內展場分 19 個管理區、234 間陳列室，常設展包括一樓的埃及文化區、非洲大洋洲文化區、希臘羅馬區、19 世紀歐洲區；二樓則是亞洲區、現代區、中古區、美國區等，定期輪換展品並舉行特展，使回訪者能看到不同更多作品。館藏品的收集通常通過遺贈，贈與和收購而來，除了質量考慮之外，也兼顧到歷史、地理整體宏觀的完整度。由於總數超過 300 餘萬件，且仍不斷增加中，雖不停調換展品，但許多不錯卻非大名家的創作到了這裡「館門一入深似海」，雖然我們不知道究竟多大比率的藏品難有機會在人前亮相，想來數字必然不低。

　　在埃及文化區裡，整座 2460 年前的埃及典杜爾神殿（Temple de Dendur）陳列在薩克勒大廳玻璃罩內，令人嘆為觀止，這是埃及以外世界僅有的一座埃及古神殿，原本在尼羅河邊，是埃及政府致贈美國的禮物，1978 年 9 月正式對外開放。館裡的伊斯蘭藝術號稱是開羅

1 2 整座2460年前的
埃及典杜爾神殿陳列在
薩克勒大廳玻璃罩內，
令人嘆為觀止
3 印度古寺院的屋頂被
整個搬進博物館內
4 歐洲盔甲與武器展示
5 中國藝術展廳
6 歐洲雕塑庭院

以外最好的收藏；另外亞述王宮寢的浮雕、蘇美爾的雕塑、伊朗銅器、安那托利亞的象牙，
波斯的金銀製品都不缺。

　　歐洲藝術當然是展覽重點之一，從希臘、羅馬古文物到近世、現代的油彩、雕塑創作，
館裡收藏有 18 幅林布蘭特作品，25 張塞尚（Cezanne）的油畫，37 件莫內……，大凡西洋
美術史列名的藝術家的創作無不列與。美國藝術方面，從 17 世紀探險期之後開始的繪畫、
雕像和裝飾藝術展示，正是生動的美國歷史、文化和生活記錄。

　　藝博館擁有極佳的中國佛教藝術收藏，書畫、陶瓷、玉器、銅器和雕塑也有可觀。山西
廣勝寺的元代巨型佛教壁畫〈藥師經變〉氣勢磅礡，常設展的其他佛雕也非常精彩。書畫方
面，唐朝韓幹的〈照夜白〉大名鼎鼎，北宋李成的〈寒林騎驢圖〉、郭熙〈樹色平遠圖〉、
蘇漢臣〈冬日嬰戲圖〉等也是名作，還有李公麟、黃庭堅、米芾、馬遠、趙孟頫、錢選、倪瓚、
吳鎮、八大山人、石濤、羅聘以至近代徐悲鴻、張大千等的作品。不過古畫真偽爭議難免，
大都會於上世紀 90 年代入藏董源〈溪岸圖〉，曾引起真偽的激烈討論。

1981 年仿建的蘇州園林「明軒」在二樓北廳落成，飛簷、雕樑、魚池、亭閣、室內對聯、撣瓶、八仙桌、太師椅一應俱全，內行看門道，外行看熱鬧，這一典型文化移植的館中庭園成為參觀人眾的吸睛所在。持平而論，這裡的華夏藝品不如大英博物館質量精厚；即以美國來論，波士頓美術館、克里夫蘭藝博館、華府沙可樂與佛利爾藝廊等也不乏與此相堪比擬的收藏，但是論展場氣勢呈現和氛圍掌握，這裡確有突出成功之處。

除了世界文化、藝術「遺跡」之外，博物館並不自外當代領域，收藏隨時把握時代的脈動，博物館屋頂花園且成為當前著名藝術家的展示場，法蘭克‧史特拉（Frank Stella）、傑夫‧孔斯（Jeff Koons）、華裔藝術家蔡國強等均曾獲邀展出。

該館的 TJ 沃森圖書館於 1964 年建立，是世上收藏藝術、考古書籍最完善的圖書館之一。另一羅伯特‧高華德圖書館（Robert Goldwater Library）偏重於亞、非與大洋洲藝術。二所圖書館藏有豐富的照片、幻燈、電子訊息以介紹世界藝術發展史，供研究生、專業研究員及訪問學者使用。另一織品研究室藏有各種紡織品 1.5 萬件，是時裝設計人員夢寐以求的研究園地。博物館還設有版畫素描研究室、青少年博物館、書店、餐

1 仿建的蘇州園林「明軒」 2 屋頂花園展出普普藝術家傑夫‧孔斯的作品 3 隱修院分館內仿建的12世紀羅馬式小教堂 4 隱修院分館庭園

廳等。舉辦藝術講座、電影放映與音樂會，定期出版《大都會藝術博物館館刊》等數十種期刊。

　　埃及和古代近東部門贊助在中東的考古探險，定期在著名學術刊物公布調查結果；博物館也提供紐約大學藝術史研究獎學金，並向高中及大學生開放實習機會。大都會藝術博物館分館「隱修院（The Cloisters）」於 1938 年創建，位於紐約市的福特‧特賴恩公園（Fort Tyron Park），展出中世紀的藝術和建築，包括雕塑、壁畫、彩色玻璃、泥金寫本、雙角獸圖案掛毯、聖物箱、聖餐杯、象牙製品、金屬器。土地由洛克斐勒家族捐贈，內有仿建的哥德式與羅馬式寺院、教堂、迴廊和南法庭園，藏約 5000 件中世紀藝術品。

　　開闢財源是當今西方博物館的重要工作。大都會藝博館是私營機構，2006 年年度預算已超過 2 億 8000 萬美元，除了從企業、個人、基金會及政府部門獲得資金，並以會員費和門票收入補貼，其餐飲和紀念商品所得也是挹注。

　　大都會藝博館當然是不容錯過的偉大博物館，參觀它如同享受壯觀的文化饗宴，但每逢週一休息，令不少慕名的觀眾向隅，而一天內想參觀完也是不切實際的妄想。從埃及法老王木乃伊到美國流行歌后馬當娜的尖胸罩，快走所得頂多只是走馬看花，難免有顧此失彼的遺憾。相對於博物館網站上大量的佳評留言，我有不同感觸：羅浮宮同樣也大，但它把 19 世紀中葉以後的寫實主義、印象派和現代繪畫移至奧塞美術館展覽，當代創作則需到龐畢度藝術中心去觀賞。這裡卻不棄古今、東西，顯得雜亂擁擠。某種程度上我偏愛較小型的展覽場館，展品不會多到吃不消，焦點不致分散，看過往往更能有收穫。因此建議「不必試圖把一生的美食在一頓飯局裡完全吃掉。」

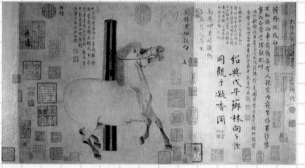

韓幹名作〈照夜白〉

清佚名〈占音保像〉

中國山西廣勝寺的
元代巨型佛教壁畫
〈藥師經變〉

北宋趙克夐(傳)〈藻魚圖〉

董源的〈溪岸圖〉曾引起真偽
的討論

李成〈寒林騎驢圖〉

北宋蘇漢臣〈冬日嬰戲圖〉

優美的雕像與噴泉

隱修院分館的哥德式建築的14世紀彩色花玻璃窗

美國藝術展覽，勞以柴的〈華盛頓渡過德拉瓦河〉

非洲藝術雕像（上二圖）

［大都會藝術博物館］

地址：1000 5th Ave, New York, NY 10028

電話：212-535-7710

門票：成人25元，老人17元，學生12元，12歲以下免費。

開放時間：週日至四上午10時至下午5時30分；週五、六至晚間9時。

財閥的文化漂白與藝術行銷
現代藝術博物館

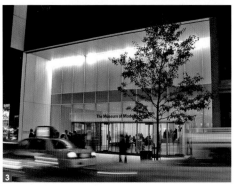

紐約是美國第一大都會，也是世界金融中心，移民聚集，文化薈萃，活力充沛；同時這裡資本貪婪，貧富兩極，犯罪頻仍，集最好和最壞於一體，令人又愛又恨。2011年筆者因女婿在卡內基音樂廳演出而再度前往，適逢現代藝術博物館（The Museum of Modern Art，簡稱 MoMA）舉行「德國表現主義畫展」，因此抽時間重遊斯地，距離前回已有數年間隔。

紐約的現代藝博館係由美國財閥小洛克菲勒夫人艾比·奧德瑞奇·洛克菲勒（Abby Aldrich Rockefeller）和她朋友瑪莉·昆·蘇利文（Mary Quinn Sullivan）與莉莉·布里斯（Lillie P. Bliss）贊助成立。在 1929-39 年間草創的博物館搬遷了三次，期間艾比的丈夫小約翰·洛克菲勒（John D. Rockefeller, Jr.）一直反對妻子的辦館決定，同時也反對現代藝術，但是最後屈服於太太堅強的意志而捐出土地，使現代藝博館在 1939 年遷至今日位於曼哈頓中城第 53 街，在第五和第六大道間的館址。當年主體建物由菲利普·葛文（Philip Goodwin）和愛德華·斯頓（Edward Stone）設計，外觀為水平與垂直線條的典型國際「現代」風格。由於 MoMA 的管理長期由

洛克菲勒家族主導，曾任紐約州州長及副總統的納爾遜·洛克菲勒（Nelson Rockefeller）即給 MoMA 取了小名為「媽媽的博物館」。

　　現代藝術博物館創設時紐約其他博物館尚未致力收藏現代藝術品，它的起步比另位財閥，猶太裔的所羅門·古根漢（Solomon R. Guggenheim）創立古根漢基金會為早，收集也更全面。MoMA 肇建於 1929 年，是年所羅門·古根漢才開始系統性去購買康丁斯基（Kandinsky）、蒙德利安（Mondrian）等的非具象藝術，而且遲至 1937 年始成立基金會，到 1939 年才在紐約曼哈頓東 54 街設立最早的古根漢博物館——當時名喚「非具象繪畫博物館」。我不知道這些家財萬貫的巨富間是否有較勁意味，但是彼此的作為肯定有刺激和借鑑作用。

　　MoMA 首任館長聘請年輕的美術史學家小阿爾弗雷德·巴爾（Alfred H. Barr, Jr.）擔任，他靠舉辦梵谷、高更、塞尚、秀拉（Seurat）和畢卡索等展覽及研究快速累積起成就，對藝博館的發展貢獻甚巨，1952 年獲選為美國藝術與科學學院院士。

　　館內初時的收藏展示以繪畫為主，後來逐漸擴及從 19 世紀末至今的雕塑、版畫、攝影、印刷、商業設計、電影、建築、家具和裝置藝術等方面，擁有藏品超過 15 萬件，還有兩萬多部電影及 400 萬幅電影劇照。最著名的繪畫收藏

1 現代藝術博物館的室外雕塑庭園　**2** 現代藝術博物館禮品部　**3** 美國抽象表現主義展覽標識　**4** 現代藝術博物館兒童部
5 6 7 現代藝術博物館內部名畫雲集

包括：塞尚的〈沐浴者〉，梵谷的〈星夜〉，莫內的〈睡蓮〉，畢卡索的〈亞維儂少女〉、〈三樂師〉和〈鏡子前的女人〉，馬諦斯的〈舞〉，盧梭的〈夢〉和〈睡眠中的吉普賽女郎〉，蒙德利安的〈百老匯爵士樂〉，達利的〈記憶的堅持〉，夏卡爾（Marc Chagall）的〈我和村莊〉，卡蘿（Frida Kahlo）的〈斷髮自畫像〉，帕洛克（Jackson Pollock）的〈壹：31 號，1950〉，杜庫寧（Willem de Kooning）的〈女人〉、安迪·沃荷（Andy Warhol）的〈夢露〉和〈康寶罐頭湯〉，魏斯（Andrew Wyeth）的〈克莉絲蒂娜的世界〉等等，都是近代藝術史上的熠熠名作，很容易使人留連整日。室外的庭園內有雕塑、噴泉、綠樹和座椅，逛累了可到此佇足休息，鬧中取靜，不覺周圍的都市喧囂。

　　2000 年 MoMA 由於館藏擴增、建築需要整修等原因，開始新建物計畫，日本建築師谷口吉生的設計自國際競圖脫穎而出，他是第 17 屆日本皇室世界文化獎得主，代表作品大部分在日本，包括東京國立博物館法隆寺寶物館、葛西臨海公園水晶視野屋等。2002 年現代藝博館為整建休館兩年半，部分藏品移至皇后區臨時展場展出，並巡迴海外。2004 年新館落成

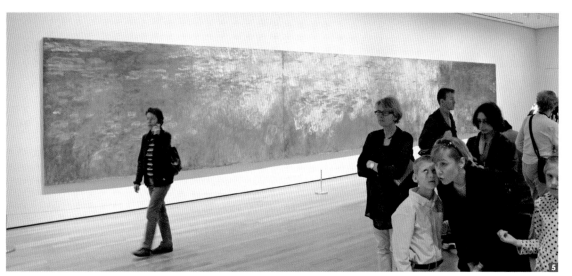

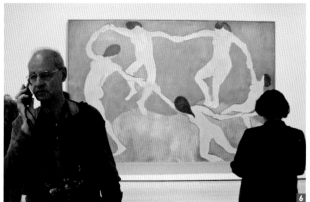

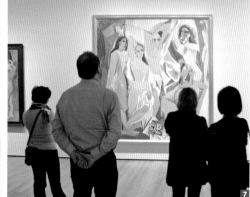

開幕，獲得褒貶不一的評價：一方面它增加了將近一倍的展覽空間，整片玻璃窗和白色花崗石牆維繫著簡潔的方型切割，不過六層樓的參觀動線較不明確，建議最省力方法是搭乘電梯至頂樓往下一層層觀覽。在今日當代前衛風潮下，許多博物館靠新穎的建築作吸引觀眾的捷徑，以此觀之，MoMA 建築體本身保持著低調，維持了以收藏品吸引觀眾的傳統，使它現代而不當代，顯現了藝博館營運保守的一面。

儘管洛克菲勒家族的慈善工作遍布全球，對藝術文化投入也獲肯定，但是筆者對他們以盲目的愛國主義操控 20 世紀藝術發展，而且是拒絕反省的屢犯是抱持批判態度的。納爾遜・洛克菲勒在創建洛克菲勒藝術中心的理想下，公然壓迫、並摧毀了墨西哥畫家里維拉（Diego Rivera）的壁畫〈宇宙舵手──人〉，只因為上面畫了列寧頭像，何其諷刺。1969 年 MoMA 也因為「藝術工作者聯盟」反越戰海報採用了美軍戰地攝影師賀柏利（Haeberle）拍攝的美萊村大屠殺影像，以血字印載了 "And babies？"（連同嬰兒？），質疑美軍屠殺連孩童也不放過，而撤銷了對該組織的支持允諾，一次次踐踏藝術的獨立尊嚴，紅頂商人變身的

文化政客正是背後的影武者。〈And babies？〉事件引起藝術工作者聯盟的激烈抗爭，最後 MoMA 讓步，於次年允許聯盟成員拿著海報在當時寄存於該館的畢卡索反戰、反暴力的〈格爾尼卡〉畫前作象徵性宣示，才平息了紛擾。

以這次觀看的「德國表現主義畫展」而言，同時展出的美國抽象表現主義，說穿了是美國亟欲脫離歐洲傳統，另起爐灶而捧紅的「本土」創作，因此普普藝術家瓊斯（Jasper Johns）的〈國旗〉成為館藏的標幟性作品就不足為奇了。隨著納粹失敗被掃入歷史的垃圾桶，這些歐洲當時的「非主流」紛紛翻身進入藝術史，被用來反證美國抽象表現主義的正確必然，而當時受肯定的藝術許多反而消失在時間洪流裡，藝術家在歷史關鍵時刻選對邊，似乎比創作本身的好壞更重要。

現代藝術博物館內大師的名作雲集，成為藝術愛好者到紐約的朝聖寶地，多年來 MoMA 本身名稱成為時尚品牌，一年吸引訪客約 250 萬人次，不過多數遊客忙著與名畫合影更甚於仔細欣賞，顯現了盲目的名牌崇拜心態。為了傳達現代感及群眾文化，這裡展示有系列家具、機械和日常用品，以突出其用途與美感。但這次二樓的設計典藏展出了 20 世紀至今廚房的鍋碗瓢盆，雖然說藝術無疆界，不過什麼人決定哪些東西入列？決定有無標準和制衡？尤其對廣大孜孜努力卻無緣進入展出的藝術家是否公平？說穿了，今天的私人博物館每每成為財閥的御用場所，各式宴會酬酢，衣香鬢影，借名牌文化包裝進行政治漂白，夾雜廣告與許多次貨強迫行銷，一般大眾只能概括承受。這裡不是世界文化的綜合櫥窗，只是美國價值標準下的文化樣板。從 MoMA 無可動搖的收藏到古根漢拓展國際路線，在商業社會大環境裡，財閥和強權陰影無所不在，藝術工作者的成功或沒沒無聞未必全由藝術決定，有時不禁會問這些

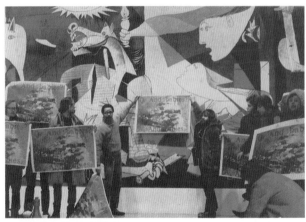

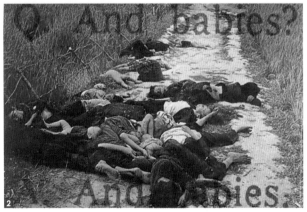

❶ 藝術工作者聯盟成員拿著海報在當時暫存於MoMA的畢卡索的〈格爾尼卡〉畫前作象徵性反戰宣示　❷ 藝術工作者聯盟的反越戰海報〈And babies？〉

梵谷的〈星夜〉

高更的〈Areoi的種子〉

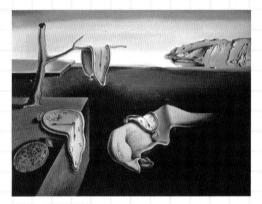

達利的〈記憶的堅持〉

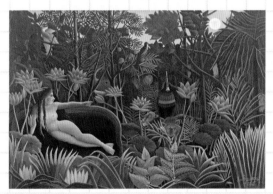

盧梭的〈夢〉

卡蘿的〈斷髮自畫像〉

盧梭的〈睡眠中的吉普賽女郎〉

夏卡爾的〈我和村莊〉

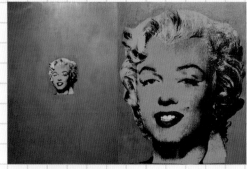

安迪・沃荷的〈夢露〉

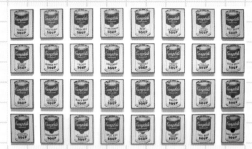

安迪・沃荷的〈金寶罐頭湯〉

杜庫寧的〈女人〉

帕洛克的〈壹：31 號，1950〉

安德魯・魏斯的〈克莉絲蒂娜的世界〉

畢卡索的〈鏡子前的女人〉

真的是歷史必然嗎？

多年前我與大陸畫家陳丹青談論藝術，他比較生活過的共產與資本社會對藝術的影響說：「共產政權用手按住藝術家腦袋叫他低頭，藝術家不得不低，但脖子是硬的；資本社會一樣叫藝術家低頭，把錢放在地上讓藝術家心甘情願低頭去撿，脖子還是軟的。」今日中國崛起，維持住共產高壓的同時，也學會了資本社會的軟方法，藝術市場炒得火熱，創作理想與金錢成功劃成等號，「硬頸」不復可見。我無意否定 MoMA 的成就，但比起同樣財閥建立的洛杉磯蓋堤中心、休士頓曼尼爾典藏館等以「免費」回饋社會，紐約現代藝博館享盡美譽，入場費卻高達 25 美元，為紐約最昂貴的展館，聲名與利益一把抓。坊間對它一味的肯定與溢美現象，呈露的或許是藝術被商業宰制而缺乏自省能力的冰山一角。

蒙德利安的〈百老匯爵士樂〉

普普藝術家瓊斯的〈國旗〉

巴爾杜斯的〈街景〉

[紐約現代藝術博物館]

地址：11 West 53 Street, New York, NY 10019-5497

電話：212-708-9400

門票：成人25元，老人18元，學生14元；16歲以下免費。週五下午4時後免費。

開放時間：上午10時30分至下午5時30分；週五至晚間8時。

文化產業包裝下的全球套餐
所羅門·古根漢博物館

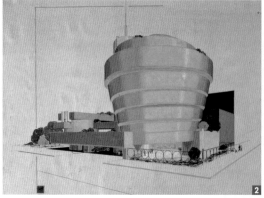

古　根漢博物館創辦人所羅門·古根漢（Solomon R. Guggenheim）出身於富裕的瑞士
　　猶太裔家庭，家族在 19 世紀美國採礦業中發跡致富，家人原有喜愛藝術的背景。
後來所羅門結識移民美國的德國貴族女畫家希拉·瑞貝（Hilla Rebay），瑞貝成為他的紅顏
知己和美學導師。瑞貝從經驗世界獲取形式的抽象觀點與純藝術創造上的非具象二者之間選
擇了後者，相信其中充滿神祕內涵。1929 年所羅門受瑞貝指導開始系統購買康丁斯基、蒙德
利安等非具象藝術家的創作，並於 1937 年成立所羅門·古根漢基金會。到了 1939 年，古根
漢在紐約曼哈頓東 54 街租下一個汽車展示室，改造成「非具象繪畫博物館」（The Museum
of Non-Objective Painting），由瑞貝擔任館長。

　　1943 年博物館捨棄了「非具象」的侷限性，而將收藏擴至具象領域，為此，1948 年古
根漢買下紐約藝術經紀人卡爾·尼倫多夫（Karl Nierendorf）的全部典藏，擴展了在表現主
義和超現實主義領域的收藏。為了滿足日益繁忙的館務需求，基金會決定建立一座永久性建
築以容納藏品和舉行活動。瑞貝聘請美國建築大師萊特（Frank Wright）設計，原因是萊特

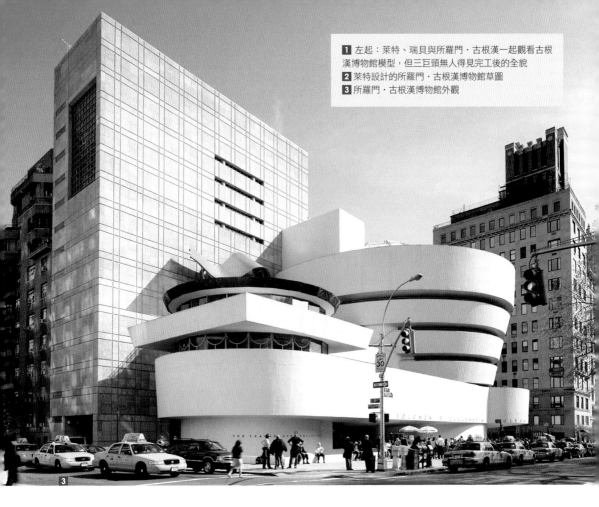

的「有機建築」理想回應了瑞貝對於非具象的信念：一種作為對創作者靈魂的直接表現而實現的，充滿理性與理想化意味、新生的藝術創造。

古根漢博物館係萊特後期建築的重要作品，1944 年萊特提出建築方案，在計畫書裡他寫道：「這是我為機械時代的理想建物提出的計畫……，一座理想的美國建築應當如何以『樹』的形象來展現。」博物館為一曲線組成的封閉結構，內部中央是個上下貫穿的開放空間，像似不存在的虛無樹幹，四周的迴廊與藝品為漫衍的枝椏和葉，形式與機能產生辯證式的協調關係。從外部觀看博物館像纏繞堆起的白色頭帶，從底部往上稍微不斷加寬，與周圍典型的曼哈頓方形建築群形成強烈對比，為博物館設計與藝術審視提供了不同以往的新形式。

不過礙於二戰剛結束，以及 1949 年所羅門·古根漢去世，博物館的建造一直延宕。1952 年改名為所羅門·古根漢博物館（Solomon R. Guggenheim Museum），一方面紀念它的創建者，另方面展現更多的中性和包容。然而與此同時，1950 年代早期，美術館展覽的侷限遭到廣泛批評，認為瑞貝對於非具象藝術的定義過於偏窄。沒有所羅門呵護支持，基金

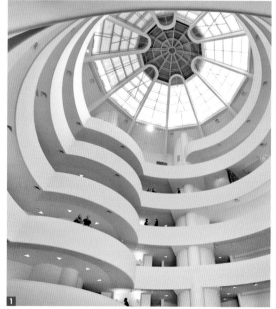

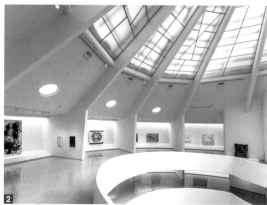

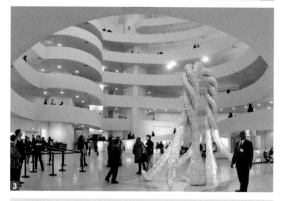

會委員們在 1952 年逼迫她辭職，稍後宣布由原 MoMA 的繪畫與雕塑部主任史文尼（Sweeney）繼任。史文尼認為博物館收藏應同時包括非具象藝術之外的整體現代藝術史的發展，展示更寬闊的視野，尤以補強了被瑞貝以「有形存在」為由而否決的雕塑收藏的空白。

　　1956 年新館建築終於動工，至 1959 年 10 月 21 日落成，開幕式瑞貝沒有受到邀請，並且她在往後一生沒有踏入自己一手幫助建立的博物館。萊特也於新館完成前半年過世，三巨頭無人得見完工後的全貌。博物館建築得到兩極化評價，當時有 21 位藝術家簽署了一封信，抗議自己畫作展示於這樣的空間內，然而時至今日，這所建築已被廣泛認為是件傑作。自然光透過屋頂透明的採光罩直洩至中庭地面，各層走道經由樓與樓間空隙取得光效；螺旋形走道從地面緩緩盤旋而上，直達六層建築頂部，連續長廊營造出無間斷的展示空間，藝術品沿著環繞的牆面依序陳列，參觀者在建築物的實物世界與藝術品的抽象世界交織氛圍裡，體驗藝術之美。挑高的中庭設計後來被許多大旅館仿效，且極適合當代創作的懸垂展示，即使進入 21 世紀，義大利藝術家卡提蘭（Maurizio Cattelan）和中國蔡國強的裝置創作都曾與此間建築相得益彰。萊特留給古根漢的影響不止於此，在往後建立新館時，古根漢堅持新奇創意風格，帶動建築新潮，成為館方發展「文化品牌」的重要指標。

70 年代初，博物館已收藏三千多件 19-20 世紀的繪畫和雕塑作品，包括康丁斯基、蒙德利安、塞尚、畢卡索、克利、米羅、恩斯特、夏卡爾、杜象（Duchamp）、亨利·摩爾（Henry Moore）、布朗庫西（Brancusi）、柯爾達（Calder）、帕洛克、杜庫寧、克萊恩（Franz Kline）、羅森伯格（Rauschenberg）等現代大師之作。

所羅門的姪女佩姬·古根漢（Peggy Guggenheim）常年生活於歐洲，與歐美藝文界關係密切，恣意耽溺於藝術與愛情的爭逐生活。二戰時佩姬廉價收購了大量優秀作品，戰後她將威尼斯大運河旁的豪宅作為儲存藏品之所，1976 年將所藏全數捐贈叔叔的基金會。義大利威尼斯的佩姬·古根漢典藏館成為古根漢博物館一部分，三百多件風格多樣的藏品，使古根漢博物館形成了跨大陸的整體，奠定了往後國際化的發展方向。

1988 年托瑪斯·克倫思（Thomas Krens）擔任古根漢基金會總監，1992 年為建築加蓋一棟連接的方塔，由紐約的格瓦思梅·席格建築師事務所（Gwathmey Siegel & Associates Architects）設計，由於高出原先的螺旋型建體，使得加建計畫備受爭議。克倫思真正意圖不在於擴建，他是位精明的經營奇才，更是夢想家，一心建立古根漢在國際藝術展示上的超強霸業。古根漢博物館在其領導下是世界上最早在博物館業引入「文化產業」概念，朝向世界性多元化經營方向運作，並獲得巨大成功者，其運作方式獲得「古根漢模式」稱謂。具體成績為：

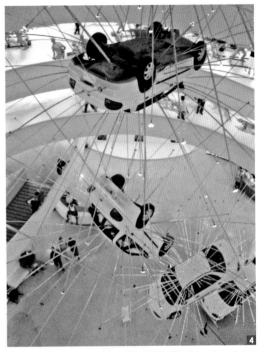

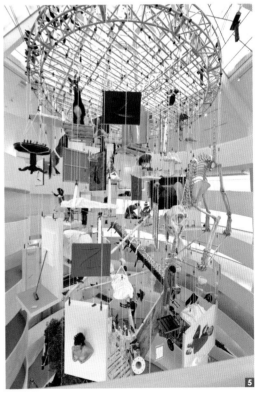

‧1992 年古根漢 SOHO 在曼哈頓下城開幕。

‧1997 年德國柏林古根漢（Deutche Guggenheim Berlin）和西班牙畢爾包古根漢（Guggenheim Museum Bilbao）相繼建立。

‧2001 年古根漢‧愛爾米塔吉博物館（Guggenheim Hermitage Museum）在拉斯維加斯揭幕。

‧2011 年阿布達比古根漢開始施工，預計 2017 年完成，將成為全球最大的古根漢博物館。

各個分館的目標、條件不同，其中最佳典範是畢爾包古根漢的規劃。這一由巴斯克政府出資興建，古根漢營運管理，是改造畢爾包市成為大都會的長遠計畫一部分，法蘭克‧蓋瑞（Frank Gehry）設計的博物館極其出色，成功帶動了城市轉型。開館後三年中帶來 400 多萬名觀光客，創造出 4 億 5500 萬元的商機，戲劇化地顯示了古根漢實現其收藏和展示時代藝術的能力，成為具有世界性的事業成就樣版。借著畢爾包的成功，古根漢積極謀求全球性戰略發展，從義大利、德、西到立陶宛、奧地利、芬蘭、墨西哥、巴西、日本、台灣、新加坡、中國……，開疆拓土的觸角四處延伸。不過古根漢以不斷開設分館的連鎖經營擴張的全球策略並非無往不利，2008 年拉斯維加斯的古根漢‧愛爾米塔吉博物館在慘澹經營七年後宣布閉館，重創了古根漢的名牌形象。

所羅門‧古根漢博物館早年的經營放眼於藝術收藏，60 年代後著重在展覽，90 年代起則專注於全球化後商場的合縱連橫遊戲，以建立文化連鎖帝國為能事。我們可說今日的博物館是幾個鮮明的個人聚合造成的：所羅門的財富，瑞貝的藝術狂熱，萊特的建築天賦，佩姬的波希米亞式文化關係，克倫思的勃勃野心，缺一不可。從具象到非具象，從疆域到非疆域，歷史的偶然使他們共同織就了一份傳奇。當然現實也很無情，成敗無人能夠預料。

在複製文化當道的今日，博物館成為文化商場，像可口可樂、麥當勞速食，作為一個行銷品牌，古根漢從扮演投資經紀人角色獲利，以制度化的貸款交流控制質量，以名建築師設計，名畫互通有無招徠，販售糖衣包裝下的虛擬想像，用旁人的錢下注，以「套餐」形式推銷給需求國家與城市，老實說這種經營已經超出傳統「博物館學」範圍，卻是商業社會無可

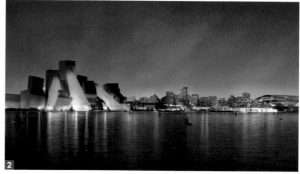

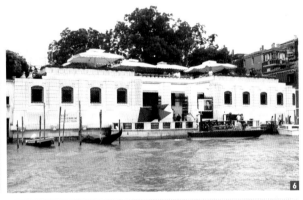

1 2 阿布達比古根漢模型　3 德國柏林古根漢　4 西班牙畢爾包古根漢成為古根漢帝國世界性的成就樣版　5 古根漢SOHO分館　6 威尼斯大運河旁的佩姬‧古根漢收藏館　7 墨西哥古根漢模型　8 立陶宛古根漢模型

避免的歸趨。當人類生活的餐廳、便利商店到百貨賣場都已「複製」而全球化時，文化、博物館何能例外？然則古根漢儘管披著美麗的「藝術」外衣，畢竟從事的是資本社會的買辦工作——販賣經過媒體宣傳巧作包裝、哄抬的文化品牌，手法和商人以策略行銷名牌產品一般無二。它傾銷消費文化，普及也貶低了藝術品味。合作一方如果缺乏文化自覺，很容易落入資本主義經濟陷阱而喪失自我，面子和裡子兩頭落空。

康丁斯基的抽象繪畫

康丁斯基的抽象繪畫

蒙德利安作品

帕洛克的〈無題〉

羅斯科作品〈無題〉

培根的〈刑問三習作〉之1-3

墨西哥畫家塔瑪尤的〈灰色女人〉

席勒的繪畫

梵谷的〈聖雷米的群山〉

莫迪利亞尼的裸女

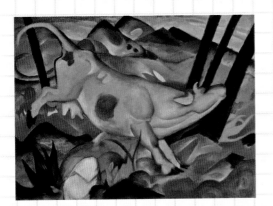

馬爾克的〈黃色的牛〉

貝克曼的〈巴黎宴會〉

畢卡索早年作品

[所羅門‧古根漢博物館]

地址：1071 5th Avenue, New York, NY 10128-0173

電話：212-423-3500

門票：成人22元，老人及學生18元，12歲以下免費。
　　　週六下午5時45分後自由樂捐。

開放時間：週日、一、二、三、五上午10時至下午5時
　　　　　45分；週六至7時45分；週四休。

「聳動」之後
布魯克林博物館

現代化的大都會，擁有一座高水準美術館已不容易，如果擁有四、五座或更多，聽起來像是神話，而紐約市正是這樣一個神話的製造者。布魯克林博物館（Brooklyn Museum）很少人知道它在紐約美術館中排名第二，超過百萬件藏品，它有世界上最好的埃及藝術，也有出色的古代中東及非、亞洲和歐美藝術典藏，近年來雄心勃勃進行的當代藝術展與建築擴建計畫，更顯示了旺盛的企圖心。

一位朋友說他到紐約兩年，始終未曾去過布魯克林，而我去過紐約數次，也僅去了三趟。一般遊客對布魯克林的粗淺認知，一是紐約地標美麗的布魯克林橋，另一就是 1999 年因展出英國媒體大亨兼收藏家沙齊（Charles Saatchi）策展的前衛藝術「聳動」（Sensation）展覽，鬧得沸沸揚揚的布魯克林博物館了。

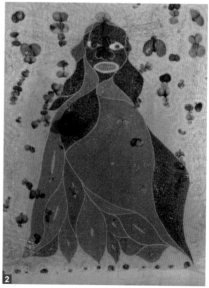

1 「聳動」展覽澳洲藝術家穆克的作品　2 英國前衛藝術「聳動」展覽，畫家歐菲利以象糞畫的聖母像
3 布魯克林博物館外觀

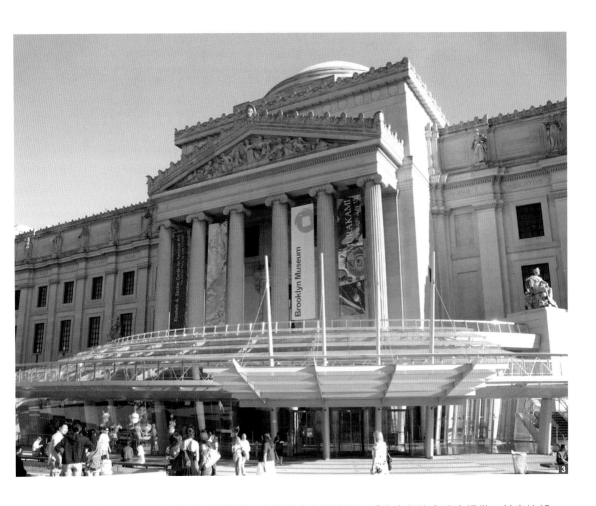

博物館是一私立非營利性機構，由董事會負責管理，房產由紐約市政府提供，並支持部分經費。當年「聳動」的展品包括浸泡在福馬林裡的動物對切的屍骸、仿製的支解吊掛的人體、變童雕塑等，集羶色腥大全，語不驚人死不休，震驚了紐約社會，招致教會與公眾忿怒撻伐。紐約市長朱利安尼（Giuliani）揚言刪除對博物館每年 700 萬美元的資助，博物館則以捍衛藝術言論自由為由與市政府對簿公堂，引起媒體大肆報導，博物館最後贏得訴訟。判決書寫道：「聯邦憲法有關的議題中，再沒有比牽涉政府官員試圖審查藝術作品之表達，並威脅切斷重要文化機構的資金，以達成政治要求的舉措來得嚴重的了。」事過境遷重新檢視整個事件，要在紐約這個「多館共存」的環境生存且得到光環，需要雄才大略的館長和勇於突破尺度的策展理念，「聳動」除了炒紅了非裔英籍畫家歐菲利（Ofilis）、澳洲藝術家穆克（Ron Mueck）與英國人達敏‧赫斯特（Damien Hirst）外，布魯克林博物館表現的專業、獨立精神及捍衛藝術的努力，亦成為當代藝術行政的活教材。

該館成立於 1897 年，緊鄰布魯克林植物園，建館時布魯克林猶是獨立城市，博物館董事會計畫將該館建造成世界最大的藝術展覽館，而由麥金、米德與懷特建築事務所

（Architectural Firm of McKim, Mead & White）設計，後因布魯克林與大紐約市合併為一個行政區，計畫告終，今天看到的建築物只是當初設計總圖的1/6。1913年製作林肯紀念堂林肯雕像的美國雕塑家法蘭屈（Daniel Chester French）受託為連接布魯克林和曼哈頓的橋樑製作雕像，1916年安裝於橋上，1963年為改善交通移置博物館大門兩側，右邊帶一讀書小孩的是布魯克林，象徵宜居；左邊旁依孔雀的是曼哈頓，代表尊榮，以人喻市，敘述出紐約兩大區域的特質。

布魯克林博物館於1997年改名作布魯克林藝術博物館（Brooklyn Museum of Art），復於2004年恢復原來名稱。

1991年起該館進行了多項大規模的翻新工程，由波雪克集團（Polshek Partnership LLP）設計建造，弧形玻璃進口與館前公共廣場於2004年啟用。新的大廳面積超過以前兩倍大；大面積玻璃牆和屋頂天窗提供建築物內外環境的戲劇連接，不過新舊的接合，外觀上頗為突兀。館前廣場占地8萬平方英尺，包括階梯式看台，為多個不同範疇的聚會提供使用選項。廣場噴泉由設計洛杉磯音樂中心和拉斯維加斯Bellagio旅館著名噴泉之「濕設計」建築公司承製，用電腦控制變化，另加植了成排的櫻花樹，連附近地鐵站也重新做了整修。

博物館長期的陳列展包括一樓戶外的斯坦伯格家庭雕塑庭園（Steinberg Family Sculpture Garden），園裡展出無名藝術家的自由女神像；室內大廳展覽12件羅丹（Rodin）的青銅雕像和非洲藝術展示部門，從1923年起非洲藝術即為該博物館之重要組成。二樓為亞洲及伊斯蘭世界藝術；三樓展示亞述、埃及藝術和歐洲繪畫；四樓為裝飾藝術畫廊、當代藝術畫廊，還有「依麗莎白‧沙可樂女性主義藝術中心」（Elizabeth A. Sackler Center for

Feminist Art），係慈善家、藝術收藏家依麗莎白・沙可樂女士捐贈，除陳列茱蒂・芝加哥（Judy Chicago）的裝置大作〈晚宴〉外，並有一小型演講廳、展覽室和婦女歷史檔案資料庫，提供作為國際女權主義論壇和藝術繆思之家。五樓有視覺存儲研究中心、美國小品收藏和美國認同新視野。

整體上博物館展示了廣泛文化之著眼興趣，在探索過程中難免出現過許多意外，例如2009年博物館將四件埃及木乃伊送往北岸大學醫院進行電腦斷層掃描，發現其中一名為霍爾女士的木乃伊居然是男性，原來因為棺木雕像沒有鬍鬚，被錯認了70年。另外一般博物館常常避談館藏的贋品問題，布魯克林博物館卻大方公開討論，並為之籌辦展覽，將尷尬轉換成鑑賞教育行動。

這裡的美國藝術收藏十分優異，沙金、荷馬、歐姬芙和霍伯（Hopper）等的作品自然不會缺席。最近幾年隨著多元意識覺醒，亞裔藝術家的創作日受青睞，日本的村上隆，韓國的郭善景（Sun K. Kwak）等都受邀展出。

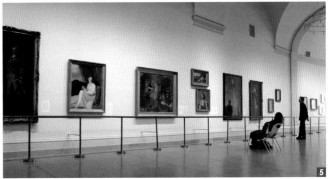

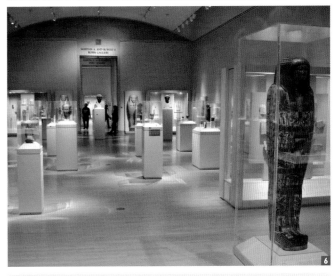

1 博物館門口的〈布魯克林和曼哈頓〉雕像，大門左側旁依孔雀的曼哈頓雕像，代表尊榮　2 右邊帶一讀書小孩的布魯克林雕像，象徵宜居　3 一樓戶外的斯坦伯格家庭雕塑庭園　4 5 內部展覽場景象　6 布魯克林博物館有世界最好的埃及藝術收藏

1 2 韓國藝術家Sun K. Kwak在布魯克林博物館創作〈摺疊280小時〉
3 日本藝術家村上隆個展作品　4 改建後的大堂,大面積玻璃牆和屋頂
天窗提供建築物內、外環境的戲劇連接

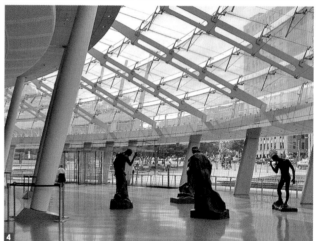

　　不過,我認為一樓大堂的羅丹群像是規劃的敗筆,自從科技創造了複印,一模一樣不難,
藝術就進入複製時代,而雕塑具有複製的特性,羅丹的作品最足以成為代表:充斥、氾濫於
世界大小美術館。布魯克林博物館如何開創一種獨特自我的風格是嚴肅的挑戰。或許是眷戀
羅丹的聲名,將處處可見的「複製」作品置於館中如此顯要位置,反失去了特性。

　　經過三年往返協商,2009年1月布魯克林博物館將其豐富的服飾收藏轉交大都會藝博
館,而保有雙方的名稱——「布魯克林在大都會的服飾收藏」,或許預示了紐約兩所頂級展
覽館未來良性互動的可能模式。大都會藝博館因位於曼哈頓的地利之便,觀光客占觀眾中重
要比例,布魯克林博物館卻更在地化,每年吸引50萬參觀人次,與社區的結合更為緊密。
經常性的活動如音樂會、電影、藝術研討會和藝術課程等十分豐富。經過了「聳動」展之後
回歸平實,才是布魯克林博物館天長地久的經營。

美國畫家比爾史塔特（Albert Bierstadt）的〈洛磯山風暴〉

亞述王寢的浮雕

茱蒂‧芝加哥的裝置大作〈晚宴〉

博物館展出Edwina Sandys的裝置藝術〈婚姻床〉

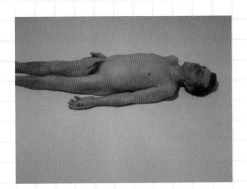

「聳動」展覽澳洲藝術家穆克的作品

[布魯克林博物館]

地址：200 Eastern Pkwy, New York, NY 11238

電話：718-638-5000

門票：成人12元，老人及學生8元，12歲以下免費。

開放時間：週三、五、六、日上午11時至下午6時；週四至晚間
　　　　　10時；週一、二休。

美國本土前衛藝術搖籃
惠特尼美國藝術博物館

惠特尼美國藝術博物館（Whitney Museum of American Art）通常不是藝術觀光客的造訪必選，它沒有大都會藝博館龐大，不像 MoMA 名作雲集，不及古根漢博物館具有國際活動能力，規模也遜於布魯克林博物館，但是這裡的存在意義在於它是美國本土前衛藝術的搖籃，勇於接受挑戰，培植出大批當代美式藝術的紅星闖將。

惠特尼美國藝術博物館是由葛楚德·惠特尼（Gertrude Vanderbilt Whitney）女士創立。她生於 1875 年一財閥世家，祖父是鐵路大王。葛楚德年輕時在巴黎蒙馬特流連喜愛上藝術，返美後進入紐約藝術學生聯盟學習，後來再赴法國拜羅丹為師，此後以雕塑家身分活躍於藝文界，21 歲時嫁給律師哈里·惠特尼（Harry Payne Whitney）。哈里家庭為麻州富豪，跨足金融、石油、煙草、政治、慈善和賽馬界，家族成員也是紐約大都會棒球隊擁有者。

1914 年葛楚德將她與先生在曼哈頓格林威治村西第八街的物業成立為惠特尼工作室俱樂部，自 1918 年起在這裡舉行會員作品年度展覽，吸引了愈來愈多的藝術家參與。1929 年

葛楚德準備捐贈自己收藏的 700 件現代藝品予大都會藝術博物館，不料遭到拒絕，於是她決定興建自己的惠特尼藝博館，專注美國藝術收集與展示，尤其向不太知名卻有潛力的年輕藝術工作者方面著力。1931 年藝博館正式誕生，早期典藏偏向寫實繪畫，在 20 世紀 40 年代開始注意現代抽象與概念化作品，60 年代因普普藝術盛行而添加了具有流行意象和反諷的現代創作，1968 年開始在館外展示雕塑，1970 年借紐約布朗區展出地景藝術，1975 年後將錄影、攝影與電影也列入收藏，繼之在 1981 年將裝置藝術，1989 年把行為藝術列為典藏，近來則致力網路藝術展覽。永久藏品已達 1 萬 9000 件，包括霍伯、帕洛克、羅森伯格、曼·雷

（Man Ray）里維拉、克萊恩、杜庫寧、馬哲威爾（Robert Motherwell）、安迪‧沃荷、瓊斯、馬克‧羅斯科（Mark Rothko）、露意絲‧布爾喬絲（Louise Bourgeois）、柯爾達、弗蘭肯賽勒（Frankenthaler）、阿希爾‧高爾基（Arshile Gorky）、凱斯‧哈林（Keith Haring）、布魯斯‧諾曼（Bruce Nauman）、紐曼（Newman）、諾蘭（Noland）、麥可‧海澤（Michael Heizer）、羅伯‧史密森（Robert Smithson）、辛蒂‧雪曼（Cindy Sherman）等的作品成就了這兒的收藏亮點，打破了美國原來保守、崇歐的藝術氛圍，奠立其在美國當代藝術先趨的地位，也打下主辦惠特尼雙年展的基礎。

葛楚德長期也是現代音樂和表演藝術的支持者，在她影響下，音樂、舞蹈、戲劇和表演創作始終是藝博館關注項目，今日藝博館四樓空間用為動態展演場所。葛楚德歿於 1942 年，其生平故事在 1982 年被拍成電視影片《小凱萊的最終幸福》，獲得六項艾美獎提名。

最早藝博館設在工作室俱樂部舊址，1966 年最終遷到上東城麥迪遜大道近東 75 街所在，係猶太建築師馬歇爾‧布魯爾（Marcel Breuer）設計建造，在當年是十分新穎的建體，距古根漢博物館和大都會藝博館不遠，原先的工作室俱樂部則成為素描、繪畫與雕塑

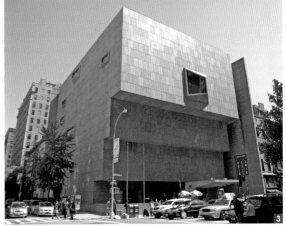

1 以葛楚德‧範德比爾‧惠特尼生平拍攝的電視影片「小凱萊的最終幸福」獲得六項艾美獎提名　2 西八街惠特尼工作室俱樂部是最早惠特尼藝博館所在，後來成為素描、繪畫與雕塑學校　3 惠特尼藝術博物館外觀一瞥　4 藝博館販售書籍

學校。1973-1983 年，惠特尼在下曼哈頓水街 55 號成立第一座分館；1981 年在康涅狄格州史丹佛市設立展覽空間；1983 年在紐約公園大道菲利普．莫里斯（Philip Morris）國際公司總部大廳再設另一分屬機構，用來作表演藝術現場。各個分支自負營運，但是計畫需經惠特尼委員會批准。

惠特尼藝博館經營面臨主題定位與流行時潮的兩重考驗，失去前者，會在紐約博物館叢林中喪失存在價值；失去後者，又怕失掉群眾注目，因此它對「美國藝術」做了寬廣解釋，只要是美國籍藝術工作者，或在美國創作的他國藝術家都可納入。2012 年在路易．威登（Louis Vuitton）奢侈名牌贊助下，藝博館舉行日本女藝術家草間彌生回顧展，與此同時，路易．威登推出系列商品上市，迴響熱烈，紐約全市掀起一股「圓點」風潮。

除了展覽，藝博館也注意成人、青少年、家庭與社區的文化教育，在其網頁自述宗旨是：「希望觀眾認識藝術乃開放、複雜而具有挑戰性，是對於新觀念想法的回應，具備新奇與創造性思維，帶有活潑的實驗色彩，介紹藝術與藝術家有意義的聯繫，以及瞭解反映文化

1 查爾斯‧阿特拉斯在惠特尼藝博館演出　**2** Eleanor Hullihan和Nicole Mannarino表演「美國舞者」　**3** 草間彌生作品　**4** 草間彌生回顧展期間，藝博館餐廳以巨大的圓點來布置　**5** 2012惠特尼雙年展Nicole Eisenman的作品　**6** 2012惠特尼雙年展Jutta Koether的作品　**7** 2012惠特尼雙年展展場作品　**8** 2010惠特尼雙年展展場，中間是Thomas Houseago作品〈嬰兒〉

巨貌。」不過對於大部分觀眾而言，其五樓永久藏品展區是欣賞的最愛，至於其他，多數人覺得太新而難以理解。人們不明白為什麼一個衣架、一截鐵絲、一疊堆放牆角的舊報紙或一輛倒吊屋頂的自行車，是「藝術」而不是欺人的國王新衣？

　　藝博館的重點活動「惠特尼雙年展」創始於1973年，與一般大型國際性雙年展不同的是這一雙年展帶有特定的國家色彩，以推動美式前衛藝術為宗旨。展覽通常由特約策展人總負其責，邀請年輕和不太知名的藝術家參與。多年來其驚世駭俗的展演獲得注目和掌聲，也招致批評與責難，激進、爭議正顯示出當代藝術的矛盾本質。惠特尼雙年展成為美國當代新潮藝術的風向指標，也成為美國藝術家進軍世界舞台的演習場，不過為求表現美國多種族社會型態，雙年展保持廣義的「美國藝術家」詮釋。在美國執當代藝術牛耳之今天，世界各國藝術菁英來美取經或短期創作者多如過江之鯽，全美大都會如紐約、洛杉磯等彷彿國際藝術村，因此，每次雙年展雖以本土化為訴求標的，最後總是以國際化熱鬧收場。

　　在新進藝術家需要被肯定的需求下，理論研究愈為重要。藝博館邀集知名且有影響力的

文化生產者,包括藝術家、藝評人、策展人等提出藝術史與工作室方案的獨立研究計畫來說服公眾,可是這方面的使力再度令人質疑——藝術究竟源於直觀感受,抑或「知識」傳播主導未來發展?

　　相較於其他幾所專注美國藝術的博物館,華府史密松尼美國藝術博物館偏向史料整理;田納西州亨特美國藝術博物館、阿肯色州水晶橋美國藝術博物館與賓州衛斯特摩蘭美國藝術博物館小而偏遠;德州沃斯堡市亞蒙·卡特美國藝術博物館內容欠豐……,真正具備活力,能夠引領當代風潮的當非惠特尼莫屬。

　　為了容納日益增加的多媒材典藏,場地空間長期成為困擾。藝博館委員會數度邀請國際知名建築師如麥可·葛瑞夫(Michael Graves)、庫哈斯(Koolhaas)等提出擴建計畫,卻屢招反對,導致董事麥克斯韋爾·安德森(Maxwell L. Anderson)辭職,最後只得決定另

覓地遷建。新館位於曼哈頓下城Gansevoort街,由建築師倫佐·皮亞諾設計,2010年開始施工,主體建築預計2015年落成,目前的館址屆時將出租予大都會藝術博物館,評論界認為這一決定使惠特尼取得展場擴增和金錢挹注,大都會則在自家附近得到使用空間,創造了兩座博物館的雙贏。

1 惠特尼雙年2012展場作品　**2** 惠特尼藝術博物館新館模型

霍伯的〈陽光下的女子〉，1961

瓊斯作品〈三面國旗〉，1958

理查德・阿納基威治（Richard Anuszkiewicz）作品〈四維之三（The-fourth-of-the-three）〉，1963

愛麗絲・愛庫克（Alice Aycock）作品〈無題〉，1978

瓊・米契爾（Joan Mitchell）的〈毒芹植物〉，1956

[惠特尼美國藝術博物館]

地址：945 Madison Avenue, New York, NY 10021

電話：212-570-3600

門票：成人20元，老人、青年（19-25）及學生16元，18歲以下免費。週五下午6時後自由樂捐。

開放時間：週三、四、六、日早上11時至下午6時；週五下午1時至晚間9時；週一、二休。

曼哈頓下城的香蕉共和國
新當代藝術博物館

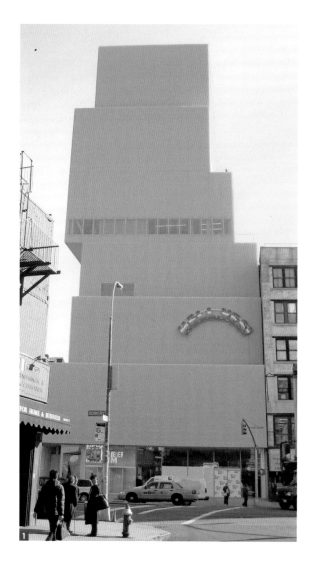

藝術上的 Japonisme 一詞，意指 19 世紀後半日本文化風靡歐洲，引領西方藝文界的日本「瘋」現象。20 世紀前半，它的持續影響包括川久保玲和山本耀司在巴黎服裝秀掀起的「黑色革命」，以及對美國抽象表現主義等現代藝術發展，直到近年東洋動畫、漫畫和電玩熱席捲全球，神奇寶貝皮卡丘成為家庭寶寶的最愛，日本以一地理小國發散的文化力量不容小覷了。

21 世紀初，紐約藝術界再度悄悄刮起一陣「大和風」，除村上隆走紅之外，日本建築師谷口吉生設計了 MoMA 的新館；青木淳設計了位於第五大道的路易‧威登精品店面；槙文彥取得紐約世貿大樓四號樓的設計權；還有妹島和世與西澤立衛聯合事務所 SANAA 設計的新當代藝術博物館（New Museum of Contemporary Art）落成啟用了。

紐約的新當代藝博館成立於 1977 年，簡稱新博物館（New Museum 或 NuMu），以收藏、展示世界各地的當代藝術創作為經營方針。目前新館座落於曼哈頓下城 Bowery 街段，依照 2002 年國際競圖得標建造，面積 6 萬平方英尺，完成於 2007 年 12 月。它與今日多數的新美術館建築相同，建築物本體的吸睛能力更超越它內裡的實際展示。據《紐約時報》評論，NuMu 選擇從白領雅痞聚集的蘇荷舊址遷到低收入移民聚集的下東區，期待當代藝術從布爾喬亞走入普羅世界，別具用心。新館的外表造型極簡，彷彿用不同大小和高度的白盒子隨意堆疊而成，在周圍低矮老舊建築景觀中鶴立雞群，無論你喜不喜歡，但絕不會忽略它的存在。

藝博館從外觀看像六層，實際是地上八層和地下一層。一至四樓是展覽空間，五樓作教育中心，六樓為行政辦公區，七樓是多用途房間，露台可以欣賞城市市景，八樓是機械室，地下室有一個 182 位子的劇院與媒體藝術特展室。通過移動盒子，所有展廳以自然光來結合人工照明，白色天花板和牆面保持了亮度。由於沒有支撐廊柱，自由的空間適合各型展覽的調整運用。它的外表建材使用陽極氧化鋁網狀層包裹，像似建築半透明的衣服；夜晚，人工照明使得外面可以看見部分內裡，保持著 SANAA 一貫的穿透、流動設計風格，而瑞士藝術家榮第隆尼（Ugo Rondinone）的彩色文字裝置〈hell-yes〉，被掛於館外牆上（註：外牆上的裝置因時而改，不是永久性的。）點

Merry Christmas

1 新當代藝術博物館外觀彷彿用不同大小和高度的白色盒子隨意堆疊而成
2 SANAA聯合事務所的聖誕卡採用新當代藝術博物館的「盒子」設計
3 新當代藝博館的電腦合成圖　4 七樓露台可以欣賞城市市景

綴單色的牆面；hell-yes 為一興奮用語，正好象徵 NuMu 希望傳遞觀眾的感受。

　　新當代藝博館完成後褒貶互見，《紐約客》雜誌將其選為 2008 年世界十大最美建築之一。喜愛的人認為它將美隱藏在粗糙的物質構件中，是綜合了社區環境和業主條件與預算的完美呈現。而批評者說「新當代」不具日本設計的精緻性，建築粗糙，盒與盒間的連繫貧乏，造型像歪斜的多層蛋糕，實無法代表 SANAA 兩位威尼斯建築雙年展金獅獎和普立茲克獎得主的水準。

　　英籍女建築師札哈‧哈蒂（Zaha Hadid）設計，2003 年落成的辛辛那提當代藝術中心（Contemporary Arts Center of Cincinnati）也是以大小不同的方形盒子堆積的集合體，只是內部更複雜；「新當代」相對而言保持了簡約風格，更顯得樸素無華。

　　20 世紀美國博物館工作者中有許多傑出女性，像所羅門‧古根漢博物館首任館長希拉‧瑞貝，舊金山現代藝術博物館首任館長葛麗絲‧莫利（Grace Morley）等，新當代藝博館創建人和首任館長瑪希雅‧塔克（Marcia Tucker）也是。塔克曾擔任惠特尼藝術博物館美術和雕塑部主管八年，因為策劃塔特爾（Richard Tuttle）展覽引起爭議遭解職，她隨即創立了新當代。當時的館址在一棟學校建築的大廳內，瑪希雅自任館長 22 年，以行動詮釋當代美術館如同實驗室組織的概念，展出來自歐、亞、非、美的藝術家作品。卸任後她赴康乃爾大學執教，並在《紐約時報》、《基督教科學箴言報》、《美國藝術》、《藝術論壇》撰稿。

　　塔克認為當代藝術帶有「施工中」的特性，即便未完成卻充滿可能性。其創造活動以流動、變形、透浸等的液態蔓延，不斷融入、混合植基現代主義基礎的藝術機制。她一針見血

的說：「很多人把學習當作為了加強與增廣那些他們早已知曉的知識的過程，而不是一個對新穎和陌生事物發生興趣，以及有助於讓人思想徹底改變的經歷。」因此她在建館之初提出「半永久收藏」主張，建議美術館收購的作品每十年就將其賣出，再重新購買新作品，保持館藏永遠處於當代創作的最前端。儘管這個理念沒能完全實現，但仍可看出 NuMu 追求的是一種流動和非靜止的館藏狀態。當然，美術館打響年輕藝術家名號，坐收增值利益這一政策的後遺症是藝術品成為美術館的過客，不是歸人；降低了藝術的恆久性，也模糊了美術館與畫廊和雙年展的區分。策展人負責展覽的優劣成敗責任，卻也使得整體水準帶有不穩定的風險。

經過 30 餘年的努力，今天新當代藝術博物館已成為當代藝術家或藝術團體的重要舞台，它公平看待每件藝術品，在目前當紅的藝術家如凱斯‧哈林、傑夫‧孔斯（Jeff Koons）、理查‧普林斯（Richard Prince）等的早年發掘出他們，並介紹給社會大眾。

塔克晚年定居加州，未能等到新館揭幕，即於 2006 年去世。2008 年她的回憶錄《一個短命的紛擾》（A Short Life of Trouble）由加州大學出版，敘述她與杜象、安迪‧沃荷、布魯斯‧

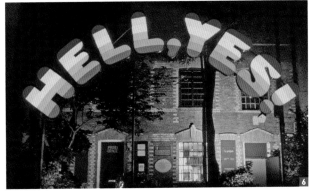

1 新當代藝博館外表建材使用陽極氧化鋁網狀層包裹　2 藝博館展覽一瞥　3 傑夫‧孔斯的作品〈箱子中一個球的絕對平衡〉　4 麗莎‧羅（Liza Lou）的雕塑作品〈超級姊妹〉　5 義大利藝術家卡提蘭的〈全體〉曾在威尼斯雙年展展出，也來到了新當代藝博館續攤　6 瑞士藝術家榮第隆尼的裝置作品〈hell-yes〉

1 麥卡西（Paul McCarthy）與寶拉‧瓊斯（Paula Jones）的〈一個怪誕神祕的美妙勾結〉 **2** 卡提蘭的〈無題〉裝置 **3** 瑪希雅‧塔克的回憶錄《一個短命的紛擾》由加州大學出版

[新當代藝術博物館]

地址：235 Bowery, New York, NY 10002

電話：212-219-1222

門票：成人16元，老人14元，學生10元，18歲以下免費。

開放時間：週三至日上午11時至下午6時；週四至晚間9時；
週一、二休。

諾曼等人的交往。目前新館一樓的公共空間命名為瑪希雅‧塔克廳（Marcia Tucker Hall），紀念這位已故的創始人。

「新當代」與威尼斯雙年展等國際大展互動頻密，雙年展許多作品，像義大利藝術家卡提蘭的〈全體〉等均被移至此地續攤，重疊的創作者更多，堪稱是全球前衛風潮的駐紐約常設機構。這裡每年舉辦六項主要的當代藝術及五項新媒體藝術展覽，雄心勃勃推動形形色色、標新立異的新銳展出。

美國的美術館絕大多數採取永久收藏制度，少部分如辛辛那提當代藝術中心、休士頓當代藝術博物館等則完全不事收藏，僅提供展示。「新當代」的轉賣藝術品作法雖保持了不斷求「新」的意態，卻也失去超然，捲入藝術市場的熱錢營運，身不由己淪為共犯。

現代都市是夢與現實的綜合體，世界各大都會的房地產商用藝術家炒作地皮是公開的秘密。窮藝術家聚集市內地租便宜地區築夢生活，帶動當地文化氛圍，房地產商隨之介入炒高房價，迫使藝術家出走以坐收漁利。過去 40 年間紐約藝術村不斷遷徙便是比照這樣模式。60 年代的西村東移到東村，然後到東河對岸布魯克林的威廉斯堡，博物館與建築師都是這個機制的棋子，「新當代」也不例外，它與周邊社區普羅的草莽色彩能夠維繫多久，值得觀察。

綠野藝踪

強森藝術博物館與
康寧玻璃博物館

▌ 強森藝術博物館

　　本篇是寫綠野鄉村的藝術小館，而且同時介紹二所，一是康乃爾大學所屬赫伯特·強森藝術博物館（Herbert F. Johnson Museum of Art，或譯作赫伯特·約翰遜藝博館），另一是以收藏玻璃藝品著稱的康寧玻璃博物館（Corning Museum of Glass）。兩館都位於紐約州中部手指湖區（Finger Lakes），此區因擁有幾個狹長湖泊而得名。由於各具特色，值得往美東旅遊的朋友花一到二天瀏覽。

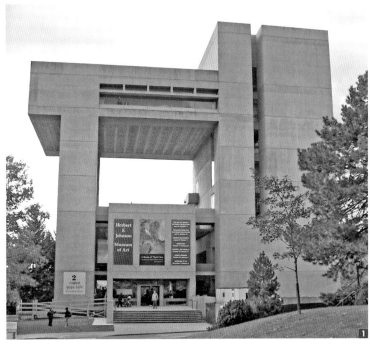

1 赫伯特·強森藝術博物館外觀
2 剛建成的新翼用為當代藝術空間

1 強森藝博館的現代造型與四周的哥德式建築形成明顯對比，是校園內地標　**2** 強森藝博館正門入口　**3** 萊特建築的花玻璃窗　**4** 亞洲部在五樓，四面是玻璃長窗，外望景致秀麗　**5** 方格式開放的屋頂將展廳與展廳串連一體　**6** 安德利亞真人等大的裸女是展場吸睛所在

　　先說康乃爾大學強森藝術博物館，筆者與其淵源起始自該校東方美術史教授潘安儀於 2004 年策展台灣當代藝術「正言世代」展覽，當時因作品過多分兩梯次展出。我正好去探望就讀該校研究所的兒子，順便觀賞了「半套」。後來自己 2008 年獲邀在那兒個展，與館方有了更深接觸及暸解。

　　說強森藝博館是小館其實並不恰當，它的總體面積不小，水準更在全美大學美術館裡名列前茅，「小」的僅是位置城市。校園所在紐約州綺色佳（Ithaca）是一個僅有三萬多人口的小鎮，但居民素質整齊，風景絕佳。康乃爾是全美常春藤名校之一，藝博館係 1880 年由首任校長安德魯・迪克森（Andrew Dickson）創立，用以展示學校的藝品收藏。後來得到喜愛藝術又事業有成的畢業校友赫伯特・強森的捐款支持，1968 年委請華裔名建築師貝聿銘設計建造，為十層樓的混凝土建築，位於山坡頂端，簡潔的現代造型與四周的哥德式建築形成明顯對比，成為大學內的地標。從頂層居高臨下可以俯瞰校園，並遠眺綺色佳市和卡育加（Cayuga）湖景色。1973 年首部分建體落成，方格式的內庭和開放式屋頂，將內外空間和展廳與展廳串連一體，使建築與環境完美融合，獲得 1975 年美國建築師協會榮譽獎。不過

當初限於條件因素，貝聿銘的設計僅築造了大部分，剩餘未完成的直到 2010 年才在原先基礎上進行續建，2011 年 10 月終於竣工。

　　大學博物館的中心使命是教育，作為展覽和教學設施，這兒的展出注重多元，尋求對大學和周圍社區文化生活作出貢獻。

永久收藏有來自世界各地的超過 3 萬 5000 件，目前由 30 餘位全職員工分擔研究、展覽、管理和安全等工作。藝博館現有三位策展人，分掌亞洲、圖繪與攝影、當代藝術部門，樓上各層是典藏展藝廊，地下二層是特別展覽場所，剛建成的新翼用為當代藝術空間。亞洲部主要展示在五樓，四面是玻璃長窗，外望景致秀麗，古典與自然和諧對應，是全館最美麗地方。策展人愛倫‧阿芙瑞（Ellen Avril）女士為李鑄晉教授的學生，經驗豐富。其餘各層作品以歐洲 15 世紀至今的版畫最具學術號召，而美國藝術收藏，像超寫實畫家理查‧艾士帝斯（Richard Estes）、皮爾斯坦（Phillip Pearlstein）的油畫，普普大師沃荷作品，以及雕塑家安德利亞（John De Andrea）真人等大的裸女等是吸睛所在。

　　此外尚有非洲雕刻與紡織、前哥倫布時代的陶藝等，典藏多來自校友和收藏家們捐贈，也有部分來自購買。這裡每年約舉行 20 場以上不同展覽，無數講座，永久收藏作品允許拍照，專題展例外。

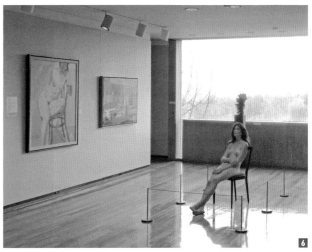

■館藏

墨西哥出土的陶俑

16世紀丟勒（Albrecht Dürer）的版畫

布格羅（Bouguereau）作品〈聖母子與聖約翰〉

迪克斯（Otto Dix）作品〈豹皮上的女子〉

美國超寫實畫家理查・艾士帝斯的作品

強森藝博館購藏的筆者四連屏水墨畫〈自然組曲—水源〉

［赫伯特・強森藝術博物館］

地址：114 Central Avenue, Ithaca, NY 14853

電話：607-255-6464

門票：免費。

開放時間：週二至週日上午10時至下午5時，週一休。

康寧玻璃博物館

康寧玻璃博物館在綺色佳西南 45
哩的康寧鎮上，城市規模不大，約有
十萬人，這裡是美國的玻璃工業中心，
其玻璃製品在美國的地位如同景德鎮
瓷器在中國的地位一般。康寧玻璃博
物館成立於 1950 年，當初只是康寧
公司所屬一個小型藝品展示場和圖書
館，次年對外開放，後來隨著公司從
家用產品擴及到科技、環境、通訊諸
多領域，且發展成全國最大的玻璃博
物館，集展示、製作、研究、教育及
販售功能於一體。4 萬 5000 件典藏，
跨越 3500 年玻璃製造歷史，包括來自
歐、亞的骨董玻璃工藝，由 14-16 世
紀歐洲文藝復興時期繪畫複製的玻璃
屏風、第凡內花玻璃、大型玻璃雕刻、
現代裝置與器皿，還有許多玻璃製的
工藝禮品，令觀眾目不暇給。

玻璃博物館儘管發展順利，卻曾
歷經過陰暗災難。1972 年 6 月的艾格
尼絲颶風（Hurricane Agnes）從佛羅
里達州登陸後一路北上，帶來超大豪
雨，使賓州和紐約州受創慘重。流經
康寧鎮的希芒河（Chemung River）
當時因大雨引發洪水，淹入博物館裡
達 5 呎 4 吋深，造成館內藏書和 1 萬
3000 件藏品嚴重受損。博物館經過
閉館整修、清理後重新開放，但是修
復、更新的工作持續進行了數年時間。

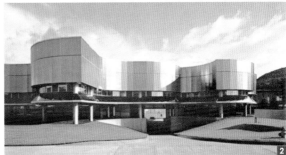

1 康寧玻璃博物館 2 外觀呈不規則的伸展狀，從空中下望，宛如
火焰形狀 3 康寧玻璃博物館內部展廳一瞥

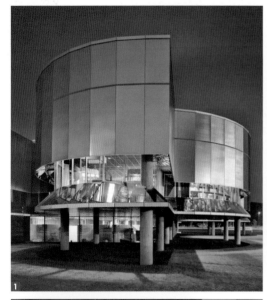

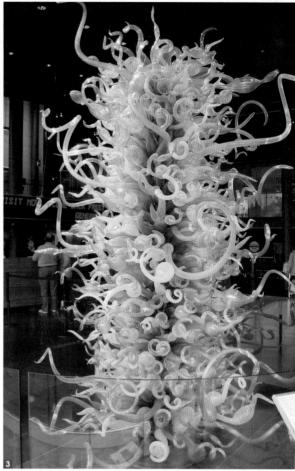

HighWater
Level
June 23,1972

1 康寧玻璃博物館夜景　2 博物館標誌的艾格尼絲颶風淹水線，顯示整個一樓都在水下，目前那兒成為紀念品賣場　3 玻璃大師屈胡利作品　4 5 博物館裡玻璃工藝家示範製作　6 美麗的玻璃製品　7 康寧玻璃博物館內部展廳一瞥　8 美輪美奐的第凡內花玻璃

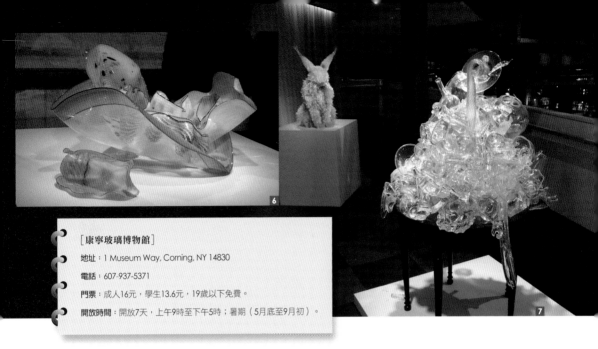

［康寧玻璃博物館］

地址：1 Museum Way, Corning, NY 14830

電話：607-937-5371

門票：成人16元，學生13.6元，19歲以下免費。

開放時間：開放7天，上午9時至下午5時；暑期（5月底至9月初）。

1980 年新完成的博物館為一雙層樓建築，二樓淹水線以上才是博物館，一樓為餐廳和禮品部，圖書館則遷往附近，2001 年又完成相關遊客中心。整體博物館建築以玻璃為主體，外觀略呈不規則的伸展狀，從空中下望宛如燃燒的火焰，反映了玻璃製造過程中「火」之必須。

博物館致力於玻璃藝術的歷史、科學的保存與展覽，還設有工作室及藝術家駐村計畫，並負起教育使命。遊客除了可以目睹吹製、窯鑄、鍍金、噴砂等過程外，還可以在指導下親自動手製作，成品即是最好的紀念品。另外，此處的茱麗葉和雷歐納德·拉孔研究圖書館（The

Juliette K. and Leonard S. Rakow Research Library）是世上最重要的玻璃製造藝術與歷史的圖書館，收藏超過 40 種語言的藏書 40 萬本，包括 12 世紀手稿到當代藝術家的幻燈片與錄影等資料。工作室和圖書館都在博物館鄰近，步行即達。

筆者回台灣，朋友帶往汐止山上品茗、聽泉、晚餐，遠離了都市喧鬧，回歸純樸自然，感覺確實享受。而參觀上述兩座博物館也是類似感受，在靜謐環境欣賞美好的藝術收藏，何止一份驚豔而已。

經典薈萃

費城藝術博物館

賓夕法尼亞州的費城是美國最古老、最具歷史意義的城市。1776 年獨立戰爭時這裡是全美政治中心，獨立宣言與美國憲法都是在此地獨立廳起草與簽署；該市自由鐘在美國的知名度僅次於紐約自由女神；在華府國會山莊建立前，這裡是美國首都有十年之久。

費城藝術博物館（Philadelphia Museum of Art）被認為是全美僅次於紐約大都會藝博館和華府國家藝廊的第三大博物館，歷史悠久。1876 年費城為慶祝獨立宣言簽署一百年，舉辦了美國第一個世界博覽會「百年紀念博覽會」，以藝術、製造業和礦產為主軸，藝博館的籌組工作開始誕生。1877 年藝博館正式對外開放，當時所在今日稱為「百年紀念館」，距離市區較遠，市民參觀並不方便。目前的藝博館位於市區西北 26 街和富蘭克林公園大道交叉處，由費城建築師霍瑞斯・特魯博爾（Horace Trumbauer）和詹競格、博芮與梅達里公司（Zantzinger, Borie and Medary Firm）共同設計，1919 年開始施工，第一部分於 1928 年初完成。希臘神廟廊柱式的對稱外觀莊嚴、肅穆，三角頂之一於 1949 年由德裔美國雕塑家詹內懷恩（C. Paul Jennewein）加製了名喚〈西方文明〉（Western Civilization）的奧林帕斯眾神群像。

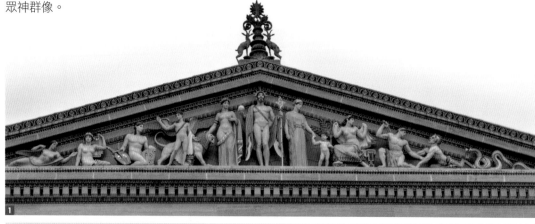

1 博物館三角頂由德裔美國雕塑家詹內懷恩製作了〈西方文明〉奧林帕斯眾神群像 　**2** 費城藝術博物館希臘神廟式的外觀 　**3** 費城於1876年舉辦了「百年紀念博覽會」，催生出費城藝術博物館，當時場地今日稱為「百年紀念館」 　**4** 博物館與市政廳以富蘭克林公園大道遙遙相對

　　藝博館所在的費爾芒特公園（Fairmount Park）號稱美國最大的城市公園，景色優美，是市民散步、慢跑、騎自行車、操舟等的戶外活動之地。藝博館與市政廳以富蘭克林公園大道遙遙相對，沿途林蔭扶疏，博物館、圖書館與雕像、噴泉林立。費城不大，博物館區約占全市 1/5，是人文薈萃之地。

　　館內展場分為三層，連同副館展廳總計三百餘間，擁有 22 萬 5000 餘件藝術史的代表典藏，從中世紀及文藝復興以降的歐洲繪畫與雕塑、中國瓷器、日本屏風、波斯地毯，還有盔甲武器、建築裝飾及當代創作，其中尤以豐富的印象派與美國本土繪畫收藏著稱。這裡對藝

術史研究具有創新思維，對於二戰遭到掠奪、盜竊之藝術品的法律保護貢獻卓著，在當代藝術策展理念上也有開拓性的啟示，兩度獲得策劃威尼斯雙年展美國館的殊榮。

館前壯觀的石階，因洛基（Rocky）系列電影爆紅，因此石階獲得了洛基階梯（Rocky Step）稱謂，許多遊客仿傚影片拼命跑上後雙手高舉，擺出勝利姿勢。階梯左方的洛基塑像是拍攝洛基第三的道具，演員席維斯．史泰龍做為禮物贈送費城，結果為是否讓洛基「回家」安置在博物館前，引發了拍片道具究竟算不算藝術的爭議。不過影片象徵了某種美國精神，最後是好萊塢勝利，百年老館向大眾文化屈服，使影迷有了朝聖之地。諷刺的是，很多到此一遊與雕像合影的遊客未必進入博物館內參觀。

從正門進入大廳，迎面可見夏卡爾的巨畫〈夏日午後的麥田〉，為畫家應紐約劇院芭蕾舞團在墨西哥城演出所畫布景，風格迥異於平時之作。館內收藏的名畫極多，莫內的〈日本橋與睡蓮〉、雷諾瓦的〈沐浴者〉、羅特列克（Toulouse-Lautrec）的〈紅磨坊舞蹈〉、塞尚的〈大浴女〉和〈聖維克多山〉、梵谷的〈向日葵〉、畢卡索的〈三樂師〉、達利的〈內戰的記憶〉、杜象的〈下樓梯的裸女第二號〉及〈噴泉〉等都是藝術史必讀之作。〈大浴女〉是塞尚晚年浴女系列最大的畫作，用了八年時間完成；他的〈聖維克多山〉據說是畫家描繪家鄉聖山的最後所作。梵谷一生留下 12 件左右的〈向日葵〉，藝博館存有的一幅與德國慕尼黑新美術館所藏基本一樣。畢卡索畫有兩張〈三樂師〉，這裡一張，另一幅由紐約現代 MoMA 收藏。

館裡的杜象展示十分完整，〈下樓梯的裸女第二號〉是藝術家呼應未來主義的作品，〈噴泉〉則首開現成物為藝術品的先河，此外還有他的最後之作〈給予之門〉，是以費城藝博館為終極擺放地的情色陷阱，透過舊門縫隙，觀眾可看到張腿躺臥的裸露女體。在這裡「偷窺

1 洛基塑像引發了究竟算不算藝術的爭議　2 佩雷爾曼大廈的展覽走廊　3 大廳迎面可見夏卡爾的巨畫〈夏日午後的麥田〉，是畫家應紐約劇院芭蕾舞團在墨西哥城演出所作布景　4 費城是美國現實主義畫家艾金斯的故鄉，這裡有畫家在世最完整的藏品　5 杜象的〈下樓梯的裸女第二號〉　6 博物館內部展覽場一景　7 這兒有美國第二多的武器與盔甲收集

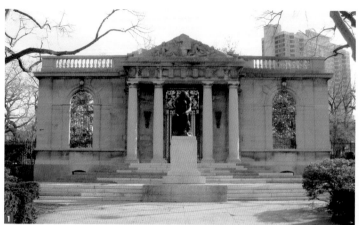

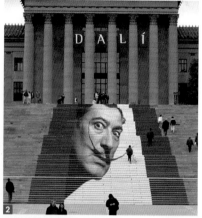

1 博物館附近的羅丹博物館有巴黎之外最多的羅丹收藏　**2** 達利特展，壯觀的階梯成為宣傳看板　**3** 國家歷史古蹟佩雷爾曼大廈的大門擁有費城最繁複的圖案裝飾　**4** 館方邀請蔡國強製作「花開花落」戶外爆破　**5** 布魯斯·諾曼運用霓虹燈文字述說的觀念作品

狂」與「藝術探索者」間的界線模糊，卻又尖銳對立起來。

　　藝術博物館的美國藝術收藏勾勒了北美洲三個世紀的繪畫、雕塑和裝飾藝術的整體容顏，像 18、19 世紀的人物肖像與風景畫，殖民地時期的家具和銀器，以及不同年代之瓷器與玻璃工藝收集。費城是美國現實主義畫家艾金斯（Thomas Eakins）的故鄉和工作地方，這裡有他最完整的繪畫藏品。當代創作中，從杜象思想演繹的紐約達達甚受矚目。美國藝術家諾曼的霓虹燈文字述說，將創作行為化為觀念探討，在幽冷暗淡的場域顯示著微弱的「人」的溫度。

　　藝博館內還有罕見的真實建築組合，像中世紀歐洲修道院、印度神廟、日本茶館和中國廳堂等等。中華藏品以北京智化寺壁畫與藻井最難得，是百年前從中國搬運來的；還有漢、

魏的佛像與唐俑都是珍品。這裡的歐洲武器與盔甲收藏排名全美第二，從神聖羅馬帝國到 17 世紀都有。此外服裝與紡織品展示也很豐富，最吸引人的是影星葛麗絲·凱莉成為摩洛哥王妃的婚紗禮服。

除了標誌性的藝博館主樓外，費城藝博館還是附近的羅丹博物館、佩雷爾曼大廈（Ruth and Raymond G. Perelman Building）及費爾芒特公園幾座歷史古蹟的擁有者。同在富蘭克林公園大道 22 街路口的羅丹博物館設立於 1929 年，內藏 120 尊羅丹所作青銅與石膏塑像，以及他的素描、版畫、信件和書籍，是影院大亨馬斯特鮑姆（Jules Mastbaum）的收藏。1876 年年輕的羅丹曾到費城參加「百年紀念博覽會」，但未受到媒體和觀眾注意，沒想到半世紀後這座城市擁有他在巴黎之外最多的收藏。

與藝術博物館主館僅一街之隔的佩雷爾曼大廈，原是富達互惠人壽保險公司產物，建築出於藝博館共同設計人詹競格之手，大門擁有費城最繁複的圖案裝飾，被列為國家歷史古蹟，2007 年併入後大大增加了藝博館的運用空間和現代化的發展前景。2006 年館方宣布另邀建築師法蘭克·蓋瑞進行擴建，新建設將不會改變現有的古典容顏，完成後作為當代雕塑和亞洲藝術的專題展區。

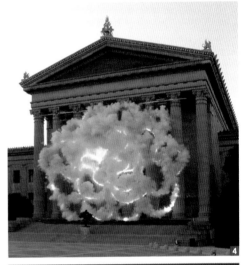

費城藝博館每年辦理 15-25 項特展，從個別藝術家到歷史調查及主題探討，範圍廣闊，每年吸引近百萬遊客參觀。近年的塞尚、達利大展成果豐碩，2009 年館方邀請蔡國強製作「花開花落」戶外爆破，同樣引起注目。

藝博館設有全國首屈一指的藝術種源研究機構及大型藝術圖書館。館方還和工商機構建立了伙伴計畫，借助充沛的企業活力，提供穩定而豐富的財政支持。為了方便遊客購物，藝博館禮品店分設於幾個展區，且接受網路採購。至於與外地美術館的合作行之已久，台北市立美術館曾舉辦它的經典展，許多愛藝朋友前去觀賞，當然，與到費城實地去參觀，感覺差異不可以道里計。

印象派馬奈作品

莫內的〈日本橋與睡蓮〉

羅特列克的〈紅磨坊舞蹈〉

塞尚的〈聖維克多山〉

梵谷的〈向日葵〉

塞尚的〈大浴女〉

杜象的〈給予之門〉是以費城藝博館為終極擺放地的情色陷阱

畢卡索的〈三樂師〉

莫迪利亞尼作品

雷諾瓦的〈沐浴者〉

達利的〈內戰的記憶〉

盧梭的〈嘉年華會夜晚〉

[費城藝術博物館]

地址：2600 Benjamin Franklin Pkwy, Philadelphia, PA 19130

電話：215-763-8100

門票：成人20元，老人18元，學生及青少年（13-18）14元，12歲以下免費。每月第一週日及週三5時後自由樂捐。

開放時間：週二至日上午10時至下午5時；週三、五至晚間8時45分；週一休。

一將功成萬骨枯
卡內基藝術博物館

1 卡內基藝術博物館與卡內基自然歷史博物館在同一連結的龐巨建築結構內　2 從館內看外面庭院　3 卡內基藝術博物館外觀一景　4 再現了希臘帕特農神廟內部的「雕塑廳」

美國鋼鐵大王安德魯‧卡內基（Andrew Carnegie）被認為是 19、20 世紀近代史上財產僅次約翰‧戴維森‧洛克菲勒（John Davison Rockefeller）的全球第二富豪，有關他的生平評價褒貶不一，蓋棺難定。一方面他是他那時代最重要的慈善家，慈善捐贈遍及世界，包括在美、加、英、澳和紐西蘭設立近三千所圖書館，在紐約創設著名的卡內基音樂廳，在發跡故鄉匹茲堡市成立卡內基大學和卡內基博物館，數度購買大筆土地贈予國家公園，臨終更散盡家財捐出個人財富 90％。他的名言「一個人死時如果擁有巨大財富是種恥辱」使許多富人效法他捐助慈善工作，影響至今未衰。矛盾的是另方面是他經營的橋樑、鐵路、鋼鐵事業，以血汗工廠壓榨工人，每天工作 12 小時，每週七天，日薪僅 2.5 元，沒有福利，沒有退休金……，以致手下工人對卡內基種種「義舉」並不領情，工運抗爭不斷。1892年所屬工廠的工潮，勞動賓州州長派遣八千民兵用槍鎮壓，造成數十人傷亡。當年適逢大選年，此事件促使偏向資方的共和黨總統班傑明‧哈里森（Benjamin Harrison）競選連任失

敗，同情勞方的民主黨前總統克里夫蘭（Cleveland）成功回鍋，再度當選領導者。（註：克里夫蘭為美國第22和24任總統，也是美國歷史上唯一連任失敗又再成功回鍋的總統。）

匹茲堡市位於賓州西南阿列格尼河（Allegheny）和莫隆加希拉河（Monongahela）匯流成俄亥俄河的河口處，橋樑縱橫。這裡曾是重工業的鋼鐵之都，產量占全國出產一半以上，市內煙塵蔽天，空氣污染嚴重。但是自上世紀80年代因為中國鋼鐵急遽生產，匹茲堡的重工業逐漸沒落，幸運是都市成功轉型，成為以醫療、金融和高科技為主的商業之都，連帶居民生活環境品質都獲得改善。今日城市教育設施完備，文化底蘊豐厚，犯罪率低，被2007年《美國都市年鑑》、2009年《經濟學人》和2010年《富比士》雜誌評選為美國最適宜居住城市。

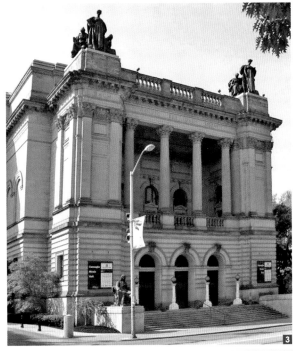

匹茲堡卡內基博物館（Carnegie Museum of Pittsburgh）轄下有四所機構：卡內基藝術博物館（Carnegie Museum of Art，簡稱CMA）、卡內基自然歷史博物館、安迪·沃荷博物館和卡內基科學中心，前二者在奧克蘭區同一連結的龐巨建築結構內，與卡內基·梅隆大學和匹茲堡大學僅數街之隔；安迪·沃荷博物館和卡內基科學中心位在西邊4-5英哩的西阿列格尼河濱區，與市中心商業區隔水相望。

卡內基藝術博物館創設於1895年，當時僅為新建成的卡內基圖書館所屬一部分，與音樂廳、自然歷史博物館合組成一個多功能的龐大集合體。藝博館的經營理念秉持創辦人收集「明日大師」的觀想，專注美歐16世紀至今的藝術收藏，比起紐約現代藝術博物館的成立

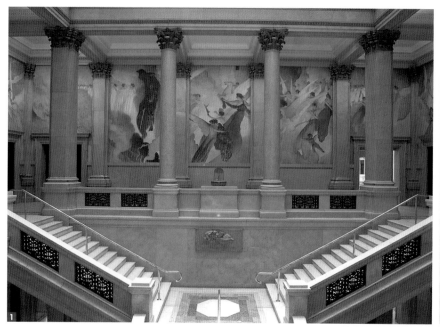

早了 30 餘年，因此它可說是美國第一所「現代藝術」博物館，但它的收集不如 MoMA 成功。1907 年進行了首度擴建，1974 年在建築師愛德華·巴恩斯（Edward Larrabee Barnes）設計下增建了一倍以上展覽空間，且附設了兒童工作室、劇院、咖啡廳、書店和辦公場所，建立起今日雛形，到 2004 年又次做了部分整建。

　　藝博館之收藏展示分美術、裝飾藝術、攝影與建築四部分，永久典藏約 3 萬 5000 件，歐洲繪畫大約起始於印象主義及差不多同時的學院派作品，包括莫內、雷諾瓦、畢沙羅（Pissarro）、布格羅（Bouguereau），還有稍後的梵谷、高更、盧奧（Rouault）、孟克（Munch）等。美國畫作從早期畫家切爾契（Church）、惠斯勒、荷馬、沙金、霍伯，到近現代的克萊恩、布魯斯·諾曼、亞歷克斯·卡茨（Alex Katz）、朱莉·梅瑞圖（Julie

Mehretu）等。另有大約八萬張非裔攝影家查爾斯·"替尼"·哈里斯（Charles "Teenie" Harris）的檔案底片，是作者最完整的收藏記錄。還有家具、銀器、陶瓷、掛毯、影片錄像等，全年經常性展示維持約 1800 件左右，每年舉行 3-5 項大型展覽，主要展廳與功能為：

正門進入直走，右邊是「雕塑廳」，這裡再現了希臘帕特農神廟內部，為一開放式的二層中庭，四周迴廊圍繞，展示埃及、近東與希臘、羅馬的雕塑名作，中心可作特殊展覽空間。穿越雕塑廳後為「建築廳」，資本主義大亨的文化展示不脫豪情本色，此地收藏有 140 件歐美建築傑作之石膏複製，與原件等大，吸睛作品如希臘神廟、法國波爾多主教堂大門等，氣象恢弘。

一樓另一邊露天的「雕塑庭院」是現代雕塑展覽園區，旁邊有咖啡座供遊客小憩，後方為「兒童工作坊」和戲院。另一邊的「論壇藝廊」是邀請藝術家個展的展場。

二樓東角的「阿莎·梅隆·布魯斯藝廊」（Ailsa Mellon Bruce Galleries）展示永久收藏的 18 世紀至今的裝飾藝術與設計作品，從洛可可、後巴洛克、新古典到新藝術，偏重歷史與生活性陳述。亨茲建築中心（Heinz Architectural Center）位於二樓正中，廣泛收集展覽 19 世紀至今的建築素描、版畫和模型。2012 年舉行了享譽藝界的華裔女建築

師、藝術工作者林瓔個展，展出她的雕塑及景觀裝置，以及對建築與環境生態的想像發揮。西面的「斯凱菲藝廊」（Scaife Galleries）展覽 1850 年後的歐美藝術及非洲、埃及、亞洲藏品；還有「紙藝藝廊」，顧名思義是紙上創作展示場域。

在特殊節目上，藝博館的星期六兒童藝術教育課程成績卓著，過去有超過十萬孩童參加學習，培育出著名畫家安迪‧沃荷、皮爾斯坦，攝影家杜安‧麥可（Duane Michals）等等。

參觀卡內基藝博館的情感十分矛盾而複雜，整體而言，這裡展示的「陳述性」明顯，觀眾自發的參與性較低，流露精英導覽的指導傲慢，這有違現代藝術的庶民精神。在這裡，一方面看到巨富的回饋社會的「力量」，想起卡內基在「財富的福音」演講中的誇誇宏論：「財富是社會文明的根本，富人用手裡的錢讓整個社會受益；競爭決定只有少數人成為富人，而大多數人只能依附富人而活。」另方面，資本家以善行積累聲名的同時，曾經踐踏多少大眾血淚？匹茲堡鋼鐵工人在煤渣鐵屑中付出健康而難求溫飽，一將功成萬骨枯，文明的代價竟是這般沉重。

喜愛藝術的朋友到了匹茲堡，推薦順便遊覽普普教父安迪‧沃荷博物館（Andy Warhol Museum），以及一個半小時車程可達的萊特 1935 年設計、結合自然環境與建築的著名「落水山莊」（Fallingwater）。或許遠離「文明」高貴與墮落的善惡糾纏，回歸自然，有助於尋找人生亦是亦非的艱澀答案。

1 「紙藝藝廊」展示紙上創作　**2** 華裔女建築師、藝術工作者林瓔的裝置藝術〈藍湖過隙〉　**3** 匹茲堡附近萊特設計的「落水山莊」是建築結合自然環境的名作

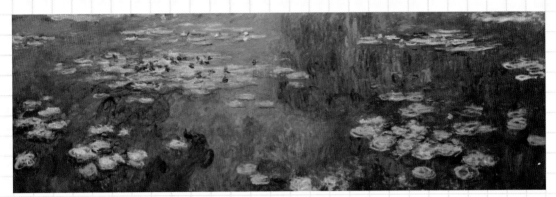

莫內的巨幅〈睡蓮〉

莫內的〈倫敦滑鐵盧橋〉

雷諾瓦作品〈有螃蟹的浴女〉

孟克的〈蘋果樹下的女孩〉

學院派畫家布格羅的少女像

盧奧的〈老國王〉

切爾契油畫〈冰山〉

霍伯的〈鱈魚岬的下午〉

荷馬油畫〈沉船〉

丹納・布佛瑞（Pascal Adolphe Jean Dagnan-Bouveret）
的〈基督和信徒在以馬忤斯〉

沙金的男孩肖像

伊萊休・維德（Elihu Vedder）的〈守護者〉

亞歷克斯‧卡茨（Alex Katz）的〈秋〉

朱莉‧梅瑞圖的抽象繪畫

非裔攝影家查爾斯‧"替尼"‧哈里斯的〈士兵〉

奧國畫家沃德慕勒（Ferdinand Georg Waldmüller）的〈非洲人〉

布魯斯‧諾曼作品

［卡內基藝術博物館］

地址：4400 Forbes Avenue, Pittsburgh, PA 15213

電話：412-622-3131

門票：成人17.95元，老人14.95元，學生與兒童（3-18）11.95元。

開放時間：週一、三、五、六，上午10時至下午5時；週四至晚間8時；週日中午12時至下午5時；週二休。

時尚名牌專賣
安迪・沃荷博物館

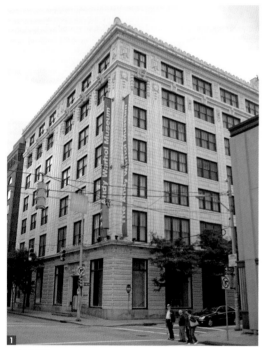

安迪・沃荷博物館（The Andy Warhol Museum）與卡內基藝術博物館在同一城市，這裡是全美最大的個別藝術家展覽館，館內收藏的藝術家資料完整，1994年開幕後人氣不衰，到訪來賓包括美國第一夫人米歇爾・歐巴馬、法國第一夫人卡拉・布魯尼、澳大利亞第一夫人泰雷絲・瑞恩、英國安德魯王子等等，尤其這裡與世界其他博物館的合作異常成功，值得借鑑。

本館屬於匹茲堡卡內基博物館轄下機構之一，位於阿列格尼河北岸一棟八層樓舊建築內，主要入口在第七街上，距離藝術家童年居處不遠。建築原為卡內基・梅隆大學倉庫，學校前身即是安迪・沃荷就讀的卡內基工藝學院。全館面積8萬8000平方英尺，與市中心商業區以安迪・沃荷橋跨河相通，此座橋樑原名第七街橋，2005年更為現名，是美國唯一以視覺藝術家命名的橋樑。

20世紀美國藝術家中，沃荷和魏斯代表的是兩個極端：沃荷居住在喧囂的紐約大都會，投身現代創作，熱中金錢名利；而魏斯一生安於鄉居和傳統寫實，徘徊於紐約為首

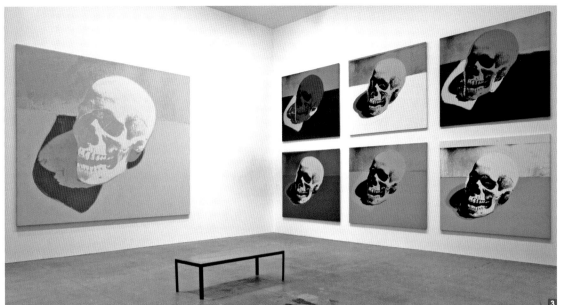

1 舊倉庫建築改造成的安迪・沃荷博物館外觀並不起眼　**2** 安迪・沃荷博物館正門　**3** 博物館內一景　**4** 博物館牆壁貼著安迪・沃荷的簽名作裝飾　**5** 安迪・沃荷1960年代所作Brillo紙箱傳遞了庶民生活美學概念，具有里程碑意義　**6** 現任館長艾瑞克・席納（Eric Shiner）為著名策展人

的時代主流之外，而二人同樣令世人矚目。我雖認為魏斯作品以孤獨靜謐的情愫觸及人心，散發恆久的美感，卻也不得不承認沃荷在活力上更勝一籌。

　　沃荷生於匹茲堡市一個捷克裔移民家庭，父親是礦工和建築工人，母親為人幫傭，幼年身體孱弱，成長後進卡內基工藝學院繪圖設計系就讀，1949 年畢業。21 歲時赴紐約發展，以廣告設計師、插畫家身分很快地嶄露頭角，此後跨足藝術創作、實驗電影和流行音樂領域。1962 年舉行首次個展，引起轟動，次年他租下曼哈頓東 47 街製帽工廠的廠房作為工作室，暱稱「工廠」（The factory），這裡後來成為當年紐約社交名流、搖滾巨星、文人墨客的聚會之所，性、藥物、同性戀氾濫其內，被視為紐約文化地下中心所在。

　　沃荷點石成金的本領一流，尤以複製贏得廣大市場，但是在追逐名利同時，他也被批評

是冷酷無情的吸血鬼。1968 年遭到曾經合作的女性主義作家、演員,《人渣宣言》的作者索拉納斯(Valerie Solanas)在「工廠」開槍射殺,頭兩槍落空,第三槍子彈從沃荷左肺進入,穿過脾、胃和肝停在右肺,沃荷幸運被搶救存活;1987 年卻因膽囊手術引起藥物過敏去世,時年 59 歲。

　　沃荷生時成功,死後留下龐大遺產,按他的遺願,除部分給予家庭成員外,其餘財富成立為以支持現代視覺藝術為目的的安迪‧沃荷視覺藝術基金會。兩年半後的 1989 年 9 月,基金會和卡內基學會簽署了合資協議,公布成立安迪‧沃荷博物館計畫,地點選在藝術家出生故鄉而不是紐約。博物館獲得基金會 8 億美元捐贈,包括 1991 年捐款 200 萬美元作為裝修費用,3000 餘幅藝術作品(約 900 幅畫,2000 餘張紙上作品),以及 1000 餘件印刷圖案,77 個雕塑,4000 張照片,超過 4350 部實驗電影和錄像,另有錄音帶、各式記錄檔案與私人物品。1993 年基金會聘請惠特尼美國藝術博物館前館長托馬斯‧阿姆斯壯三世(Thomas N. Armstrong III)出任首任館長,不過他與幕後金主相處不善,導至在開幕九個月後黯然離職。現任館長艾瑞克‧席納(Eric Shiner)為著名策展人,曾在日本和紐約工作。

　　安迪‧沃荷博物館外觀並不起眼,進入館內首先看見的是藝術家本人的蓬髮畫像,其實是絹印版畫。內部 17 間展廳展出沃荷作品、電影、照片及先驅性的「飄浮裝置」〈銀雲〉。大家熟悉著名的罐頭湯、可樂等均不或缺;當然,複製品和紀念品的出版銷售代表龐大商機是不容漏掉的,有些展廳也提供作其他藝術家展覽之用。觀賞這兒的肖像作品彷若置身 20 世紀名人堂──夢露、伊麗莎白‧泰勒、葛麗絲‧凱莉、賈桂琳‧甘迺迪、依麗莎白女王、貓王、約翰‧韋恩、毛澤東、尼克森……,到為財閥富婆量身訂製,照片複製不需要感覺或

1 安迪‧沃荷的壁紙　**2** 安迪‧沃荷作品〈可口可樂〉　**3** 香蕉圖像加印了安迪‧沃荷名字就點石成金　**4** 安迪‧沃荷的粉絲常帶康寶湯罐和可樂到他的墓地憑弔　**5** 先驅性的「飄浮裝置」〈銀雲〉

價值評斷，甚至不需見面，尤有甚者，圖像版權也無須顧慮，官司可以用財富擺平。沃荷毫不隱瞞的說：「賺錢是一種藝術，工作是一種藝術，而賺錢的商業是最棒的藝術。」在甘迺迪總統遇刺後，他用賈桂琳悲痛的新聞照片完成〈賈姬甘迺迪〉販售，寄生於社會名流與新聞事件，見錢藝開，使他被譏為藝術家追逐財富成功的「無恥」典範。他的作品在藝術市場賣出天價，十分諷刺的與他認為藝術應該工業化生產，大量複製，讓「每一家庭都能擁有」的平民藝術哲學是相抵觸的。至今他在最會賺錢的過世名人榜上排名第六，是藝術界的異數。

博物館在自身展覽外推動的巡迴展遍及世界大小城市，能夠成功有其主客觀因素：一方面在於作品能夠大量複製的特性，以及館藏電影和錄像帶是瞭解沃荷工作的關鍵資料；另外在於與商業結合的行銷手段，複製版權的延伸使用使展覽究竟是藝術還是商品已難以區隔，事實上也無人在意。正如沃荷所說「百貨公司就是博物館」，引伸的結果也可以是「博物館就是百貨公司」，在這裡找不到屬於唯心的感動，只有視覺的喧囂和噪雜。思考是累人的事，多數人懶得動腦筋，習慣接受置入性行銷。沃荷的康寶濃湯罐頭、可口可樂、名星偶像……運用電視廣告般不斷重複的形象，以量變促成感官上的質變，為觀眾洗腦，將「空無一物的本體」不斷述說成這就是「藝術」名牌。多就是讚！這是參觀後的大略印象。

無可否認，沃荷具有敏銳、深刻的社會洞悉能力，在半世紀以前能夠準確預測出今日網路世界的面貌：「在未來，每個人都可以成名15分鐘」，而他的成名遠不止於此。沃荷葬於匹茲堡南郊貝舍公園（Bethel Park）的墓園，墓碑十分平民化，這位新主義明星、製造者、

創作家和成功的生意人，到此終於繁華盡落。有趣是粉絲常給他帶來康寶湯罐和可樂憑弔，也算另類溫馨的行為展演吧。

　　普普藝術的功過是一個已經討論到濫而沒有交集的問題，評價安迪‧沃荷同樣也是。普普創作沒有古典主義的典雅，缺少浪漫主義的激情，也不如現代主義萌發期具有探索性，而只是平凡，卻依附 20 世紀商業社會的金錢炒作膨脹成不平凡。無奈的是今天的藝術如果不走廣義的市場路線、不媚俗，就無法取得經濟力量；沒有經濟力量就無以為繼。像好萊塢電影的「高藝術」內質已幾乎滅絕，一切唯票房是尚；當今文學、音樂和繪畫也面對著相同的歸趨。

　　普普藝術靠著美國財大氣粗的大力吹捧，以沃荷為首的藝術家掠奪了這一源起歐洲的藝術流派的所有果實，在世界引起一陣風行。關於沃荷生前死後的論述大多與金錢不脫關係，在他之前，超現實畫家達利在追逐商業成功之同時，創作仍不失思想，而沃荷徹底拋棄掉了，只餘下視覺的轉換投影，後續影響連帶造成日本動漫藝術的全球「瘋」現象，村上隆等成了當代繼起的熠熠紅星。普普藝術反映的文化現象，其存在意義並不在單一作品上，而是整體迷醉的消費訊息。沃荷創作跨越了純藝術與大眾文化兩個領域，開創藝術的同時，其實也毀滅了藝術。說安迪‧沃荷博物館是百貨公司不如說是時尚名牌的專賣店，在這兒藝術就是金錢，金錢就是藝術，二者畫成了等號。問題是當藝術徹底庸俗化以後，除了熱鬧和販售，還剩下什麼？

1 ～ 4 名星偶像作品

■館藏

藝術家「畫」像（上二圖）

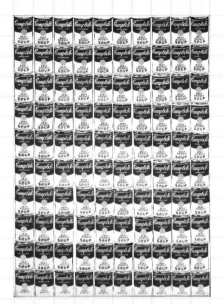

藝術家的康寶湯罐

安迪・沃荷的電影記錄

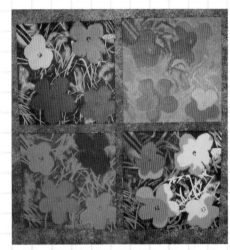

安迪・沃荷的絹印版畫〈花〉因為使用他人照片，曾經
引起版權糾紛

毛像系列

［安迪・沃荷博物館］

地址：117 Sandusky Street , Pittsburgh, PA 15212

電話：412-237-8300

門票：成人20元，學生及兒童10元。週五5時後免
　　　費。

開放時間：週二至日上午10時至下午5時；週五至
　　　　　晚間10時；週一休。

處身在巨人身影下
巴爾的摩藝術博物館

美東巴爾的摩市距離首都華盛頓哥倫比亞特區僅約一小時車程，前往華府的遊客在飽覽琳琅滿目的各式博物館後，很難再有興趣或精力轉道此地繼續參觀，巴爾的摩藝術博物館（Baltimore Museum of Art，簡稱 BMA）就像隱身在巨人身影下般難以引人注目。其實多花一天時間來此參觀，會令人意外驚喜，慶幸不虛此行。

巴爾的摩是馬里蘭州最大都會和美東大西洋海岸主要港口，名稱源自殖民時代馬里蘭地區封地的所有者巴爾的摩男爵。早期發展與海運、製糖業密切相關，獨立戰爭時這裡一度成為美國戰時首都及造船中心。1812-15 年所謂「第二次獨立戰爭」期間，英國海軍對巴爾的摩麥克亨利堡（Fort McHenry）徹夜炮擊，美國律師法蘭西斯‧斯考特‧基（Francis Scott Key）目睹星條旗飄揚於戰火煙硝，寫下〈星條旗〉詩，後來成為美國國歌的歌詞。

1904 年 2 月 7 日巴爾的摩市中心發生大火，城市幾乎全毀，市政府為恢復城市和未來的發展，制定出總體規劃，認為城市的主要不足是缺乏藝術博物館，這一論述導致組織了一

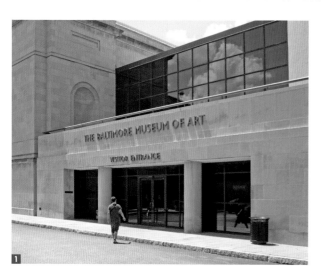

個 18 人的籌備委員會，並在十年後的 1914 年註冊成立藝術博物館，不過它在肇建初期篳路藍縷，過程十分艱辛。1916 年藝博館購買了查爾斯和比德爾街（Charles and Biddle Streets）西南角的大樓，並聘請建築師重塑，但是計畫後來遭到擱置，永未使用。藝博館此後決定在懷曼公園（Wyman Park）建立永久所在，1917 年獲得緊鄰的約翰‧

霍普金斯大學的承諾得到現址土地，
1922 年 7 月藝博館暫移西紀念碑
路，同時央請皮博迪學院（Peabody
Institute）同意保管博物館典藏，直
到 1929 年新館完成。

巴爾的摩藝博館委任建築師波
普（John Russell Pope）設計建造，
為一羅馬神廟風格的三層建體，於
1929 年初落成。波普後來的作品還有華府傑弗遜紀念堂、國家檔案館和國家藝廊等，由於一
貫維持羅馬式樣而獲得「最後的羅馬人」稱號。巴爾的摩藝博館在是年 4 月 19 日揭幕時，
巴爾的摩市和馬里蘭州的收藏家借出私人收藏以迎接第一批參觀者，這些展品後來陸續都捐
給了藝博館。到了 20 世紀 50 年代為了迎接愈來愈多的收藏，該館進行了首度擴建。

早期藝博館並沒有完好的保全，1951 年 11 月雷諾瓦畫作〈塞納河畔風景〉在展覽時遭
竊。2009 年一婦人在跳蚤市場以 7 美元買下該畫，雖看見簽名，但是不以為是真蹟，包在垃
圾袋裡兩年多，2012 年此畫送入拍賣市場鑑定證實為失竊之作，藝博館提出訴訟要求歸還，
2014 年法庭裁決作品歸還 BMA。至於此畫如何被偷？如何落入跳蚤市場？至今為謎。

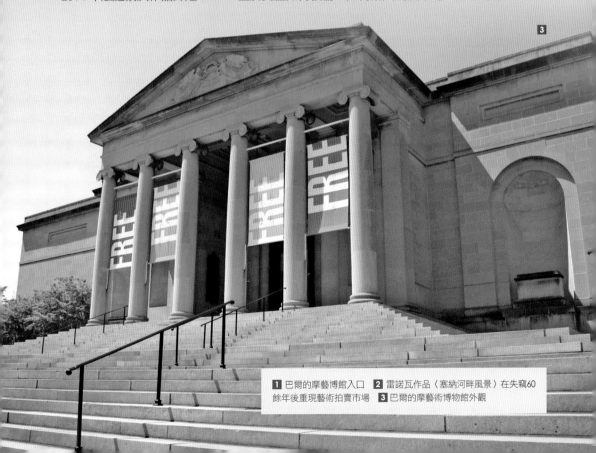

1 巴爾的摩藝博館入口　2 雷諾瓦作品〈塞納河畔風景〉在失竊60
餘年後重現藝術拍賣市場　3 巴爾的摩藝術博物館外觀

今日館內展示分成幾個大項，大致情形為：

．**非洲藝術**——這裡是最早收藏非洲藝術的美國博物館之一，1954 年獲得收藏家超過 2000 件從古埃及到當代南非津巴布韋的面具、紡織、雕刻、武器、陶器和珠寶藝品捐贈。

．**美國藝術**——典藏從殖民時代到 20 世紀後期的美國藝品，包括繪畫、雕塑、家具、銀器、裝飾工藝和第凡內花玻璃，其中以 18 世紀的肖像和 19 世紀的風景畫較出色。屬於最早注目美國非洲裔藝術家創作的藝博館。這裡也有專門展示馬里蘭州藝術家的藝廊。

．**安提阿馬賽克**——BMA 參與法、美的考古團，在 1932-39 年間去發掘土耳其靠近敘利亞邊境遭到地震摧毀的古老城市安提阿（Antioch），收集 3 世紀約 300 餘件卓越的馬賽克製品，風格提示了希臘羅馬文化與早期基督教藝術的聯繫。此趟發掘的安提阿馬賽克有一半留在土耳其，其餘被參加挖掘的團體瓜分，展示於藝博館中庭的即是當時所得。

．**美洲古藝術**——包括中美洲阿茲台克和瑪雅文明、南美安第斯山區印加的奇穆（Chimu）和穆伊斯卡（Muisca）文明、大西洋沿岸哥斯達黎加的尼科亞（Nicoya）文明等 59 個不同傳統的藝術文物，呈現出多樣的組合。

．**太平洋群島藝術**——收藏、展示太平洋美拉尼西亞和玻里尼西亞島嶼文化，從紐西蘭、斐濟群島、東加、夏威夷到南美復活節島的珠飾、紡織、雕刻、家具和貝殼藝品。

．**亞洲藝術**——分別來自中、日、印度、西藏、東南亞和近東地區。中國藝品有唐三彩、佛像、瓷器等約 1000 件，日本版畫有 400 餘件，還有亞洲其他地區的紡織品約 1000 件。

．**歐洲藝術**——以中世紀與文藝復興以至 19 世紀的歐洲繪畫與雕塑為主，也旁及瓷器、

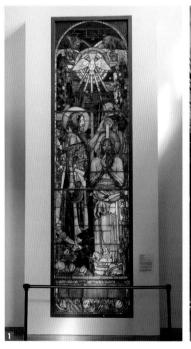

1 藝博館內的第凡內花玻璃
2 藝博館內部的古典廳堂
3 藝博館內部一景
4 安提阿馬賽克
5 非洲幾內亞的婦女雕刻
6 太平洋所羅門島的雕刻作品

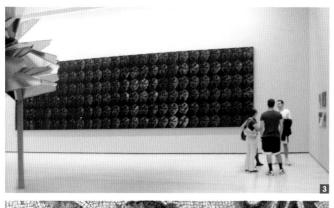

銀器等工藝創作，其中范戴克（van Dyck）的〈里納爾多和阿爾米達〉被認為是畫家最優秀作品之一。

·**孔恩典藏**（Cone Collection）──是藝博館真正的精華所在。20 世紀初居住巴爾的摩的猶太富商後裔孔恩姊妹，姊姊是病理醫生，妹妹為鋼琴家，兩人在巴黎與畢卡索、馬諦斯等交往，收藏了大量他們的畫作，計有畢卡索 100 餘件和馬諦斯 500 餘件。她倆也藏有其他近代藝術家如庫爾貝（Courbet）、馬奈、竇加、雷諾瓦、塞尚、高更、梵谷及美國印象主義畫家西奧多雷·羅賓遜（Theodore Robinson）等的作品，總數達 3000 餘件，尤以所藏馬諦斯作品聞名於世，42 件油畫，18 件雕塑，36 幅圖紙作品與 155 張版畫，七本圖畫繪本，250 張素描，包括〈藍色裸女〉、〈粉紅色裸女〉等代表作，被視為瑰寶。1949 年孔恩姊妹將收藏捐贈給本館，使這裡成為世上典藏馬諦斯作品最多、最完整之處。

·**當代藝術**──除了羅森伯格、瓊斯、沃荷、孔斯等名家外，這裡致力以新媒體、新技術與時間為基礎的展示。2012 年 BMA 委任莎拉·歐本海默（Sarah Oppenheimer）進行介入建築的創作，其開創性的裝置，通過布置於地板、天花板與牆面的缺口洞格，以及精心製

1 藝術家弗拉文（Dan Flavin）的燈光創作　2 莎拉‧歐本海默的創作顛覆了建築空間　3 馬諦斯代表作之一〈藍色裸女〉　4 馬諦斯代表作之一〈粉紅色裸女〉　5 馬諦斯雕塑作品〈坐著的裸女〉　6 范戴克的〈里納爾多和阿爾米達〉　7 貝瑞‧弗拉納根兔子作品　8 布爾代勒的雕塑〈水果〉　9 雕塑公園裡柯爾達與東尼‧史密斯的作品相對而立　10 杜象的〈馬〉

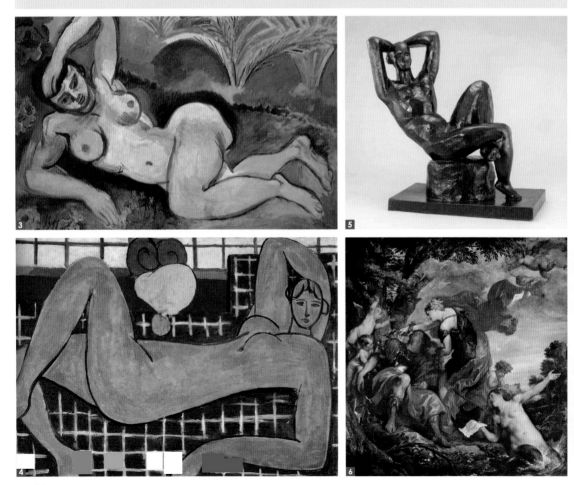

作的雕塑模型，顛覆了原來建體的空間概念，連接出館中的現代與當代敘事，使這裡成為美國第一間主要典藏這位女藝術家作品之處。

另外，館外庭院的雕塑公園藏有羅丹、布爾代勒、米羅、查德金（Zadkine）、杜象、柯爾達、托尼‧史密斯（Tony Smith）、畢爾（Max Bill）、弗拉納根（Barry Flanagan）等作品，不很大的空間感覺頗為豐富。

2005 年藝博館宣布一項未來 20 年的總體規劃，並自 2011 年 2 月開始進行為期三年的綜合改造方案，計畫在藝博館 100 週年的 2014 年完成。藝博館由私人董事會經營管理，免費開放，現今永久藏品已超過九萬件，每年接待 30 萬觀眾。

巴爾的摩藝博館的可貴不在其大，但它的成就在繪畫收藏上，光是馬諦斯作品已足以吸引藝術愛好者佇足停留，使得它雖處身於巨人身影下，卻不失自在與自適。附帶一提的是藝博館餐廳 Gertrudes' 係由名廚、電視台美食主持人約翰‧希爾茲（John Shields）擁有和經營。巴爾的摩以切薩皮克灣所產的青蟹美味聞名，這裡推出蟹肉湯、蟹餅招徠遊客。如果意猶未盡，可到遊客如織的內港區享受螃蟹大餐，應是不錯的續攤節目。

■館藏

巴爾的摩藝術博物館是世界上典藏馬諦斯作品最多、最完整處，上三圖為馬諦斯作品

馬諦斯作品

梵谷油畫〈橄欖樹〉

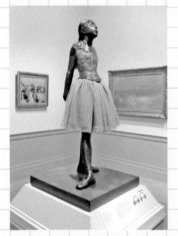

竇加的雕塑〈小舞者〉

塞尚的〈浴者〉

100

[巴爾的摩美術館]

地址：10 Art Museum Dr., Baltimore, MD 21218

電話：443-573-1700

門票：免費。

開放時間：週三至五上午10時至下午5時；週六、日
上午11時至下午6時；週一、二休。

塞尚的〈聖維多克山〉

羅斯科作品

畢卡比亞作品〈崇敬Reverence〉

高更的〈拿芒果的女人〉

美國印象主義畫家西奧多雷・羅賓遜的
〈樹叢〉

歐姬芙的花卉作品

璜・克里斯（Juan Gris）的〈畫家之窗〉

東西今古
美國國家藝廊

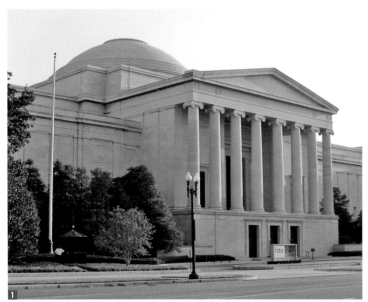

全美美術館排名中，位於華盛頓特區的國家藝廊（National Gallery of Art，簡稱 NGA）年參觀人次達 469 萬，超越紐約大都會博物館的 450 萬，居全美第一位。這裡是首都所在，藝廊本身的建築精美，氣象恢弘，內部藏品豐富，獲得如此傲人的成績自不意外。

國家藝廊是世界藏品最豐富的美術館之一。它不同於歐洲美術館的藏品來自皇室或戰爭掠奪，這兒是以 19 世紀的私人蒐藏為基礎，成績斐然可觀。不過本文標題「東西今古」不是形容它的收藏，而是著眼其兩座建體所得。國家藝廊位於國會大廈西階，憲法大道的第九街與第三街之間，在美麗的國家大草坪北邊和賓夕法尼亞大街夾角地帶。它有東西兩棟建築，以地下道相連。美國許多美術館由於擴建，由兩棟以上樓宇組構的並不罕見，但是無論外觀或氣質都沒有國家藝廊這兩個建築性格迥異，卻又配合得極為妥適。西館在新古典主義之上

展現了國家的氣度，東館在現代線條中添增了和諧的活力。兩者分別呈現了上世紀 30 與 70 年代建築風格的變化。

說到國家藝廊的源起，華府第一個美術館出現於 1829 年，是一家小型私立機構。當 1846 年國會同意在華盛頓市建立史密松尼博物館時，就有在博物館內附設美術館的構想。1855 年史密松尼博物館大樓落成，就把原先那家小藝術館的藏品移入，不料 1865 年一場大火不僅焚毀了史密松尼許多珍貴文件，連新遷入博物館的一批繪畫珍品也化為灰燼。隨著史密松尼博物館的修復及藝品捐贈與日俱增，進入 20 世紀，在首都興建專門美術館的呼聲越來越高，已成不可阻擋之勢。

1920 年史密松尼博物館成立了正式的國家藝廊籌建委員會，1923 年國會決議在大草坪北邊建

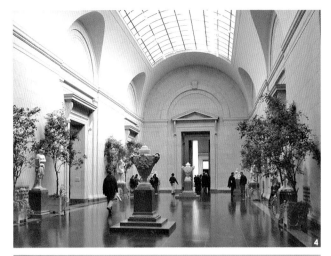

1 2 國家藝廊的西館外形呈羅馬式，兩翼向兩邊伸延　**3** 中央穹頂　**4** 西館包括125個展廳，並有庭園噴泉及流水　**5** 西館內的展覽場

造國家藝廊，由史密松尼博物館負責籌集所需資金，但是正式的規模、計畫仍遲無著落。當時的財政部長是梅隆（Mellon），他自 1921-32 年在哈定、柯立芝、胡佛三任總統任下擔任財長達 11 年。梅隆本人是藝術收藏家，常以華府沒有一座像樣的美術館為恥。

1936 年 80 歲高齡的梅隆致信羅斯福總統，表達了捐款建造國家美術館的心願。國會同意後，梅隆指定建造傑弗遜紀念堂和國家檔案館的著名建築師波普負責國家藝廊的建築設計。波普決定藝廊外形仍採古羅馬式，中央為一穹頂，兩翼向兩邊伸延，包括 125 個展廳，內有庭園噴泉及流水。藝廊的建材使用田納西州粉紅色花崗及義大利大理石，南北大門飾以長長的圓立柱，雄偉中顯現著典雅不凡。

在藝廊建造期間，梅隆成立了以兒子保爾‧梅隆（Paul Mellon）為首的基金會，監督工

1 東館由兩個三角形構成，在現代線條中展露了和諧的活力 2 東西兩館之間的小廣場聳立起三稜鏡地面採光窗，北邊是排噴泉 3 東館展覽廳景致 4 東館大廳上方懸掛著柯爾達的紅色翼狀雕塑，顯得活潑而生動 5 6 連接東西兩館的地下通道

程進行和日後的開館事宜。次年梅隆過世，並未影響籌建的進度。1941 年 3 月 17 日國家藝廊完工舉行開館典禮，羅斯福總統親蒞參加，保爾‧梅隆將父親的藝術收藏一併捐贈國家。後續的捐贈得到不同收藏家響應，使得藝廊很快成為泱泱大館。

國家藝廊的使命為「為美國國家及全民服務，以維護、蒐藏、展示，並以高標準的學術與博物館專業，讓大眾理解藝術。」早在 1937 年，有遠見的國會就決定把藝廊東緣一塊梯形地留作將來美術館擴建之用，令後人讚嘆這項未雨綢繆的決定。為了紀念美國建國 200 周年，國家藝廊的擴建計畫於 1968 年付諸施行。1974 年美籍華人建築師貝聿銘被遴選擔任設計師擴建東館。

由於梯形地塊，貝聿銘設計的東館由一個等腰三角形和一個直角三角形組成。等腰三角形是展覽廳，三個角建成高塔狀，底邊的大門正對舊館，現稱西館；直角三角形為圖書檔案館和行政管理區。為了與西館色調一致，貝聿銘找到已廢棄的石礦，重新生產出相同顏色的牆面石。兩個三角形之間是一高 25 公尺的庭院，上面由 25 個三稜錐組成巨大的三角形天窗，陽光從這裡照進，使廳內展品、樹木沐浴於明亮、安詳又柔和的氛圍中。

東西兩館之間為一鵝卵石鋪砌的小廣場，聳立起一串金字塔形的三稜鏡地面採光窗，北邊是排噴泉，泉水湧出後順著石階向南沿著採光井向地下流去，正好成為東西兩館地下通道的銀色水簾。通道內有一自助餐廳，可供 700 人同時進餐。

兩館在功能上做了區分，西館展覽歐洲古典藝術及美國殖民時代的藝術珍品，一樓展示義大利文藝復興時期繪畫、15-18 世紀貴族的家具器皿、羅丹與寶加的雕塑及林布蘭特與畢卡索的素描等。二樓展示 13-19 世紀歐洲繪畫與雕像、美國繪畫等。達文西（da Vinci）的〈吉內夫拉·德本奇像〉是美國擁有的唯一的達文西畫作，此外拉斐爾的〈聖母子〉、范戴克的〈聖告圖〉，還有貝利尼（Giovanni Bellini）、維梅爾、林布蘭特、馬奈、莫內、塞尚等的作品。美國的歷史名畫如斯圖爾特（Gilbert Stuart）的〈華盛頓像〉、薩維奇（Edward Savage）的〈華盛頓的家庭〉，以及科普利、艾金斯、卡莎特（Mary Cassatt）、荷馬、惠斯勒、沙金等的作品均在其中。

東館主要展示 20 世紀至今的現代和前衛創作，也有遠古時期的馬雅文物。從西大門進入東館，等腰三角形建築的中央是一高 24.4 公尺的大廳，自然光從天棚上傾瀉而來，上方懸掛著柯爾達的紅色翼狀雕塑，使整個大廳顯得活潑生動。大門北側為亨利·摩爾的大型銅雕〈刃鏡〉。各個展品陳列室環繞著中央大廳而設，有大有小，遊人可以在這裡看到畢卡索等的繪畫或雕塑作品；由於經常更換，每次參觀予人不同感受。研究中心一側為八層樓，第一、四層與展館相通，有一三角形閱覽廳、會議室、文物典藏室、照片檔案館和辦公室。東館總投資達 9500 萬美元，展覽、研究、辦公與後勤各占約 1/3 面積。

1999 年國家藝廊在其西端增設了一座占地約 6 英畝，地形方正的雕塑庭園，是典雅的現代和當代戶外雕塑展示場所。中央為圓形噴水池，四圍植栽各類植物，間中陳列了 17 件 20 世紀雕塑家的創作，展示了雕塑藝術的多樣性與豐富性。

1 貝瑞‧弗拉納根的〈石頭上的沉思者〉　**2** 普普雕塑家歐登柏格與妻子布魯根共同創作的〈橡皮擦〉　**3** 盧卡斯‧薩馬拉斯（Lucas Samaras）的椅子作品　**4** 雕塑庭園中陳列著柯爾達的〈紅馬〉　**5** 藝術家蘇‧李維特（Sol LeWitt）的〈四面金字塔〉，是以水泥塊與膠泥完成

　　美國國家藝廊由史密松尼機構管理，以聯邦基金維持運轉，由獨立的受託人理事會經營，是一結合國家所有權與私人營運，免費供民眾參觀的美術館。另外值得介紹的是這裡的教育部門針對不同學習者設有各式網站，有興趣者可以上網查閱：

　　· NGA Classroom —— www.nga.gov/education/classroom，提供線上互動學習課程。

　　· NGAkids —— www.nga.gov/kids，提供兒童遊戲式教學活動。

　　· In-depth Studies —— www.nga.gov/onlinetours，探索個別藝術家與藝術相關的知識。

　　· Free-loan Teaching Materials —— www.nga.gov/education/classroom/loanfinder，提供與藝術與文化相關的教材、錄影帶與磁碟。

　　· Teacher Workshops —— www.nga.gov/education/teacher.htm，為幼稚園到12年級的教師提供研習營或工作坊等機會。

　　· Internship —— www.nga.gov/education/interned.htm，訓練下一代博物館專業人員。

■館藏

東館大門北側的亨利・摩爾的大型銅雕〈刃鏡〉

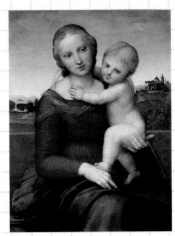

拉斐爾的〈聖母子〉

薩維奇的〈華盛頓的家庭〉

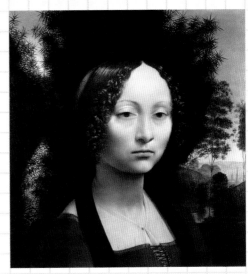

達文西的〈吉內夫拉・德本奇像〉是美國擁有的唯一的達文西畫作

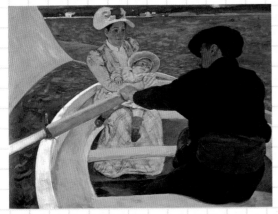

美國女畫家瑪麗・卡莎特的〈艇上〉

[美國國家藝廊]

地址：6th and Constitution Ave NW, Washington, DC 20565

電話：202-737-4215

門票：免費。

開放時間：週一至六上午10時至下午5時；週日上午11時至下午6時。

生活的文化史
史密松尼美國藝術博物館和
國家肖像藝廊

華府史密松尼學會（Smithsonian Institution）最初的肇始資金得自英國科學家史密松（James Smithson）對美國的遺贈，1846年美國國會通過立法撥款使學會正式成立，今日它是美國系列博物館和教育研究機構的集合組織，旗下有19座博物館、國家動物園，9座研究中心，收藏1億3600餘萬件藝術品和標本，入場免費，吸引愛藝人士流連忘返。不過可瀏覽之處實在太多，如何取捨每每成為困難的抉擇。

論起聲名，史密松尼美國藝術博物館（Smithsonian American Art Museum）和史密松尼國家肖像藝廊（Smithsonian National Portrait Gallery）不如同屬史密松尼學會的「國立航天博物館」和「國家藝廊」響亮，也不如「弗利爾」或「沙可樂藝廊」、「國立美國原住民博物館」、「國立非裔美人歷史文化博物館」等具有人種族裔的特色。但外行看熱鬧，內行看門道，在這兒可以體驗美國立國文明的軟實力，以及博物館啟示的維護、保存和教學意義。

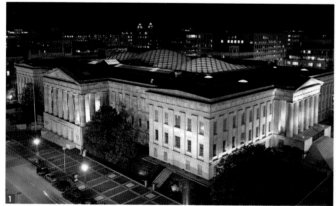

1 「史密松尼美國藝術博物館和國家肖像藝廊」夜景　2 國家肖像藝廊標識　3 「史密松尼美國藝術博物館和國家肖像藝廊」外觀

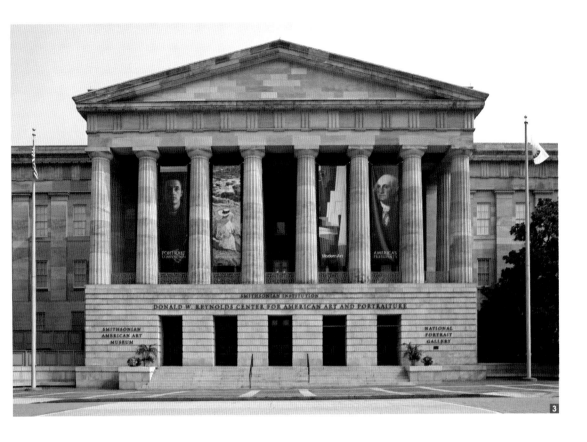

由於平日觀眾不多，倒能夠靜下心一窺美國從殖民時期到今天的生活和文化發展故事，值得花半天時間觀覽。

　　美國藝術博物館和國家肖像藝廊位於白宮和國會山莊間的老專利局大廈（Old Patent Office Building）內，這棟新古典風格的建築係由美國建築師羅伯特‧米爾斯（Robert Mills）參照希臘帕特農神殿設計，1836 年開始建造，過程卻充滿滄桑。由於當初規劃華府為全國首都充滿著政治考量與暗潮鬥爭，國會對建築諸多挑剔，後來米爾斯遭到去職，改由批評他最烈的對手托馬斯‧華特（Thomas U. Walter）接續，拖至 1865 年竣工，費約 30 年。內戰其間這裡曾作為軍營、醫院和太平間。到 20 世紀 50 年代它又面臨拆除的命運，幸虧艾森豪總統在 1958 年立法簽署贈與史密松尼學會，方得倖存。

　　1968 年史密松尼學會更新老專利局大廈後對外開放為博物館，多年來它更換過許多名字，2000 年改為現今「史密松尼美國藝術博物館」。它和共同位於此一歷史建築內的「史密松尼國家肖像藝廊」分屬二個獨立機構，大廈北翼為美國藝術博物館，南翼是國家肖像畫廊，東廂為辦公場所和咖啡廳。

　　美國藝術博物館致力美國重要視覺文化的收集，包括三世紀來歷史與當代不同族裔藝術家的創作、工藝及攝影作品等。2000-06 年為擴大永久收藏庫並創建新的公共空間，主樓關

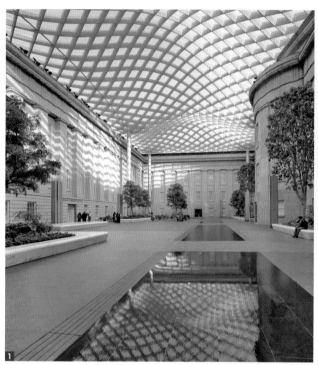

1 超大的彎曲玻璃簷篷被列為「世界建築新七大奇蹟」之一 2 珍妮・霍爾茨的〈For SAAM〉 3 白南準的〈電子高速公路：美國大陸、阿拉斯加、夏威夷〉 4 美國早期畫家史坦利的〈南方草原的水牛狩獵〉 5 館內的魯斯基金會美國藝術中心 6 隆德維護中心的高科技實驗室與工作室

閉進行了改造，工程由哈特曼・考克斯（Hartman Cox）建築事務所負責，恢復了大廈許多原有之門廊、柱廊、彎曲的雙重樓梯、圓頂畫廊、大視窗和天窗等，於 2006 年 7 月完成，更名作雷諾茲中心（Reynolds Center），與國家肖像藝廊一起合稱「美國藝術和肖像唐納德・雷諾茲中心」（Donald W. Reynolds Center for American Art and Portraiture）。原來的中心庭院由弗斯特與夥伴及布羅・哈潑德（Foster and Partners and Buro Happold）公司設計，覆蓋一個超大彎曲的玻璃簷篷，2007 年 11 月落成後被《康得・納特斯旅行家》雜誌（Conde Nast Traveler）列為「世界建築新七大奇蹟」之一。

　　藝博館的收藏分成美國殖民與初民藝術、19 世紀（西部與印象派藝術）、20 世紀（現實與抽象）、當代藝術與媒體創作、雕塑、紙上創作（版畫、素描與照片）、民俗藝術與非裔黑人和拉丁裔藝術、當代工藝與裝飾藝術八大類，包括各個流派的大師和藝術家 7000 餘名的作品。如早期的科普利、史坦利（John Mix Stanley）；哈德遜河學派的比爾史塔特（Albert Bierstadt）、切爾契、摩蘭（Thomas Moran）；印象派的卡莎特、哈山姆（Childe Hassam）、沙金；現實主義的荷馬、班頓（Thomas Hart Benton）、勞倫斯（Jacob Lawrence），現代主義的歐姬芙，以及抽象表現主義畫家杜庫寧、克萊恩、弗蘭肯賽勒、

普普藝術家李奇登斯坦（Roy Lichtenstein）、吉爾（James Gill）、包裹藝術家克里斯托（Christo）、複合創作的羅森伯格、後現代女性藝術家珍妮・霍爾茨（Jenny Holzer）、影像創作者李・弗裡德蘭德（Lee Friedlander）和白南準，以及霍伯・賴德爾（Albert Pinkham Ryder）、大衛・霍克尼（David Hockney），還有最早的黑人女雕塑家艾德莫尼亞・里維斯（Edmonia Lewis）及現代及當代雕塑家納德爾曼（Elie Nadelman）、馬丁・普伊耳（Martin Puryear）和巴特菲爾德（Deborah Butterfield）等。

　　史密松尼國家肖像藝廊宗旨是通過視覺圖繪、雕塑、影像和新媒體，記錄下從詩人到總統，英雄與惡棍，演員和夢想家等各界人士的生活，講述塑造美國歷史文化的故事。以歷任總統畫像為例，從建國初年斯圖亞特的〈喬治・華盛頓肖像〉到甘迺迪、克林頓畫像和歐巴馬的競選海報，從不同藝術家作品，不但可以見到總統們的尊容，也可以看出藝術之演變風格。至於大眾熟悉的影星照片，更提供觀眾各思所愛的懷念和築夢元素。

　　館內的美國藝術魯斯基金會中心（Luce Foundation Center for American Art），係《時代雜誌》創辦人亨利・魯斯（Henry Luce）的全球性亨利・魯斯基金會 2001 年的捐贈，以支持美國視覺藝術展覽、出版與研究，並通過國家教育計畫，提供學校和公眾有關美國藝術的電子資源，收集和追蹤整理美國經典作品的

藝術家傳記、音頻採訪、錄像剪輯和討論。此處允許訪問者接觸在 64 個安全玻璃櫥櫃和抽屜中的超過 3300 件收藏，氛圍感受像圖書館，更勝博物館。它緊鄰四樓是藝博館與肖藝畫廊分享的隆德維護中心（Lunder Conservation Center），內有五個高科技實驗室與工作室，參觀者透過玻璃牆可以看見維護人員進行中的藝術品鑑識和修復工作。

位於白宮側旁賓夕法尼亞大道上的倫威克藝廊（Renwick Gallery）是美國藝博館之分館，1859 年由建築師小詹姆斯·倫威克（James Renwick Jr.）設計，為一第二帝國風格建築，

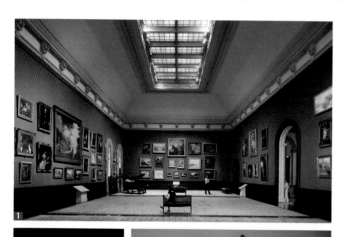

1874 年完成，1971 年被選定為國家歷史地標，1972 年成為美國藝術博物館的工藝和裝飾藝術展覽場。受歡迎的展品有芬替（Larry Fuente）的〈遊戲魚〉、卡斯特（Wendell Castle）的〈鬼鐘〉和貝斯·李普曼（Beth Lipman）的〈宴會〉等。

藝博館接受政府資助有它的社教使命，除了在華盛頓特區展出外，自 1951 年起推動的巡迴展覽方案，至今已舉辦了數以百計。台灣的博物館、美術館有選派館員到海外見習的制度，我認識的朋友大多選擇國際名館落腳，對於當代藝術知識和策展行政自然有所獲益，不過由於台灣展覽館以公營為主，不應一味爭逐藝術的喧囂表象，國家的社教目的不能忽略不顧。在史料整理和文物保護方面，史密松尼美國藝術博物館和國家肖像藝廊雖然相對顯得低調，卻是更紮實的活體教材。

［倫威克藝廊］

地址：1661 Pennsylvania Avenue N.W.
　　　（at 17th Street），Washington,
　　　D.C. 20006

電話：202-633-7970

門票：免費。

開放時間：上午10時至下午5時半。

1 倫威克藝廊內部一景　**2** 溫德爾·卡斯特的〈鬼鐘〉　**3** 芬替的〈遊戲魚〉

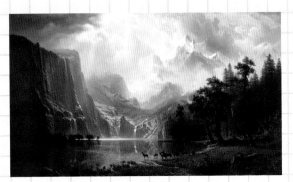

比爾史塔特的美國西部風景〈在加州內華達山中〉

切爾契的〈科多帕希峰〉

亞伯特・平克漢姆・賴德爾（Albert Pinkham Ryder）的油畫〈漂泊的荷蘭人〉

查爾德・哈山姆的〈阿普爾多南岩〉

沙金的肖像作品

湯瑪斯・摩蘭的〈黃石大峽谷〉

雕塑家納德爾曼的〈舞者〉

歐姬芙的早年作品〈曼哈頓〉

霍伯的〈鱈魚岬的早晨〉

女雕塑家巴特菲爾德的作品

吉伯特·斯圖亞特的〈喬治·華盛頓肖像〉

伊蘭·杜庫寧（Elaine de Kooning）的〈甘迺迪像〉

[史密松尼美國藝術博物館、國家肖像藝廊]

地址：8th and F Sts NW, Washington, DC 20004

電話：202-633-1000（美國藝術博物館）；202-633-8300（國家肖像藝廊）

門票：免費。

開放時間：上午11時30分至晚間7時。

歐巴馬的競選海報也入藏於國家肖像藝廊

Philippe Halsman 所拍影星赫本攝影

美國國立亞洲藝術博物館
弗利爾和沙可樂藝廊

提　起華府的國立亞洲藝術博物館（The National Museums of Asian Art），不少人會感覺陌生，但如果改說成弗利爾與沙可樂藝廊（The Freer Gallery of Art and the Arthur M. Sackler Gallery），相信關心藝術的朋友多少都聽聞過。筆者多年前即已參訪這裡，記得當時看的是王方宇捐贈的八大山人作品展，十分精彩；而自己也認識幾位曾經在此任職的朋友，像傅申、張子寧等，但卻搞不太清楚這裡組織究竟是一座館還是二座館？其間區別

和經營有何異同？弗利爾和沙可樂擁有各自地址，分開儲存和展示藏品，卻地下相連，享用共同網站及電話，而且自館長以降的工作人員完全兼任二方職務。

　　事實上，區分弗利爾與沙可樂是一所館還是兩所館，以及究竟是藝廊還是博物館的意義不大，從不同時間、角度也許獲致不同答案。過往的姑且不論，今日最適切的解釋也許是「一所博物館轄下有兩個藝廊」。畢竟名稱只為便於稱呼，不如去瞭解實質，像兩位捐獻者查爾斯·郎·弗利爾（Charles Lang Freer）與亞瑟·沙可樂（Arthur M. Sackler）的生平，以及收藏、展覽、宗旨和營運方式等。

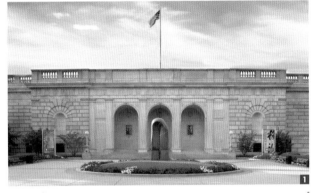

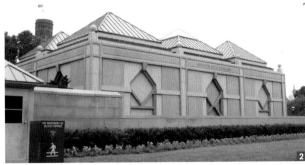

1 弗利爾藝廊外觀　2 沙可樂藝廊外觀

弗利爾是 19 世紀實業家，出生於紐約州，中學未畢業即出外工作，後來投入鐵路與汽車製造業而致富。1886 年開始收藏藝術品，最初著眼美國繪畫，包括荷馬、沙金等的作品，且成為惠斯勒最重要的支持藏家。後來他將目標轉投到亞洲藝術方面，1899 年出清鐵路及汽車事業持股，在其後 20 年間幾次前往日、韓和中國，購買他能找到的最優秀的藝術品，積累起超過三萬件豐富收藏。

20 世紀初，弗利爾準備捐贈部分典藏給華府史密松尼學會，卻遭到拒絕，其後他鍥而不捨地說服了當時的第一夫人伊迪絲·羅斯福，透過羅斯福總統出面說項，學會才終於接受了饋贈。弗利爾應允出資百萬美元幫助興建美術館，1916 年動工，不過第一次世界大戰延誤了工程直到 1923 年方落成，而弗利爾已在 1919 年死於中風，未及看見自己推動的美術館完成。

弗利爾藝廊建築由美國建築師普拉特（Charles A. Platt）設計，採用義大利文藝復興風格，以花崗岩和大理石建造，其中央庭院被認為是華盛頓特區最和平寧靜的所在。這裡的展示和研究重心雖是亞洲藝術，但由於弗利爾與惠斯勒的密切關係，也包

含不少的美國藝品。其中孔雀廳原是惠斯勒為英國船王利蘭（Leyland）裝飾的客廳，船王死後弗利爾將之買下，安裝在自己底特律家中，後來移置到博物館裡。

另一位捐贈人沙可樂是著名的精神病學家，也是重要的藝術收藏者，在醫學專業上，他建立了一個廣泛的醫療機構及醫學刊物出版業；在藝術領域，除了收藏外，還捐助成立了數所博物館，包括紐約大都會藝術博物館、普林斯頓大學藝術博物館、哈佛大學藝術博物館、1987年成立的華府沙可樂藝廊和1993年落成的北京大學沙可樂（大陸譯名作賽克勒）藝術和考古博物館。不過沙可樂在華府藝廊開幕前四個月死亡，同樣沒有目睹理想完成。

沙可樂帶給國立亞洲藝術館1000件藝品和400萬美元贈予，1979年美國參議院批准建立亞洲和非洲藝術博物館，1982年開始的建築工程涵蓋了國立非洲藝術博物館、狄龍・里普利中心（S. Dillon Ripley Center）和沙可樂藝廊。複雜的設計由建築師卡爾翰（Jean Paul Carlhian）主掌，96%在史密松尼學會豪普特花園（Enid A. Haupt Garden）地下，分作三層，沙可樂藝廊入口位在公園西側，與東側的非洲藝術博物館相對，底層的里普利中心係一有200座位的演講廳及若干研究室。1987年初弗利爾和沙可樂間的地下隧道開始建設，到1989年完成啟用。

除了弗利爾和沙可樂的原始典藏外，這裡也收展著世界著名藝術藏家亨利・維弗（Henri Vever）所藏500餘件古波斯文物，包括金銀飾品、古書、絲織品等。藝博館也接受了其他人贈與的文物，涵蓋面從遠東擴及到南亞、印度、波

斯、近東、伊斯蘭世界和古埃及。

　　國立亞洲藝博館位於國會山莊前國家廣場南沿，這一由平行的獨立大道和憲法大道在第1-14街間形成的長方形地帶是華府心臟區，博物館林立。本館最重要的亮點是中國藝品，所藏新石器時代玉器、商周青銅器、明代陶瓷和宋元繪畫極為珍貴。這裡的青銅器約占全美國收藏1/5，其中商代晚期的人面龍紋盉、春秋晚期的絢索龍紋壺、子乍弄鳥尊（或稱子止弄鳥尊）等均是精品。繪畫收藏有敦煌作品和〈洛神賦圖〉宋朝摹本，宋代米芾的〈雲起樓圖〉，金人李山的〈風雪杉松〉，元朝錢選〈楊貴妃上馬圖〉、趙孟頫〈二羊圖〉及趙雍〈臨李公麟人馬圖〉，以及傳為周昉、巨然、荊浩、范寬、郭熙、李公麟、吳鎮、倪瓚等之墨寶，還有明清及近代藝術家作品。這裡的八大山人收藏在西方首屈一指，另有石濤的山水、徐渭的風荷與竹、齊白石的墨蝦、黃賓虹與張大千畫作，以及相當數量的清代宮廷人像畫；此外雕刻、家具、漆器、陶瓷工藝等收集也十分可觀。華夏文化以外，藝博館的重要藏品有日本屏風、韓國陶藝、柬埔寨古石雕、印度佛像、波斯古玻璃器皿、西亞出土的3-6世紀聖經手稿等等。

　　日、韓參與國際文化活動一向積極，在沙可樂藝廊籌建之初的1979年，日本率先由到訪的大平正芳首相代表日方政府贊助百萬美元，後南韓政府也跟進百萬資助，在藝廊未來經營上分走不少資源。從下面簡單的記錄可以觀察「投資」與「報酬」的結果：日、韓在亞洲藝博館擁有各自的永久展示空間，而且自沙可樂藝廊成立後舉行的日本大型特展有「日本當代瓷器」、「日本農村編筐」；韓國大型特展有「韓國18世紀的藝術／輝煌和簡單」。

　　相比下中國與台灣的文化推廣態度保守，中國不脫「國大氣粗」的被動表現，但由於歷史和地理的不可撼搖地位，文化祖產豐

1 國立亞洲藝博館有大量日本屏風收藏 **2** 觀眾正在觀賞日本屏風 **3** 韓國高麗王朝葡萄酒執壺炻瓷 **4**「觀點：艾未未」展覽作品〈碎片〉

厚，倒也能夠悠然無慮。近年中國特展有「權力──劇場／慈禧太后肖像」、「歷史的迴響／響堂山佛教石窟寺」、「伊拉克與中國／陶瓷、貿易與創新」、「遊戲文字／徐冰當代藝術」等。台灣受制於先天歷史短淺，加上駐外文化官員識見與制度掣肘，成績為零。

　　如果把史密松尼學會比喻為一所大學，那麼弗利爾與沙可樂藝廊就是其中一座學院。這裡是面對公眾的博物館，也是研究機構。除了館藏陳列之外，還定期舉辦大型國際巡迴展，資助學術研究與出版，並且成立專業人士交流的「絲綢之路協會」。為了藝文推廣，前不久推出系列「亞洲──天暗以後」活動，在下班後時段提供開放空間，進行音樂、舞蹈、美食和其他文化饗宴。

　　弗利爾／沙可樂圖書館是美國最大的亞洲藝術研究圖書館，藏書超過 8 萬 6000 冊，包括近 2000 本珍本書。隨著現代科學技術的發展，到目前止弗利爾與沙可樂藝廊已有超過 1 萬 1000 件藏品上網，觀眾可通過網上展覽、視頻等途徑瞭解其收藏。對於大多數觀眾而言，在線觀看讓他們獲得了一種視覺接觸，會使他們更願意前來館裡欣賞實物。

　　國立亞洲藝術博物館經費的 1/3 來自政府，1/3 來自企業和個人捐贈，另 1/3 由營運費用來免除。2011 年 3 月國立亞洲藝博館代表美方向中國當局移交 14 件走私文物，包括隋唐陶馬、宋與北齊佛像、清代瓷瓶等。但是在展現善意之同時，這裡也配合美國的價值觀舉辦大陸異議藝術家艾未未的「觀點：艾未未」（Perspectives: Ai Weiwei）展覽，展出〈碎片〉一作。胡蘿蔔與棒子兩手為用，有聯合也有鬥爭，誰說藝術可以全然脫離政治？

徐渭作品墨竹

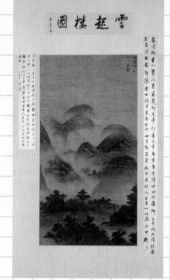

宋朝米芾作品〈雲起樓圖〉

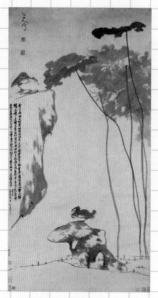

八大山人作品〈荷鳧圖〉

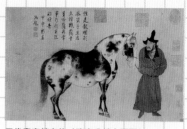

元代畫家趙雍的〈臨李公麟人馬圖〉

春秋晚期的子乍弄鳥尊

清乾隆年間鍍金玉石鑲嵌鍋

周朝青銅器藏品

宋朝摹本〈洛神賦圖〉

元朝錢選作品〈楊貴妃上馬圖〉

［國立亞洲藝術博物館］

地址：1050 Independence Avenue SW,
　　　Washington, DC 20013-7012

電話：202-633-1000（弗利爾藝廊）；
　　　202-633- 4880（沙可樂藝廊）。

門票：免費。

開放時間：上午10時至下午5時30分。

元代趙孟頫作品〈二羊圖〉

明代作品〈明皇幸蜀圖〉

印度圖繪

古代約旦雕塑

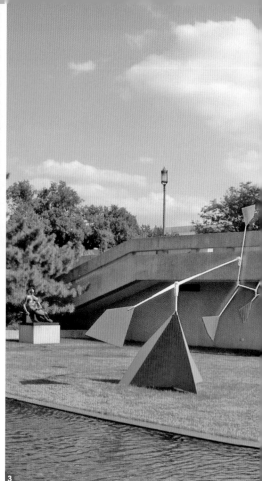

不確定因素的未來考驗

赫希宏博物館與雕塑公園

華　府赫希宏博物館與雕塑公園（The Hirshhorn Museum and Sculpture Garden）號稱
是美國五大現代美術館之一，與紐約 MoMA 和古根漢、舊金山 SFMoMA、明尼阿
波里斯沃克藝術中心（Walker Art Center）並列，當然這項頭銜未必經得起認真檢驗，筆者

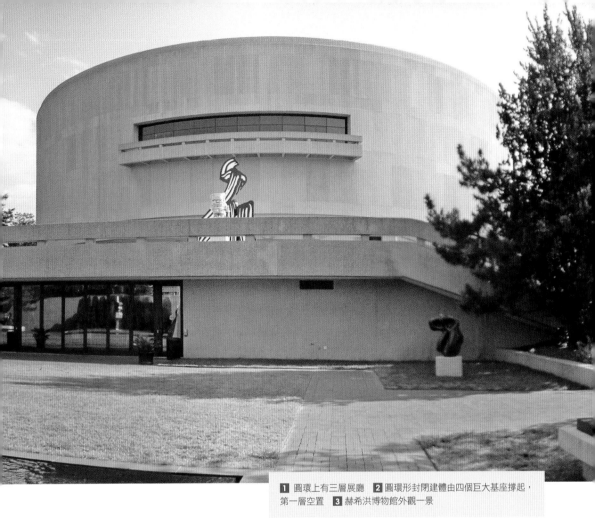

1 圓環上有三層展廳　2 圓環形封閉建體由四個巨大基座撐起，第一層空置　3 赫希洪博物館外觀一景

即不認為它們是相同水準，可以並列。

　　赫希宏博物館位於哥倫比亞特區心臟地帶國家大草坪東南邊，為史密松尼博物館群之一，由企業家約瑟夫‧赫希宏（Joseph H. Hirshhorn）捐贈出收藏藝品，政府相對提供更多的建設經費而成立，是國家級展覽機構。赫希宏出生於拉脫維亞，六歲時隨寡母移民美國，出身貧窮，早年在華爾街從事股票業務起家，後來投資加拿大黃金和鈾礦開採變身巨富，成為傳奇。不過他不是沒有爭議性，曾兩次因非法操縱股價和現金走私被加拿大定罪，遭到遞解出境和罰款。赫希宏後來收購 19、20 世紀繪畫和雕塑藝品，積累起當代最大私人藝術典藏，1962 年紐約古根漢商借他收集的雕塑展出，確立了名聲。

　　1966 年他與華府史密松尼學會達成協議，捐贈出 6000 件繪畫和雕塑收藏與百萬美元，美國政府提供另外所需經費，在華盛頓特區設立赫希宏博物館與雕塑公園，展覽 20 世

紀 40 年代二戰後迄今的視覺藝術創作。新館委由名建築師戈登·邦沙夫特（Gordon Bunshaft）設計。

赫希宏博物館由一圓形建築和一雕塑園區組成，主體建物是一不大的圓環形封閉建體，由四個巨大基座撐起，第一層空置，內庭中央有一噴泉，圓環上有三層展廳，從三樓窗戶外望，國家大草坪景色盡收眼底；地下一層，圍繞草地是下沉式露天雕塑庭園，林木參差一片綠意。博物館於 1974 年落成開館，展覽藝術家包括杜庫寧、索耶（Raphael Soyer）、帕洛克、賴瑞·里維斯（Larry Rivers）、艾金斯、德洛涅（Robert Delaunay）等的繪畫及及羅丹、畢卡索、馬諦斯、傑克梅第（Giacometti）、亨利·摩爾、柯爾達、李奇登斯坦和傑夫·孔斯等的雕塑作品。赫希宏參加揭幕式說：「我的藝術收藏贈與美國人民是一種榮譽，是對這個國家提供我和其他與我一樣移民機會的一個小的回饋。我在美國所做，不可能在世界其他地方完成。」1981 年赫希宏去世，遺囑捐出額外

1 博物館內展覽廳　2 女藝術家芭芭拉·柯魯格（Barbara Kruger）喧囂的裝置創作　3 雕塑公園一角　4 李奇登斯坦作品〈筆法〉
5 亨利·摩爾作品　6 澳洲雕塑家穆克作品〈無題〉

6000 件作品和 500 萬美元予博物館。

　　從赫希宏博物館成立的經過，再次可見資本社會裡紅頂財閥長袖善舞的本領，「藝術」往往成為購買名譽、流芳後世的手段，小洛克菲勒、古根漢、卡內基等起步於先，赫希宏克紹箕裘。這裡雖靠官商強力支撐起一個吸引人的博物館與雕塑園區，卻不幸自始糾紛不斷，至今未息。首先因拆除館址所在的舊建物——陸軍醫學博物館和圖書館（1887 年建），人們對於現代建體入侵歷史悠久的國家廣場是否得宜引起爭議。接著是建體本身遭到激烈批評，《華盛頓郵報》認為：「不符合我們時代之品味風格」；《紐約時報》更尖銳：「建築被稱為華盛頓周圍的碉堡、儲氣槽，只缺少砲位或艾克森（石油公司）標誌……，完全缺乏必要的審美力量，……現代的新監獄……。」而雕塑公園原始設計之矩形水池同樣引發一片反對聲浪，最後不得不放棄構想，進行全新改造，在視覺上強調突顯展示作品，規模也從 2 英畝縮減至 1.3 英畝。

博物館開館後營運紛擾仍然持續，2009 年聘請理查‧科沙列克（Richard Koshalek）擔任館長，科氏原為加州帕薩迪納的設計藝術中心學院院長，在此之前曾任洛杉磯當代藝術博物館館長近二十年，極具幹才，博物館自其上任後作為令人耳目一新。同年科氏宣布採用先進創意公司迪勒‧史考菲狄奧與倫弗洛（Diller Scofidio + Renfro）設計，以充氣結構在中央廣場創建新的表演空間和教育講壇，稱為「Bloomberg 氣泡」，於 2013 年起每年 5 和 10 月進行充氣施行，計畫推出後立刻贏得好評，且獲得《建築師》雜誌頒予「進步建築獎」。不過 2013 年重新評議這件案子，發現成本從 500 萬增至 1550 萬美元，將造成年度 280 萬美元赤字，董事會因此分裂。科氏憤而宣布於 2013 年年底辭職，此項決定震驚各界，董事會 15 名成員中七人接續辭職，營運瀕臨癱瘓。輿論界認為冰凍三尺非一日之寒，Bloomberg 氣泡只是壓垮駱駝的最後稻草。《華盛頓郵報》對此評論：「赫希宏博物館和其上級史密森學會由於缺乏決策透明度、信任、視野、良好溝通，正徘徊於十字路口上。」

撇開博物館是非來看內中展覽，華府博物館太多，在航太博物館、自然歷史博物館、國家藝廊等名館身旁，赫希宏通常較少受到遊客注意，但是持平而言還是有可觀之處。對於喜愛傳統的觀眾，這裡也有二戰前與 19 世紀的創作。對於喜愛當代的觀眾，這兒並非僅以展覽典藏為滿足，新的策展、借展賦予了內容更多可能，同時一些「事件」也豐富了該館。例如 2007 年前披頭四樂隊成員約翰‧

藍儂的妻子小野洋子（Yoko Ono）在赫希宏雕塑公園一棵日本山茱萸樹上綁上了寫著自己心願的紙條，使得〈心願樹〉成為她的創作被永久保留。2012 年博物館展出當代多媒體藝術家道格．艾特肯（Doug Aitken）的〈歌曲1〉，以 11 個高清晰視頻投影儀，將影像用 360度無縫交融放映於博物館外牆，觀眾或站或坐，可在夜色裡享受燈影變幻與音樂饗宴。同年這裡執行「國家政策」，舉辦中國異議藝術家艾未未回顧展，展覽了汶川地震追悼裝置等，間接軟批中國，不過複製的圓明園〈十二獸首〉卻使美國同樣處於掠奪文物的被批評行列。

　　赫希宏博物館與本文開頭所說其他「四大」比較，天子腳下京畿地理位置得天獨厚，兼得國家支持，是其長處，卻難免官僚掣肘，最近受美國聯邦政府削減赤字政策影響，部分永久收藏館將被關閉，可謂利害互見。當代前衛創作展演的非傳統格局超越政府組織運作，更使未來面臨許多不確定因素。

1 2 博物館推出「Bloomberg氣泡」計畫電腦繪圖　3 博物館展出多媒體藝術家道格．艾特肯的〈歌曲1〉，將影像放映於外牆上　4 艾未未用學生背包組成一條長蛇裝置〈蛇天花板〉，以紀念汶川地震因校舍倒塌而罹難的數萬學生　5 艾未未作品〈永遠〉　6 圓形內庭立著艾未未複製的圓明園〈十二獸首〉雕像　7 小野洋子的〈心願樹〉

湯瑪斯·葉金斯的油畫肖像

法國畫家巴辛（Jules Pascin）的肖
像畫

法國畫家德洛涅作品〈艾菲爾鐵塔〉

貝洛斯（George Wesley Bellows）的油畫〈海景〉

美國地方主義畫家托馬斯·哈特·班頓（Thomas Hart
Benton）作品〈邱馬克人們〉

霍伯作品〈上午11時〉

美國印象派畫家魏爾（Julian Alden Weir）的風景油畫

荷馬的水彩〈議會大廈〉

大衛‧史密斯作品

約瑟夫‧柯史士（Joseph Kosuth）燈光作品〈四色四字〉

義大利雕塑家波摩多洛（Arnaldo Pomodoro）
作品

義大利雕塑家曼佐（Giacomo Manzù）的浮雕〈雕塑家
與模特兒〉

[赫希宏博物館與雕塑公園]

地址：700 Independence Ave SW, Washington, DC 20560

電話：202-633-4674

門票：免費。

開放時間：博物館上午10時至下午5時30分；中庭上午7時30分至
下午5時30分；雕塑公園上午7時30分至天黑。

網站：http://www.youtube.com/watch?v=qTW_UZHNdgo

籠統、包羅、多功能與老少咸宜的異形
北卡羅萊納藝術博物館

北卡羅納州是美國最初殖民地十三州成員之一，當初稱作卡羅萊納州，是英國在北美的第一個屬地，也是獨立宣言的起草之鄉。1903 年萊特兄弟在這兒駕駛飛行器滑翔試飛成功，開啟了人類全新的飛航世代。1971 年這裡的夏洛特市（Charlotte）以校車載運學童越區就學，打破黑白人種分離政策，是美國種族融合的一大進步。而對籃球迷來説，美國大學男籃的兩強杜克與北卡都在此州，每年的「三月瘋」，這裡瘋狂程度較諸其他各州更甚。

北卡首府洛麗市（Raleigh）比起美國開發較早的東岸大城如波士頓、紐約、費城、華府等，猶似停留於鄉村狀態，設於該市的北卡羅萊納藝術博物館（North Carolina Museum of Art，簡稱 NCMA）的規模與收藏也難與都會名館相比。但是在現代和後現代美術的隆隆

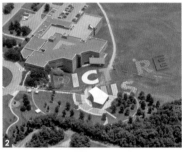

1 博物館東廈（舊廈）一景　2 北卡羅萊納藝術博物館鳥瞰　3 博物館西廈一景（電子製圖）　4 兒童在摹仿藝術作品　5 兒童藝術教室　6 小孩們在草地嬉耍

喧囂聲中，如果還想尋找一點傳統藝術所謂的優美平和，擁有一份心靈的靜謐、享受，或想消磨一日繪畫、音樂和陽光的親子遊，這裡可是值得考慮的選擇。

本館 1947 年獲得州議會百萬美元藝術資金的贈予，收購了 139 件繪畫與雕塑而成立。當初博物館設於市中心辦公樓中，1983 年搬遷至現址，土地取自國家青年監獄農場。目前藝術博物館 70%的預算從私人基金中募集，平時免費供人觀覽，特展除外。館內藏品從古埃及至今跨越了五千年時間，總數超過 5000 件，舉凡非洲、中南美、大洋洲和歐美的雕刻、繪畫、陶藝、編織和工藝等無不收列。除了展覽館外，占地 164 英畝的園區設有花園、戶外展場、戶外雕塑教室、露天劇院、自行車和人行步道，號稱是美國最大的藝術博物館，公園透過與北卡州立大學自然資源學院的夥伴關係進行生態規劃與管理。

永久展品，有美國第一位鳥類學畫家奧杜邦（John James Audubon）的〈白頭鷹〉，美洲早期風景畫「哈德遜河學派」創始者科爾（Thomas Cole）的〈浪漫風景〉，稍後的比爾史塔特的〈優勝美地新娘瀑〉，還有懷鄉寫實大師魏斯的〈冬日，1946〉等名作。

19 世紀初，奧杜邦旅行所繪的系列精彩水彩畫，記錄了美洲 435 種鳥類棲息生活情景，但由於科學貢獻超越了藝術，通常並未當成美術館的重點展示。〈白頭鷹〉一作由於是美國

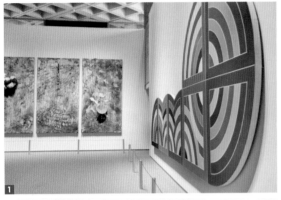

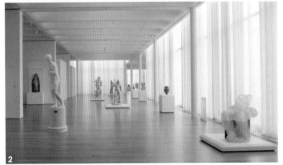

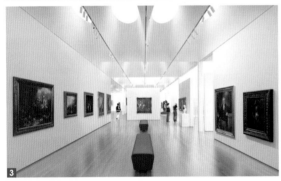

國鳥，頗受注目。奧杜邦太太的學生格林內爾（Grinnell）於 1886 年創立了奧杜邦學會，成為美國著名的保育組織，現今五百多個分會遍布美國，會員超過 57 萬人。

科爾和比爾史塔特同樣生活於 19 世紀，二人都是歐洲到美國的新移民，科爾出生於英國，比爾史塔特生於德國，分別是美國風景畫哈德遜河學派（Hudson River School）的創建者與重要支柱，以彩筆描繪出北美的壯麗山川。該學派的特質圍繞著三項主題：發現、探索和解決，其解決之道是將人與自然理想共處的浪漫想像，以史詩形式記述下來。科爾筆下多是東岸景緻，比爾史塔特則留下更多西部洛磯山山脈的寫生。博物館另外收藏的〈厄瓜多爾風景〉作者麥格諾（Louis Rémy Mignot）、〈新罕布夏弗蘭肯行政區鷹崖〉作者克洛普西（Jasper Francis Cropsey），還有湯瑪斯・摩蘭的作品均同屬此一畫派。

魏斯於 2009 年 1 月去世，畫風樸素堅毅，洋溢著動人的哀愁，曾影響台灣上世紀 70、80 年代的鄉土寫實繪畫，國內讀者對他必不陌生。他的〈冬日，1946〉可能是博物館裡最聚焦的展品之一；在細膩的寫實表現下，冬日的陽光拉長了畫中匆匆奔走的少年身影，陰鬱的色彩，山坡空間的延展，使得畫面顯得既真實又遙遠。

其他重要的收藏還有巴洛克大師魯本

1 東廈內部展覽場景象　**2** **3** 西廈採用日光照明，開展獨立的空間以玻璃幕牆區隔，讓人在觀賞藝術同時感受室外的氛圍　**4** 博物館西廈夜景　**5** **6** 辛德瑞克設計的戶外雕塑教室　**7** 芭芭拉‧柯魯格參與設計的戶外表演園地〈P-I-C-T-U-R-E-T-H-I-S劇院〉

斯、法蘭德斯畫家范戴克和史奈德（Frans Snyders）、西班牙畫家莫里樂（Murillo）、英國肖像畫家威廉‧比奇爵士（Sir William Beechey）的〈歐狄的孩子們〉、法國印象派莫內的〈懸崖、峭壁、日落〉；近代藝術家羅丹、德爾沃（Paul Delvaux）、亨利‧摩爾等的作品，以及號稱拉斐爾、林布蘭特的存疑之作。美國畫家荷馬、歐姬芙、克萊恩、莫里斯‧路易斯等的畫也充實了館內收藏。除了永久性展覽，平時至少有一個以上的臨時展覽展示，這部分通常需要收費入場。

　　戶外部分，庭園中舍雷（Thomas Sayre）的〈迴旋〉、傑克森–賈維斯（Martha Jackson-Jarvis）的〈十字路口〉、杜格堤（Patrick Dougherty）的〈Trailheads〉等散置於開闊環境，十分醒目。1994年柯魯格（Barbara Kruger）參與設計的〈P-I-C-T-U-R-E-T-H-I-S劇院〉於1997年落成使用，每年5-9月為戶外表演季，平均有8-12場音樂會和電影放映等特別活動。

　　2006年館方委託麥可‧辛德瑞克（Mike Cindric）設計了戶外雕塑教室，作為特殊展覽、集會、教育和管理研究場所。次年進行一項耗資1.38億美元的擴建工程，由曾獲美國建築協會兩項國家榮譽獎的紐約建築師托瑪士‧費佛（Thomas Phifer）設計，除增修原本的東廈外，另建玻璃與鋼結構的新展覽空間西廈，期使永久展覽館面積增加54%，臨時展覽館面積增加45%，倉儲能力增加90%。景

疑似拉斐爾的油畫

英國肖像畫家威廉・比奇爵士的〈歐狄的孩子們〉

奧杜邦的〈白頭鷹〉

麥格諾的〈厄瓜多爾風景〉

比爾史塔特的〈優勝美地新娘瀑〉

莫內的〈懸崖、峭壁、日落〉

魏斯的〈冬日，1946〉可能是博物館最受聚焦的作品之一

觀設計師彼得・沃克（Peter Walker）負責創造詩意花園、戶外展場、自行車和人行步道，提供給參觀博物館的觀眾和到公園晨跑、散步的市民使用。

　　新的西廈為單層建築，費佛解說作為一個藝術和愛好藝術人士構思環境的景觀，到從生命科學角度提供探討，26英呎高屋頂採日光照明，創造出軟、恒光線，並輔以人造光源。各個展廳以玻璃帷幕牆界分，其間穿插五座雕塑庭園，提供人們在觀賞藝術的同時也能感受室外的氛圍，進而獲得安寧和細微的喘息；希望借展覽館、劇院與公園整體，建構出美麗與多面藝術編織的經驗元素。博物館設有禮品部及餐廳，餐廳玻璃窗面對廣闊的公園美景，雖然僅賣午餐，卻以美食聞名。園區過大，奉勸女士不要穿高跟鞋來參觀。

　　西廈擴建完成後，這一距華府四個半小時車程、位於南下亞特蘭大和佛羅里達州必經的藝術博物館，已成美東新的旅遊景點。我很難給它適當的評語——室內與室外，美術與音樂，古典與搖滾，休閒與運動，大人和孩子各取所好。在講求專業分工的今日，這種異形，大概只有小鎮才可能發展出這麼籠統、多功能與老少咸宜的「藝術博物館」。

賈斯培爾・弗蘭西斯・克洛普西的〈新罕布夏弗蘭肯行政區鷹崖〉

杜格堤以樹編結的〈Trailheads〉

舍雷的〈迴旋〉十分醒目

[北卡羅萊納藝術博物館]

地址：2110 Blue Ridge Rd, Raleigh, NC 27607

電話：919-839-6262

門票：免費。

開放時間：週二、三、四、六、日上午10時至下午5時；週五至晚間9時；週一休。

Getting to the high
High藝術博物館

美國南方的亞特蘭大市是喬治亞州首府與最大都會，是已故民權領袖金恩博士及經典名片「亂世佳人」原著《飄》的作者瑪格麗特‧米契爾（Margaret M. Mitchell）的出生地，也是可口可樂和美國有線電視新聞網 CNN 總部所在。雖然 1996 年這裡舉行了國際夏季奧運會，美國其他州的人對亞特蘭大仍然陌生，更遑論外國人。筆者與該地結緣起自兩次為國立台灣美術館策展，巡迴到亞市臨近的哥倫布州立大學展出，布展、卸展居停多日，抽時間逛大觀園自然成了必要「餘興」。

亞特蘭大著名的 High 藝術博物館（The High Museum of Art）在美國東南部博物館中具有領先地位，卻難有正確的譯名。英文 High 字一般是高的意思，那裡華人通常將其譯成高等藝術博物館，其實裡面展覽以流行俗文化居多，藝術的高等、低等之分有沒有意義？High 也可以譯作快感，如果從藝博館宣傳語「Getting to the high」（獲得快感）思索，那麼應該接近後者。而反俗文化的朋友開玩笑稱之「駭」藝術博物館或「害」藝術博物館。

其實它名字真正來源與建館歷史有關，1905 年肇建時原始名稱是「亞特蘭大藝術協會」，1926 年

1 High藝術博物館及伍德洛夫藝術中心全景　2 「白派大師」理查・邁耶設計的High藝術博物館　3 倫佐・皮亞諾增建部分　4 1962年6月3日巴黎機場飛機起飛失事，亞特蘭大藝術協會成員及贊助者106人罹難。　5 女作家阿布拉姆斯著作《奧利的爆炸：改變亞特蘭大的災難》

當地聞人約瑟夫・M.海（Joseph M. High）夫人慷慨捐出家族在中城區桃樹街的地產予協會，就是今日藝博館所在，為感恩，藝術協會改名 High 藝術博物館。同年博物館獲得亞特蘭大家具業鉅子、收藏家哈弗蒂（J. J. Haverty）的大筆藝術捐贈，發展初具規模。桃樹街家庭住屋作為藝博館主體直到 1955 年，爾後才在旁增建了新建築。

　　就在藝博館雄心勃勃準備大展鴻圖之時，不料發生一件慘痛意外。1962 年 6 月 3 日，博物館帶領該館贊助人的歐洲訪問之行結束，回程時飛機在巴黎奧利機場起飛衝出跑道爆炸全毀，122 名乘客加上 10 名機員，僅兩人生還，其中 106 名遇難者是亞特蘭大藝術協會成員及贊助者，都是亞市各界名流，影響巨大，造成的社會衝擊力至今僅次於 911 事件。事件發

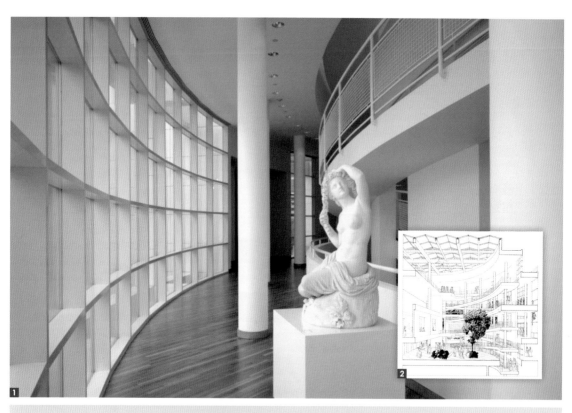

1 白色走廊寬敞明亮 　**2** 邁耶的High藝博館中庭設計圖 　**3** 壯觀明朗的天窗設計 　**4** **5** 皮亞諾增建的展廳舒適柔和 　**6** 羅丹〈巨影〉雕像，後方是以李奇登斯坦1997年的〈房屋三〉 　**7** 藝博館一旁的伍德洛夫藝術中心正門

生時正值美國非裔爭取民權之時（1955-1968），在全美產生了不同反應。民權領袖金恩博士宣布取消一次計畫中的靜坐示威，以表哀悼及和解。

藝術協會到巴黎目標之一，是為促成羅浮宮收藏的惠斯勒油畫〈藝術家的母親畫像〉到美展覽，同年秋天，羅浮宮善意的將該畫運抵亞特蘭大 High 藝術博館展出以慰死者。1968年，亞市為紀念空難遇難者成立了伍德洛夫藝術中心（Woodruff Arts Center），作為視覺和表演藝術中心使用，主要經費出自可口可樂總裁伍德洛夫（Woodruff）捐贈；法國政府特別贈送羅丹〈三巨影〉雕像之一作為悼念禮品。中心除 High 藝術博物館外，也是聯盟劇院、亞特蘭大交響樂團、十四街青少年育樂院和亞特蘭大藝術學院的家園。

1983 年藝博館邀請美國建築師理查‧邁耶（Richard Meier）設計，耗資 700 多萬美元在原地建造新館，費用來自伍德洛夫 2000 萬美元捐款的一部分。邁耶有「白派大師」美譽，新大廈也是白色建築，結構壯觀明朗，此一建設使他成為最年輕的普立茲克獎得主。不過由於建體內部留置廣大中庭，未提供最多空間予展覽用途——當時只有 3% 的典藏得到展示，也因此受到批評。建築師和城市官員傾向壯美的設計，但部分人認為美術館設計應該節制建築本身的魅力，將藝術內容列為首要目標。不過，建築究竟應該有自己的個性發揮還是應純粹為藝術服務，社會上對此觀點分歧。

為了解決長久的展場空間不足之困擾，2002 年伍德洛夫藝術中心邀請名建築師倫佐‧皮亞諾進行大規模增建計畫。皮亞諾設計了三座複合鋁建築的新廈，作為展覽館、宿舍、雕塑工作室、全方位餐廳（1280 座位）、公共廣場和停車場，與邁耶的白色舊廈溫和、優雅地結合成一個充滿活力

1 柯爾達作品　2 2012年展出紐約藝術家Brian Donnelly 的KAWS: Down Time個展

的藝術村落。新建築於 2005 年完成，藝博館面積達到 31 萬 2000 平方英尺，大大提升了展覽場域和儲存空間，以滿足越來越多的觀眾需求。

藝博館今日約有 1 萬 3000 件永久收藏，包括 19、20 世紀美國、歐洲及非洲藝術、裝飾藝術、民俗藝術、攝影、現代和當代創作。其中較精彩的包括喬凡尼‧提也波洛（Giovanni Battista Tiepolo）、吉洛底–提歐頌（Anne-Louis De Roussy Girodet-Trioson）、莫內、雷諾瓦、羅特列克、畢沙羅、麥斯米倫‧魯斯（Maximilien Luce）、卡莎特、沙金、畢卡索、馬諦斯等名家之作。這兒也關注南方非裔和素人藝術家創作，收藏如霍爾‧伍德洛夫（Hale Woodruff）、比爾‧崔勒（Bill Traylor）、霍華德‧芬斯特（Howard Finster）等作品。攝影方面，因為地利，擁藏許多民權運動記錄影像。不過美國南方收藏藝品起步較晚，世界級大師之作多半不是精品，因此以當代創作及能夠複製的俗文化藝品為展示大宗，成為發展不得不走的捷徑，熱鬧、喧囂、眩目卻缺少深刻性。藝博館也致力與世界其他地區美術館建立伙伴關係，以巡迴展或借展形式互通有無，彌補本身典藏不足。媒體藝術部並首開北美美術館風氣之先，舉辦年度電影節活動等。

2010 年這裡訪客達到 51 萬人次，在全美美術館排名 17，在草莽氣息濃厚的美南，僅次於排名第 8 的休士頓美術館，成績難能可貴，原因即在於這裡市場導向和銷售 Getting to the high 俗文化的努力。

■館藏

德‧盧西‧吉洛底–提歐頌油畫〈阿塔拉的葬禮〉，巴黎羅浮宮收藏
有相同作品

雷諾瓦的〈戴帽的婦人〉

莫內1903年作品〈霧中的議會大廈〉

麥斯米倫‧魯斯的〈倫敦港夜晚〉

素人畫家比爾‧崔勒作品

非裔畫家霍爾‧伍德洛夫作品

[High藝術博物館]

地址：1280 Peachtree Street, N.E. , Atlanta, GA
　　　30309

電話：404-733-4400

門票：成人19.50元，老人及學生16.50元，兒童
　　　（6-17）12元，5歲以下免費。週四下午4時後
　　　半價。

開放時間：週二、三、四、六上午10時至下午5時；週
　　　　　五至晚間9時；週日中午12時至下午5時；
　　　　　週一休。

時間與記憶的堅持

薩爾瓦多‧達利博物館

到 美國佛羅里達州旅遊，奧蘭多的迪斯尼世界、Epcot 主題公園、環球影城、海洋世界等都是老少咸宜的景點。在陽光、海灘、遊樂場之外，對藝術愛好者，距離奧蘭多不到 2 小時車程，位於坦帕灣市郊聖彼得斯堡（St. Petersburg）的薩爾瓦多‧達利博物館（Salvador Dali Museum）也是值得參觀之處。達利在他西班牙故鄉費格拉斯（Figueres）有自己的劇場博物館，相形之下，佛州這所的規模與名氣雖稍微不如，不過由於擁有不少畫家的重要作品，不失其可看性。而以達利之名號召的展覽館，還有倫敦的「達利宇宙」（Dali Universe）及巴黎蒙馬特的「達利空間」（Espace Dali），不過都以複製品展出，較缺乏意義。

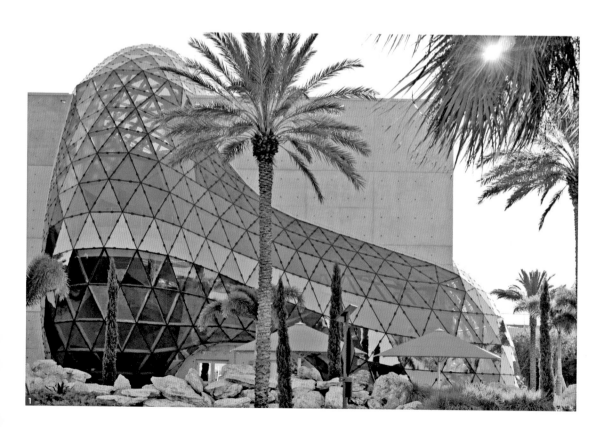

聖彼得斯堡達利博物館是實業家雷諾斯·莫爾斯（Albert Reynolds Morse）與妻子埃莉諾·瑞斯（Eleanor Reese）所創立，原址在濱鄰面對墨西哥灣的港口，2011年遷至附近的新建館舍，它的創建是一個歷經半世紀，跨越大洋的傳奇。

達利是20世紀現代畫壇一位受爭議的怪傑，從藝術角度看，他善於利用新潮事物去顛覆傳統，卻又堅持古典的特質以抗拒現代之盲從。他借繪畫傾注了弗洛伊德的夢境解析、原子的分裂，卻又傾訴了宗教敘事與寫實描繪。他的狂想大大擴展、普及了超現實理論的可能性，是個偉大的溝通者。自現實生活看，他的自大、偏執和作秀都已不可救藥，他說的每句話都是驚嘆號：「我是天才」、「我不擅長謙虛」、「我是一個有智慧的怪物」、「我與瘋子唯一不同的地方就是我不是瘋子」……。他極善自我

1 達利博物館新館外觀造型新穎 **2** 達利與他的寵物花豹 **3** 達利博物館活動人員身穿歐式服飾 **4** 左起：雷諾斯、卡拉、達利和埃莉諾

宣傳、玩弄媒體、為追逐金錢製造假畫的行為已是公開的祕密，大概少有藝術家像他一樣在人生舞台表演得這麼淋漓盡致，以致遭到超現實團體的除名懲罰。達利的作品與他的機智、天分及超凡的商業頭腦，讓他成為好萊塢式的閃閃巨星，為富商新貴和藝術品投資人的最愛；然而種種反常行徑也令人憎厭。諷刺的是不論你愛或恨他，你不可能在欣賞現代藝術時不想到他。當超現實已不流行時，人們還是津津於達利結合商業與藝術的能力，並譽其為行為藝術的先驅者，安迪·沃荷即稱達利深深影響了大眾（通俗）藝術。

二戰時達利避居美國八年，1941年紐約現代藝博館為他舉辦個展，隨後巡迴美國八個城市至1943年才結束，為他奠定了大師地位。同時達利還投身電影製作、珠寶和商業設計，所到之處每每點石成金，莫爾斯夫婦與他相識正是在這段時期。

莫爾斯出生科羅拉多州丹佛市，家世顯赫，哈佛商學院畢業後被顧用公司派至俄亥俄州

1 庭院裝置借用了達利的招牌鬍子，讓人莞爾　2 內部的迴旋樓梯成為獨特景緻　3 達利博物館財務執行長馬丁與市長貝克於新館破土典禮上敲破達利之蛋，裡面飛出了成群的蝴蝶　4 〈長腿爹地的傍晚希望〉是莫爾斯夫婦收藏的第一幅達利作品，繪於1940年

　　克里夫蘭市工作，在這兒他與瑞斯小姐墜入愛河。1942 年兩人完婚，適逢克里夫蘭藝術博物館舉行達利畫展，在新奇的心理下他們買了達利一幅作品〈長腿爹地的傍晚希望〉作結婚紀念禮物，同年，他們又增購了三件。由於瑞斯曾在義大利學音樂，精通義、法和西班牙語，第二年他倆與達利及其妻子卡拉成為好友，自此開始了長達40餘年參與達利作品收集之工作。

　　雷諾斯於 1949 年創設了塑料坯模公司，事業順遂，業餘不改收藏嗜好，不僅擔任丹佛博物館終身委託人（他祖父是該博物館的創建者），自己也寫作，發表過詩集。莫爾斯夫婦收藏了達利從 1920 年代起最具代表性的 96 幅油畫，100 件水彩與素描，千餘版畫及畫家為電影和芭蕾舞台設計的服裝道具，翻譯、出版了七本有關達利的書籍。1971 年又將他們位於克里夫蘭市公司的側翼開闢成達利博物館，達利親自出席了開幕式，但是十年後擁擠的空間及憂慮房地產稅會迫使藏品分散，莫爾斯夫婦開始為這些收藏尋求永久的家。

　　由於看到一篇《華爾街日報》報導，1980 年聖彼得斯堡律師詹姆斯·馬丁（James W. Martin）積極進行遊說工作，說服佛羅里達州議會撥款 200 萬美元，協助翻修一座海洋裝備倉庫，另撥出百萬元作為頭五年的運作經費，以換取作為這些珍藏的最後歸宿。聖彼得斯堡的熱情打動了莫爾斯夫婦，雙方很快簽下協議且付諸實行，博物館於 1982 年初正式啟用。

　　卡拉與達利雖然於 1982 和 1988 年先後過世，但是遷居聖彼得斯堡的莫爾斯夫婦繼續致力跨國的藝文工作。1986 年法國賜予埃莉諾為非官方文化大使頭銜，1989 年他夫婦倆獲西班牙卡羅斯國王授以爵位，得到西班牙政府贈送非本國公民的最高榮譽。開館當年的參觀人

數為 5 萬 7000 人，至今每年吸引來自世界各地的遊客 20 餘萬人，成長了四倍多，可見達利這位拜金兼搞怪的超現實主義大師雖然逝世多年，魅力猶未衰退。作為佛州觀光產業的合作夥伴，博物館所在地扮演了經濟發展引擎角色，據統計博物館的觀眾 85% 來自外地，這裡是他們到聖彼得斯堡的主要誘因，以他們平均逗留四至五天計算，博物館為該市一年帶來 6000 萬元的經濟效益。

達利博物館號稱是西班牙境外收藏畫家作品最多的展館，它的藏品多數是重金購得，也有些由畫家所贈，包括達利早年的〈麵包籃子〉，盛期的〈新人類的誕生〉、〈米勒-晚禱的考古學追憶〉、〈長腿爹地的傍晚希望〉、〈奴隸市場與消失的伏爾泰胸像〉、〈蛻變的不竭記憶〉、〈克里斯多弗·哥倫布發現美洲〉、〈普世理事會〉，以及晚期的〈鬥牛士的幻境〉等，均是研究達利的必看作品。

這裡每年舉辦四項不同展覽，利用電影、講座和音樂會補充主題展示，另舉行服裝表演等活動，博物館商店則反映和延伸了展覽經驗，並以出借作品和研究，與全球範圍美術館保有合作關係，發揮了以小搏大的功能。它的歐式風采成為社區高尚集會所在，有能力籌措資金視需要情形幾度進行增建，以及繼續收購達利作品充實館藏。2002 年買了〈米羅維納斯的抽屜〉，2005 年再買〈卡拉凝視地中海——在 20 公尺外變成亞伯拉罕·林肯肖像〉。此外它設有為學生和教師提供的教學計畫與研究網路，以服務、回饋佛州地方社區。

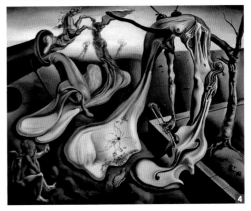

博物館的倉庫建築雖屢經改建，如作為一

達利作品〈奴隸市場與消失的伏爾泰胸像〉，1940

達利的早年油畫〈麵包籃子〉，1926

達利作品〈新人類的誕生〉，1934

達利作品〈米勒-晚禱的考古學追憶〉，
1935

達利作品〈卡拉凝視地中海──在20公尺
外變成亞伯拉罕‧林肯肖像〉，1976

達利作品〈克里斯多弗‧哥倫布發現
美洲〉，1958

達利作品〈普世理事會〉，1960

達利作品〈鬥牛士的幻境〉，1969-70

所小鎮的博物館自然不必苛求，但是作為吸引國際遊客的展館，終究不能掩蓋需要整體提升的事實。2008 年館方宣稱在聯邦及州政府支持下籌募到 3500 萬元的足夠資金，決定在市中心馬哈菲劇院（Mahaffey Theater）緊鄰的濱海空地建造新博物館。新建築委由 HOK 建築事務所設計，分為三層，為舊館兩倍大。破土典禮上博物館財務執行長馬丁（Jim Martin）和聖市市長貝克（Rick Baker）一同敲破一個巨大的達利之蛋，裡面飛出成群蝴蝶和達利分身，創造出高潮。

　　新館落成後於 2011 年年初完成遷移，對外開放後立刻引來驚豔。為了反映藝術家的超現實主義背景，新館有一能夠抵擋五級颶風的玻璃入口和天窗，內部非常明亮，有一巨大的迴旋樓梯是吸睛所在；展廳外另設咖啡廳、禮品店和雕塑公園，庭院布置借用了達利的招牌鬍子讓人莞爾，大大增加了號召力。此館難得在達利和莫爾斯過世後仍能繼續成長，它的收藏加上新穎建築成為時間與記憶的堅持，吸引觀眾走入，正是藝術的迷人之處。

達利作品〈靜物—快速移動〉，1956

達利作品〈三個年齡〉，1940

達利作品〈蛻變的不竭記憶〉，1952-54

[薩爾瓦多・達利博物館]

地址：1 Dali Blvd, St Petersburg, FL 33701

電話：727-823-3767

門票：成人21元，老人19元，青少年（13-17）及學生18
　　　元，孩童（6-12）7元，5歲以下免費。週四晚間5
　　　時後10元。

開放時間：週一至六上午10時至下午5時30分；週四至晚
　　　　　間8時；週日中午12時至下午5時30分。

伊利湖畔的藝術寶庫
克里夫蘭藝術博物館

克里夫蘭市位於美、加交界五大湖區的伊利湖南岸,在俄亥俄州庫亞霍加(Cuyahoga)河入湖口處,開埠於 1796 年,歷史上因為運河和鐵路交匯,成為製造業中心;當大型工業衰退,今轉型為金融、保險和醫療的重鎮。

美國歷史上俄州出過七位總統,卻是著名的政治搖擺州,這裡的工業外移,貧富不均等問題每每遭到放大檢視,評價牽動大選結果。2005 年《經濟學人》周報將此地與匹茲堡市同列為全美最佳居住城市;可是 2010 年因高失業率、高稅收和壞天候,《富比士》雜誌已將克里夫蘭評列為「美國最悲慘城市」榜首,它就在兩極矛盾中生存。其實該地居民由於當年富裕的投資而仍然獲益,文娛設施完備。克里夫蘭管絃樂團被英國古典樂雜誌《留聲機》(Gramophone)評為世界第七,「搖滾」一詞也起源於此地,市內設有「搖滾樂名人堂」以誌其盛。體育方面則擁有職籃的克里夫蘭騎士隊,職棒的克里夫蘭印地安人隊和職業美足的克里夫蘭布朗隊。

克里夫蘭藝術博物館(Cleveland Museum of Art)是該市同樣享有盛譽的文化機構,為美國十大博物館之一,在美國中西部除了芝加哥藝術學院博物館和底特律藝術學會外,是另一以傑出的東西方藝術收藏著稱的重量級藝術大館。它成立於 1913 年,由克里夫蘭實業家欣曼・赫爾巴特(Hinman Hurlbut)、約翰・杭廷頓(John Huntington)和霍瑞斯・凱利(Horace Kelley)捐款興建,位於市中心以東大學城附近的韋德公園(Wade Park)南緣,1916 年正式對外開放。該館宗旨是「為造福所有人,直到永遠」,為了秉持把藝術的意義和享受喜悅帶給廣大觀眾,藝博館至今免費參觀,十分難得。

從外觀看,希臘廊柱新古典主義建築,羅丹的〈沉思者〉矗立大門入口,與全美許多博物館類似,並沒有新鮮感,但是進入後內裡館藏不是一般充斥現代複製藝術的博物館能夠比擬,不由為之驚嘆,深覺不虛此行。

隨著藏品的增加,1958、1971、1983 年進行了數次擴建,2005 年藝博館宣布籌款 2.55

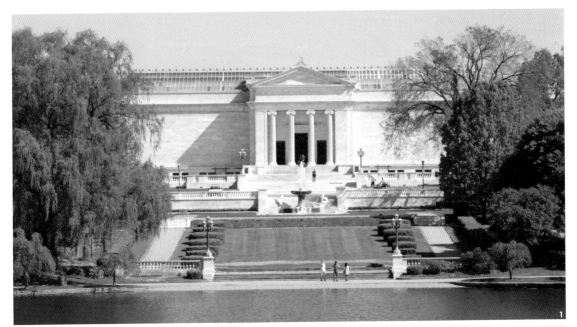

億進行「建設未來」改造計畫，交由知名紐約建築師拉斐爾‧維諾里（Rafael Viñoly）以玻璃和鋼結構設計，這是俄州史上最大的文化投資和藝博館最大的改建工程。維諾里是出生烏拉圭的美籍建築師，名作有費城的金默表演藝術中心、南韓首爾的三星總部、日本東京國際論壇、烏拉圭卡拉斯科國際機場等。「建設未來」除了拆除及翻新部分原有結構，並增建新的東西兩翼和中庭玻璃天篷，以增加 65% 空間。後因預算超支經費增加到 3.5 億，並延後一年至 2013 年完成。當市議會對此財務黑洞提出質疑時，館長儒柏（Timothy Rub）保證提高費用同時也提高了質量，是值得的。

　　館內收藏自中世紀至近代之各國美術類文物 4 萬 3000 餘件，包括油畫、素描、印刷、器物、雕塑、裝飾品、紡織品、照片及當代創作等。網站上可查詢數位化資料，提供藏品索引、

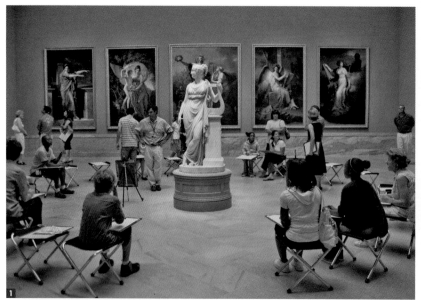

1 藝博館內部一景　**2**〈阿波羅與蜥蜴〉據稱是古雅典雕刻家普拉克希特利斯的作品，被視為北美洲博物館自二戰以來買下的最有價值的古典雕像　**3** 郎世寧繪〈心寫治平圖〉卷，畫中的乾隆英姿颯爽　**4** 大衛的〈丘比特和普賽克〉，1817

藝術家作品清單等。不過查詢功能僅完成藏品的 1/10 左右，全面電子化猶需時間等待。

　　藝博館的典藏分中國藝術、現代歐洲藝術、非洲藝術、素描、印刷品、歐洲繪畫與雕塑、紡織品和伊斯蘭藝術、美國繪畫與雕塑、希臘羅馬藝術、當代藝術、中世紀藝術、裝飾藝術設計、古美洲和大洋洲藝術、攝影和當代藝術 15 個部門。代表典藏品有法國 16 世紀掛毯和德國中世紀的「岡爾夫珍藏」（金銀寶石裝飾的十字架和聖壇）；2004 年收購的青銅雕塑〈阿波羅與蜥蜴〉據稱是西元前 4 世紀雅典雕刻家普拉克希特利斯（Praxiteles）的原作，極為名貴，被視為北美洲博物館自二戰以來買下之最有價值的古典雕像。儘管藝博館事先邀集來自各國的專家從法律、藝術史和技術等層面仔細研究，結果它的所有權仍有爭議，希臘和義大利並不認同。印象派和現代藝術同為這裡的鎮館之寶，而收藏的亞洲藝術也是美國最好的擁有之一。

　　著名藝術家如波提切利、卡拉瓦喬、葛利哥、哈爾斯（Frans Hals）、蘇拜倫（Zurbarán）、魯本斯、普桑（Poussin）、大衛（David）、哥雅（Goya）、泰納等的畫今日不是有錢可以買到。19 世紀中期起的柯洛、馬奈、竇加、畢沙羅、莫內、雷諾瓦、羅特列克、塞尚、高更、梵谷、魯東（Redon）、布格羅的作品同樣難得；至於波納爾（Bonnard）、盧梭、勃拉克、畢卡索、馬諦斯、達利、羅丹、亨利·摩爾、馬格利特（René Magritte）、恩斯特、基弗（Anselm Kiefer）、利希特（Gerhard RichterRichter）、克萊門特（Francesco Clemente）、科索夫（Leon Kossoff），以及美國本土的切爾契、艾金斯、貝洛斯（Bellows）、

切斯（Chase）、威廉·蒙特（William Sidney Mount）等也有可觀。藝博館也很活躍在收購「後20世紀」的作品，通過帕洛克、安迪·沃荷、克里斯托、克羅斯（ChuckClose）、約翰·考克斯（John Rogers Cox）、索爾·勒維特（Sol LeWitt）、曼戈爾德（Robert Mangold）和坦西（Tansey）等，建構它的當代面貌。

克里夫蘭藝博館也是中華國寶海外遺珍的聚焦所在，最常被提及的藏品是得自圓明園的郎世寧所繪絹本設色長卷〈心寫治平圖〉，又稱〈乾隆帝后和十一位妃子肖像〉。畫中的乾隆英姿颯爽，據說這幅畫乾隆只在繪製完成時、70歲時和退位之際見過三次。不過藝博館真正的精品不是這幅，五代畫家荊浩的〈雪景山水圖〉、周文矩的〈宮中圖〉，宋李成的〈晴

巒蕭寺圖〉、許道寧〈漁父圖卷〉、趙光輔〈番王禮佛圖〉、夏圭〈山水十二景圖〉，米友仁的〈雲山圖〉，梁楷的〈親蠶圖卷〉，元代任仁發的〈人馬圖〉，明朝周臣的〈流民圖〉，還有董其昌、石濤、八大山人等的作品，價值應該都在郎世寧之上；此外13世紀西藏的綠度母唐卡也是珍品。以前筆者居住芝加哥時，芝加哥藝術學院博物館東方部主任史蒂芬·立透博士（Dr. Stephen Little）曾任職於此，我們約略談過其藏品，全部收藏不是幾部著述可以道盡的。

英戈爾斯圖書館（Ingalls Library）是美國藝術博物館附設之最大圖書館之一，擁有圖書43萬1000冊，提供電腦網絡的電子元件和影像服務，並出版定期刊物，挑高的現代屋頂使得環境明亮舒適。藝博館對於介紹音樂會、電影和文化講座具積極作

1 戶外公園陳列著法蘭克·吉若屈的雕塑〈夜交地球予日〉
2 入口前方羅丹的〈沉思者〉雕像1970年遭反政府者炸毀，失去雙腳，成為「殘疾」人士 **3** 切斯特·畢奇的噴泉

用，系列盛大活動邀請國際的知名藝術家到克里夫蘭，使得博物館不止是靜態的呈現，也有旺盛的生機。

藝博館四周的公園為公共藝術展示地，湖沼綠蔭、景色幽美，然而入口前方羅丹的〈沉思者〉卻際遇坎坷。1970年雕像受到激進的反越戰反政府組織「氣象人」（The Weathermen，又名 Weather Underground）爆炸破壞，失去了雙腳，藝博館決定維持著它的「殘疾」樣貌，只在基座安裝了說明，以反映當年那一席捲全國的混亂。其他著名的戶外公共藝術有切斯特·畢奇（Chester Beach）的噴泉，法蘭克·吉若屈（Frank Jirouch）的雕塑〈夜交地球予日〉，獨立戰爭英雄科希丘茲柯（Tadeusz Kosciuszko）紀念碑等。

卡拉瓦喬的〈十字架上的聖安德魯〉，
1607

普桑的〈台階上的聖家族〉，1648

布格羅作品

泰納的〈燃燒的國會大廈〉，1835

畢沙羅的油畫風景

莫內的〈紅巾—莫內夫人肖像〉，
1868-1878

雷諾瓦的肖像畫

竇加的〈舞者〉，1896

羅特列克的〈包魯先生在酒館裡〉，1893

高更作品〈在浪中〉，1889

畢卡索早年藍色時期
的〈人生〉，1903

亨利・盧梭的〈老虎和水牛的格鬥〉

威廉・梅里特・切斯的作品

威廉・梅里特・切斯的〈音樂的力量〉，1847

宋人趙光輔的〈番王禮佛圖〉卷

五代畫家周文矩的〈宮中圖〉

元代任仁發的〈人馬圖〉卷

13世紀的西藏綠度母唐卡

董其昌的
〈青卞圖〉

明朝周臣的〈流民圖〉局部

[克里夫蘭藝術博物館]

地址：11150 East Boulevard, Cleveland, OH 44106

電話：216-421-7350

門票：免費。

開放時間：週二至日上午10時至下午5時；週三及五
　　　　　至晚間9時；週一休。

是沒有藏品的美術館外殼還是美術館
辛辛那提當代藝術中心

辛那提當代藝術中心（Contemporary Arts Center of Cincinnati，簡稱 CAC）成立於 1939 年，是美國最早致力當代藝術展覽的前瞻性組織之一，2003 年啟用的新廈位於辛辛那提市中心，正式全名為洛伊絲及理查·羅森塔爾當代藝術中心（The Lois & Richard Rosenthal Center for Contemporary Art），是以中心兩位主要贊助者命名，它是本書介紹的唯一沒有收藏的美術館。

此一揚棄傳統典藏和永久展示狀態的展覽館，關切繪畫、雕塑、攝影、建築、表演和新媒材創作發展，致力當代藝術和藝術家各種陳述，提供不斷變化流動的視覺互動的挑戰機會，並反映理念的重要性。

CAC 是 1940 年美國最早展出畢卡索〈格爾尼卡〉的機構，其後始終為國際新藝術思想的重鎮，著名藝術家像沃荷、瓊斯、羅森伯格、貝聿銘、白南準、勞麗·安德森（Laurie Anderson）等職業生涯之初，都曾受到此處青睞。1990 年藝術中心因為主辦美國攝影家梅普爾索普（Robert Mapplethorpe）的「最佳時刻」（The Perfect Moment）展覽，引發了一場文化戰爭，由於 175 張展品中包括男性陽具、兒童裸體及同性戀意識影像等，導致中心

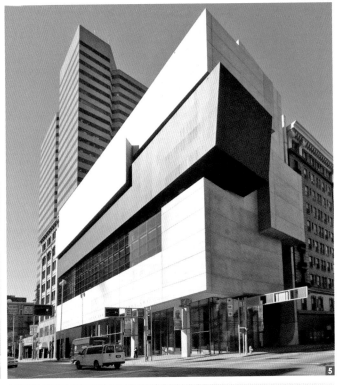

1 俄亥俄河畔的辛辛那提市景　2 當代藝術中心建築出自出生伊拉克巴格達的英國籍女建築師札哈‧哈蒂之手　3 辛辛那提當代藝術中心辦理梅普爾索普的「最佳時刻」展覽惹來官非，圖為梅普爾索普的自攝像　4 辛辛那提當代藝術中心館長巴瑞（右）在法庭獲判無罪的興奮一刻　5 辛辛那提當代藝術中心一景

及館長丹尼斯‧巴瑞（Dennis Barrie）被右翼組織和家庭保護主義者控告，檢察官以「迎合淫穢」罪名起訴，引起世界矚目。

　　梅普爾索普是一位雙性戀者，其影像作品展露了對男性裸體，尤其黑種男人身體的一份癡迷，觸犯了當時社會禁忌，但他認為「對真正藝術家來說，種種禁制的本身即是荒唐的，唯有面對最醜陋的謊言，我們才可能知道謊言後面的真相。」當他1989年死於愛滋病後，他的創作即遭到聯邦藝術基金會嚴厲抨擊，辛辛那提這場官司成為延續的新的爭議。經過冗長的法律審理，中心及巴瑞館長最後以1789年國會通過的憲法第一修正案保障的言論與出版自由爭取到獲判無罪，這場官司成為捍衛藝術自由的里程碑，影響了其他美術館和董事會避免因辦理爭議性展覽獲致反彈，遭遇訴訟的可能威脅。此一事件後來拍成電視影片「骯髒圖片」（Dirty Pictures）於2007年在全美播映，由艾美獎得主詹姆士‧伍茲（James Woods）飾演巴瑞。製作人奧夫塞（Jerry Offsay）解釋拍片理由，恰好也是藝術中心在法庭的論辯：「我們的工作不是使人們感到舒適，我們的工作是做我們認為正確的，以保護言論自由。」

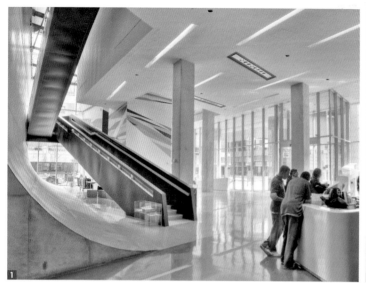

辛辛那提為一美國內陸中型工業城市，位於俄州西南與肯塔基州、印地安納州交界地帶，濱鄰俄亥俄河，是美國中部鐵路與河港交通樞紐。市內的辛辛那提大學創辦於 1819 年，為美國最早的大學學府之一，筆者因女兒曾就讀該校音樂學院而常有機會前往。前衛的當代藝術中心設立於此一相對保守、內斂的環境，產生上述紛擾或許是必然，其結果尤顯得難能可貴。

今日的當代藝術中心建築出自英籍女建築師札哈‧哈蒂之手，她是 2004 年普立茲克建築獎得主，是該獎 26 年歷史的第一位女性得獎人。當代藝術中心是她在美國做的首個建築企劃，也是境內第一個女性建築師設計的美術館，有趣是 CAC 於設立時的三位策劃者也都是女性，可謂十分巧合。1998 年哈蒂因藝術中心國際徵件競圖獲勝得到此項工程，2001 年動工，2003 年落成，《紐約時報》譽之為「冷戰結束後最重要的美國建築」，且為她贏得 2004 年英國皇家建築師學會獎和 2005 年美國建築獎。

哈蒂大學求學時原本學數學，1972 年從黎巴嫩搬到英國就讀倫敦建築聯盟學院（簡稱 AA），開始接觸建築。目前她是一位全方位藝術工作者，也從事室內設計、繪畫創作和裝置藝術，經手的建築遍布德、英、法、西、義、丹麥、奧地利、土耳其、日本和香港等各國城市。

辛辛那提當代藝術中心為一座六層樓建體，上有閣樓，總面積 8 萬平方英尺，工程造價 3004 萬美元，係以混凝土、鋼架與玻璃築構。主要特徵，從外觀看是凹凸的方塊牆面，像似一個由大小不同的方形盒子堆積的集合體，以及它的底層地面自入口開始慢慢向上傾斜延伸，將參觀者自然導引至後方連接上層展廳的坡道，在那裡地面像一個浪頭捲起，與建築背部牆面連成一體，與緊鄰建築相接，哈蒂稱這一段地面與牆體的模糊銜接形成的延續界面為「都市地毯」（Urban Carpet）。建築內部由十個大小不等的塊體組合，互相交錯，具有似

乎可以分離肢解，卻又緊密結合的效果，成為由固體和空隙組合的「拼圖玩具」，其間以「之」字形緩坡貫通相連。一、三、四樓的玻璃透明牆面不僅讓人從內部可以眺望外面城市風景，也將館內活動和藝術展示投射到館外世界，加上窗子映照的天光雲影，這層「皮膚／雕塑」讓原本僵硬冷感的都市環境展現了流動的韻律，打破街道與建築的分離關係，而達至某種和諧。建築提供的不只是一個中性的藝術展覽場域和固態的使用機能，更進一步提示了一份空間的感動，使建築與展示藝術融為一體。

第一層是進口大堂，透明玻璃牆突顯了上部樓層，像似懸浮於底層廳堂之上效果，此處供辦理展覽酒會及出租宴會使用，內設購物商店與咖啡廳。二樓為主展覽場，三樓是行政區，四樓有展覽場和辦公室，五樓為展覽場與會議室。隔離的展區使得藝術展品各安其所，訪客得以在一種相對獨立和純淨的環境下仔細觀賞展出，但是各個展廳的構成受限於空間，有些顯得窄小。第六樓稱「非博物館」，是一突破性新概念的兒童創意教室。像用手在框內揮動，可以產生管弦音樂的「裝置」；打開抽屜即有不同聲音、氣味或紋理，能夠聽到、聞到和觸摸感覺的〈知覺大象〉，帶領孩童體驗當代藝術的多個層面。

前衛流動的建築新廈的完工，代表超過 60 年歷史的當代藝術中心仍不斷追求創新的各種可能。揭幕時哈蒂提交了自己設計的〈捲雲〉參與籌款拍賣，這一新式的「座椅」與她的建築呼應，被視為空間與藝術的完美展現。

當代藝術中心不是藝術的收藏倉庫，未設典藏研究部門，而將整個場所當作藝術文化的交誼空間，每年策劃 10-12 檔展覽，20-40 場表演活動。由於強調公眾參與和對話，它的展覽有時像嘉年華會，錄影與搖滾、化妝比賽、出人意表的媒材與內容，常常充斥著各樣的不可預期性，創意與驚愕並存。

1 **2** 「都市地毯」的地面像一個浪頭捲起，與建築背部牆面連成一體　**3** 各展廳以上下的之字形緩坡貫通相連

1 當代藝術中心揭幕，哈蒂提交了設計的〈捲雲〉「座椅」參與籌款拍賣　**2** 藝術中心舉辦Patricia Renick以越戰直昇機和恐龍結合的〈棄絕戰爭之願望〉個展　**3** 「非博物館」裡用手在框內揮動，可以產生管弦音樂的「裝置」　**4** 打開抽屜，即有不同聲音、氣味或紋理，能夠聽到、聞到和觸摸感覺的〈知覺大象〉　**5** 辛辛那提當代藝術中心的錄影播映　**6** 「非博物館」裡，這扇瞪眼的門把手好低，得蹲下身來才能打開　**7** 當代藝術中心的化妝比賽，一位女士把自己裝扮成卡蘿自畫像裡的模樣

　　在美國不事收藏的美術館組織，辛辛那提當代藝術中心之外，波士頓當代藝術中心（ICA-Boston）創始於更早的 1936 年，而休士頓當代美術館（CAMH）成立於 1948 年，但是二者的影響均不及辛辛那提的大。此外 60 年代設立的芝加哥當代美術館（MCA）和費城的賓州大學當代美術館（ICA-Philadelphia）原也起而效尤，不過芝加哥當代美術館在 80 年代改變了當初不收藏作品的宗旨。

　　藝評家馬諦‧馬約（Marti Mayo）在《Art Lies》當代藝術季刊分析此類「美術館」之利弊，認為其缺點是缺少與其他美術館互通有無的交換籌碼，辦展商借藝術品的依持全靠自身的聲望、陳列、節目和出版，增添了困難度；不過由於支持者傾向新價值觀的思考和實驗，也展

現了較充沛的活力。不明內情的人形容這類「美術館」只是一個沒有藏品的美術館外殼，其實它無形的重要資產是專業知識、資訊、理念和經營的手段，這方面是國內的藝術替代空間無能比擬的。通常都會中此類展館往往作為傳統美術館的陪襯輔佐，而辛辛那提當代藝術中心卻以異軍突起，成績斐然，是其中的異數。

[辛辛那提當代藝術中心]

地址：44 E. 6th St, Cincinnati, OH 45202

電話：513-345-8400

門票：成人7.5元，老人及學生5.5元，5歲以下免費。
週一晚間5時後免費。

開放時間：週一上午10時至晚間9時；週三至五至下午6時；週六、日，上午11時至下午6時；週二休。

滄桑的見證者
底特律藝術學會

底特律藝術學會（Detroit Institute of Arts）不單是一個藝術組織，而且是一所著名的美術館，它不同於芝加哥藝術學院博物館是由教育學校演變而來，這兒沒有附設教學機構，因此譯名以學會相稱。多年前筆者第一次注意它是因為當時熱中研究墨西哥壁畫藝術，知道里維拉於 1932-33 年在學會的北牆及南牆繪製了兩件大作，合稱〈底特律工業〉（又名〈人與機械〉）。這二幅畫無論內容或尺寸均比舊金山藝術學院擁有的〈都市大樓的壁畫製作展示〉更龐大出色，是畫家在墨西哥境外最好的壁畫創作。

真正觀賞這兩張畫是多年以後的事情了，當時對墨西哥壁畫運動的熱情雖未冷卻，但注意力多少已經轉向其他領域，可是當面對巨作時，無法不受其強烈的震撼和感動，連帶的對於底特律藝術學會也留下深刻印象。

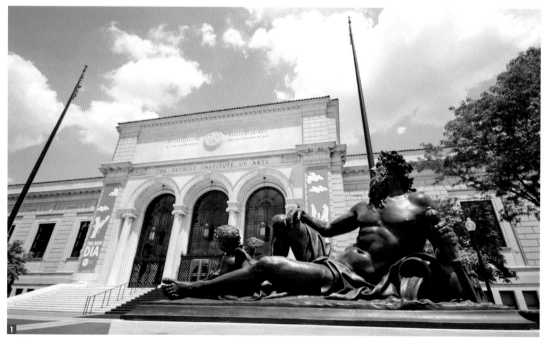

1

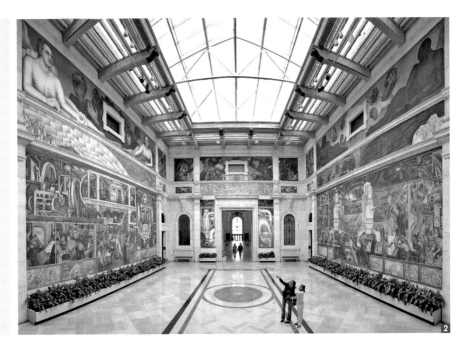

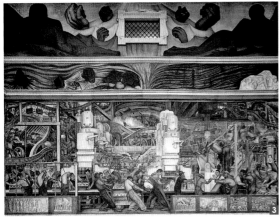

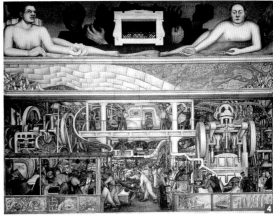

很多人不知道這裡擁有的藝術藏品價值超過 10 億美元，2003 年它被評為美國第二大市級博物館，在涵蓋 67 萬 7000 平方英尺建築內，包括超過一百個展覽廳、一個 1150 座位的影劇院、一個 380 座位的演講廳、一個藝術文獻圖書館，以及一個最先進的藝術保存研究室。底特律藝術學會簡稱 DIA，它與附近的韋恩州立大學和公立圖書館等構成了底特律市的文化區域。要認識這所展覽館，應先瞭解底特律市的背景。

曾經是美國最偉大的城市之一，汽車工業重鎮的底特律，是殖民時期 1701 年由法國毛皮商所建立，城市得名於連接聖克萊爾湖和伊利湖的底特律河。由於占據五大湖水路戰略地位，逐漸成為交通樞紐，並隨著航運、造船及製造工業興起，自 19 世紀 30 年代起穩步成長。1896 年福特在此地租用的廠房製造出第一輛汽車，隨著與其他汽車先驅共同努力下，發展為

世界汽車工業之都。這裡曾是世界第一條城市高速公路所在，二戰時贏得了「民主兵工廠」美名。

隨著勞資糾紛日趨激烈，勞工激進運動隨之出現，「聯合汽車公會」於上世紀30年代成立，強大的勞工組織與資本家抗衡，象徵了大工業時代產生出的大量被剝削的無產階級勞工走入歷史，隨同財富資源的重新調整，形成中產階級，並成為社會主流，美國的資本主義因此獲得了新生。這裡的城市建築風格多樣，是全美至今保存20世紀20-30年代摩天樓和歷史建築最多的城市，其中許多重要意義的建築被列為美國國家託管歷史遺址。

但是底特律的繁榮在20世紀60、70年代開始衰退，80年代更因美國經濟萎靡和進口車輛引進，嚴重削弱了重工業製造中心的地位。據2005年統計，底特律居民數已不及50年代人口頂峰時的一半，成為過去50年美國都會人口削減最多的城市。90年代底特律市區試圖復甦，不過自2008年繼起的經濟危機又使其面臨嚴峻考驗。

底特律藝術學會最早的藝術捐贈可以上溯至初成立的1883年，收集了令人印象深刻的美國藝術，科普利、切爾契、沙金、惠斯勒等的許多代表作匯聚於此。20世紀初由於汽車大亨和財閥的慷慨贈予，藏品更擴及古埃及、巴比倫、希臘到歐洲作品，還有非、亞、伊斯蘭及當代創作共6萬5000餘件，呈向百科全書式方向發展，其中表現主義繪的收藏更十分完整。

學會當年舊址座落在傑佛遜大道，於1927年已遷移至現址。新館由費城名建築師保羅‧克瑞特（Paul Philippe Cret）設計，外型像一所廟宇，很快贏得了「藝術聖殿」暱稱，這座文藝復興風格建築現已是國家歷史建築。

克瑞特長期任教於賓夕法尼亞大學建築學院，他不欣賞對古典傳統反叛的現代主義，主張以改良的「新古典主義」（或稱折衷主義）為現代社會服務。中國早期建築學家梁思

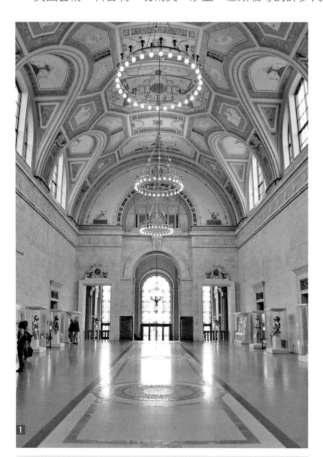

■1 底特律藝術學會的大廳　■2 ■3 內部展覽情形

成、楊廷寶、朱彬、陳植等都受其影響（註），而當時已與梁思成訂婚，一起到賓州求學的才女林徽因，因建築學院不招女生而改習美術，回國後也從事建築工作。梁思成、林徽因和詩人徐志摩催生了中國近代史一段引人注目的「人間四月天」浪漫故事，1931 年徐志摩為聆聽林徽因的建築學講座，搭機自南京飛往北京，意外墜機死亡，這是題外話了。

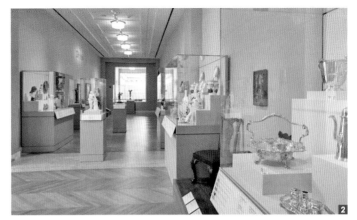

1930 年里維拉受邀參加紐約大都會博物館的墨西哥畫展，接下了幾件壁畫委託，畫家本人的社會主義左

傾思想順勢作了激烈表達，也引起軒然大波。第一件是在舊金山藝術學院的作品，里維拉在畫中工人胸前原本畫了鐮刀斧頭徽章，因為美方不悅，而改成含意較隱晦的五角紅星替代。第二件是紐約洛克菲勒中心泛美大廈作品〈宇宙舵手／人〉，由於畫裡有列寧頭像，遭洛克斐勒反對，里維拉這次拒絕修改，一個說畫是我的，我有畫的自由；一個說牆是我的，我有拆的自由，最後中止合約，壁畫終被搗毀，畫家後來回墨西哥又重畫一幅。當時第三件〈底特律工業〉正在進行，畫裡描繪操作的工人內容具有濃厚的勞動階層意識，無需借助其他政治符碼作宣示，且吻合這裡工廠的生產情狀，因此得而倖存。不過底特律對里維拉的記憶也不是全然美好，繪製壁畫期間，學會裡克瑞特設計的一個庭院遭到改造，儘管以里維拉的光芒，這項改變至今仍然受到非議。更大的打擊是他的妻子卡蘿在這裡陪伴工作時流產，卡蘿後來畫了血淋淋的〈亨利·福特醫院〉記述此一不幸。

藝術學會古典式的建築象徵了它的嚴謹，1949 年這兒是全美最早返還納粹掠奪藝術品的

註：見趙辰〈「民族主義」與「古典主義」——梁思成建築理論體系的矛盾性與悲劇性之分析〉一文。諸人回國後成為中國近代建築的奠基者，梁思成與楊廷寶、林徽因等參與了北京人民英雄紀念碑、北京人民大會堂、毛主席紀念堂等的設計方案；陳植在上海建造有魯迅公園；朱彬後來移居香港，代表作有邵氏大樓、旺角東亞銀行大廈等。

1 藝術學會的飲水器非常藝術　**2** 藝術學會館外的巨大雕塑

博物館，也是美國最早收藏梵谷作品的展覽組織，種種表現都反映了專業素養，但是過度嚴厲而失去人情味也惹來批評。2006 年一名 12 歲小男孩與同學參觀展覽時，把一片口香糖黏在美國抽象表現主義畫家弗蘭肯賽勒的作品〈海灣〉上，男童當場被捕，次日被學校停學，學會並向孩子家長索賠 2 萬 5000 美元罰款，使原本不富裕的這一家庭陷入絕境，藝術學會的舉措傷害到自身的形象。幸好最後弗蘭肯賽勒的後人出面支付了畫作清理費用，事件得以喜劇收場。

底特律藝術學會為了應付日增的館藏，在 20 世紀 60、70 年代增建了兩所側翼，但仍然不敷使用。1999 年開始新一項擴建工程，於 2007 年完成，這一建設由紐澤西州建築師麥可·葛瑞夫設計，為學會增添了約全館 10% 的空間，耗資 1.58 億美元。

一位創作前衛藝術朋友抱怨人們總是到美術館看過去藝術的「屍體」，而不關注活生生，正發生中的創作。其實藝術不論時間長短，只要能感動人就沒有死亡。不過底特律藝術學會古典的展場顯得陰暗，太多擺飾使歷史與藝術都成為難以承受之重，恰似門口羅丹的〈沉思者〉雕像，生命成了苦行，藝術也少了愉悅。新展場改善了部分陳舊之感，卻無法脫胎換骨，正如底特律市面對的茫茫未來。

俗話說「死去的大象仍比駱駝大」，沒落世家不乏傳家寶物，藝術學會擁有的藏品絕對值得一看。不過 2013 年 7 月底特律市政府終因負債達 185 億美元之巨，向法院聲請破產，成為美國史上規模最大的市政破產案，意味該市將裁減公務員與公共服務、削減退休金與健保、出售資產等，其中底特律藝術學會的傑出收藏是否會遭變賣，引起關注。

16世紀畫家布勒哲爾的〈婚禮舞蹈〉

英國畫家弗賽利的〈噩夢〉

約翰‧辛格勒頓‧科普利一生畫了三遍〈沃森與鯊魚〉，圖中敘述的人與自然搏鬥精神後來成為19世紀浪漫主義的偉大主題。這三幅畫目前分藏於華府國家藝廊、波士頓美術館和底特律藝術學會。

切爾契的〈科多帕希1862年〉

底特律藝術學會是美國最早收藏梵谷作品的展覽館，圖為梵谷的〈自畫像〉

塞尚作品

康丁斯基的抽象畫

德國畫家馬克畫的牛

底特律藝術學會的花玻璃藏品

一名12歲小男孩把口香糖黏在美國抽象表現主義畫家海倫·弗蘭肯賽勒這幅〈海灣〉上，藝術學會的處理舉措傷害到自身的形象

底特律藝術學會的花玻璃藏品

[底特律藝術學會]

地址：5200 Woodward Ave, Detroit, Michigan 48202

電話：313-833-7900

門票：成人8元，老人6元，學生5元，青少年（6-17）4元，5歲以下免費。

開放時間：週二至四上午9時至4時；週五至晚間10時；週六、日10時至5時，週一休。

里維拉繪製壁畫期間，陪伴的妻子卡蘿不幸流產，卡蘿事後畫下血淋淋的〈亨利·福特醫院〉，此畫目前收藏於墨西哥

圖畫寶庫
芝加哥藝術學院博物館

芝加哥市為美國第三大都會，市名出自印地安人土語，原意是野洋蔥。這兒位在北美洲中部大草原濱臨密西根湖畔，內陸的沉澱積厚，塑造它成為一個複雜、嚴謹、獨立又多樣化的大城，藝術文化建設非常豐盛，博物館、美術館、公共藝術與交響樂團等均聞名於世。

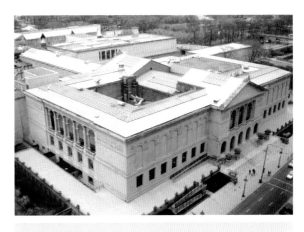

芝加哥藝術學院博物館今日的規模是經過不斷長期擴建才達成的

市中心南密西根大道上的芝加哥藝術學院博物館（The Museum of Art Institute of Chicago）名列美國三大美術館之一，內部收藏歐美非和東方的繪畫、雕塑、裝飾藝術、紡織品、攝影，以及美洲前哥倫布時期藝術品達 30 萬件以上，尤以 19 世紀法國繪畫和 20 世紀現代藝術最為著稱，許多屬於美術史中的極品。對於繪畫喜愛人士而言，這裡是座圖畫寶庫。

1866 年設立的芝加哥藝術學院，初建時叫芝加哥設計學院，1879 年學院分成學校和博物館兩部分，後於 1882 年改成今名。藝術學院的藝術學校簡稱 SAIC，是全美首屈一指最優秀的藝術學府，具有國際性聲譽，其特質是注重視覺思想的啟迪，曾造就出歐姬芙、馬克·托比（Mark Tobey）、伍德（Grant Wood）、華德·迪士尼（Walt Disney）、里奧·哥盧布（Leon Golub）、羅傑·布朗（Roger Brown）、傑夫·孔斯等美國最優秀的藝術家。其他著名的校友還有《花花公子》雜誌創辦人海夫納（Hugh Hefner）、中國詩人聞一多等。

1871 年芝加哥遭大火浩劫，其後重建工程如火如荼展開。1893 年芝加哥舉辦世界博覽

會，現在的博物館即是當時博覽會的世界國會大廈，由薛普立、魯唐和柯立芝的波士頓公司（Boston firm of Shepley, Rutan and Coolidge）於 1892 年設計建造，博覽會結束後交給藝術學院，將收藏品移入後博物館始具規模。

原始的博物館建體外觀呈維多利亞式風格，不特別宏大，現今規模是經長期不斷擴建才達成的。除了二戰及 30 年代經濟大蕭條時期外，自 20 世紀 50 年代起，館方進行了各種建設以創造展示空間，改善照明，構築最佳的觀賞條件，並適應新的監理、教育和急增的藝術學生及遊客。1972 年藝術學院取得隔著鐵路、西邊老芝加哥證券交易所樓宇，除予改建外，更建了跨越鐵道的無窗展示長廊，使東西兩所建築合為一體。

博物館正門口立著兩隻銅獅，是雕刻家愛德華‧喀麥斯（Edward L. Kemeys）所作，他給兩獅起了名字，靠南的叫「反抗」、北的叫「尋覓」。兩座獅像的人氣很高，無論是足球、棒球，每當芝加哥隊打入全國大賽的決賽，獅子就被穿戴上球隊制服以示加油；聖誕節牠倆脖子也會戴上花圈，是芝市著名的地標。

博物館附有專為藝術研究而設的瑞爾森及伯納姆圖書館（Ryerson and Burnham Libraries），供放映影片及演講的古德曼劇院（Goodman Theatre），另有兒童部和紀念品商店和館外臨街的雕塑庭園。博物館西北角側翼作為現代藝術展覽館，是由曾獲普立茲克建築獎的倫佐‧皮亞諾設計的，該擴建工程 2009 年 5 月完工開放，26 萬 4000 平方英尺之建設使藝術學院成為僅次於紐約大都會的美國第二大美術館。新建築以空橋和地下道與 2004 年完成的千禧公園相連，公園裡有另一著名建築師法蘭克‧蓋瑞設計的露天音樂台，還有西班牙裔藝術家普倫薩（Jaume Plensa）採用電腦控制改換影像的〈皇冠噴泉〉、印裔英國藝術家卡普爾（Anish Kapoor）的〈雲門〉等眾多公共藝術。現代翼的完成使得城市文化景觀

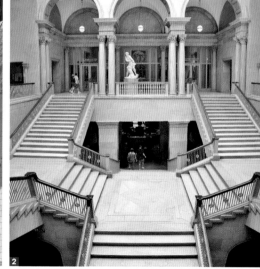

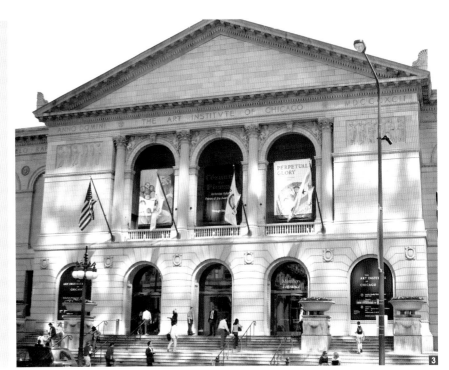

結合更為緊密，整個市中心濱湖地段成為大型的文化休閒場域。

　　美術館典藏分非洲、美國、古代、建築和設計、中世紀與文藝復興的武器盔甲、亞洲、當代、歐洲裝飾藝術、歐洲繪畫與雕塑、美洲印地安藝術、現代藝術、攝影、版畫及紙上繪畫、紡織藝術、索恩小客房幾大部分。建議的參觀路線是進入館內直接自樓梯上至二樓，從歐洲繪畫收藏開始觀賞，這裡是全館精華所在。據非正式統計，世界收藏印象派繪畫最多的地方首推巴黎奧塞美術館；第二多的即是芝加哥藝術學院博物館。這裡擁有莫內的油畫即超過 30

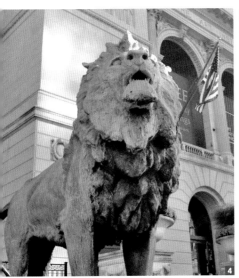

幅，其餘名家精品更難計算。例如 201 室展出初期印象派畫作，卡玉伯特的〈雨中的巴黎街道〉、雷諾瓦的〈兩個馬戲團女孩〉及〈陽台上〉、莫內的〈睡蓮〉都在其中。204 室有羅特列克的〈紅磨坊〉，205 室展秀拉的〈大碗島公園的星期日下午〉，旁邊屋裡展示莫內的「稻草堆」系列和塞尚的〈蘋果籃〉與〈沐浴者〉，梵谷的〈阿爾的寢室〉及高更的〈上帝之日〉等。

繞進後面現代主義展區，這裡收藏的現代畫作和樓下的當代藝術可與世界最優秀美術館比肩，展覽 20、21 世紀世界知名的現代繪畫、雕塑、當代創作、建築設計和攝影，包括畢卡索藍色時期代表作〈老吉他手〉和新古典主義時期的〈母與子〉，馬諦斯的〈河中浴者〉，夏卡爾的〈白色的磔刑〉……；當代方面則呈現了 1950 年至今重要藝術運動的抽樣，像帕洛克的〈灰虹〉，里奧·哥盧布的〈審訊 II〉，利希特的〈下樓梯女子〉等等。

一樓展出美洲原住民及亞洲藝術。原住民藝術以北美平地印地安人的陶藝、雕刻、金屬製品和紡織為主；亞洲部分包括韓、日、中、印、西南亞、近東和中東文物。日本著名建築

師安藤忠雄為博物館設計了神社似的屏幕空間，館藏的浮世繪極多，但是鮮少有機會展出。中華展廳以捐款的實業家徐展堂命名，收藏雖豐富，但限於空間，展出的數量非常有限。筆者在芝加哥居住了 26 年，以前該館東方部主任史蒂芬·立透博士曾帶我進入內部參觀，眼見那麼多優秀的歷朝遺珍束之高閣難見天日，不由惋惜不已。

博物館自 1949 年開始典藏攝影作

品，幾乎包括從 1839 年至今跨越歷史的所有傑作，攝影藝術展覽場和兒童部門都在地下室。

自西向東經過增建的藝術長廊，盡頭是夏卡爾為美國立國 200 年製作的大形花玻璃窗，室外陽光映入，十分美觀。東段館舍除一般展廳外，中庭為設備完善的餐廳，旁邊和樓上還有咖啡館和宴會廳；二樓是專題展區，底層則屬美國繪畫展區。伍德在 1930 年以細膩的寫實手法畫下生長的愛荷華州農民夫婦圖像〈美國哥德式〉，中西部大平原是美國穀倉，但是農村生活刻板乏味，此作忠實記錄了農村那一成不變的「長日」景象。霍伯的〈夜梟〉是另一幅美國繪畫代表作，二男一女深夜流連在咖啡屋排遣寂寞，街上已沒有行人，此畫似在描繪都市人孤寂的心靈如同漂泊者一般。此外荷馬的〈鯡魚網〉，歐姬芙的〈新墨西哥黑色十字架〉，還有卡莎特的〈洗浴的孩童〉……要認識美國繪畫，這裡的藝術家和作品都是不可或缺的研讀對象。

本館還有從西元前 300 年至今的紡織品藝術收集，索恩小客房具體而微地呈現了 13 世紀後期至 20 世紀 30 年代間歐美的室內景觀。除了常設典藏展外，專題展的深度尤其可貴，近年幾項最好的研究展──梵谷、高更的「南方工作室」展覽、「羅特列克與蒙馬特」展覽等，其深度不是一般熱鬧繽紛的雙年展可比。而芝加哥藝術學院博物館是一個量廣質精，一生不應錯過的美術館，除感恩節、聖誕節和新年休息外，這裡全年開放。

1 博物館內部，自樓梯上至二樓是印象派繪畫精華所在　**2** 秀拉的〈大碗島公園的星期日下午〉是鎮館之寶　**3** 索恩小客房具體而微地呈現13世紀後期至20世紀30年代間歐美的室內景觀　**4** 雕塑庭園裡柯爾達的〈蜻蜓〉　**5** 雕塑庭園中亨利·摩爾的作品

■ 館藏

卡玉伯特的〈雨中的巴黎街道〉

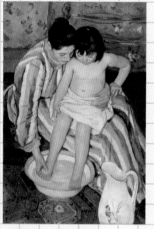
卡莎特的〈洗浴的孩童〉

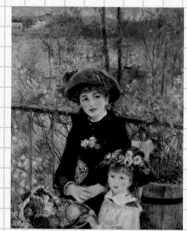
雷諾瓦的〈陽台上〉

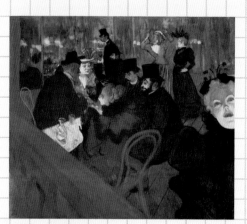
羅特列克的〈紅磨坊〉

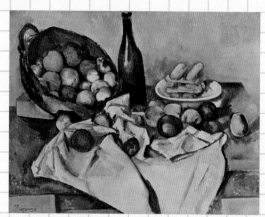
塞尚的靜物〈蘋果籃〉

高更的〈上帝之日〉

夏卡爾因二次大戰而作的〈白色的礫刑〉

霍伯的〈夜梟〉是另一幅美國繪畫的代表作，陳述了都市人的心靈漂泊和寂寞。

伍德的〈美國哥德式〉忠實記錄了中西部農村的「長日」景象

抽象表現主義代表畫家帕洛克的〈灰虹〉

利希特的〈下樓梯女子〉

畢卡索藍色時期的代表作〈老吉他手〉

里奧‧哥盧布的〈審訊Ⅱ〉

[芝加哥藝術學院博物館]

地址：111 S. Michigan Ave, Chicago, IL 60603

電話：312-443-3600

門票：成人23元，老人及學生17元，14歲以下免費。
　　　週四晚間5時後免費。

開放時間：上午10時30分至下午5時；週四至晚間8時。

接觸新視覺藝術的場域
芝加哥當代藝術博物館

當代藝術瞬息萬變，對於以專注發生中的當代創作為目標的美術館，缺少了時間的篩汰，如何在猶未蓋棺情形下，給予選擇的藝術家與作品適當定位，形成諸多開創性的挑戰。有些美術館揚棄傳統典藏和永久展示，純以呈現「段落」為標的，像辛辛那提當代藝術中心、波士頓當代藝術中心、休士頓當代藝術博物館和費城賓夕法尼亞大學當代藝術協會正是如此，觀覽的可看度取決於策展人的成績。

芝加哥當代藝術博物館（Museum of Contemporary Art, Chicago，簡稱 MCA, Chicago），設立於 1967 年，原也以不事收藏，單純扮好舞台角色運作展覽為宗旨，不過後來不敵對藝品近水樓台的收購誘惑，在 1974 年改變初衷，開始收集二戰後的代表創作，建立自身典藏。

最初館址位在芝加哥市中心運河以北的東安大略街 237 號，空間窄小，卻舉行過許多經典展覽引人注目；包括 1969 年克里斯托與妻子珍–克勞德（Jeanne-Claude）在此進行第一座美國建築物包裹計畫；1978 年墨西哥女畫家卡蘿在美國的首展；還有 1988 年普普響馬傑夫・孔斯的美術館處男秀等。

在展覽與收藏都想兼顧的情形下，MCA 於 1977 年買下鄰近的三樓建築進行了首度擴建，但是受限周邊擁擠環境，得益有限。為了長遠發展，空間匱乏問題亟待徹底解決。1991 年董事會應允捐贈 5500 萬美元供建築新館之經費，因此積極

尋找合適場地，最後相中數街之隔的國民衛隊軍械庫所在。該處緊鄰商業中心北密西根大道的水塔古蹟地標，與蘇必略藝廊區步行可達，在已發展成形、高樓林立、寸土寸金的市中心，再也找不到更好的黃金地點。

芝加哥市素以人文、藝術豐厚馳譽於世，博物館、公共藝術、交響樂團均臻世界一流水準，成為市民的驕傲。建造新的當代藝博館計畫得到芝市政府鼎力支持，以象徵性一美元購買到上述地產，創造了藝術界的一則傳奇。新館設計出自德國名建築師約瑟夫·克萊休斯

1 1969年克里斯托與妻子珍·克勞德在當代藝博館進行第一座美國建築物包裹計畫　2 當代藝博館外牆對稱，中間借透明玻璃窗採光
3 芝加哥當代藝術博物館外觀簡樸　4 MCA大門階梯成了廣告牆

1 英國藝術家馬丁‧克里德（Martin Creed）的大型裝置藝術〈第1357號作品：母親們〉 2 麥可‧艾姆格林（Michael Elmgreen）作品〈捷徑〉 3 前門一旁立著德國藝術家蘇堤（Thomas Schutte）的群像作品 4 傑夫‧孔斯作品〈懸掛的心〉 5 傑夫‧孔斯的〈浴缸裡的女人〉 6 柯爾達個展 7 傑夫‧孔斯的〈銀色兔子〉 8 芝加哥意象畫派畫家羅傑‧布朗（Roger Brown）作品

（Josef Paul Kleihues）之手，他主要的建築作品在德國法蘭克福、柏林、漢諾威等地，成績得到國際認可，被譽作「詩意的理性主義者」。但是 MCA 在徵求設計過程中沒有考慮素享盛名的芝加哥建築師群，亦遭受許多評議。

作為克萊休斯在美國的第一件作品，MCA 新館以正方形比例為建設基礎，共五層，用石灰石加鋁合金建造，東西外牆對稱，中間借透明玻璃窗採光，外觀相當簡樸，也遭致偏冷的批評，1996 年建造完成，開館時《華爾街時報》即以「風城冷宮」稱之，可謂一語中的。完成後的館，整體面積約五倍大於它的前身；畫廊空間七倍於舊館；還有 296 座位的多功能劇院、工作室、教室、教育中心、博物館商店、餐廳、咖啡廳和雕塑園，建造成本 4650 萬美元。

MCA 為世界最大的當代藝博館之一，這裡通過繪畫、雕塑、攝影、電視、電影、多媒

體及表演,展示自 1945 年以來激發思考的藝
術創作和發生中的當代視覺文化現象,整體
企劃具有宏圖野心;前來參觀需爬上 32 層階
梯才進得大門,含蓄表達了權威、朝聖的隱
喻。一樓(其實是 2 樓)是大廳與專題展區,
後方是餐飲部,有陽台和樓梯連接綠草如茵
的庭院,夏季參觀完展覽可在這裡享用食物
和暖暖陽光。二樓是永久收藏展區,不乏大
師之作。三樓是「芝加哥」系列展區,展出

在地藝術家作品。四樓有 MCA 屏幕和年輕藝術家實驗創作展示空間。從上面樓層落地窗向東眺望，正前密西根湖遙遙在望。地下室與外面街道平行，是展覽室和劇院，也是出口。建築內動線簡明，最吸睛地是具有科幻氣質的迴旋樓梯，從下往上看是一天窗；從上往下看底部有一錦鯉優游的小水池，像個眼睛，成為「詩意的理性」最佳詮釋。

該館組織分策展、表演、教育三部門，使命是「做為與眾不同、充滿革新創意的展示園區，以提供公眾體驗生活藝術理念，瞭解當代藝術歷史、社會和文化內涵的直觀經驗。」今日藝術的最大特色是沒有任何框界，且不與傳統認知的美學掛鉤，在這方面 MCA 勇於嘗試。不過相對於其他前衛藝術展館，這裡注重思考性，因而顯得較為內斂；建築的「冷感」相當約束了個別創作的激情，使得更多依賴於文字解說。

過去筆者與 MCA 人員交往，看過的好展覽固然很多，因實驗性過強，失敗的也有；有

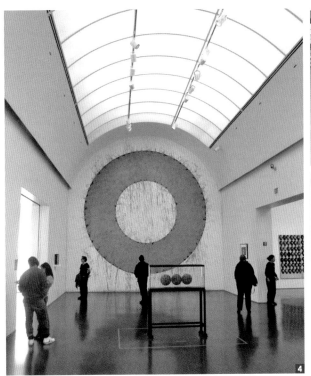

1 卡拉‧沃克（Kara Walker）作品展覽　**2** 迴旋樓梯是美術館「詩意的理性」最代表性的Icon　**3** 費洛堤‧瑞斯特（Pipilotti Rist）錄影作品〈啜飲我的海洋〉　**4** 前方傑夫‧孔斯的〈水缸裡的三個平衡球〉，後方理查‧龍作品〈芝加哥泥圈〉　**5** **6** 館內的裝置陳列

些展出籌備過急，最後以未完成狀態示之於眾，或許好壞夾陳，只爭朝夕，正是「當代」創作的本質，共識認知是不切實際的奢求。我曾看見留言簿上有人直言：「克萊休斯的小水池是整個博物館中我唯一真正喜歡的物事。」

　　儘管前衛創作至今仍然引發各類的質疑和討論，但它大體在兩岸猿聲啼不住之情形下，輕舟已過萬重山，已成當代的表徵，建立了歷史正統地位。當代藝術博物館的建造，滿足了芝城愛藝精英與時俱進的渴求，雖然收藏僅有 2700 餘件，不若紐約 MoMA 精彩，但是對於正在生發的新視覺表現，這裡的純粹度更有勝之。對當代藝術的愛好者或者無動於衷之人而言，MCA 是提供接觸的場域，期待能夠從而帶來感應和理解。做為非營利文化機構，這裡年營運費約 50％來自個人、企業、基金會和政府的捐款。來此參觀約需時半天，館內不用閃光燈可以拍照。由於不定期常舉辦各類活動，前來參觀的人不妨先上網站查看相關資料。

> **［芝加哥當代藝術博物館］**
>
> **地址：** 220 E. Chicago Avenue Chicago, IL 60611-2644
>
> **電話：** 312-280-2660
>
> **門票：** 成人12元，老人及學生7元，12歲以下兒童免費。週二免費。
>
> **開放時間：** 週三至日上午10時至下午5時；週二至下午8時；週一休。

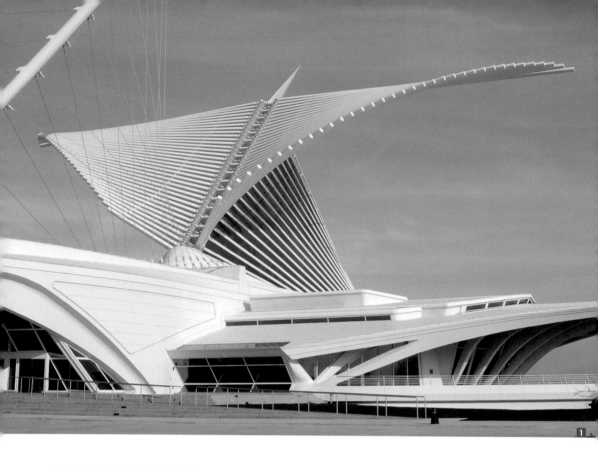

展翅的大白鳥
密瓦基藝術博物館

密瓦基市（Milwaukee）是威斯康辛州第一大城，位於該州東南角密西根湖畔，距離州政府麥迪遜市（Madison）約 80 英哩，距芝加哥 90 英哩。印第安語「密瓦基」意即「美麗的土地」，與葡萄牙語「福爾摩沙」有近似意思。密瓦基於 1846 年建市，現今人口 63 萬，白人以德裔為主，為農、牧業集散地及牛肉加工中心；美國四大啤酒廠此城擁有三座，被暱稱「啤酒之都」。

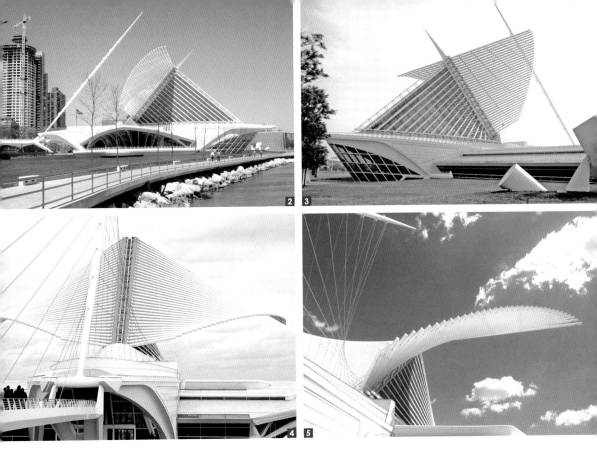

說起密瓦基藝術博物館（Milwaukee Art Museum），它雖無法與紐約、芝加哥、波士頓、華府或洛杉磯的美術館比擬，但在我心裡始終占有特殊地位，原因在 2001 年增建完工的設計及作為都會地標的意義上，參觀它能帶來無限驚喜與創意感受。

1872 年左右，建成港市不久的密瓦基市亟需藝術展示場所，但至少前九年所有相關籌備計畫都以失敗告終，到 1881 年才終於建立密瓦基展覽廳作為主要展場。收藏家亞歷山大·米契爾（Alexander Mitchell）捐贈了個人的收藏以成立密瓦基市第一所永久美術館，於 1882 年開始創辦，但六年後因故解散。1888 年一部分德國移民藝術家和當地商人組織了密瓦基藝術協會，第一個「家」是雷頓藝廊（Layton Art Gallery）。1911 年在藝廊旁建造了密瓦基藝術學院，位於密西根湖濱林肯紀念大道旁的藝術中心即是現今藝博館前身。

密瓦基藝博館有三個區域——1957 年建的戰爭紀念館、1975 年建的卡勒（Kahler）大樓和 2001 年完成的夸德拉奇（Quadracci）展示館。以設計密蘇里州聖路易市大拱門及紐

1 ～ **4** 密瓦基藝術博物館矗立密西根湖畔，外觀像隻張開翅膀的大白鳥，成為都會地標　**5** 密瓦基藝博館充分發揮了建築的結構美

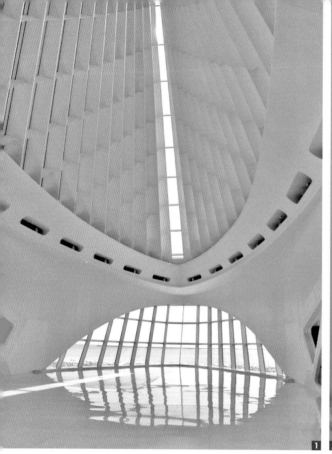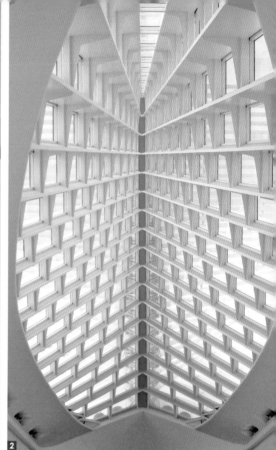

約甘迺迪機場 TWA 航空站聞名的建築師伊歐‧蘇利南（Eero Saarinen）1957 年為密瓦基市完成了紀念二戰及韓戰的戰爭紀念館，當時的美術館即位於其中。其後為解決收藏品增加而展場不足問題，1975 年由當地建築師大衛‧卡勒（David Kahler）等在原建築基地下方增加量體並向東往湖邊延伸，完成了第一次擴建工程。但是為因應日增的遊客，改善缺少現代化美術館應具備的特展室、餐飲及禮品販售空間等設施，1988 年開始蘊釀第二次擴建計畫。

受到 1997 年西班牙畢爾包古根漢博物館落成，成功將城市轉型經驗的影響，全球許多二、三線城市見賢思齊，寄望頂尖建築師的創意建築帶給都市經濟復甦機會。密瓦基原是工業城市，近年來服務業逐漸取代了生產業，市政府為了發展當代都市吸引力與競爭力而主導一些再生利用方案，譬如把工廠轉型為個人工作室、建築師事務所、藝術學院及特色餐廳等，加上臨河步道的興建與公共藝術品設立等，企圖以吸引遊客和商務旅行設施及文化活動，打造適合觀光與居住的新都會。藝博館董事會希望築建一個可以吸引世人目光，在新世紀具有強烈風格的新建築，它一方面要具親民意象，同時要能藉由建築突顯美術館本身的特殊性。結果由有「結構詩人」美譽的西班牙建築師卡拉特拉瓦（Santiago Calatrava）中選，這是他在美國的第一件案子。

卡拉特拉瓦 1951 年出生於瓦倫西亞，在當地建築學院畢業後，入瑞士蘇黎世大學學習結構工程並獲博士學位，當時他的論文題是「結構的可折疊性」。卡拉特拉瓦喜歡觀察動物的骨架支撐並將連想帶入創作，密瓦基美術館把他這種理論和結構邏輯做了最完整的陳述。

1989 年貝聿銘為巴黎羅浮宮建造的玻璃金字塔入口完工，開啟了美術館與環境設計的新紀元。密瓦基藝博館新增建部分同樣是進口門廊與大廳，卡拉特拉瓦以全新觀念為藝博館添贈了新的活力。他設計了一條長 73 公尺的拉索引橋跨越林肯紀念大道，筆直正對背湖的美術館新入口，參觀者視線被直接引導到新建築上。面對引橋的主入口有兩個，分別位於橋面層和地面層上，內部以電梯相連。拉索支撐的橋在橋頭構成了傳統的垂直塔門，正對著塔門的軸線是以 47 度角升起的引橋索線結構的中脊，與橋面構成了空間關係的平衡。中脊高 50 公尺，繫住引橋九條拉索，把橋面的荷載固定在高挑的桅杆上。

一對外露屋頂骨架構成的雙翼比波音 747 機翼更長，它的功能在於自然光的考量。由於建築體面湖東向，如何把自然光帶進室內，又避免直接照射藝術品造成傷害？很多建築師只把結構設計看成是不得不容忍的束縛，卡拉特拉瓦卻以結構想像作為創造出發點，並充分開掘了混凝土結構的雕塑表現力。他保持建築內外通身純白的格局，在戶外設計了一組 36 對長短不一而對稱的鋼管組構的遮陽百頁，跟隨陽光調整角度，如有靈性的翅膀，每天在水天中緩緩做三次開合，調節龐大中庭空間的明暗。以往人們說建築是凝固的音樂，如今借助科

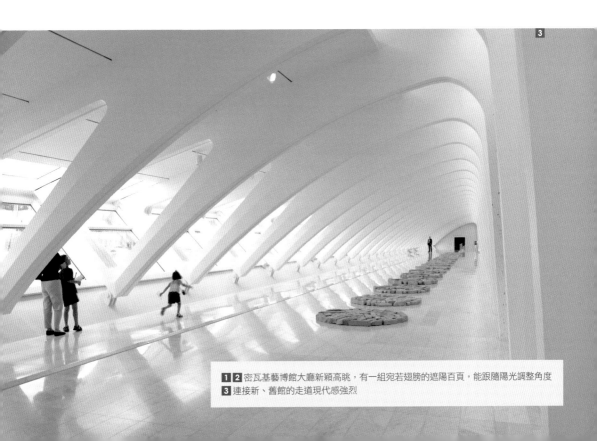

1 2 密瓦基藝博館大廳新穎高眺，有一組宛若翅膀的遮陽百頁，能跟隨陽光調整角度
3 連接新、舊館的走道現代感強烈

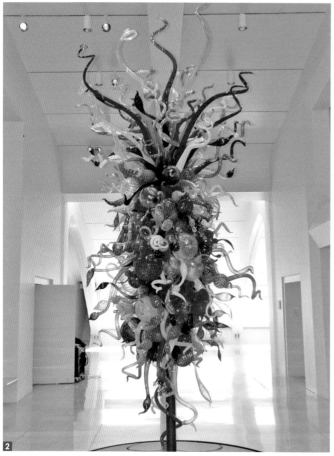

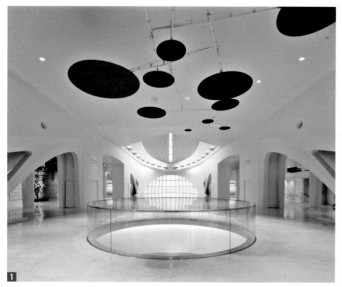

技可以讓建築變成為一種律動。如教堂聖殿般的藝博館大廳與密西根湖僅一窗之隔，將美景盡收眼底。此處不但供相關展覽活動開幕或宴會用，並經常舉辦音樂演奏，提供市民親近藝文機會。從壯觀的中庭到鯨魚腹腔似的地下停車場，以及結構優雅的長廊和光影幻化的窗櫺，置身其間讓人感動不已。

藝博館外觀造型像一隻張開翅膀的大白鳥，立於面湖的城市街道盡頭，彷如融入大自然的景觀雕塑，在靜謐的湖邊悄然微顫，將密瓦基城市的水岸空間轉化為藝術與地景融合的夢境場域，象徵遠飛高翔的舒暢自由，其結構審美簡單樸實，卻又雄渾壯麗。完成後少數原先擔憂卡拉特拉瓦的設計會喧賓奪主的質疑立即煙消雲散，新館擴建及所提供的服務與對都市景觀的改善，使得土地、湖水與人獲得更親密的結合，提升了密瓦基市民的自我認同，成為全市的驕傲。《時代周刊》2001年評選年度設計，該館因建築性格鮮明獲得榜首，被譽為「為新世紀豎立了一個建築榜樣」。

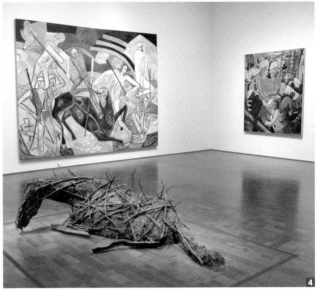

1 藝博館大廳一角　2 玻璃大師屈胡利的作品　3 密瓦基藝術博物館收藏的歐姬芙作品　4 藝術博物館的前衛展覽

展廳整年有各種改換的陳列，除了主題展覽外，還展出它百餘年約二萬餘件收藏，包括15-20世紀世界及美國大師們：羅丹、竇加、莫內、畢沙羅、羅特列克、畢卡索、米羅、沃荷等的繪畫、雕塑、攝影、裝置及大批民俗創作，尤以所藏德國表現主義、海地藝術和歐姬芙的作品馳名。美術館另一使命是扮演教育資源供給者角色，以應付每年超過30萬觀眾造訪。

密瓦基藝術博物館追求新設計，相當程度為要脫離一個半小時車程外芝加哥市巨大的身影籠罩，避免淪為衛星城市命運，在這點上無疑取得優秀的表現。二個城市的良性競爭，獲益者是雙方所有市民。

畢爾包古根漢博物館、密瓦基藝術博物館、芝加哥千禧公園等，借由創意文化建築帶動城市的新生契機，成績全球矚目。可見有遠見的藝術行政者、創意建築師、好品質的營造商可以共創三贏。觀賞它們是帶引思考新型式的都會計畫、美術館經營理念，以及建築設計等多方面啟示的見證。

[密瓦基藝術博物館]

地址：700 Art Museum Dr, Milwaukee, WI 53202

電話：414-224-3200

門票：成人17元，老人及學生14元，12歲以下免費。每月第一個週四免費。

開放時間：週二至日上午10時至下午5時；週四至下午8時；週一休。

踏雪尋藝
明尼阿波里斯幾所藝術博物館

明尼阿波里斯（Minneapolis）是美國中北部明尼蘇達州第一大城，與緊鄰之明州首府聖保羅市（St. Paul）合稱「雙子城」，密西西比河自北朝南穿越市東，湖泊縱橫，綠地繁茂，景色秀麗。不過由於地處北疆內陸，大陸性氣候從10月至來年4月都可能飄雪，冬季漫長，氣溫可低至華氏零下30-40度。居民多是北歐後裔，如果氣候也算一種鄉愁，那麼就不奇怪為何如此凍箱環境也吸引住民了。歷史上明市以麵粉工業興盛，也是伐木中心，今日則是芝加哥以西至西雅圖間廣袤土地上最重要的商業中心，而且藝術氛圍豐厚，戲劇、文學、音樂和視覺藝術各方面出人意料的蓬勃。

明市擁有美國第三大戲劇市場，人均劇院僅次於紐約，表演藝術團體眾多，文學氛圍也濃。重要美術館有明尼阿波里斯藝術學會（Minneapolis Institute of Arts）、沃克藝術中心、明

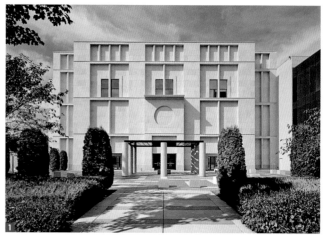

1 美國建築師格雷夫斯進行的擴建部分　2 日籍建築師丹下健三為學會東翼做了建設　3 明尼阿波里斯藝術學會外觀一景

尼阿波里斯雕塑公園（Minneapolis Sculpture Garden）、韋斯曼藝術博物館（Weisman Art Museum）等，非兩天以上時間看不完。最好的造訪時間當然是夏季，但如果在夏季以外時間訪問，踏雪尋藝也別有一番滋味。

明尼阿波里斯藝術學會簡稱 MIA，原是一成立於 1883 年，以籌辦展覽為目的之藝術組織，1889 年遷入明尼阿波里斯公共圖書館始擁有自我園地。1915 年在今日所在建成獨立的展覽館，建體為裝飾藝術風格，被認為是明州該類建築最好的典範。1974 年日籍建築師丹下健三為東翼做了補充，丹下曾獲普立茲克獎榮譽，有日本近代建築「國父」美稱。2006 年美國建築師麥可・葛瑞夫進行了擴增，以展示更多當代和現代藏品。

MIA 是一全方位百科全書式博物館，擁有非、亞、歐、美各洲，跨越五千年時間的 10 萬餘件收藏，包括繪畫、雕刻、裝飾工藝、陶瓷、紡織、建築、玻璃、攝影、當代新媒材等等。

舉凡西方美術史名家如提香、葛利哥、普桑、林布蘭特、畢沙羅、梵谷、康丁斯基等的繪畫，以至今日玻璃工藝大師屈胡利（Dale Chihuly）作品均不或缺。

學會有一致力介紹、傳播亞洲文化的「亞洲藝術」傳播計畫，中國文物占重要部分，從學會大門兩旁立著中國石獅已經暗示一斑。這裡的中國藏品最初受益於麵粉大亨皮爾斯伯瑞（Alfred Pillsbury）的贈予，後來再獲百貨業鉅子達頓夫婦（Ruth and Bruce Dayton）百餘件中國古代陶瓷、家具等捐贈，還可以觀賞到董其昌等的真跡。

另一較特殊的「藏品」是館外「島嶼湖」近旁的普賽爾-卡茨之家（Purcell-Cutts House），是 19 世紀末至 20 世紀初流行美國中西部的「大草原學派」代表性建築，以水平線構成設計為特色，有別於歐洲的古典風格，係由卡茨家族 1985 年捐贈，每月僅第二週末開放公眾參觀。作為一個政府資助的公共博物館，除特別展覽及普賽爾-卡茨之家外，不收入場費，並允許為個人及學術用途對永久典藏攝影。

1 學會內部一景
2 男孩在欣賞史特拉的畫作
3 學會所屬賽爾-卡茨之家是美國中西部「大草原學派」代表性建築
4 歐洲雕塑藝術
5 6 學會內部一景

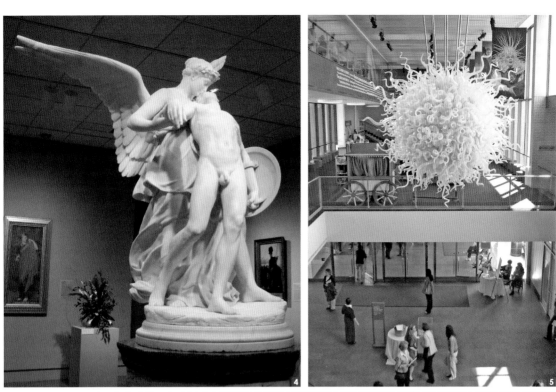

普桑的〈凱撒之死〉

提香作品〈戴安娜和阿克泰翁〉

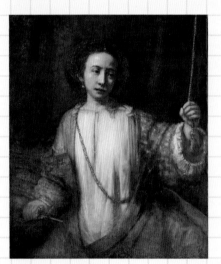

林布蘭特的〈盧克瑞蒂亞〉

印象派畫家畢沙羅作品

康丁斯基作品〈即興習作第五號〉

梵谷作品〈橄欖樹和黃色的天與日〉

日本藝術家村上隆作品

董其昌〈聚賢聽琴圖〉

董其昌仿米倪合作

學會收藏的日本屏風

李‧佛瑞德蘭德（Lee Friedlander）的加拿大露憶絲湖攝影作品

印度佛雕

[明尼阿波里斯藝術學會]

地址：2400 Third Avenue S., Minneapolis, MN 55404

電話：612-870-3000

門票：免費。

開放時間：週二、三、五、六上午10時至下午5時；
週四至晚間9時；週日上午11時至下午5時；
週一休。

沃克藝術中心在學會北邊 1.5 英哩處，號稱是美國五大現代美術館之一，與紐約 MoMA 和古根漢、舊金山 SFMOMA、華府赫希宏並列，當然這頭銜未必經過認真檢驗，僅供參考。該館是由伐木業大亨沃克（Thomas Barlow Walker）於 1927 年創立，最初僅是一個對公眾展示個人收藏的私人藝廊，自 1940 年起改制為藝術中心，專注現代藝術收藏、研究和展覽。中心在幾十年間曾歷經兩次搬遷和一次擴建，其「現代」宗旨一直未變。

　　沃克中心分視覺藝術部、表演藝術部、影視藝術部、設計部、新媒體部及教育和社區活動部，邀請全球各類藝術家參與駐村計畫。策展人突破藝術門類限制，挑戰現有藝術定義與成規，在跨越與融合不同藝術門類的努力是其最自豪的成就。

　　藝術中心的立方體主建築是曾任教哈佛大學，美國藝術與科學院院士巴恩斯所設計，1971 年落成，1984 年進行過整建。2004 年又選定瑞士名建築師赫佐格（Jacques Herzog）和皮耶‧德穆隆（Pierre de Meuron）再度設計擴建，於 2005 年完工開放。擴建後的沃克不僅把展區面積擴充了將近一倍，又在內部添加一個容納 188 人的劇場，使得承辦高品質和多媒體演出的能力大大增強。

　　由於沃克中心的成績建構於它的展演而不是收藏，不得不向「時潮」靠攏，近年趕搭亞洲熱，2005 年舉辦過中國藝術家黃永砅的「占卜者之屋」，2008 年策展已故日本藝術家工

1 沃克藝術中心夜景　2 沃克藝術中心內部一景　3 沃克藝術中心展示作品　4 沃克藝術中心琳瑯滿目的藝品商店

［沃克藝術中心］

地址：1750 Hennepin Avenue, Minneapolis, MN 55403

電話：612-375-7600

門票：全票14元，老人12元，學生9元，18歲以下免費。

開放時間：週二、三、五、六、日上午11時至下午5時；週四
　　　　　至晚間9時；週一休。

藤哲己回顧展等。不過未來是否能長久保持或超越當前新銳地位，相當程度取決於管理策劃與策展人的表現。

明尼阿波里斯雕塑公園在沃克藝術中心一街之隔，原係國民警衛隊軍械庫所在，於 1988 年改建為雕塑公園，1992 年擴增，內裡安置有 40 餘件永久展品及若干短期展現，是美國最大且甚享聲名的城市雕塑園區。除了展示雕塑藝術，也積極舉辦其他戶外活動和音樂會。公園由沃克中心與當地政府共同管理，因其位置和活力，與藝術中心相得益彰。

雕塑公園永久藏品以普普藝術家歐登柏格（Claes Oldenburg）與妻子布魯根（Bruggen）的〈櫻桃與匙橋〉最為人熟知，已成地標。此作品在 2012 年遭到塗鴉破壞，據信乃受到當地人抗爭非洲烏干達內戰的池魚之殃。另外較受矚目的作品有弗拉納根的〈鐘上野兔〉、納許（David Nash）的〈立框〉、亨利‧摩爾的〈斜臥的母子〉、蘇維洛（Mark di Suvero）

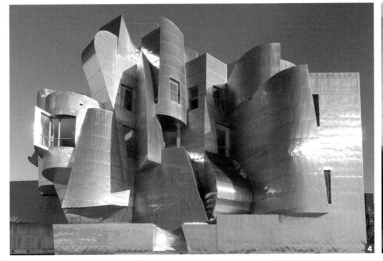
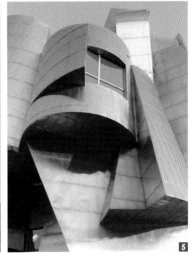

的〈分子〉與〈Arikidea〉、柯爾達的〈章魚〉和〈旋轉誘餌〉、茱蒂絲‧奚爾（Judith Shea）的〈無言〉等，此外著名後現代詩人艾許伯瑞（John Ashbery）的詩刻於跨越南林戴爾大道（Lyndale Ave. South）天橋，長 375 英尺，號稱「世界最長之詩」。

參觀上述美術館與公園會用去整天時間，如果停留兩天以上，可以到東河區觀覽明尼蘇達大學所屬韋斯曼藝術博物館，簡稱 WAM，是出生明尼阿波里斯的洛杉磯著名藝術收藏家韋斯曼（Frederick R. Weisman）在 1934 年所捐贈。韋斯曼家族是俄國移民，靠房地產和毛皮業致富。弗雷德里藝術基金會在加州馬里布市佩珀代因大學（Pepperdine University）和明市的明尼蘇達大學設立了兩所教學用藝術博物館，具有回饋地方和家鄉意義。

WAM 是當代建築驕子蓋瑞的作品，外表以不銹鋼皮覆蓋，造型繁瑣，1993 年完成，比他的畢爾包古根漢博物館還早四年，這不是他最大之作，但個性表現與其他相比同樣強烈。WAM 後來再由蓋瑞擴建，2011 年落成，增添了更多展覽空間。在博物館林立互爭觀眾資源，而藝術大師代表作難求之情形下，博物館靠建築吸引目光成為一種經營手段。WAM 外表從河邊角度觀看顯得擁擠，其實後面延伸舒緩，內部景致也讓人驚豔，從中可以俯瞰密西西比河。不過絕大部分來參觀者出於對蓋瑞的興趣更甚於藝博館中的藝術展示，當博物館建築的面子取代裡子，內中藝品淪落為陪襯，是典型喧賓奪主例子，難免招致爭議。

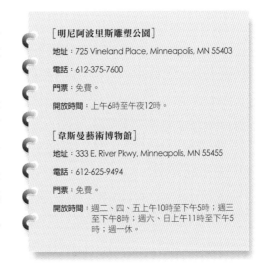

[明尼阿波里斯雕塑公園]
地址：725 Vineland Place, Minneapolis, MN 55403
電話：612-375-7600
門票：免費。
開放時間：上午6時至午夜12時。

[韋斯曼藝術博物館]
地址：333 E. River Pkwy, Minneapolis, MN 55455
電話：612-625-9494
門票：免費。
開放時間：週二、四、五上午10時至下午5時；週三至下午8時；週六、日上午11時至下午5時；週一休。

內陸明珠
納爾遜-阿特金斯藝術博物館

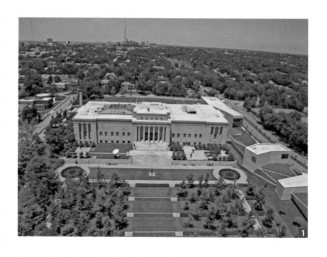

關心中華藝術海外遺珍的朋友，對於堪薩斯城的納爾遜-阿特金斯藝術博物館（The Nelson-Atkins Museum of Art）這一名字定不陌生，這裡豐富的藝術收藏，尤以中國藝品典藏名揚國際，堪稱是美國一顆內陸明珠，不過因為堪薩斯城位處內地，距離東西兩岸都會區十分遙遠，除非專程前往，否則難有機會順道觀覽。筆者在北美生活 30 多年，八千里路雲和月，跑遍南北，也是直到 2011 年暑期才首度有機會拜訪。

堪薩斯城位於堪薩斯和密蘇里二州交界的堪薩斯河注入密蘇里河的入口地帶，兩州各自擁有一座同名城市比鄰而存，以密蘇里州這邊為大，鐵、公路和航運交通便捷，工商業發達。密蘇里州堪薩斯市在美國大城人口排名 27，英國伯明罕大學研究，將這裡列為「具世界級城市潛力城市」。

說起納爾遜-阿特金斯藝術博物館的起源，威廉·納爾遜（William Nelson）生於 1841 年，曾在南方種植棉花，又回家鄉印地安納州承包過建築，39 歲時來到堪薩斯城與人合夥創辦《堪薩斯城星報》（Kansas City Star），很快累積起龐大財富。他在幾次訪問歐洲時深深為當地博物館的偉大收藏感動，萌發在堪市創建博物館，讓民眾有機會欣賞美好藝術的念頭。他 1915 年逝世，遺囑中除了將房地產留給太太和女兒外，其餘資產全數設立信託基金，用利息支付家人生活，且言明在家人過世後賣出報業，併入資金，用利息為堪薩斯城居民收集

偉大的藝術品。後來他太太和女兒相繼去世，留下的錢財也納入基金運作，而且女婿捐出地產作為藝術博物館用地，興建博物館的目標逐漸成形。

有同樣願望的不只威廉和他的家人，1836年生於肯塔基州的瑪麗‧阿特金斯（Mary McAfee Akins）女士原是位沒沒無聞的教師，中年嫁給房地產商搬到堪薩斯市居住，兩人沒有子女，先生過世留下大筆財產。阿特金斯夫人同樣對歐洲的博物館心儀不已，她也將遺產交付信託，為蓋一座藝術博物館築夢。

由於納爾遜和阿特金斯兩組基金有相同理想，後來結合為一，聘請懷特與懷特（Wight & Wight）建築公司在納爾遜住宅原址設計一座新古典風格的博物館。1930年破土動工，館體係仿效克利夫蘭藝術博物館而建，但面積更大，為一新古典風格的廊柱殿堂。1933年博物館落成時，西廂房和大廳被稱為納爾遜藝廊，而東廂房則稱阿特金斯美術館，直到1983年才更名為納爾遜-阿特金斯藝術博物館。

建館期間專人開始收購歐洲、中國、印度等各地藝術品，由於適逢美國經濟大蕭條，大

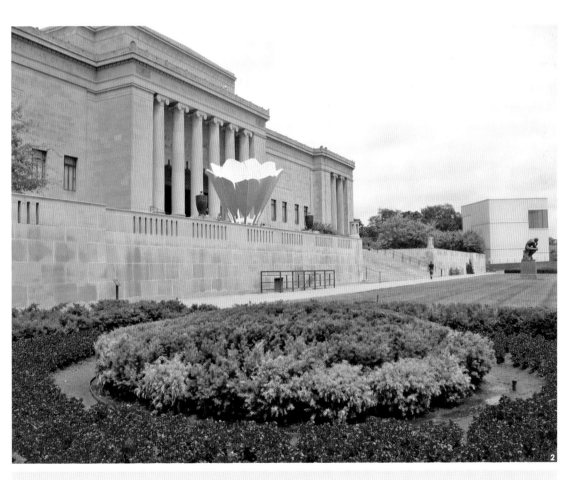

1 納爾遜-阿特金斯藝術博物館鳥瞰　2 納爾遜-阿特金斯藝術博物館外觀一景

量藝品流入市場求售，卻很少買家，藝博館得到極佳的購藏機會；當博物館建築完成時，它已擁有相當豐富的一流典藏。而在亞洲方面，20世紀初中國從帝制變為共和，百業待興，哈佛大學研究員勞倫斯‧斯克曼（Laurence Sickman）居住中國五年，為館方收購到大量青銅、佛雕、唐三彩、陶瓷器、家具和宋至清朝的書畫精品，成就輝煌。

納爾遜和阿特金斯的精神感召了許多人一起參與實現博物館夢想。其典藏簡介如下：

‧**古藝術**──展示出色的埃及、近東、希臘和羅馬文明，跨越四千多年。

‧**歐洲藝術**──收集中世紀到19世紀後期的歐洲繪畫和雕塑，尤以義、德和荷蘭繪畫為重心，代表性藝術家有卡拉瓦喬、林布蘭特、普桑、莫內、塞尚、梵谷、高更等。

‧**亞洲藝術**──是藝博館的精華所在，中國典藏包括原河南洛陽龍門石窟裡南側整面石刻浮雕〈文昭皇后禮佛圖〉、敦煌經卷，以及繪畫作品唐周昉的〈調琴啜茗圖〉、五代荊浩〈雪景山水圖〉、北宋李成〈晴巒蕭寺圖〉、宋朝陳容的〈五龍圖〉等，都堪稱是國寶級作品。〈文昭皇后禮佛圖〉被當時中國不法商人盜鑿敲碎變賣，經勞倫斯四處搜求，購回零散殘塊，歷時兩年拼湊成原來模樣。龍門石窟北側的的另一浮雕〈孝文帝禮佛圖〉當初同遭盜鑿偷運到海外，如今保存在紐約大都會藝博

1 遼代的木雕彩繪水月觀音　**2** 古藝術部分展出的希臘石獅　**3**〈文昭皇后禮佛圖〉被不法商人盜鑿敲碎變賣，零散的殘塊用了兩年時間拼湊回原來模樣　**4** 杜庫寧的〈女人IV〉　**5** 皮爾斯坦作品　**6** 布洛赫大廈夜景　**7** 唐朝周昉〈調琴啜茗圖〉

館。勞倫斯在二戰後赴日本工作，1953-1977 年擔任納爾遜–阿特金斯藝博館館長。亞洲藏品還有來自日、韓、印度、印尼、南亞和伊朗等地精品。

　　・**非洲藝術**──大部分作品來自西非、中非的馬里、象牙海岸、加納、尼日利亞、喀麥隆、加彭和剛果民主共和國，以不同形式和媒材之面具、雕塑、頭梳、頭枕、紡織品和舟船，呈現撒哈拉沙漠以南的文化積累。

　　・**美國繪畫**──傑出的收藏包括科普利、喬治・賓漢（George Caleb Bingham-Boatmen）、切爾契、荷馬、艾金斯、沙金、貝洛斯和班頓等人的作品。2007 年新完成的布洛赫大廈（Bloch Building）還有優良的當代創作：杜庫寧、賈德（Donald Judd）、費爾菲爾德・波特（Fairfield Porter）、偉恩・賽伯德（Wayne Thiebaud）、韓森（Duane Hanson）、皮爾斯坦、理察・迪本科恩（Richard Diebenkorn）、艾格尼斯・馬丁（Agnes Martin）、布里吉特・瑞蕾（Bridget Riley）和阿弗瑞德・傑森（Alfred Jensen）等的創作。

· **美洲印地安藝術**——集合了北美原住民的陶器、木刻、珠飾、紡織、圖繪和雕塑藝品，以展示其藝術成就為目的。

· **裝飾藝術**——包括美歐的家具、金屬工藝、玻璃、紡織和陶瓷，時間從中世紀到 21 世紀，喚起觀眾對當時社會、政經、宗教的相關理解。

· **現代與當代藝術**——收藏了 20 世紀至今的歐、美創作，包括繪畫、雕塑等多媒材作品。

· **攝影**——總部位於堪薩斯城的霍爾瑪賀卡公司（Hallmark Cards）董事長老唐納德·賈·霍爾（Donald J. Hall Sr.）捐贈給博物館從 1839 年至今跨越歷史的攝影集，充實了這部分收藏。

藝博館外的巨大草坪是雕塑公園，內有亨利·摩爾在美國最大的青銅收集，另有羅丹、柯爾達、喬治·希格（George Segal）和馬克·蘇維洛、波蘭藝術家阿巴卡諾維茲（Magdalena Abakanowicz）等的創作，以及普普雕塑家歐登柏格和妻子布魯根合製的四個特大〈羽毛球〉散置院落；2011 年又安置了洛伊·佩恩（Roxy Paine）的不銹鋼枯樹〈酵母〉。

1999 年納爾遜-阿特金斯藝博館計畫增長 55% 的展覽空間，建築師史蒂芬·霍爾（Steven Holl）贏得了國際競圖。霍爾的概念是在舊館東側打造五座半透明玻璃塔塊，地下相連起伏蜿蜒如一山水長卷；內部導入自然光源，用為當代、非洲、攝影和特別展覽畫廊，以及一個新的咖啡館和圖書館。新建築稱為布洛赫大廈，部分展品順延坡地，埋在低於地面 10 公尺之下，遊客可從七個入口免費出入。由於新館設計與舊建體極為不同，曾遭致很大的反對聲浪，但 2007 年完工時卻贏得無數好評。白天陽光照進下面畫廊，為展覽提供了柔和照明；

到夜晚畫廊裡的燈光穿透透明和半透明的玻璃面板，像極了造型簡樸的日本燈籠，點亮了公園景色。新館以一種優雅的「輕」相伴舊館莊嚴之「重」，二者相輔相成而非激烈對撞，被《紐約時報》評為 2007 年十大建築奇觀之首。

2011 年筆者觀覽該館，感覺是主藏館光線稍嫌幽暗，新館則明亮可喜。我當然將重點放在中國藝品展示方面，11、12 世紀遼代的木雕彩繪水月觀音極美，配上後方山西廣勝寺的元代巨型壁畫〈熾盛光佛經變〉確實壯觀。〈文昭皇后禮佛圖〉也如願欣賞到了，可惜幾件代表繪畫未同時展出。據陪同參觀的朋友說，

1 新館以一種柔和的「輕」相伴舊館之「重」　**2** 極簡主義藝術家賈德的〈大排架〉　**3** 美洲印地安人服飾　**4** 普普雕塑家歐登伯格和妻子布魯根合製了四個特大的〈羽毛球〉散置院落　**5** 雕塑公園展覽著亨利‧摩爾的雕塑，後方是洛伊‧佩恩的不銹鋼枯樹〈酵母〉

2010 年上任的墨西哥裔館長胡利安（Julián Zugazagoitia）不若前幾任重視中國藏品，當地華人憂慮館方會縮小中華藝術展出空間，如果所慮成真，忽略掉自身最珍貴的收藏，可就應了捨長就短這句老話。

不過，在美國從事古藝術鑽研向屬冷門，近年中國前衛藝術火紅，美國許多大學的中國藝術史教授紛紛改行做當代策展，資源與權力一把抓，比起埋首書庫研究、靜謐一生風光多了。藝術史學者如此，當代藝術創作同樣市場取向，藝博館的經營又何能例外？一切唯票房是尚，歷史的寂寞加上現實的無情，納爾遜-阿特金斯藝博館同樣必須面對消費迷醉的檢驗，何去何從值得繼續觀察。

竇加作品

費爾菲爾德‧波特的〈鏡〉

莫內1873年所畫〈卡布辛斯大道〉

照相寫實主義畫家裡查‧艾士蒂斯作品

超現實主義女畫家沙基作品

五代〈雪景山水圖〉

北宋李成〈晴巒蕭寺圖〉

[納爾遜–阿特金斯藝術博物館]

地址：4525 Oak Street, Kansas City, MO 64111

電話：816-751-1278

門票：免費。

開放時間：週三、六、日上午10時至下午5時；
　　　　　週四、五至晚間9時；週一、二休。

大捐贈家的作用
休士頓美術館

1 休士頓市全景　**2** 休士頓美術館大門口的標識

美國南方向來與其他地區十分疏遠，一般說來這兒貧富兩極，是黑奴長期遭受壓迫之地，後來成為墨西哥移民和偷渡者的第二故鄉；不過「美南」也有傳統世家和財大氣粗的石油暴發大亨。論文化，美國東西兩岸人對這裡全不看好，認為除了紐奧良的黑人爵士音樂外，所餘僅是講理比拳頭的牛仔文明。但是在這些看衰的表象下，美南尤其德州卻有不容忽視的潛力。休士頓更為美國第四大城，而最「肥胖」都市排行，休士頓吃得好，榮膺榜首。

休士頓美術館（Museum of Fine Arts, Houston）就是在上述背景下建立的——1900年成立休斯頓公立學校藝術聯盟，1913年改名休斯頓藝術同盟，1917年取得興建美術館的土地，開始籌建美術館，到1924年正式開放。在一切講求大的德州，這一美術館由於分散成多個展示點，規模並不顯得特別宏大，它是由二棟中間隔著馬路以地下道相連的主體建築、兩座裝飾藝術中心、一個雕塑公園及兩所藝術學校共同組成。

原始的卡洛琳・魏絲・羅大廈（Caroline Wiess Law Building）由建築師瓦特金（William Ward Watkin）建造，是多元文化展覽場，展示 20 和 21 世紀藝術、亞洲和大洋洲藝術、印尼黃金文物、前哥倫布藝術和撒哈拉以南的非洲藝術等。內部設有供研究用的赫希圖書館。為增加展示空間，1997 年該館增建了建築師莫內歐（Moneo）設計的貝克大廈（Audrey Jones Beck Building），採用屋頂上自然光作為主要光源，展覽歐美藝術，亦為特殊專題之展場。莫內歐以此建築獲得普立茲克獎。一街之隔另設有館外的雕塑庭園，是 1986 年由著名雕塑家野口勇（Isamu Noguchi）創建，展示 19、20 世紀雕塑家的傑作。此外，1982 年成立的 Glassell 初中是全美唯一一所美術館專為初中學童提供駐村計畫的藝術學校。

作為一所全方位的美術館，休斯頓美術館展示了歐亞、南北美和非洲主要文明，尤以歐美繪畫和雕塑為大宗，近來也經常展出中國當代藝術作品。1999 年光藝術家詹姆斯・特瑞爾（James Turrell）為連接二座主題館之地下通道完成〈內光〉一作，在漆黑隧道中以類似極限藝術、簡約而不斷變幻的藍、紫、粉和紅光，提示路經觀眾對光線與空間創作的新體驗。

硬體改善同時帶動了收藏軟體的擴增，除了南方富人的金援外，美術館更獲得大量藝術品的慷慨捐贈。1970 年美術館有 1 萬 2000 件藏品，1996 年典藏已超過 3 萬 1000 件，2000 年達到 4 萬件，2008 年收藏了來自全球六大洲、超過 5 萬 6000 件作品，一年吸引 110 餘萬參觀客，居全美美術館排名第七。

美術館周圍還包括休士頓當代藝術博物館、自然科學博物館、兒童博物館、浩劫博物館、亞洲協會等，錯落分布在荷曼公園（Hermann Park）旁，形成一個博物館區，距全美最大的醫學中心和有「南部哈佛」美譽的萊斯大學（Rice University）徒步可達。

1 卡洛琳‧魏絲‧羅大廈 2 美國當代女雕塑家巴特菲爾德創作的馬立於美術館側門外 3 安迪‧沃荷為卡洛琳‧魏絲‧羅繪製的肖像
4 休士頓美術館卡洛琳‧魏絲‧羅大廈後庭 5 貝克大廈大廳

　　規劃參觀通常應安排兩天時間，第一天觀看主展覽館及緊鄰的雕塑公園，第二天遊覽約 20 分鐘車程外的兩所附館——貝尤灣宅園（Bayou Bend）和瑞安茲中心（Rienzi Center）。前者專門介紹美歐的裝飾藝術，收集了 1620-1870 年間數以千計的裝飾藝術品，連同美麗的花園，被譽作休士頓文化寶藏之一。後者占地 4.4 英畝，作為歐洲裝飾藝術展示場，收藏許多 18 世紀英國陶瓷、家具和人像繪畫。

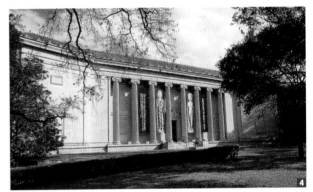

　　聲名有價，北美各地美術館擁有對捐贈者回饋的「價碼表」是公開的祕密，休士頓美術館入口牆面的榮譽榜依捐款數分列捐款人、贊助人、榮譽贊助人等不同稱號，內裡展廳冠以藏家的名姓為展室名稱，美術館的二所大廈也以贊助者

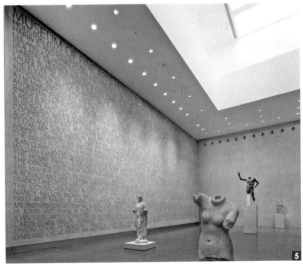

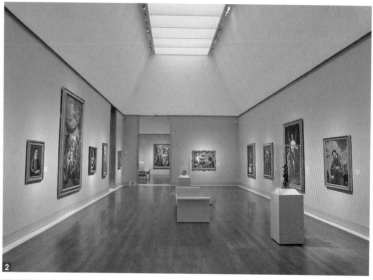

1 中國當代影像裝置 **2** 美術館內部一景 **3 4** 光藝術家詹姆斯·特瑞爾為連接二座主題館之地下甬路製作的〈內光〉作品，提示了路經觀眾對光線與空間創作的新體驗 **5** 竇加作品〈俄羅斯舞蹈〉 **6** 貝尤灣宅園介紹美、歐裝飾藝術，花園十分美麗

和藝術捐贈者命名，她們是美術館最重要的資產。

卡洛琳是德州石油大亨之女，首任丈夫威廉（William Francis）是名律師，1957 年被艾森豪總統任命為助理國防部部長，次年因心臟病發作歿於華府。卡洛琳兩年後再嫁石油鉅子和大陸航空公司創辦人泰德（Theodore Newton Law）。卡洛琳一生熱愛藝術，尤其喜好現代繪畫，她是重要的藝術收藏家與贊助者，同時也是全美最大慈善家之一。在諸多公益中，休士頓美術館是她的最愛，除了提供美術館草創所需的土地房產，也將自己收藏的畢卡索、米羅、安迪·沃荷等作品捐贈，總值超過 4 億美元。

奧德瑞·瓊斯·貝克是另一位重要藝術品捐贈者和贊助人，對美術館的主要贈禮是印象派及稍後畫家的作品，包括莫內、秀拉、卡玉伯特、塞尚、梵谷、馬諦斯等。

除卡洛琳和奧德瑞外，貝尤灣宅園是艾瑪·霍格（Ima Hogg）小姐的居家，1957 年捐贈給美術館，1966 開始成為館外館。艾瑪出身德州名門，祖父曾任德州共和國眾議員，父親是德州州長，她本人是音樂家，休士頓交響樂團的創辦人，同時也是著名的藝術收藏家。捐獻休士頓美術館的畫作超過了百件，包括塞尚、沙金、畢卡索、克利等作品。另一附館瑞安茲中心是一座拉丁美洲式建築，連同花園原為馬斯特森（Masterson）家族宅第，捐贈美術館後 1999 年對外開放。

據統計，全球大約 1/3 的財富掌握在 1% 的富人手中，不論出於何種動機，藝術與慈善基金會往往成為這些富豪的流行選項。但是許多基金會由外行領導內行、爭權奪利，最終以失敗結束。難怪曾經為福特、洛克斐勒、蓋堤等企業基金會擔任顧問的瓦德瑪·尼爾遜

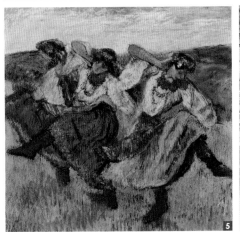

（Waldemar A. Nielsen）論析到大捐贈者，慨嘆的下了「花錢更比掙錢難」的評語，這些富豪幾輩子花不完的財富如何以其部分回饋社會成為一門學問。上面這些捐贈家無私的將收藏、地產與金錢交付美術館讓專業作經營，在美國草莽的南方，共同打造一個歷史的、文化的、教育的和未來的休士頓市，行為可為典範。

如以少數族裔的角度觀察，休士頓美術館當然有許多不足，或許基於放眼世界的宗旨，美術館傾向於百科全書式的藝術展示，卻缺少「最中之最」的極品收藏，對於在地文化和藝術著眼相對較少。少數所謂的南方藝術藏品不脫白人中心論述觀點，應是受到當時的豪門品味影響；這裡沒有印地安和墨西哥裔住民的歷史發聲，也未見越戰後大幅增長的亞裔（註：越戰後大批越南難民在休士頓附近定居，這裡華裔人數僅次於紐約、洛杉磯和舊金山，居全美第四。）的在地創作，是美中不足的遺憾。

[休士頓美術館]

地址：1001 Bissonnet St, Houston, TX 77005

電話：713-639-7300

門票：成人15元，老人10元，學生及青少年（13-18）7.5元，12歲以下免費。

開放時間：週二、三上午10時至下午5時；週四至晚間9時；週五、六至下午7時；週日中午12時15分至下午7時；週一休。

與藝術無聲的親密對話

曼尼爾典藏館

說起美南休士頓的曼尼爾典藏館（The Menil Collection），知道的人可能不多，其實這座私人美術館雖沒有一般著名的美術館規模龐大，卻也不小，而且以現代藝術珍藏享譽世界。著名的國際策展人，巴塞爾藝術博覽會總裁羅倫佐·魯道夫（Lorenzo Rudolf）以個人喜愛列舉了全球五個「最佳」私人藝術收藏館，曼尼爾典藏館即名列榜首。這裡也是歐美外地人士來休士頓的必遊處所，是我搬至此間居住後最喜歡的去處。

1940 年二戰戰火正在歐陸迅速蔓延，法國男爵之子約翰·德·曼尼爾（John de Menil）帶著妻子多明尼克（Dominique）與三位幼齡子女自巴黎搬到美國紐約和休士頓兩地居住。多明尼克繼承了家族鑽油事業的鉅額財富，約翰婚後也成為該家公司董事及後來

的總裁。夫婦倆均熱愛藝術，約翰為紐約的國際藝術研究基金會（IFAR）創始會長，且任休士頓美術館委員；多明尼克任教於休士頓聖托瑪斯大學（St. Thomas University）藝術系，曾擔任系主任。1954年二人設立曼尼爾基金會，提供學術基金、增建藝術圖書館、並捐贈收藏的藝術品給休士頓美術館、聖托瑪斯大學和萊斯大學。由於他們與許多藝術家維持密切友誼，促成了恩斯特（Max Ernst）在休士頓美術館的全美首展，以及杜象和智利畫家馬塔（Roberto Matta）來到「南方荒漠」休士頓造訪，對於帶動當時這裡對現代藝術認識貢獻甚巨。多明尼克執教期間學到運作美術館需要的知識，於是在1972年二人決定建造一座典藏館來展示畢生珍藏，免費讓人欣賞。

典藏館的計畫因約翰去世暫停了一段時間，到了80年代，多明尼克才邀請建築師倫佐‧皮亞諾負責建造。多明尼克要求建築外觀不必宏偉，但內部要盡可能寬

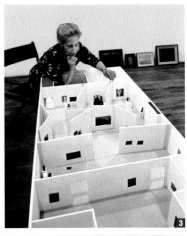

1 曼尼爾典藏館正門入口　2 柯爾達的速寫，把多明尼克畫成了法力強大的蛇髮魔女梅杜莎　3 多明尼克‧德‧曼尼爾在曼尼爾典藏館模型前思考　4 建築師皮亞諾利用宛如波浪彎曲的白色水泥板折射陽光，使得室內光明亮柔和　5 曼尼爾典藏館外觀舒爽親和

敞。皮亞諾設計的外牆採用白與淺灰色，四周綠蔭扶疏和草地襯托下顯得舒爽宜人；館內屋頂利用宛如波浪彎曲的白色水泥板折射陽光，使得室內光明柔亮。以樸實靜謐的氛圍、簡要的陳設與特意挑選的藝術品欣賞取勝，整體設計低調而親民。

1986年多明尼克以其對藝術方面之貢獻獲得美國國家藝術獎章，次年曼尼爾典藏館正式落成開放，內藏超過1萬6000件繪畫、雕塑、裝飾、版畫、素描、攝影和珍版書籍，包括古文物、拜占庭和中世紀、非洲及太平洋群島與太平洋西北海岸原住民藝品、現代和當代展示等，顯現了收藏者多面向的人文素養。其中最好的精品還是現代繪畫：歐洲立體主義、超現實主義和二戰後美國的抽象表現、普普及極簡藝術收集。這裡有不少恩斯特、馬格利特和坦基（Yves Tanguy）的傑作，當然畢卡索、勃拉克、安迪·沃荷、羅森伯格、柯爾達等的也不少。與一般博物館的區別在曼尼爾夫婦不是盲目的靠財富追星，藏品顯示了他們自身喜好思想性的品味，使得整體呈現有著寧靜的深度。依照收藏者原意，藝術品的藝術內涵應該超越歷史與社會，因此每件作品的解說十分簡約，並不提供觀眾過多資訊，以免擾亂藝術的欣賞感動，只有作者、標題與年代，放在一定距離外，畫與畫間保留很大空間。收藏品在此間輪流展示，一次僅展出藏品5%左右，也開放與其他藝術機構合作舉辦特展，所以來這裡參觀不是一成不變，每次在熟悉中又有不同的感受。

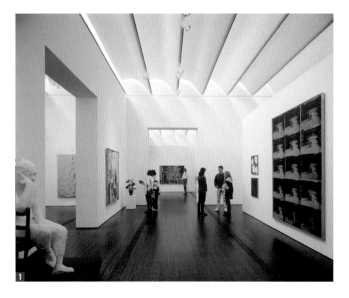

廣義的曼尼爾典藏館還包含附近幾座館舍——馬克·羅斯科小教堂（Mark Rothko Chapel）、塞·托姆布雷藝廊（Cy Twombly Gallery）、列治文廳（Richmond Hall）、室外雕塑公園、拜占庭壁畫教堂等，都在數分鐘步行範圍內。

1 典藏館內部舒適的展廳 　**2** 列治文廳是極簡藝術家弗拉文永久性的展覽場 　**3** 紐曼的〈殘破的方尖碑〉轟立於羅斯科小教堂前方

　　羅斯科小教堂建造於典藏館之先，是一座非宗教目的殿堂，內裡用羅斯科的 14 巨幅「黑畫」懸掛於八邊形牆壁。羅斯科曾自述：「歷史上巨畫的作用為要表達莊嚴偉大和華麗之感，而我的作品是要表達親密、人性的感動。」教堂開放用為國際文化、哲學和宗教交流，以及個人冥想和祈禱之所。1964 年始建，不過過程卻充滿悲情。曼尼爾夫婦除了藝術贊助者和慈善家身分外，也是積極的社會參與者，尤其在人權方面著力甚深。他倆捐贈巴內特‧紐曼的雕塑〈殘破的方尖碑〉給休士頓市，言明作為紀念金恩博士的禮物，不料由於造型源自一座倒置的華盛頓紀念碑而遭市府拒絕，因而移置於羅斯科小教堂前方。在此同時，羅斯科與先後三任建築師都發生衝突，經過長期的鬥爭和抑鬱，1970 年 2 月 25 日他在紐約工作室自殺，7 月 4 日紐曼接著過世。教堂於第二年落成，成為象徵民權挫折和追悼藝術家的紀念館，悲劇氣息揮之不去，這裡被某些人認作是世界最富有靈性的藝術空間。到 1986 年，多明尼克支持卡特總統成立了卡特–曼尼爾人權基金會（Carter-Menil Human Rights Foundation）以促進世界保護人權，羅斯科小教堂成為該組織的重要活動據點。

塞·托姆布雷藝廊位於主藏館對面，是皮亞諾對典藏館的延續工程，完成於 1995 年，內部展示這位美籍威尼斯雙年展終身成就獎得主的個人大型抽象塗鴉。1990 年多明尼克為極簡藝術家弗拉文（Dan Flavin）成立一個永久性的展場列治文廳，這一改建自雜貨店倉庫的建築，維持了原來結構和簡陋外觀，1996 年落成，空曠的屋舍、單調的水泥地、無修飾的牆面，配上不變的彩色霓虹燈管媒介，對於詮釋「極簡」背後的樸素理論十分切合。

室外館舍與館舍間是雕塑公園，幾件作品像是不經意地散置四處，我較喜愛草坪上麥可·海澤彷如閃電裂隙的地景創作，由於規模不大，很容易遭人忽略。草場後方一棟像似住家的低矮小屋是曼尼爾書房，與其他著名卻又充滿商業色彩的美術館相比，這兒特意遠避了各式誘人的金錢污染，只讓藝術和書籍透露雋永的芬芳。

拜占庭壁畫教堂是多明尼克最後之作，1997 年開放。壁畫教堂內裡的 13 世紀壁畫為塞浦路斯一所遭到洗劫一空小教堂的劫遺。多明尼克通過基金會救出部分被切割走私的壁畫碎片，再資助一項為期兩年的恢復工程，獲得「暫留」殘片展覽權。作為一個展現救贖之地，她請她的兒子建築師佛朗哥伊斯·德·曼尼爾（Francois de Menil）設計，獲得 AISC/AIA 創意獎。2012 年與塞浦路斯合約期滿，壁畫歸還，畫去堂空，只餘圖片引述追思。

雖然曼尼爾夫婦相繼作古，但是基金會仍然延續他倆生前品味收購藝術品，像當代藝術

1 拜占庭壁畫教堂內一景，現今壁畫已歸還賽普勒斯　**2** 麥可·海澤在草坪上彷如閃電裂隙的地景創作　**3** 坦基作品〈天空之獵〉
4 馬格利特的名作〈Golconde〉　**5** 賽明斯的〈海面〉引人駐足良久　**6** 立體主義布拉克的作品

家卡提蘭的作品每每驚世駭俗，這裡採購的〈無題〉卻幽默而值得細觀。還有賽明斯（Vija
Celmins）綿密的〈海面〉，都引人駐足良久。

　　從 1989 年開始，典藏館在休館的週一、二邀請中、小學學生參觀，為青少年提供一個
替代城市中擁擠教室的想像之源。八位教師每年帶領超過六千名學生討論，引領孩童的詩歌
與故事創作進入藝術天地，在超現實主義與夢想、抽象意象與感情間架起溝通的橋樑。在這
裡任何討論都沒有唯一正確的答案。每人都受到鼓勵，隨著藝術感動追求自己的解答。

　　看多了現代和當代藝術的喧囂，曼尼爾典藏館予人完全不同的寧靜感覺，夏日豔陽下這
裡充滿了泌人的涼爽，讓人馳騁想像，彷彿藝術與觀眾在進行無聲的對話。藝術可以只憑意
會，感動又何需言傳。

■ 館藏

埃及出土的羅馬藝術作品
〈男子頭像〉

馬格利特作品〈相嵌〉

卡提蘭作品〈無題〉幽默而值得細觀

瓊斯作品〈灰色字母〉

畢卡索的立體主義畫作

恩斯特作品〈兩姊妹〉

馬格利特作品
〈玻璃鑰匙〉

[曼尼爾典藏館]

地址：1533 Sul Ross Street, Houston,
　　　TX 77006

電話：713-525-9400

門票：免費。

開放時間：週三至日上午11時至下午
　　　　　7時；週一、二休。

邊城的人文風情
聖安東尼奧藝術博物館

德州在全美面積排名上僅次於天寒地凍的阿拉斯加，是本土最大州；人口數又僅次於加州。歷史上這裡曾是獨立的國家，在西部開拓史上是畜牧之鄉，由於緊鄰墨西哥，也是警匪逐戰之地，成為聯邦一州後因為發現石油致富。德州佬給美國其他地區人們印象是財大氣粗又充滿牛仔精神，當然也招致某些負面評價，像思想保守、頑固、莽撞和自以為是。

1 釀酒廠改建成的聖安東尼奧藝術博物館外觀陳舊　**2** 聖安東尼奧藝術博物館標示

1 聖安東尼奧藝術博物館內部一景　2 拉丁美洲藝術展示　3 聖安東尼奧具備美國南方邊城悠閒、濃郁的人文風情，河濱人行道風情浪漫　4 聖安東尼奧藝術博物館的現代藝術展示

　　從文化角度審視，美國各地都會充斥了連鎖性商店與餐館，甚至美術館展示也因為複製藝術當道而過於「大同」，只有三個都市較有自身的地域特色，這三座城市都在南方：路易斯安那州紐奧良市曾為法屬，以法國和非裔、印地安裔的混合文化獨樹一幟；德州聖安東尼奧以西班牙裔（實是墨西哥裔）文化見長；新墨西哥州聖塔菲市則以墨、印合體文化為特色。

　　德州的博物館、美術館沒有美東博物館的歷史傳承與豐富收藏，也欠缺西岸博物館的人文特質和商業風華，但是在休士頓和達拉斯，因為財富堆累的蒐集與經營仍相當可觀。聖安東尼奧位在德州中南。聖市附近有眾多軍事基地，且是美國電報電話公司（AT&T）總部所在；由於居民墨裔人口約佔60%，這裡推行雙語制。市中擁有著名的河濱人行道、歷史古蹟阿拉莫（The Alamo），還有海洋世界和六旗主題公園等；對於喜愛籃球的球迷，該市的NBA馬刺隊一定也不陌生。聖安東尼奧以豐富的地方風情和文化，每年迎來兩千萬遊客。這裡有太多吸引人的地方，數年前陪同台北經濟文化辦事處駐休士頓官員前往拜訪聖安東尼奧藝術博物館（San Antonio Museum of Art），承蒙東方部主任約翰‧賈斯登（John Johnston）導引，首度細覽了該館典藏，感受到其不同一般的邊陲特色。

　　聖安東尼奧藝術博物館簡稱SAMA，位在老城中心。它是座年輕的新館，在20世紀70年代初，當地商人通過聖安東尼奧經濟發展局和基金會，捐款資助成立計畫，到1981年3

月才完成開放。但它的建體本身是幢 1883-1904 年建成的六層樓黃磚古蹟，原是孤星釀酒廠（Lone Star Brewery）廠房，百餘年來歷經邊境的飛揚塵沙和時間侵蝕，雖然投入 700 多萬美元進行複雜的裝修改建，然而無論外觀和內部仍顯得陰暗陳舊。兩座主層樓彼此靠頂樓一座空中天橋和底樓寬敞的廳廊連結，內分八個展區，陳列著不同時期、不同國度的歷史文物藝品。

　　開館時這裡原本只有前哥倫布和西班牙殖民時期的民間工藝品，1985 年收到前副總統納爾遜·洛克菲勒收藏的拉丁美洲藝術餽贈，拉美藝術至今仍是館展重點。到 20 世紀 90 年代，為滿足市民和捐助者更全面的需求，藝博館的展藏方向產生變化，收購不再侷限拉美作品，開始對埃及和地中海古藝術等的搜尋。本世紀初館方獲得雷諾拉和華特·布朗（Lenora and Walter F. Brown）的中國和亞洲藝術贈予，使這裡成為美南最大的亞洲藝術展覽館，在全美中華藝品館藏也進入前十名。其中契丹族所建遼代的藝品令人驚豔。遼上承唐朝，下接北宋，

但因其異族身分，藝術文物的歷史整理長久遭到忽視，沒想到在這裡得見這麼多精品，據賈斯登告知，此批作品為中國以外最重要的集合。亞洲藝品展示於四樓玻璃建體內，展廳是藝博館最「現代」部分。

　　藝博館目前編制四位策展人，分掌東方藝術、拉美藝術、古藝術和現代藝術部門，每年大約辦理十項以自身典藏為主的展覽。整體觀覽，埃及木乃伊、希臘與古羅馬雕刻、前哥倫布時期美洲印地安人工藝、歐美繪畫、中國陶瓷、印度佛像、西藏唐卡、日本武士盔甲，以及近代美國的油畫、雕刻、攝影、家具和裝飾藝術等等，照顧到了多元和多樣化；此外還有一個專題展覽空

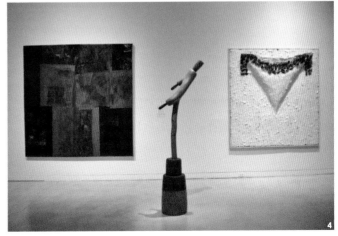

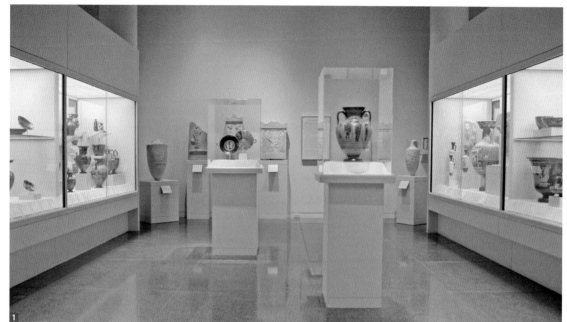

間供巡迴展與特殊策展之用。館內不用閃光燈可以照像，它的教育方案包括由博物館學校提供參觀學童課程指引和教師培訓講習，以及以畫廊音樂會、亞洲新年晚會、電影欣賞、藝術工作坊等活動，供給家庭和成人各式的學習經驗。

藝博館背面緊鄰聖安東尼奧河，這條號稱美國最羅曼蒂克的河流，1941 年由建築師羅伯‧哈格曼（Robert H. Hugman）規劃河濱人行道，將濱水商業設施——酒店、商場、上百家各具風味的餐館、露天咖啡廳、酒吧、拱橋、劇院等與公園般的環境結合一體；河道中可行駛平底遊船供人搭乘。蜿蜒的運河成為都市最繁榮、浪漫之地，沿岸設置著色彩斑爛的燈具，入夜的粼粼水影加上美食與悠揚的古典吉他聲，更加迷人。

2009 年新建的「直達博物館」河畔步道落成，這一由休士頓 SWA 設計組負責的濱水步

1 希臘與羅馬藝品展覽　**2** 希臘陶瓶　**3** 巨大的臥佛　**4** **5** 這裡有美國南部最大的中國藝品收藏　**6** 觀眾在欣賞龐貝出土的馬賽克作品　**7** 藝博館背面緊鄰聖安東尼奧河，從河濱人行道可以步行或乘船抵達

道改造規劃，在河流北段布魯克林大街處興建一座攔水壩，使遊船的行駛河段向北延伸，原來因水位落差而無法到達的藝術博物館等景點也可順利抵達，贏得 2001 年美國景觀建築師學會分析與規劃榮譽獎。今日沿著聖安東尼奧河北行，河畔步道與聖安東尼奧藝博館、擁有 125 年歷史的珍珠釀酒廠和一個活力充沛的城中村連接一起，兩岸林立著由各國藝術家最新設計，滿具創意的公共藝術品，成為新生的藝術園鄉。順河步行或乘船而來的遊客歡愉的「走後門」進到藝博館，與從正面滄桑的舊前門進入，形成截然不同感受。

　　聖安東尼奧藝博館不大，半天約可看完，從該館藝人咖啡座俯瞰河流遊船與過往遊人，是欣賞藝術外的附加享受。建議前來參訪的朋友一定要在運河區附近過夜，體會美國南方邊城悠閒、濃郁的人文風情，絕對是難忘的記憶。

法國學院派畫家布格羅的〈讚美〉

美國哈德遜河學派畫家艾許‧杜蘭（Asher Durand）的風景畫

上世紀初美國紐約畫家恩斯特‧勞森（Ernest Lawson）的風景作品

荷馬的水彩畫〈釣魚的男孩〉

[聖安東尼奧藝術博物館]

地址：200 West Jones Avenue, San Antonio, Texas 78215

電話：210-978-8100

門票：成人10元，老人7元，學生5元，12歲以下免費。週二下午4時後及週日上午免費。

開放時間：週二、五、六上午10時至晚間9時；週三、四至下午5時；週日至下午6時；週一休。

懷鄉寫實大師魏斯的作品

藝術、朱門、文化環保
達拉斯藝術博物館與
納什雕塑中心

德州以石油致富，一般予人印象不脫財雄氣壯和粗魯不文，從建築、住宅到汽車，每以大而豪奢自得。不過德州幾所美術館拜建築師路易斯·卡恩（Louis Kahn）、倫佐·皮亞諾、安藤忠雄、愛德華·巴恩斯等人之賜，表現卻十分低調平和，成為異數。

達拉斯市是德州第三大城，次於休士頓和聖安東尼奧，以能源、電子、金融、運輸及棉花工業發達，實力不可小覷。以Dallas為名並作故事背景的電視連續劇「朱門恩怨」在全球熱映了13年，美國沒有皇室貴族，但是富豪家大業大，生活探秘更引人神往。

達拉斯藝術博物館（Dallas Museum of Art，簡稱DMA），其創立源起是1903年達拉斯藝術協會（Dallas Art Association）成立，在當時新建的達拉斯公共圖書館舉行展覽，藝術家法蘭克·瑞（Frank Reaugh）與圖書館館長瑪麗·艾

1 達拉斯藝術博物館進口　**2** 藝博館內部大堂與梯間

克索（May Dickson Exall）見及圖書館的展示潛力，意圖通過舉辦畫展和講座培養、教育公眾藝術興趣，因而爭取個人和企業支持，贊助當地藝術工作者，並形成永久收藏。由於藏品迅速增加，很快需要一個新家擺放。1932 年藝術協會改名達拉斯美術館（Dallas Museum of Fine Art），1936 年搬到「德克薩斯百年博覽會」公園所在。

　　1943 年藝術家、藝評家、教育家貝沃特斯（Jerry Bywaters），擔任館長長達 21 年時間，任內收購了許多印象派、抽象和當代傑作，德州的地方印記也獲得增強。1963 年美術館和達拉斯當代藝術博物館合併為達拉斯藝博館，增加了高更、雷東、馬諦斯、蒙德利安和培根（Francis Bacon）等的藏品。到了 70 年代後期，藝博館不但繼續擴大其永久典藏，並雄心勃勃計畫建造一個新的博物館。在「偉大的都市需要偉大的博物館」口號下，在城市商務區（現為達拉斯藝術區）的北緣尋得了目前館址，連同 1979 年都市債券和私人捐款共籌募到 5400 萬資金，委請愛德華·巴恩斯設計施工，於 1984 年 1 月落成。

　　巴恩斯任教哈佛大學多年，1978 年獲選為美國藝術與科學院院士，2007 年被追授美國建築師學會最高榮譽 AIA 金獎。代表建築有明市的沃克藝術中心和明尼阿波里斯雕塑公園、紐約亞洲協會、匹茲堡卡內基博物館、佛羅里達州勞德代爾堡藝術博物館（Museum of Art Fort Lauderdale）等。

　　達拉斯藝博館收藏有 2 萬 4000 多件從古至今，來自世界各地的藝術品：古地中海藝術包括埃及、愛琴海基克拉迪克（Cycladic）群島、希臘、義大利之羅馬、伊特魯斯

坎（Etruscan）和阿普利安（Apulian）文明的墓葬、青銅雕塑、裝飾藝術和黃金珠寶。南亞收藏有印度、西藏、尼泊爾和泰國的佛教藝術。歐洲藏品的亮點是 16 世紀迄今的繪畫。

　　1985 年藝博館收到作家艾奈瑞·芮夫（Ernery Reves）遺孀溫迪·芮夫（Wendy Reves）

1 達拉斯藝術博物館側方庭院立著蘇維洛的雕塑作品　2 藝博館內部一景　3 窗戶懸掛著彩色玻璃藝品　4 藝博館將東羅馬帝國馬賽克歸還土耳其　5 庭院的雙面椅出自女建築師札哈‧哈蒂之手設計

為紀念亡夫捐贈的禮物——1400 件包括印象派、後期印象派和早期現代主義藝術家杜米埃、馬奈、竇加、莫內、雷諾瓦、畢沙羅、羅特列克、塞尚、梵谷等的繪畫與雕塑，以及中國出口歐洲的家具與瓷器、東方地毯、青銅和銀器裝飾、仿古玻璃等。溫迪年輕時是香奈兒模特兒，這些贈予後來被安置在一個精心複製的香奈兒別墅中，以保持其原始樣貌。

　　非洲藝術收藏大多來自西非和中非 16-20 世紀不同時間。另有從巴拿馬、哥倫比亞、秘魯、墨西哥收集的美洲古藝術。至於美國繪畫，這裡收藏著一度以為遺失的切爾契 1861 年所繪的美麗〈冰山〉，霍伯的〈燈塔山〉，還有南方與地方主義畫家羅伯特‧安德多克（Robert Jenkins Onderdonk）、茱麗‧安德多克（Julian Onderdonk）、特拉維斯（Olin Herman Travis）、托馬斯‧哈特‧班頓、霍格（Alexandre Hogue）、大衛‧貝茨（David Bates）等的作品，以及自 1945 年以來近代每一重要潮流，像抽象表現、普普、歐普、極簡……到裝置、觀念、錄影等代表創作。

葛利哥的〈聖約翰像〉

雅克‧路易‧大衛的油畫〈妮娥碧和她的孩子〉

畢沙羅作品

梵谷作品

高更作品〈露兜樹下〉

竇加作品〈舞台上的芭蕾舞孃〉

璜‧克里斯作品〈吉他和煙斗〉

DMA 以靈活的展覽政策和教育專案聞名全美，2004 年 11 月與北京故宮合作，舉辦「中國故宮瑰寶—乾隆盛世展」，四百餘件來自 18 世紀中國大清王朝的藝品——其中許多從未離開過故宮，造成轟動不令人意外。2012 年年底達拉斯藝博館與土耳其政府簽定罕見的藝術回歸國際協議，歸還 1999 年拍賣所得之東羅馬帝國馬賽克作品，該作已被證實係土國遺址被盜文物。

藝博館附設的圖書館藏有五萬卷書籍，供專業人士研究和公眾閱讀。2008 年又創立創意連接中心，提供互動學習經驗設施，介紹藝博館收藏和藝術家和社會反應。此外並舉辦諸多社區外展計畫，例如每月一次的博物館開放直到午夜的表演、音樂會、朗誦、電影放映、旅遊和家庭計畫；著名的作家、演員、插畫家和音樂家的藝術講座；藝博館戶外草坪上系列免費流行音樂會；週四夜晚的現場爵士音樂會等。

一度以為遺失的切爾契1861年所繪的美麗〈冰山〉

霍伯的〈燈塔山〉

托馬斯・哈特・班頓的〈浪蕩之子〉

[達拉斯藝術博物館]

地址：1717 N. Harwood St., Dallas, TX 75201

電話：214-922-1200

門票：常態展免費，特殊展成人16元，老人14元，學生12元。

開放時間：週二、三、五、六、日上午11時至下午5時；週四至晚間9時；週一休。

　　參觀達拉斯藝博館應同時到一街之隔的納什雕塑中心（Nasher Sculpture Center，簡稱NSC）觀覽，它是全球少有的專注展示現代與當代雕刻的園地，由達拉斯著名地產商雷蒙·德·納什（Raymond D. Nasher）創立，雷蒙是來自俄國的猶太裔移民後代，妻子珮希（Patsy Nasher）為德州著名商人之女。

　　1967 年納什生日，珮希送給先生一件雕塑作禮物，自此開始了兩人對雕塑的狂熱和收藏歷史。經過多年收集，他們擁有的精彩典藏包括高更、羅丹、布朗庫西、畢卡索、馬諦斯、米羅、杜象、亨利·摩爾、杜庫寧、柯爾達、蘇維洛、理查·塞拉（Richard Serra）、阿巴卡諾維茲等的傑作，多次被世界各主要博物館商借展覽，不過納什夫婦後來決定建造屬於自己的雕塑中心作永久展示。

　　在 20 世紀 90 年代，夫妻倆聘請倫佐·皮亞諾負責擘畫，景觀設計師彼得·沃克造景，

耗資 7000 萬美元建造的雕塑中心於
2003 年落成開放。皮亞諾設計了五座一
字排開的展廳及一座沒有屋頂的博物館
花園，建築分兩層，地面上鋼架支撐著
玻璃拱頂，屋頂安置著鋁製遮陽系統，
過濾照射進入展廳的自然光線。三個主
要展廳用於作品展示，另兩個是商店、
咖啡室空間。地下層更大於地上，展廳
用來展覽需要避光的作品。花園以米白
色石灰石牆圍繞，院內稍低於周圍街道。
彼得·沃克在其內散植樹木，加上水池、
噴泉，在藝術與自然結合目標下，充分
保留了雕塑的本來面貌，創造出一個安
靜平和的觀覽環境。

中心擁有 300 多件 19 世紀以來的雕
塑名作，除一般展覽外，每月第一個週
六提供家庭活動，直到午夜，可在戶外
用餐、黃昏漫步，欣賞樂隊和電影演出，
以及邀請傑出的演講者談論藝術、建築
和其他文化議題。

不過雕塑中心也有始料未及的意
外，2012 年發現附近新蓋的 42 層塔樓
玻璃反光嚴重干擾人們參觀雕塑，也破
壞了花園植物生長，與隔鄰財團產生了
新版「朱門恩怨」。一方要求環境保護，
一方要求經濟發展，雙方矛盾激化，市
長不得不介入協調，經過近一年時間，
至今沒有解決的曙光。NSC 以藝術與自
然統合作號召，結果自身難避周遭環境
受到破壞的影響，再次凸顯出「文化環
保」的窘境。

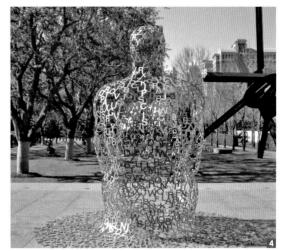

[納什雕塑中心]

地址：2001 Flora Street, Dallas, TX 75201

電話：214-242-5100

門票：成人10元，老人7元，學生5元，12歲以下免費。

開放時間：週二至日上午11時至下午5時；週一休。

雙館記
金貝爾藝術博物館與
沃思堡現代藝術博物館

英　國作家狄更斯的名著《雙城記》以法國大革命為背景，敍述從巴黎到倫敦雙城交錯的愛恨故事。美國德州沃思堡和達拉斯雙城緊連，關係也是盤根錯節。兩城市中心相距僅約64公里，以共用的達拉斯 / 沃思堡國際機場相隔。早期的沃斯堡發展以家畜、棉花、穀物交易為主，且是軍事駐地；與以石油發跡，快速致富的達拉斯有著城鄉差異。其後隨著高科技產業移入，這份差距才逐漸退去。

今日的沃斯堡是德州第六大城（達拉斯位列第三），且列名德州最佳生活和商業都市之一，文化設施豐富。除了著名的植物園，附近還有全美第三大的沃斯堡文化區，包括金貝爾藝術博物館（Kimbell Art Museum）、沃思堡現代藝術博物館（Modern Art Museum of Fort Worth）、亞蒙 · 卡特博物館（Amon Carter Museum）、美國國家女牛仔博物館暨名人堂等座落，每年吸引超過兩百萬遊客前來參觀。

1 路易斯 · 卡恩設計的金貝爾藝術博物館　**2** 金貝爾藝術博物館舒適的迴廊　**3** 藝博館的餐廳以咖啡香濃，食物精美著稱。

金貝爾藝博館簡稱 KAM，係 20 世紀美國建築巨匠路易斯・卡恩設計，自 20 世紀 70 年代建成後即在藝術和建築界享有盛譽。30 年後日本建築大師安藤忠雄於其緊鄰設計了沃思堡現代藝博館，同樣備受讚美。二所藝博館隔街而立，參訪者到此必定同時觀覽，粉絲各有所愛，「雙館記」遂成為熱門比較。

本館最初藏品來自沃斯堡富商凱和維爾瑪・金貝爾（Kay and Velma Kimbell）夫婦。他倆收集藝術始於 1931 年，1935 年成立金貝爾藝術基金會，到 1964 年凱・金貝爾去世時已積累了被認為美國西南地區的最佳選藏。維爾瑪在丈夫過世後繼續基金會運作，並籌建一所一流博物館展示收藏。兩人沒有子嗣，遺產提供了日後藝博館運作的基礎。維爾瑪聘請洛杉磯郡立藝博館館長理查德・布朗（Richard Fargo Brown）擔任基金會董事，負責創館工作。布朗於 1966 年提出一份「預建築計畫」，在約談一些建築師後，選定路易斯・卡恩設計。

卡恩提出建築應該包括「服務性空間」和「被服務性空間」的設計理想，追求畫廊的溫馨氛圍。他以 16 個平行排列的二層混凝土桶狀相連殼體結構形成博物館主體，優美起伏的拱形屋頂散發出古典芬芳，兼且展現典雅的現代風情，適度地呈示了簡約之美；尤其使用多種技術，排除了直射陽光，以間接的自然光照亮畫廊，避免損傷藝品。金貝爾藝博館的建造始於 1969 年夏天，到 1972 年 10 月竣工，完成後其傑出設計理念和人性化的功能區域使用，在建築界引起極大反響，被公認是世界最先進的藝術公共設施，以及超越現代主義的不朽之作。

內部展廳一瞥，以自然光為主的藝廊明亮溫馨

金貝爾藝博館為美國最富有的兩家博物館之一，每年用於購藏藝品的經費達 1500 萬美元，但當初創始主任布朗在他的政策聲明已指示：「我們的收藏目標是精益求精，不是追求數量大小。」為了確保藏品水準，該館基本上不接受捐贈，寧願花錢選購。

今天藝博館大約只有 350 多件藏品，但品質極高。典藏包括來自埃及、亞述、希臘和羅馬文物；亞洲藝品有中國、日本、印度、尼泊爾、西藏、柬埔寨和泰國的雕塑、圖繪、青銅器、陶瓷與裝飾藝術；中南美洲前哥倫布藝術收藏了瑪雅、阿茲特克的陶藝、雕塑、金飾與貝類；此外還有非洲、大洋洲的木雕和陶製收集。不過藝博館真正的精華是歐洲繪畫和雕塑，這裡有自 13 世紀以降的杜奇歐（Duccio）、米開朗基羅、卡拉瓦喬、提香、葛利哥、貝利尼、魯本斯、維拉斯蓋茲、林布蘭特、普桑、夏丹（Chardin）、泰納、馬奈、莫內、塞尚、高更、梵谷、孟克、馬諦斯、畢卡索、米羅、蒙德利安等的作品，大致按時間次序展示。其中〈聖安東尼的折磨〉是一件作者爭議了四個世紀的畫作，2008 年重新清洗後，專家認為是米開朗基羅 12、13 歲的作品，金貝爾藝博館立即以一秘密金額搶購下來。

1989 年該館為了容納日益增加的收藏，宣布擴建計畫，但由於可能改變卡恩設計結構的顧慮，引發強烈反對聲浪。幾經協調，直到 2007 年終於決定在不影響原有建物結構前提下，於對面空地興建另一獨立建築，聘請倫佐‧皮亞諾操刀，問題才獲解決，新建體於 2013 年落成使用。

除了出色的典藏展覽，這裡也有策展人主導的高水準主題展與巡迴展，另外，館內藏書超過 5 萬 9000 部，為藝術史學家、周邊高校教師和研究生提供大量訊息資源。藝博館的餐廳庭院安置著麥約的雕刻，花木扶疏，這裡以咖啡香濃，食物精美為人稱道。

■ 館藏

米開朗基羅的〈聖安東尼的折磨〉是一件作者爭議了四個世紀的作品

拉圖爾的〈紙牌騙局〉

卡玉伯特作品〈歐洲橋上〉

孟克作品〈防波堤上的女孩們〉

畢卡索作品〈挽髮裸女〉

金貝爾藝術博物館入口處的米羅作品

[金貝爾藝術博物館]

地址：3333 Camp Bowie Boulevard, Fort Worth, Texas 76107

電話：817-332-8451

門票：免費。

開放時間：週二、三、四、六上午10時至下午5時；週五中午12時至晚間8時；週日中午12時至下午5時；週一休。

沃思堡現代藝博館暱稱 The Modern，是美國中部最重要的現當代藝術收藏館之一，它的源起比金貝爾藝博館還早，規模也稍大，前身是 1892 年成立的「沃思堡公共圖書館和藝術畫廊」，後來幾經更名，到 1987 年才有了「現代」稱謂。宗旨為收藏、展示和研究二戰後所有藝術媒材的國際發展態勢，通過出版、講座、導覽，為公眾創造高品質的藝術環境。

有著卡恩的經典建築於前，當現代館決定興建新家，安藤忠雄受托設計時面對著重重壓力，而他選擇的不是瑜亮競爭，而是互襯；競爭有可能導致雙輸，互襯卻能夠相輔相成，相得益彰。針對金貝爾美術館井然有序的構成及柔和自然光源的展示，安藤忠雄用五棟平行排列的「箱體」構成呼應，以具有現代感的設計來繼承卡恩的空間敍述。兩層樓的建築使用了大量金屬和玻璃，豎立於一片鋪滿碎石的水池中，以 Y 柱支撐為遮陽而延伸的屋頂，天井夾在玻璃和混凝土牆之間，具有緩和各展室獨立性的作用，人們在行走轉換展廳之同時，可從池水反射的柔和光線欣賞對岸綠蔭，或看見側方館樓的過客身影，供給觀覽休憩的閒適。純簡造型、碎石、水塘、草地隱含著東洋天人融合一的禪風，在美南嚴酷的大陸氣候下，這裡成為一個宜人的沙漠綠洲。

沃思堡現代藝術博物館竣工於 2002 年底，同樣贏得極高讚譽。這兒的永久藏品有繪畫、雕塑、裝置、影像等，作者包括馬哲威爾、畢卡索、培根、帕洛克、賈斯登（Philip Guston）、沃荷、李奇登斯坦、利希特、塞拉、蘇珊·羅森伯格（Susan Rothenberg）、馬丁·普伊耳、西恩·斯庫利（Sean Scully）、基弗、巴特菲爾德、安德列斯·塞拉諾（Andres

Serrano）、辛蒂‧雪曼、丹尼斯‧布拉格（Dennis Blagg）、艾瑞克‧史文生（Erick Swenson）、洛伊‧佩恩等約3000件作品。

　　矚目的典藏如德國藝術家基弗的帶翅的裝置〈神聖之地〉優美如詩；馬丁‧普伊耳歪歪扭扭的〈布克‧華盛頓的階梯〉約三層樓高，懸垂地面稍上直通天窗，狀似水蛇上爬，把人帶往何處？成為沒有答案的想像。

　　戶外塞拉火焰般的巨雕〈渦〉，彷彿德州炙人的熱氣旋，觀眾步入其內，可以體會「爐」中觀天的經驗。當代女雕塑家巴特菲爾德朽木組合的馬，在許多美術館可見，總是難掩淒涼傷情。從三面環水的圓形咖啡室餐廳外望，洛伊‧佩恩的不銹鋼枯樹〈聯結〉正在水池對岸搖曳。整體上這裡不見當代創作慣態的俗豔、市儈與張牙舞爪，由於寬廣的展覽間距，作品得以以寧靜的思索貫穿。

　　藝博館經常舉辦精彩的特展與巡迴展，

1 2 理查‧塞拉火焰般的巨雕〈渦〉，觀眾步入其內「爐」中觀天，可以體會德州炙人的熱氣　**3** 巴特菲爾德朽木組合的馬總是難掩淒涼傷情　**4** 洛伊‧佩恩的不銹鋼枯樹〈聯結〉

2012 年 7 月我前往參觀，正趕上英國畫家盧西安‧弗洛伊德（Lucian Freud）的人像畫回顧展，是全美唯一展示，飽覽到藝術家的 90 幅作品，深覺不虛此行。許多人慕名抱著欣賞建築的心情來至沃思堡參觀雙館，確實，金貝爾藝博館的溫馨和沃思堡現代藝博館的平和設計讓人驚豔，然而二館的收藏和展示精彩也足以匹配。金貝爾藝博館固然「小而美」，現代藝博館也以平實豐厚引人入勝。二座謙卑的建築本體均沒有凌駕內裡作品，展示的藝術也不是高高在上遙不可及，古今大師的心血經過精心布置和自然光導引，顯得親切迷人。「雙館記」竟日之遊是次難忘、愉快的經驗，值得再遊。

基弗的帶翅的裝置〈神聖之地〉，優美如詩

格哈德·利希特的攝影〈艾瑪〉

馬哲威爾作品〈西班牙共和國輓歌〉

西恩·斯庫利作品

辛蒂·雪曼作品〈無題，193號〉

[沃思堡現代藝術博物館]

地址：3200 Darnell St., Fort Worth, TX 76107

電話：817- 738-9215

門票：成人10元，老人及學生4元，12歲以下免
　　　費。每月第一個週日免費，週三半價。

開放時間：週二、三、四、六、日上午10時至下
　　　　　午5時；週五至下午8時；週一休。

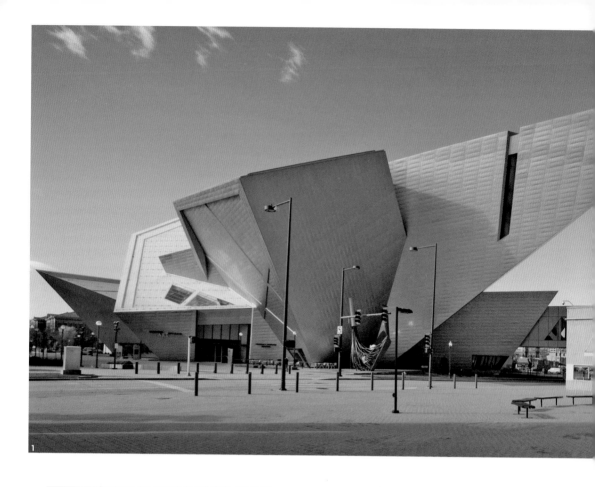

洛磯山的岩晶體
丹佛藝術博物館

　　個人觀察，當代新美術館的建築設計大致分為兩大類型，其一是揚棄傳統雄偉、博大的殿堂式思維，以現代感和照明良好為首要考量，借助實用之輕媒材務實構築，不事浮誇。建築體的外形簡潔柔和，能夠自在融入周邊環境，透露溫暖的人文精神，呈現人、建築和環境的完美和諧。此類代表如倫佐·皮亞諾的巴黎龐畢度藝術中心和休士頓曼尼爾典

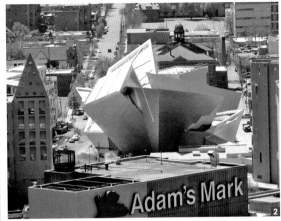

藏館（The Menil Collection）、路易斯・卡恩的沃思堡金貝爾藝博館、托瑪士・費佛的北卡羅萊納藝博館新建西廈等等。另一類是以設計造型強烈著稱，爭奇鬥艷、語不驚人死不休，建築本身往往成為都會地標，無論喜不喜歡保證一見難忘。如當代建築界的當紅炸子雞法蘭克・蓋瑞、丹尼爾・李比斯金（Daniel Libeskind）、庫哈斯等的許多作品。當然這種二分法不是絕對的，只是相對的，像札哈・哈蒂和卡拉特拉瓦的設計即兼具了上述兩端特性，一方面以外貌引人，另方面強調與環境、生態的衍生關係。

　　丹佛市位於美國中部緊鄰洛磯山脈的平原地，是科羅拉多州首府和最大都市，市中心距離山腳僅 15 英哩，暱稱「草原上的女王城」。1858 年這兒原為一座礦業城鎮，隨著淘金熱退潮，轉型為美中內陸重要的農業城和交通樞紐。此處的丹佛藝術博物館（Denver Art Museum）已有百餘年歷史，為全美海拔最高的藝博館，原建築為一古堡式大廈，目前醒目的新館出自 2003 年獲選為重建紐約世貿中心遺址的總體規劃師李比斯金之手，造型極具現代感。

1 丹佛藝術博物館正面全景　　**2** 丹佛藝術博物館　　**3** 丹佛藝術博物館入口

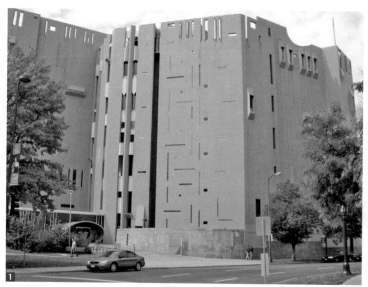

丹佛藝博館位於市民中心公園旁，緊鄰丹佛公共圖書館，它的前身是 1893 年成立的丹佛藝術家俱樂部，1916 年改名作丹佛藝術協會，1918 年成為丹佛藝術博物館。硬體建築方面，1954 年建造完成今日的摩根翼（Morgan Wing）部分；1971 年義大利建築和設計大師吉奧龐蒂（Gio Ponti）和當地建築師詹姆士·蘇德（James Sudler）合建了今日稱作的北樓，為兩棟相連玻璃罩遮頂，24 面牆壁開有無數小型洞窗的七層高樓，仿如中古世紀堡壘。吉奧龐蒂説：「藝術是寶藏遭到嫉妒，需要高牆保護它。」為了容納不斷增長的收藏，2003 年李比斯金設計的漢彌爾頓大廈開始動工，於 2006 年 10 月完成。這棟六層樓建築，內部包括展覽館、庫房、三個臨時展覽空間和一座禮堂。

李比斯金出生於波蘭二戰大屠殺倖存的猶太家庭，13 歲時移民美國，建築學院畢業後長期在肯塔基大學、耶魯大學、賓州州立大學執教，但是他的設計長時間被建築界認為「不可建造」，一直視他為建築學理論家而不是建築師，直到 52 歲才完成第一所實體建築，自此聲譽鵲起，炙手可熱。漢彌爾頓大廈有著裂面外形、斜向的切割產生大量銳角，李比斯金以之比喻作落磯山脈的岩石晶體與山峰，鈦金屬板反映了科羅拉多充沛的陽光。不過建造過程中曾不斷引起爭議，美術館人員強調不論建築師為誰，必需退除個人色彩，以藝術品為考慮目的。然而完成後觀眾發現這些藝術品平台因幾何角度產生著多變的、具有妥協性的特殊吸引力，在美感、色彩與牆面使用中尋到了平衡點。雖然建物漏水問題未能妥善解決，責任仲裁進行了很長時間，但是不尋常的外表成功地成為旅遊景點，使丹佛南邊這一過去被稱做黃金三角，卻淪落荒廢的行政區變成活力煥發的高品味住宅、藝文和購物地段。軟體收藏方面，丹佛藝博館有藏品近七萬件，分九個部門：

一、建築、設計及圖案部，專注 20 世紀及之前的歐、美裝飾藝術收集。

1 吉奧龐蒂等於1971年建造的堡壘式藝術博物館，現今稱做北樓　**2** 李比斯金攝於丹佛藝術博物館　**3** 藝術博物館中展覽的燈管創作　**4** 丹佛藝術博物館提供孩童與青少年互動的學習經驗　**5** 丹佛藝術博物館以橫跨北美百餘部族的印地安收藏著稱於世　**6** 丹佛藝術博物館內部美麗的結構

　　二、亞洲藝廊致力於印度、中、日、西藏、尼泊爾和東南亞的宗教藝術和傳統民俗工藝品。中國收藏有漢瓦當、唐三彩、清代服飾及齊白石、張大千等的水墨畫，中國當代前衛藝術也是重點展示。

　　三、現代和當代部，焦點放在國際名家，尤其是包浩斯學派與新興藝術家身上。其中當地雕塑家安德利亞的真人大小的沉睡的〈琳達〉，美國概念藝術家珊蒂‧史蔻蘭（Sandy Skoglund）的〈狐戲〉裝置，英國雕塑家葛姆雷（Antony Gormley）的〈量子雲 33 號〉等是矚目作品。館外陳列著雕刻家蘇維洛的紅色〈老子〉，歐登柏格與妻子布魯根製作的〈大清掃〉等。不過 1983 年後現代普普藝術家雷德‧葛魯姆斯（Red Grooms）描述牛仔和印地安人戰爭的裝置作品〈射擊〉原設在館前，引起印地安原住民不悅，威脅要破壞它，後來移至較不顯眼的屋頂餐廳旁。

　　四、原生藝術部含美洲、大洋洲和非洲創作，有木雕、繪畫、皮革、編織、陶藝、珠飾等，

其中超過 1 萬 6000 件橫跨北美百餘部族的印地安作品尤其著稱。這裡以審美為標準,以質量集合,而不是人類學文物角度來呈現創作。大洋洲部分含跨了夏威夷到薩摩亞群島和新幾內亞的土著藝術;非洲則偏重西非收集。

五、新世界部門展覽拉丁美洲前哥倫布時期和西班牙殖民期的陶瓷、石器、黃金、白銀、玉石、繪畫、雕塑和家具等。前哥倫布之收集主要來自墨西哥、哥斯達黎加、尼加拉瓜、巴拿馬、厄瓜多爾、哥倫比亞和秘魯;西班牙殖民期展覽品則收藏自美國西南、墨西哥和秘魯境域。

六、歐美繪畫和雕塑部展示自文藝復興至今的各類藝術品,包括近代名家莫內、畢沙羅、馬諦斯、畢卡索等的繪畫,其中的英國收藏尤為可觀。

七、攝影部成立於 2008 年,展示現代和當代攝影藝術。

八、紡織藝術部擁有全國知名的古今收集,從前哥倫布時期紡織品到當代編織無所不包。

九、美西藝術部藏有從 19 世紀至今的繪畫、雕塑和攝影,例如比爾史塔特

等的西部風景寫生,查爾斯·迪斯(Charles Deas)的牛仔〈龍傑克〉,查爾斯·羅素(Charles Marion Russell)描畫印地安人的〈在敵人國度〉等,記錄著粗獷的西部開拓景象。

藝博館觀眾以當地居民為主,觀光客比例不高,它的使命為「透過收集、保存和藝術展覽,以及相關性的教育和學術程式的演繹,豐富科州居民生活。」這兒的家庭友好方案在全美首屈一指,是美術館教育規劃的佼佼者。過去五年藝博館每年平均遊客約 46.5 萬人次。

科州好山好水,景觀壯麗,作為自然資源豐厚的觀光州,往昔遊客的目光不在藝術上。丹佛藝博館找名建築師進行擴建具有加分作用,成功吸引了更多外地觀眾。

■1 館外陳列的雕刻家蘇維洛的紅色〈老子〉十分醒目　■2 歐登柏格與妻子布魯根共同創作的〈大清掃〉

■ 館藏

比爾史塔特的洛磯山風景寫生

［丹佛藝術博物館］

地址：100 W 14th Ave Pkwy, Denver, CO 80204

電話：720-865-5000

門票：成人20元，老人18元，學生16元，青少年
　　　（6-18）5元，5歲以下免費。

開放時間：週二至日上午10時至下午5時；週五至
　　　　　下午8時；週一休。

查爾斯‧迪斯的牛仔〈龍傑克〉

查爾斯‧羅素描畫印地安人的〈在敵人國度〉

安德利亞創作的真人大小的〈琳達〉

英國雕塑家安東尼‧葛姆雷的〈量子雲
33號〉

荒漠造像
喬琪亞·歐姬芙博物館

2008 年筆者自休士頓開車到新墨西哥州首府聖塔菲市（Santa Fe）旅遊，主要目的是參觀美國女畫家喬琪亞·歐姬芙博物館（Georgia O'Keeffe Museum）。聖塔菲與附近的陶斯（Taos）是美國西南藝術中心，這裡長街短巷處處充斥著藝廊，單單峽谷路（Canyon Road）段的畫廊即近百家，號稱是美國藝廊密度最高之地。市內還有許多其他博物館和美術館，像新墨西哥博物館（Museum of New Mexico）、新墨西哥美術館（New Mexico Museum of Fine Art）、國際民俗藝術博物館（Museum of International Folk Art）、新墨西哥印地安藝術博物館（New Mexico Museum-Indian Arts）等，難怪美國人用「連空氣都瀰漫著藝術」來形容這裡。

聖塔菲的歷史可上溯到 1607 年，當初西班牙人成立「新墨西哥王國」，建立這所城市為首都，至今已有 400 年歷史。融合了西、墨與美洲印地安文化，呈現跟美國其他都市很不一樣的風情，許多建築像教堂、旅館、超市都是一種稱做 Adobe 的印地安式，用黏土加麥桿、

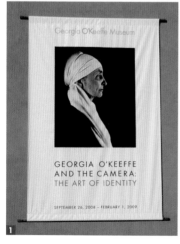

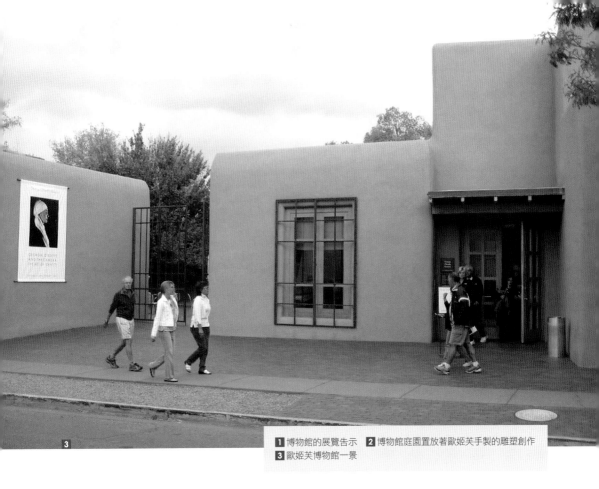

1 博物館的展覽告示　**2** 博物館庭園置放著歐姬芙手製的雕塑創作
3 歐姬芙博物館一景

草屑製成泥磚，外牆再敷以細泥粉的土色建體。這類房舍沒有明顯的屋頂，卻有成排刻意突出於外的不規則木樑，這些木樑既是屋脊，兼具排水溝作用。1997 年開幕的歐姬芙博物館由紐約建築師理查・格魯克曼（Richard Gluckman）設計，也屬 Adobe 風格。

　　歐姬芙是美國 20 世紀最著名的女畫家，出生於威斯康辛州，在芝加哥藝術學院和美東學習繪畫，後到德州任教，受到紐約 291 畫廊主人也是美國的攝影大師史蒂格利茲（Alfred Stieglitz）欣賞，獲得在紐約個展機會。隨後她與大她 24 歲、已婚的史蒂格利茲同居，他為她拍攝了系列裸體寫真，37 歲時二人正式結為夫婦。

　　1917 年歐姬芙第一次造訪新墨西哥州，美國西南荒禿不毛的山，妖異的花，獸骨和貝殼深深吸引了她，成為此後創作的靈感泉源。後來歐姬芙每年夏天到聖塔菲附近的沙漠高原作畫，自紐約都會文明自我放逐，定居於阿比丘（Abiquiu）的「幽靈牧場」（Ghost Ranch）。長期分離使居住紐約的先生有了更年輕的新寵，但是他倆的婚姻仍繼續維持下來。史蒂格利茲 1964 年去世，而歐姬芙活到 99 歲，晚年與一小她 50 歲、前來找工作的年輕陶藝家璜・漢彌頓（Juan Hamilton）譜出一段不倫之戀，他陪伴、照顧了她生命的最後 14 年。

歐姬芙的畫充滿了新墨西哥的人文風采，當其他藝術家創作關注新墨西哥州的文化，歐姬芙卻是關注地域的存在（this place），筆下的花與風景比原物更富活力，放大、扭曲、專注、純粹而飽足，帶有含蓄、神祕的肉慾張力和自我獨斷的隱喻色彩。她喜歡說的一句話是：「沒有事物比寫實主義更不真實」（Nothing is less real than realism）。歐姬芙在世時不僅在美國藝壇享有盛名，更因她遺世獨立，使她成為女性主義者的偶像。在世人眼裡她是個相當孤立的女人，鮮少談及自己的作品，也與藝術圈保持一定距離，而孤立使她更增添了傳奇色彩。

歐姬芙死前把朋友給她的信件和自己不滿意的畫全部毀棄，且修改遺囑，將幽靈農場和其他遺產都留給了漢彌頓，無疑地，歐姬芙與漢彌頓的關係引起很大的爭議。1986 年歐姬芙去世，她的家人與漢彌頓為了遺產訴諸公堂，最後達成和解雙方同意成立一個非營利基金會，負責保管和展出歐姬芙的作品，這項決定間接豐富了歐姬芙博物館的收藏。1995 年年底該館在聖塔菲市成立，基金會正式轉入博物館中，到藝術家死後 11 年的 1997 年才對外開放。這是全美第一所為具有國際地位的女藝人設立的博物館，主旨是長期致力歐姬芙的藝術研究和美國現代主義的解釋、整理。館藏作品最初只有水彩，粉彩，雕塑等 140 多幅，藝術家亡故後獲得基金會超過 1000 件作品的轉讓，連同位於阿比丘的歐姬芙故居「幽靈牧場」一併捐贈由博物館管理，此外又獲得其

1 歐姬芙在幽靈牧場寫生　**2** 幽靈牧場門楣上的牛頭骨　**3** **4** 幽靈牧場乾旱的紅色土地　**5** 歐姬芙作品〈黑色台地〉

他收藏家的慷慨贈與，很快成為歐姬芙藝術的重鎮。

　　博物館附設的研究中心於 2001 年 7 月開放，它提供津貼支持學者進行對美國現代主義和歐姬芙藝術和生活的相關研究，後來擴及到藝術和建築史，文學、音樂和攝影領域。2002年由烏達（Sharyn Udall）策展的「卡爾、歐姬芙、卡蘿：自己的房間」巡迴於北美，內容除歐姬芙外，還包括墨西哥的卡蘿和加拿大女畫家艾密麗‧卡爾（Emily Carr）。這裡也曾擺放茱蒂‧芝加哥的經典〈晚宴〉，儘管歐姬芙斷然否認自己的花卉與女陰的關連，卻不知她對〈晚宴〉裝置中她的「餐盤」作何感想？這次我觀賞「歐姬芙與開麥拉——藝術的身分認同」展，偏重藝術家和她周邊攝影家交往的敘述，包括史蒂格利茲，美國自然攝影大師亞當斯（Ansel Adams），還有《生活》雜誌攝影家勞恩卡（John Loengard）等，這是一個精英薈萃的展出。相片中她那刻滿歲月痕跡的臉龐，粗硬的髮絲在腦後挽成了髻，一襲黑長袍，行走於荒涼的曠野，蒼老與荒蕪竟也成為了美，令人印象深刻。

　　博物館半天時間可以充裕參觀完畢，附設的禮品部與咖啡廳提供了觀眾許多方便。可惜館內不准攝影。從博物館出來，一街之隔的「大廣場」走廊下印第安人擺滿地攤，販售銀及玉石製成的飾品及陶器。意猶未盡的歐姬芙迷，可驅車一小時餘車程去畫家故居「幽靈牧場」

一遊。1880 年左右拜淘金熱所賜，阿比丘曾繁華一時，不過 20 世紀後淘金熱消退，鎮上人口大量流失，不消多久已形同鬼域，徒留今日所見的斷垣殘壁和乾旱的紅土大地，這是幽靈鬼鎮的名稱由來。從這兒遠眺女畫家心中的聖山泊德諾方山（Pedernal Mountain），無盡的蒼涼寂寞，歐姬芙的骨灰即撒於此。

比較國內藝術家的個人美術館，一般難脫家族性經理範疇，也缺乏流動的活力。而這裡的設立經過銳意的籌劃，經費與規模均更穩固而具永續性經營的能量，由於專業管理與策展，使得展示超越了原有收藏的侷限，借助於畫家的名氣與成就，與其他美術館的合作也不是一般個人美術館能夠負荷的。

聖塔菲固然藝術氣息濃郁，歐姬芙博物館讓人也有不虛此行之感，不過於我而言，這兒當作旅遊短期佇足可以，當成長久居地則非所願。一個城市能擁有自身文化是好事情，但是如果只呈現一種文化、一種思維，也會變成噩夢。從泥磚屋到混雜印地安與墨西哥風情的美國西南藝術，初見它感到驚豔，久之也難免厭倦。歐姬芙的畫有西南藝術地域性的況味，內涵卻遠遠超過。她生前這裡沒有單一的建築法規，沒有銳意包裝的文化政策，沒有數量驚人的畫廊和博物館，沒有無數慕名前來的觀光客，呈現了更多未曾斧鑿的原始之美，或許這才是真正吸引她的靈魂所在。

1 美國自然攝影大師安塞爾．亞當斯的名作〈De Chelly峽谷裡的歐姬芙與考斯〉　**2** 茱蒂．芝加哥的女性藝術經典裝置作品〈晚宴〉裡的「歐姬芙餐盤」不與性產生連想也難　**3** 歐姬芙博物館禮品部販售紀念品與海報、畫冊等

歐姬芙的〈紅丘陵與白花 II 〉

歐姬芙的〈東方罌粟〉

歐姬芙的〈陋屋〉

歐姬芙的〈黑地方 II 〉

歐姬芙的作品

[喬琪亞・歐姬芙博物館]

地址：217 Johnson St., Santa Fe, NM 87501

電話：505-946-1000

門票：成人12元，老人及學生10元，18歲以下免費。

開放時間：上午10時至下午5時；週五至晚間7時。

成敗威而鋼
拉斯維加斯古根漢博物館

拉斯維加斯的古根漢·愛爾米塔吉博物館（Guggenheim Hermitage Museum）的殞落是 2008 年藝壇的大事，本書談到它，是唯一論述已經不存在博物館的文字了。2009 年底我兩度赴拉斯維加斯在內華達大學策展和卸展，趁著餘暇前往賭城的威尼斯人酒店後現代式商業街探找古根漢存在過的印證，卻是船過水無痕，不留丁點兒痕跡。《洛杉磯時報》將古根漢拉斯維加斯分館的興滅喻作賭城速起速滅的婚姻，這一全球化搶占市場的美術館經營方針的挫敗固然有多方面原因，卻無疑是一部沉緬名牌迷思的當代啟示錄，值得政客、財閥、藝術行政人員和藝術家共同思考。

　　成立於 1937 年，總部設在紐約第五街的古根漢基金會，是著名的古根漢博物館上層機構，是世上最早引入「文化產業」概念，在博物館業獲致巨大成功者，長期位居私立博物館龍頭角色。2000 年 7 月，古根漢基金會與俄國聖彼得堡愛米塔吉博物館（Hermitage Museum）合作，拓展其無界線博物館主張，雙方簽署了合作協議，具體要項是在 2001 年 10 月在拉斯維加斯設立古根漢·愛爾米塔吉博物館。展覽館由荷蘭建築師庫哈斯設計，他的

1 沙漠明珠拉斯維加斯夜景　2 古根漢閉館，工人正把名稱塗掉　3 拉斯維加斯古根漢・愛爾米塔吉博物館的宣傳旗幟　4「寶石盒」
的入口階梯　5 古根漢與俄國聖彼得堡愛爾米塔吉博物館合作的展場一景

建築名作包括外型像兩個巨大的 Z 字交纏一起的北京 CCTV 中央電視台，還曾贏得台北藝術
中心國際競圖，國內朋友對他應不陌生。

　　庫哈斯將屬於威尼斯人賭場酒店物權的博物館展場分成兩部分，一是古典展區，首展
標題為「傑作與大收藏家：印象派畫家和早期現代主義繪畫／來自愛爾米塔吉與古根漢博物
館」，突出藝術品與收藏者的關連，收藏家的鑑賞力及名牌展覽館強烈的行銷企圖。二是暱

稱「寶石盒」更大的正方形當代藝術臨時展覽空間，「寶石盒」如強力媚俗的雞尾酒，以多媒體、視頻和高科技炫效，更像商展會場或娛樂場域。

古根漢博物館網站在2001年宣稱新開幕的拉斯維加斯分館為「21世紀館」，不幸是它揭幕正逢九一一恐怖襲擊後一個月，藝術界受到嚴重影響，似乎預示了沙漠明珠前途蒙塵的命運。它的古典部分運行了七年，舉辦過十項展覽，雖吸引了超過百萬觀眾，仍然於2008年5月13日關閉。「寶石盒」壽命更短，僅在開幕15個月後即告夭折，其唯一展示是「摩托車藝術」，隨後該場所被庫哈斯改造成更符合實際的「歌劇魅影」劇院。

1 **2** 「寶石盒」在開幕15個月後即告夭折，其唯一正式的展覽是「摩托車藝術」　**3** 佩姬・古根漢　**4** 佩姬・古根漢把自己的藝術收藏及容納藏品的威尼斯豪宅作為遺產贈送古根漢基金會，圖為威尼斯運河旁的「佩姬・古根漢收藏館」　**5** 畢爾包古根漢成為古根漢世界事業的成就樣版

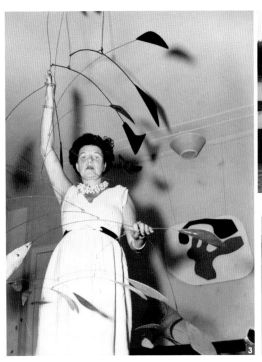

　　庫哈斯一貫否定建築的永恆性，認為 21 世紀的城市只活在現在，沒有過去，也不在乎未來，巧合是古根漢──拉斯維加斯正好無情地印證了他的論述。博物館關閉後，賭城的藝術夢僅餘一街之隔的巴拉吉歐藝廊（Bellagio Gallery of Fine Art），以商業氣息濃厚的精品店形式回應周遭聲色犬馬的紅塵世界。

　　古根漢──拉斯維加斯閉館的導火線由於經費短缺，在此之前，包括紐約本館，古根漢已經裁員「度小月」一段時間了，但是消息宣布仍如引爆一顆震撼彈，立刻在文化界引起一片討論，原來龍頭老大不是無往不利，也有失手情況。評論家責備古根漢純粹看見拉斯維加斯每年超過 3500 萬遊客商機的海市蜃樓，以之視為理想之地：「我們相信未來拉斯維加斯會有文化遊客，可惜目前沒有立刻發生」；或者怪罪將非營利博物館安置在以營利為目的娛樂場子，使它難以籌集支持款項；也有人認為「它是平凡、二流的陳列組合，一個箱子在別人的大廈裡，參訪是難的……」；當然在地城市本身不事藝術生產也是原因。

　　儘管古根漢死鴨子嘴硬，宣稱拉斯維加斯分館達到了預先決定的七年目標，但是閉館顯露的問題，起碼當初期待持續的增長和未來文化交流幻夢的破碎已無可掩飾。

　　筆者曾向任職台中市文化局的朋友詢問台中古根漢失敗的始末，答案包括政治與經濟各方面。面對一場文化豪賭，台灣曾經坐上賭桌，尚未開始賭局便已散場，究竟是幸運抑或不幸？成敗威而鋼，藝術的短程目的或可借助外力刺激收一時成效，然而長遠來看，如果不懂文化固本，依賴買辦虛擬的統籌，一心追趨世界「大同」，災難絕對比關閉一個知名博物館更大。

自然、土地、人與藝術
西雅圖藝術博物館

美國西北角太平洋岸華盛頓州西雅圖市，從地貌上看是一個山海相映，河湖交錯，自然風光富饒的都市，獲有「翡翠之城」別稱；它也是波音飛機長期的製造基地，是微軟電腦科技總部所在；另外，這裡的咖啡香醇濃馥，久受稱道。電影《西雅圖夜未眠》又帶引出它的浪漫風情。西雅圖城市居民雅皮眾多，文化生活異常豐富──西雅圖交響樂團有上百年歷史，西雅圖歌劇團和太平洋西北芭蕾舞團也十分著名；此外這裡每年舉辦為期 24 天的國際影展活動及詩歌節、海洋節、美食節等，博物館和公共藝術相當普遍。

西雅圖藝術博物館
（Seattle Art Museum，
簡稱 SAM）包含三個主
要構成：一是位於城中區
的藝術博物館主體館；二
是在義工公園（Volunteer
Park）內原先藝博館舊址
的史蹟建築，以展示亞洲
藝術為目的之西雅圖亞洲
藝博館（Seattle Asian Art
Museum）；三是 2007 年
在海岸碼頭區設立，展覽
戶外大型雕塑創作的奧林
匹克雕塑公園（Olympic
Sculpture Park）。

說起藝博館的源起，
可上溯到 1905 和 1906 年
相繼成立的西雅圖藝術協
會和華盛頓藝術協會，二
者在 1917 年合併，保持
了西雅圖藝術協會名稱，
並在 1931 年改組成西雅
圖藝術學會。在大蕭條時
期，該會主席理查·傅勒
（Richard E. Fuller）和他
的母親捐贈出 25 萬美元，

1 西雅圖藝術博物館與它的地標〈敲槌人〉　2 夜間亮燈的SAM標識　3 粉紅的入口像電影院更似博物館　4 西雅圖藝術博物館內部上樓進口

為在西雅圖的議會山義工公園建立藝術博物館，土地由西雅圖市提供，委請卡爾·古爾德（Carl F. Gould）設計的裝飾藝術風的博物館在 1933 年開幕，內部以藝術學會原始收藏為核心展示，傅勒不支薪、出任藝博館館長職務直至上世紀 70 年代。

1991 年藝博館遷到城中區，一部分展覽美國原住民藝術文化，另則顯示其對東西方歷史文化及現代創作兼容並蓄的關注。矗立於藝博館主體館門口的〈敲槌人〉，是美國藝術家波

洛夫斯基（Jonathan Borofsky）的作品，高 14.6 公尺，從早上 7 時至晚上 10 時不停的敲搥，每分鐘四下，成為該館的地標。

2006 年西雅圖藝博館與華盛頓互惠銀行合作進行擴建，增大了 70% 以上空間，工程於 2007 年 5 月完成，但是我個人並不欣賞它。比起近年爭相增建的美國大都市的博物館，這裡建築缺乏吸引人的激情感召；〈敲搥人〉造型不古不新，「藍領」意義與崇尚優雅生活的市民大眾也有距離；而拱形、粉紅的入口，像電影院更甚博物館。不過進入裡面，仍能感受鬧中取靜的藝術芬芳。

館內一樓是接待櫃台和儲物間，二樓為展覽大型作品的開放空間，主要展場在三、四樓，展出美洲原住民藝術、非洲藝術、瓷器、歐美繪畫、現代及當代創作，內部不准拍照；地下室是休憩、餐飲和購買紀念品場所。

這裡的藏品，美洲原住民藝術收藏有從民間工藝到喬治・莫里森（George Morrison）等知名印地安裔藝術家的創作，數量頗豐。在一個自然條件優渥，綠色環保思想濃厚的城市，美國名家切爾契、比爾史塔特、吉弗德（Sanford Robinson Gifford）、歐姬芙等的

1 韓裔藝術家徐道穫（Do-Ho Suh）的〈一些／單一〉，是用數千士兵掛在胸前的名牌製成　**2** 凱恩・夸伊的〈賓士車〉是個棺材，帶有黑色幽默成分　**3** 藝博館內的瓷器室

莫內作品〈埃特瑞塔的漁船〉

切爾契油畫〈鄉居〉

比爾史塔特作品〈太平洋岸普吉特灣〉

吉弗德作品〈雷尼爾山，普吉特灣塔科馬港〉

阿希爾‧高爾基（Arshile Gorky）作品

喬琪亞‧歐姬芙作品〈慶典〉

傑克森‧帕洛克作品〈海洋變化〉

風景畫自然不會缺席。歐洲繪畫是美國各美術館的必藏，西雅圖起步較晚，雖然有烏切羅（Paolo Uccello）、喬達諾（Luca Giordano）、魯本斯、莫內等人作品，但不算多，也不是精品。至於現、當代創作，從波依斯（Joseph Beuys）、帕洛克、杜象、馬克・托比、馬哲威爾、莫里斯・格拉維斯（Morris Graves）、高爾基、弗拉文，到迦納的凱恩・夸伊（Kane Quaye），韓裔藝術家徐道穫，以及中國的蔡國強、徐冰等的收藏較有可觀。例如凱恩・夸伊的〈賓士車〉是個棺材，帶有黑色幽默的喜感成分。徐道穫用數千士兵掛在胸前的名牌製成的〈一些 / 單一〉，探討個人與團體的關係，十分吸睛。蔡國強〈錯失良機：第一階段〉

1

[西雅圖藝術博物館]

地址：1300 First Avenue, Seattle, WA 98101

電話：206-654-3210

門票：19.5元，老人17.5元，學生及青少年（13-17）12.5元，12歲以下免費。每月第一個週四免費。

開放時間：週三至週日上午10時至下午5時；週四至晚間9時；週一、二休。

[西雅圖亞洲藝術博物館]

地址：1400 E. Prospect St., Volunteer Park, Seattle, WA 98112

電話：206-654-3100

門票：全票7元，老人、學生與青少年（13-17）5元，每月第一個週四免費。

開放時間：週三至週日上午10時至下午5時；週四至晚間9時；週一、二休。

2

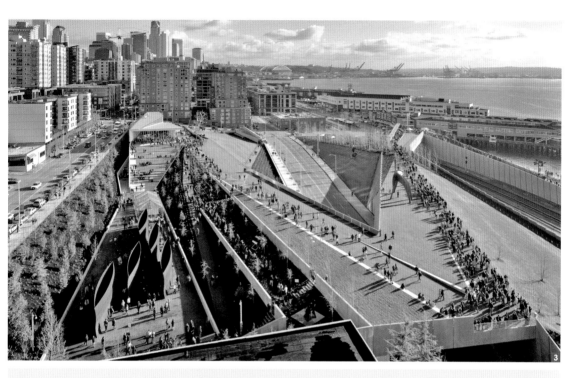

1 西雅圖亞洲藝術博物館外景　**2** 西雅圖亞洲藝術博物館旁邊庭園，安置著日裔雕塑家野口勇的〈黑太陽〉　**3** 奧林匹克雕塑公園鳥瞰

中翻滾「爆炸」的汽車，國內朋友也不陌生。

　　義工公園內的西雅圖亞洲藝術博物館是 SAM 舊館，簡稱為 SAAM，創立肇因由於藝博館創始人理查·傅勒熱愛亞洲藝術文物，擁有大量收藏，當 SAM 搬遷到市中心後，這裡即改作亞洲中、日、韓、南亞和東南亞等地藝術品展示場所。它前方有一人工湖，庭院安置著美籍日裔雕塑家野口勇的〈黑太陽〉。館內的中國珍品包括歷朝文物、工藝、雕刻及書畫，像文徵明的書法，齊白石、張大千的畫作等，尤以乾隆工藝玉器收集，使這兒名列全美中華藝品典藏前七之列。園外不遠是歷史悠久的湖景墓園，李小龍長眠於內。

　　奧林匹克雕塑公園的成立，歸功於微軟前總裁強·雪利（Jon Shirley）與其夫人成立的基金會，以及隨後微軟創始人比爾·蓋茲基金會的大力資助，將海邊一塊原屬加州聯合石油公司遭到儲油污染的閒置工業地，建設成美輪美奐的雕塑公園，免費供市民享用。它係由紐約的魏思／曼菲蒂（Weiss/Manfredi）事務所的馬莉安·魏思（Marion Weiss）和麥可·曼菲蒂（Michael Manfredi）夫妻檔設計，以 Z 字形坡道將幾塊、公路穿越的畸零坡地連貫成一整體，被《紐約時報》和《時代周刊》評為年度公共藝術設計典範。最高點的入口右側建築為服務中心和販賣部，還有咖啡館供遊客休息。在晴天從此遠眺，遠方奧林匹克群山與艾略特海灣（Elliott Bay）美景一覽無遺。

　　園區吸引觀眾的作品有柯爾達的〈鷹〉、塞拉的〈Wake〉、馬克・蘇維洛的〈舒伯特奏鳴曲〉、露意絲・布爾喬絲的〈眼凳〉和噴泉〈父與子〉、歐登柏格的〈橡皮擦〉、比弗利・培波（Beverly Pepper）的〈被釋放的普西芬尼〉、洛伊・佩恩的不銹鋼枯樹⋯⋯。由於受到海風鹽份侵蝕，以及園方擺脫不去傳統看待藝術的觀點，這兒雕塑規定不准觸摸，並有保安執行，使作品喪失與人的親密互動，淪為公共場所的冰冷裝飾，被媒體批評是其敗筆。

　　任教紐約哥倫比亞大學的裝置藝術家馬克・迪翁（Mark Dion）利用在森林中尋得的一

根哺養木作蕨類寄生的苗圃，為公園設計的〈紐康溫室〉是一宛如花房的藝術與自然生態科學結合的「作品」。與迪翁創作意義相對而遭到批評的是：雕塑公園雖然實現了「自然、土地、人與藝術」的結合，成功美化了市容，卻未根本解決原始土壤污染問題。西雅圖多雨，使得油污土沖流進海，未來必須投入大量金錢和人力維護，使得館方宣稱的「土地復育」終有未竟完美之處。但是生態環境意識引起的討論已成功達到教育功能，使得雕塑公園扮起都市水岸空間革命的催化角色。

　　既然來到西雅圖，在參觀藝博館之暇，值得順便看看這兒不同一般的公共藝術。在Fremont 社區高架橋底藏著個獨眼巨人 Troll，旁邊數條街外有座蘇聯解體後運至此處的列寧像……，在美國不斷「複製」的藝術文化中，這些「邊緣」作品出人意表，流露了清新氣息。這兒的城市魅力展現於一種貼近地方特質與社區精神的美學闡述上，它的文化建設無論成敗，都能提供其他發展中都市難得的借鑑。

[奧林匹克雕塑公園]

地址：2901 Western Avenue, Seattle, WA 98121

電話：206-654-3100

門票：免費。

開放時間：自日出前30分鐘至日落後30分鐘。

地震後的重生
迪揚紀念博物館

台灣 1999 年發生 921 地震，使位於台中市的國立台灣美術館嚴重受創，不得不進行改建。附屬於美國舊金山美術館的迪揚紀念博物館（M.H. de Young Memorial Museum）同樣經歷過相似事件，而且經受兩次，歷劫重生過程更為坎坷，環顧世界美術館歷史可謂相當罕見。

　　1894 年「仲冬世界博覽會」在舊金山金門公園現址舉行，由當時的報業鉅子猶太裔老闆麥可‧迪揚（Michael Henry de Young）負責規劃。此次博覽會是密西西比河以西首次舉

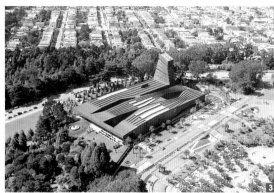

1 迪揚紀念博物館外觀　2 扭曲的瞭望塔台　3 壯碩的迪揚紀念博物館遠觀像似鋼筋水泥航空母艦　4 新館保留了舊館之人面獅身像和水池等地景

辦，宣示了舊金山揮別拓荒時代淘金熱衍生的野性與不法，轉型成為精緻多彩的現代化國際都市。博覽會舉辦獲得空前成功，留下了幾座建築傳諸後世，其中之一是至今猶部分留存的日本茶園，另一幢埃及式館舍在次年改為博物館。因為是迪揚催生，而且內裡展出大多是他的購藏，即以迪揚姓氏命名。

　　不幸 1906 年舊金山發生芮氏規模 7.8 級大地震，整個城市受創嚴重，博物館建築敵不過天災摧殘受到慘重破壞，拖延至 1929 年拆除，新建成一古典風格展覽館擴大了原先範圍，這是迪揚的第一次重建復生。1972 年被併入舊金山美術館（Fine Arts Museums of San Francisco，簡稱 FAMSF），藏品與其他館區做了全面調整。

　　1989 年加州再次發生大地震，規模 6.9 級，迪揚紀念博物館又一次成為受害者。雖然展品受損輕微，但是地基受創嚴重，結構工程師發現該建築有倒塌危險。修繕或重建引起很多爭議，博物館也曾考慮遷出公園至市中心區，不過迪揚位於金門公園已是歷史共識，故未被市民接受。在十年爭吵和挫折後，最後決定以民間籌款方式在公園原址新起爐灶。博物館聘請有「社交皇后」之稱的舊金山名媛戴德‧威爾斯（Dede Wilsey）擔任二次重建的信託委

員會主席，戴德的父親曾任美國駐盧森堡大使和艾森豪總統時的白宮禮賓司司長，她本人兩次婚姻先生均是富豪，長袖善舞，重建募款大部分出自她個人之手，2 億 200 萬美元中她募得了 1 億 9000 萬，成績空前。重建期間舊金山居民除了關心工程進度，戴德的家庭八卦、寶石和禮服樣式等都成為市民茶餘的談助。

由於重建基金得自民間，挑選新建築的設計不用經過政府僵化的評審過程，委由瑞士名建築師赫佐格和皮耶・德穆隆操刀。前此倫敦的泰德現代美術館改造就出自他倆之手，蓋完迪揚之後，他們又聯手為北京奧運蓋了鳥巢體育館。結構之外的室內外設計由灣區著名華裔建築師鄺錦華、陳肖蓮的 FCA 建築事務所負責，除保留舊有人面獅身像和水池地景外，建材以自然的石、木和玻璃為主調；由於為殘障觀賞者提供更多方便，獲得 2006 年「美國無障礙獎」。

2005 年我在新聞上初見新完成的迪揚紀念博物館，感覺並不美麗但是壯碩，像似雄峙灣區的鋼筋水泥航空母艦；後來親自造訪，又覺外貌像龐大的鐵皮屋，冷而甚至醜陋。其實它

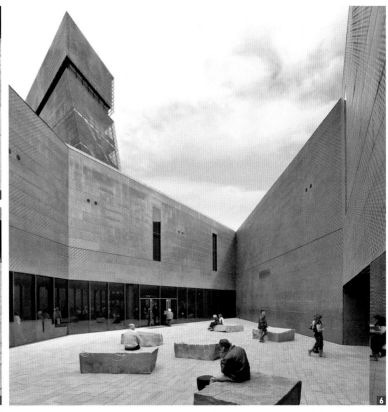

❶ 博物館外部一景　❷ 從上而下俯看美術館不規則的屋頂「甲板」結構奇觀　❸ 瞭望塔頂360度的玻璃牆能將金門公園和舊金山市景盡收眼底　❹❺ 博物館入口鋪設著英國環境藝術家高斯渥希創作的持續龜裂的地磚，帶引觀眾進入內部　❻ 廣場裡高斯渥希創作的帶有裂痕的巨石可坐下休憩，除了暗喻地震陰影，也帶有極簡的東方禪意

　　的建築設計具有綠色環保理念，外層包覆的經過穿孔和撞擊處理的銅板，隨著時間（約 7-10 年）生鏽的銅綠會逐漸改變、侵蝕建築外觀，而逐漸融入周圍金門公園的綠地裡，與位於對面，稍後完成的加州科技學院的綠色屋頂相呼應。為節省能源和保護藝術品，展覽廳通過過濾自然光的落地玻璃窗將室內外互相聯繫，藝術展品與公園綠意錯落交融。尤其特殊的設計是利用了最新「地基隔離防震」方法，在地基底部埋入削減地震力道的金屬片及球體，在大地震狀況下，整座建築可以往任何方向移動 3 英尺來降低損害，新建體「不沉母鑑」的企圖心昭然若揭。

　　迪揚紀念博物館主體建築從外表看有兩層，連同地下共為三層，總面積近 30 萬平方英尺，是舊館展廳的兩倍大，但是占地卻比舊館少了 37％。入口鋪設著英國環境藝術家高斯渥希（Andy Goldsworthy）創作的持續龜裂的地磚，觀眾順著裂隙引導至進口廣場，幾塊帶有裂痕，可坐下休憩的巨石散置，暗喻了地震的陰影，是一高招，並且帶有極簡的東方禪味。館內的收藏以 17-20 世紀的美國藝術、美洲原住民藝術、非洲及大洋洲藝術為主，包含了繪

1

2

畫、雕像、裝飾、工藝、編織等，當然少不了加州淘金熱時代的文物，此外設有維護和研究部門。博物館東北角有座扭曲的瞭望塔台，需從另一方向搭電梯上去。360度的玻璃牆將金門公園和舊金山市景盡收眼底，尤其從上俯看博物館不規則的屋頂「甲板」結構更成奇觀，自2005年開幕即成為熱門景點。

一樓展出20世紀現代藝術和美洲原住民藝術；二樓展大洋洲及非洲原始藝術，光線頗暗；美國廳展示美利堅風景畫；特別展場位於地下室。這兒原有的亞洲藝術典藏，在2003年舊金山亞洲藝術博物館新館落成後大部分都移到那裡去了；不少歐洲畫作也轉移到舊金山美術館另一館區——以收藏歐洲繪畫著稱的榮耀宮，所以目前收藏不算頂尖，不過迪揚獲得中美墨西哥前殖民時代的迪奧狄華肯（Teotihuacan）壁畫及秘魯文物為補償，使得博物館可從人類學和藝術角度建立一個文化研究和學習的世界人文史。

這兒的大洋洲藝品許多是迪揚1894年世界博覽會的購藏。來自中美洲和墨西哥的藝術古物有2000餘件。紡織藝術包括稀有的土庫曼地毯，15世紀中亞和北印度的絲綢，20世紀30年代起的聖羅蘭、香奈兒時裝等等，總數超過1萬2000件。

歐洲作品有馬奈、莫內、雷諾瓦、梵谷、畢卡索、米羅、達利……，但都不是代表精品。相形下美洲典藏——從原住民到殖民時代藝術、哈德遜河學派美國風景、古典工藝、社會寫實和現代主義創作、抽象表現與普普等十分完整，1978年約翰‧洛克菲勒第三和其家族的捐贈更豐富了收藏。從喬治‧賓漢、切爾契、湯瑪斯‧摩蘭、沙金、萊特、霍伯、歐姬芙、伍德、杜庫寧、大衛‧史密斯（David Smith）、諾曼、屈胡利……這份名單可知梗概。

加州及灣區藝術家在博物館中占有相當比重，理察‧迪本科恩、布魯斯‧康納（Bruce Conner）、拉摩斯（Mel Ramos）固然已為人熟知，比較引人注目的還有日裔畫家小圃千

浦（Chiura Obata）和雕塑家露絲·阿莎瓦（Ruth Asawa），以及當代影像藝術家埃利奧特·安德森（Elliot Anderson）等。小圍千浦生於日本，露絲·阿莎瓦生於加州，二人在二戰時均曾生活於「日裔美人戰爭拘留營」中，戰後分別在西岸亞裔藝術家中扮演了多元文化的代表性角色。

迪揚紀念博物館以收藏和新建築吸引觀眾，據《富比士》雜誌統計，這兒的年參觀人次160萬，在全美博物館人氣排名12，以美術館排名則為第四。美術館附設有禮品店、咖啡廳和演講廳，外圍另有雕塑公園和兒童花園，以及出生加州的光藝術家詹姆斯·特瑞爾為迪揚規劃的〈三寶石〉──觀眾自地道進入後「坐井觀天」，欣賞日光的投影變化，有興趣者不要漏掉。每週五晚安排的「文化邂逅」有現場音樂、詩歌、電影、舞蹈和藝術講座等跨領域活動。

1 墨西哥前殖民時代的迪奧狄華肯壁畫　**2** 湯瑪斯·摩蘭的〈黃石公園大峽谷〉
3 日裔雕塑家露絲·阿莎瓦的作品　**4** 玻璃大師屈胡利的特展作品　**5** 光藝術家
詹姆斯·特瑞爾為迪揚規劃的〈三寶石〉，觀眾「坐井觀天」欣賞日光投影

喬治·蓋勒伯·賓漢的〈在密蘇里河上的划船者〉

日本移民畫家小圃千浦的〈日落〉

小圃千浦作品〈地球母親〉

小圃千浦的〈高山中的貝辛湖〉

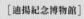

[迪揚紀念博物館]

地址：Golden Gate Park, 50 Hagiwara Tea Garden Dr,
San Francisco, CA 94118

電話：415-750-3600

門票：成人10元，老人7元，學生及青少年（13-17）6元，
12歲以下免費。

開放時間：週二至日上午9時30分至下午5時15分；3月底至
11月週五至晚間8時45分；週一休。

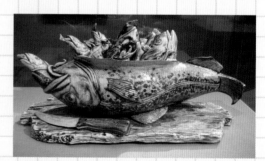

蒙他拿藝術家大衛·雷根（David Regan）的雕塑〈鱈魚盤〉

舊金山市頭冠上的明珠
加利福尼亞榮耀宮

2013 年筆者赴舊金山參加婚禮，婚宴選擇在遠離市中心的林肯公園的加利福尼亞榮耀宮（California Palace of the Legion of Honor）舉行，這裡是舊金山美術館一部分，以收藏歐洲藝術，特別是法國藝術著稱。

回顧 19、20 世紀之交，舊金山一連舉辦過兩次世博會，一是 1894 年的「仲冬世界博覽會」，另一是 1915 年的巴拿馬太平洋萬國博覽會。前者留存下今日金門公園內的局部日本茶園，催生了迪揚紀念博物館；後者的遺跡是今天尚存的美術宮（Palace of Fine Arts），並且影響了榮耀宮的成立。當時糖業鉅子斯普雷克爾斯（Adolph B. Spreckels）偕夫人艾瑪

從正面水池眺望榮耀宮

（Alma）前往參觀，艾瑪愛上了仿製的法國巴黎薩姆宮（Pala23 de la Legion d' Honneur）建築，因此說服丈夫在博覽會結束徵求法國政府允許，修建一座永久複製品，並將自己的藝術收藏捐贈舊金山市，做為美術館用途。艾瑪為此前往歐洲尋求更多藝術和財力支持，除獲法國政府同意供應部分，並得到羅馬尼亞女王瑪麗（Marie）捐贈了拜占庭式的金黃室複製品。此一新古典主義風格的石造建築規模為原形 3/4，於 1924 年竣工，取名榮耀宮，做為紀念在第一次世界大戰中犧牲的 3600 名加利福尼亞人的獻禮。榮耀宮落成前半年阿道夫去世，艾瑪一手撐起繁重的建立工作，被譽為「舊金山的偉大祖母」。

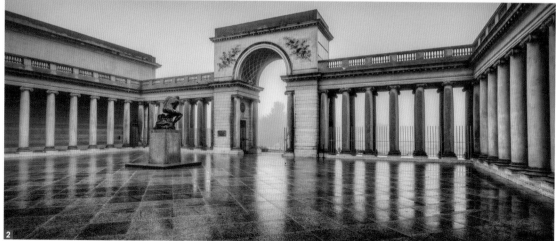

1 榮耀宮夜景　2 美麗莊嚴的廊柱建築　3 榮耀宮前遠眺金門大橋和太平洋，風景壯闊優美　4 雕刻家蘇維洛作品〈Pax Jerusalemme〉
5 羅丹的〈思想者〉坐在進口前方歡迎到訪者　6 大門外牆的護宮石獅

　　榮耀宮也是 1958 年希區考克拍攝電影《迷魂記》的背景場所，所在林肯公園位於舊金山半島西北角濱臨太平洋的「海崖區」山岬上，常年霧氣瀰漫，本身就帶迷魂氛圍。榮耀宮外方右側立著雕塑家杭廷頓（Anna Vaughn Hyatt Huntington）所作西班牙民族英雄愛帥（El Cid）雕像，穿越拱門進入中庭，一如美國許多藝術博物館，羅丹的〈思想者〉坐在進口前方苦著臉歡迎每位到訪者，後方的採光玻璃金字塔帶給了廊柱式古典建體稍許現代感覺。宮前水池旁是雕刻家蘇維洛作品〈Pax Jerusalemme〉，附近還有喬治·希格悼念猶太屠殺的〈浩劫紀念碑〉等戶外陳列。

　　進入美術館是一多角形廳堂，以放射狀連接各方展廳，並有樓梯通向

地下層樓，這裡兼有歐式的典雅和美式的寬敞明亮，使陳列其中繁文縟節的巴洛克桌椅家具不覺累贅。榮耀宮收藏了從西元前 2500 年到 20 世紀的古美術、歐洲繪畫、歐洲裝飾工藝、紙作品、攝影、多媒體創作等，計有 3000 餘幅繪畫、2000 多卷藏書及 1500 多幅印刷製品，還有雕塑、瓷器、掛毯、家具等裝飾工藝及攝影和綜合媒體創作，其中以法國藝術為主體，擁有約 70 件羅丹雕塑最為人知。館內尚有布欣（Boucher）、林布蘭特、葛利哥、魯本斯、布格羅及印象主義畫家竇加、雷諾瓦、莫內、畢沙羅、秀拉、塞尚，還有 20 世紀勃拉克、畢卡索等和稍後的奧地利藝術家戈特弗里德‧郝文（Gottfried Helnwein）及美國插畫家格魯布（Robert Crumb）等的作品。1972 年榮耀宮和迪揚紀念博物館合併為舊金山美術館，一館兩府，藏品作了部分調整。

前文提到來榮耀宮參加婚禮，美國的美術館／博物館在關閉後待價出租，賺取外快是普遍現象，婚禮在美術館前面數間廳堂進行，杯觥交錯，飲食與羅丹的作品零距離接觸，雕塑

的複製特性雖然減輕了「意外」顧慮，但仍然承擔著風險，而新人與賓客周旋在充滿悲劇性的〈卡萊爾市民〉和〈地獄門〉群像前宣示愛意也令人啞然。美術館宴會租金昂貴，或許今日傳統藝術予人的意義僅是一種「高尚」品味，而不在創作的內容敘述，這一結果，與陳列的浪漫主義雕塑的平民化思想訴求是背道而馳的。

1 2 榮耀宮內部展廳　3 榮耀宮收藏的風琴仍可使用　4 榮耀宮禮品店　5 榮耀宮前是第一條橫穿美國，聯繫大西洋、太平洋兩岸的林肯高速公路的西部終點　6 宮內掛著美、法國旗

　　榮耀宮小而美，不單美在藝術，同時也美在建築與環境整體的典雅陳示，加上可以遠眺金門大橋和太平洋，風景壯闊優美。對於庶民百姓，榮耀宮結合了宮廷皇室、藝術與自然之美，不愁沒有魅力。這兒像舊金山市頭冠上的明珠，花半天時間到此體驗歐洲風情，或轉到十多分鐘車程金門公園的迪揚紀念博物館作竟日之遊，是不錯的選擇。

■館藏

葛利哥作品

布格羅作品

湯瑪斯·摩蘭的風景畫

莫內的〈威尼斯大運河〉

沙金作品

沙金作品

奧地利藝術家戈特弗里德·郝文的影像作品

喬治·希格悼念猶太屠殺的〈浩劫紀念碑〉

西班牙民族英雄愛帥雕像

義大利陶瓶

羅丹的〈地獄門〉三立像

[加利福尼亞榮耀宮]

地址：100 34th Avenue, San Francisco, CA 94121

電話：415-750-3600

門票：成人10元，老人7元，學生及青少年（13-17）6元，
12歲以下免費。每月第一個週二免費。

開放時間：週二至日上午9時30分至下午5時15分；週一休。

現代藝術重鎮
舊金山現代藝術博物館

舊金山在 19 世紀加州淘金潮時發展成美西的金融中心，由於氣溫舒適，風氣開放，移民大量湧入，著名的文學家傑克‧倫敦（Jack London）、史坦貝克（John Ernst Steinbeck, Jr.）等都是從這附近催生出來。在 20 和 21 世紀初，這裡住有許多藝術家、作家和演員，成了美國嬉皮文化和自由主義重鎮，博物館、美術館林立。

舊金山現代藝博館（San Francisco Museum of Modern Art，簡稱 SFMOMA）創立於 1935 年，當時稱作舊金山藝術博物館，由葛麗絲‧莫利（Grace L. McCann Morley）擔任首任館長，舊址在市政中心的退伍軍人大樓四樓。莫利是 20 世紀傑出的藝術行政女性，出

1 舊金山現代美術館內部大廳及樓梯入口　**2** 舊金山現代美術館外觀　**3** 外觀屋頂上的雕像

任舊金山職務前曾任辛辛那提藝博館館長五年，不過她一生的精華在舊金山度過，擔任舊金山館長長達 23 年，1958 年方始離開。3/4 世紀前加州濃厚的自由色彩提供了莫利寬廣的發展條件，使她的女性身分和同志性向未受排擠。莫利將現代藝博館定位為 20 世紀藝術的收集和展示場所，為迎接新的觀賞思維挑戰，她帶領館員經歷了一個前所未有的草創期，對於解釋現代藝術及鼓勵、支援當代藝術家方面貢獻卓著。她在出任館長第二年即成功舉辦了馬諦斯展覽，同一年前瞻性的成為全美第一個承認、收集攝影藝術的展館，並舉行第一次建築展。1937 年引進電影藝術；1945 年主辦帕洛克的首次美術館個展；1951 年推出新媒體創作⋯⋯。卓越的管理成績使她榮膺國際博物館協會教科文司主席，並擔任該機構專業期刊《博物館》的創始編輯。卸任後莫利受聘到印度創辦印度國家博物館，後來病逝當地。印度至今每年舉辦以莫利為名的藝術研討會，紀念她的貢獻。

莫利與舊金山著名藝術捐贈人亞伯特・班德（Albert M.

1 2 舊金山現代美術館的懸空天橋　　**3** 新館由瑞士建築師馬里奧‧博塔設計　　**4** 貫穿五樓中間的懸空天橋可以通往屋頂雕塑花園　　**5** 咖啡廳舒適的休息空間　　**6** 展廳一景

Bender）關係密切，亞伯特因保險業致富，以收購和慷慨捐贈藝術品聞名。他最早捐出包括里維拉的〈花者〉等 36 件藝術品予現代美術館，並致贈第一筆購藏基金。後來擔任藝博館董事會董事直至去世，一生捐出超過 1100 件藝術品，確立了藝博館的核心收藏。

　　1975 年舊金山藝博館為慶祝成立 60 週年，改名舊金山現代藝博館，以更精準的陳述收藏與展示內容。1995 年搬遷至今日所在，位於舊金山芳草花園（Yerba Buena Gardens）文化保留區。新藝博館由瑞士建築師馬里奧‧博塔（Mario Botta）設計，面積不很大，走馬看花兩三小時可以看完，但是小而精緻。博塔的代表建築多在歐洲，SFMOMA 是他在美國的第

一件作品，也是設計的第一所博物館。幾何線條、中心對稱、自然光線是他慣用的建築語彙，紅褐色的磚面外牆，圓筒型的窗塔、方塊的切割主體在陽光下十分顯眼，立刻成為新的地標；完全對稱的正面洋溢著古典沉穩、厚實情調。入口大廳頭頂上方是柱型的巨大玻璃天窗，自然光從天窗圓塔瀉入，每層樓的展廳圍著大廳而建，完全不會迷失方向。

建築共分五層，包含展覽空間和辦公室等。一樓高 16 英尺，展示永久典藏與建築設計；二樓展出攝影及平面創作；三樓為遊客教育中心；四、五層乃安排特展及大尺寸的當代作品。除藝術作品外，建築本身、參觀動線及室內設計同樣成為焦點。這一區曾是工廠和碼頭卸貨

之所，現代藝博館的遷入，推動了鄰近地段蛻變為一個充滿活力的文化區域，芳草藝術中心、非裔流徙博物館（Museum of the African Diaspora）、當代猶太博物館、卡通藝術博物館、兒童博物館等相繼設立，加上時尚商品店和美味餐廳，令遊客流連忘返。

　　2009 年館方增設的屋頂雕塑花園為一開闊空間，這一經由徵選的加建工程由當地詹森建築師獲選。靠最頂五樓貫穿中間的懸空天橋步入，行經時頭頂上方是透明圓窗，周圍是白色鏤空的鐵板隔間，連接進入的牆面改成玻璃，從內部可以眺望外圍四周樓宇，而雕塑作品在戶外自在的融入陽光、空氣與都市背景氛圍中。

　　館內收藏的繪畫、雕塑、攝影、設計及新媒體藝術總數已超過 2 萬 6000 件。SFMOMA 每年舉辦 20 多個展覽和超過 300 件教育方案。2008 年館方推出新設計的網站，可瀏覽藝博館永久館藏。除了進口大廳，內部不許拍照。

　　現代藝博館的行政分繪畫、雕塑、建築與設計、媒體藝術、攝影、教育及公共項目幾個部門，收藏既包含現代藝術傑作，也有發展中的當代作品，水準並不整齊。重要藏品有馬諦斯、克利、杜象，墨西哥畫家里維拉和妻子卡蘿，還有美國的帕洛克、沃荷、羅斯科、羅森伯格、孔斯的作品。馬諦斯的〈戴帽的婦人〉是代表之作，強烈的色彩當時震驚了各界。里維拉和卡蘿的畫在 1930 年代風靡美國，他倆特殊的社會主義思想背景，不追隨歐美主流的寫實描繪及自傳式的述說，成為第三世界和後來女性藝術典範。除現代藝博館收藏外，舊金山其他建築與機構另有多件他們的畫作，

1 孔斯的作品素以媚俗著稱，〈麥可·傑克森與他的猩猩〉更是流行商品文化的代表
2 SFMOMA在港口梅森堡設有非營利性的藝術家畫廊，圖為畫廊櫥窗
3 塗鴉藝術家麥克奇的〈無題〉是嘻哈逗趣的空間集合體

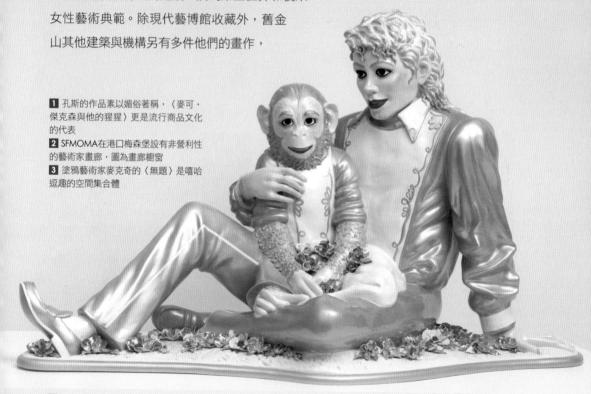

有心人可以一一參訪。美國作品方面，羅斯科具有心象的內省探索，帕洛克和羅森伯格偏向媒材表現的實驗開拓，沃荷與孔斯則以媚俗著稱，此處收藏的孔斯的〈麥可‧傑克森與他的猩猩〉雕像更是流行商品文化的代表。

加州當地藝術家創作自然也是典藏重點，從攝影家亞當斯到偉恩‧賽伯德、理察‧迪本科恩、羅伯特‧安納森（Robert Arneson）、布魯斯，康納、瓊‧布朗（Joan Brown）、貝瑞‧麥克奇（Barry McGee）、羅莎娜‧迪亞茲（Rosana Castrillo Diaz）等，顯示了館方在地化的企圖心。其中賽伯德和迪本科恩分別致力於食品普普和色面的抽象創作。安納森和康納是芬克藝術（Funk Art）代表人物，Funk 一詞帶有放蕩、反文化和無政府主義之諷刺含意，國內有人將之譯為恐怖藝術、悖理藝術或鄉土藝術，都很難翻得適切。芬克藝術是加州的道地產物，與芝加哥意象畫派（Chicago Imagist Art）同屬 20 世紀紐約以外的美國地域藝術奇葩。還有瓊‧布朗綜合了隱喻想像和表現情境；塗鴉藝術家麥克奇的〈無題〉是嘻哈逗趣的空間集合體；而迪亞茲則於裝置中成就了自我。

舊金山現代藝博館也是美國的中國前衛藝術最大支持者之一，1998 年與總部設於紐約的「亞洲協會」合辦了高名潞策展的「銳變與突破：中國新藝術」（Inside Out：New Chinese Art）展覽，這是美國首次舉行全面性探討中國當代藝術的展出，具有里程碑意義，開啟了隨後北美展覽館一股「中國熱」旋風，至今未衰。2008 年展出收藏家洛根夫婦（Kent and Vicki Logan）的「半生一夢」（Half-Life of A Dream）展覽，以新中國的烏托邦追尋為敘述主軸。

SFMOMA 在舊金山港口梅森堡另設有一個非營利性的「藝術家畫廊」，成立於 1978 年，專供北加州藝術家租借展出，每年辦理八個展覽。

里維拉的〈花者〉

馬諦斯的〈戴帽的婦人〉是畫家野獸派時期的
代表之作，強烈的色彩當時震驚了各界

帕洛克的〈管理員的秘密〉

卡蘿的〈芙麗達・卡蘿與狄亞各・里維拉〉

羅森伯格的〈收集〉

露意絲・鮑爾喬絲的〈巢〉

安迪‧沃荷的〈六幅自畫像〉

安迪‧沃荷的〈泰勒像〉

塞‧托姆布雷（Cy Twombly）的創作

安娜‧亞特金斯（Anna Atkins）作品

加州藝術家理察‧迪本科恩的色面抽象
創作

［舊金山現代藝術博物館］

地址：151 3rd St, San Francisco, CA 94103

電話：415-357-4000

● 此美術館自2013年6月起閉館擴建，預計於2016年
　初重新開放，詳情請上官網查詢。

從政治的對抗到藝術的和解

舊金山亞洲藝術博物館

20 世紀 50 年代，芝加哥國際奧林匹克委員會主席布倫達治（Avery Brundage）同意將收藏的大量亞洲藝品捐贈予舊金山市，條件要求建造一座博物館以作展示。為了迎接這批珍貴禮物，1958 年舊金山市府和有關人士成立了亞洲藝術協會，利用發行公債籌募建館資金，地點選在金門公園迪揚紀念博物館一翼。1966 年博物館落成開放，當時稱作亞洲藝術文化中心。開幕典禮上布倫達治致詞表示，希望由於中心的成立，帶動舊金山灣區成為美國亞洲文化中心。後來他陸續又提供大量金錢購買亞洲歷史文物來填補中心收藏的缺漏，藏品涵蓋面日益廣泛，到 1973 年藝文中心更名為舊金山亞洲藝術博物館（Asian Art Museum of San Francisco）。

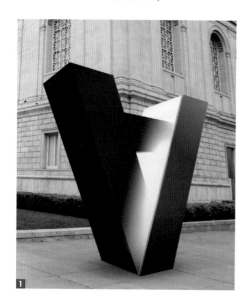

布倫達治 1887 年出生於底特律，因投資建築業致富，一生熱愛體育，1912 年代表美國參加斯德哥爾摩奧運會，在五項和十項全能競技中雖未得獎，卻使他參與了日後全方位的體育領導工作。1936 年柏林奧運期間他擔任美國奧會主席，因為抵制納粹迫害猶太人發揮了領袖才能，在二戰後自 1952-1972 年間獲選為國際奧會主席。1936 年他趁參加奧運之便在倫敦的皇家學院觀看到中國藝術展覽，引起對亞洲藝術濃厚興趣。1939 年他訪問了日本、上海和香港，開始積極、系統地收集東方文物，但是由於中日戰爭爆發，使他無法進一步流連探索，

1 亞博館的標誌是一倒置的A字　2 舊金山亞洲藝術博物館外部　3 韓國藝術家Choi Jeong Hwa的雕塑作品〈呼吸的花蕾〉　4 中國藝術家張洹的雕塑

引為終身憾事。不過戰亂使中國富人拋售傳家寶物，給予他絕佳的收藏時機。

　　二戰結束，布倫達治因強烈反共色彩未再踏足中國，不過並未影響他的東方藝術收藏，直到 1975 年去世。他遺囑中將所有的亞洲藏品──超過 7700 件遺贈給舊金山亞博館。今天這裡共有超過 1 萬 8000 件收藏，是美國最大的亞洲藝術展覽場所之一。如果說體育表現是布倫達治與中國的對抗，那麼藝術收藏最終成為他與中國的和解，其中難免有形式比人強的無奈。

　　過去幾十年舊金山亞博館重要的中國特展有：六千年的中國盛世（1983）、達賴西藏文物（1991）、兵馬俑（1994）、成吉思汗文物（1995）、明朝（2008）、上海風華（2010）、秦代文物特展（2013）等皆轟動一時，連目前館長都是由來自中國的許傑擔任。

　　繼布倫達治之後，亞洲藝博館繼續得到一些團體和個人的捐贈，到 80 年代原有場地已不敷使用。在前館長日裔美籍的佐野惠美子（Emily Sano）斡旋下，舊金山市府「振興市政中心」計畫同意撥出市政中心對面的公共圖書館予亞博館，加上 1989 年加州發生大地震，迪揚紀念博物館受創嚴重，遷館工作勢在必行。1995 年矽谷韓裔企業家 Chong Mong Lee 捐出 1500 萬美元作為亞博館改建基金，後來又拿出百萬美元專注於韓國藝術部，使得亞博館搬遷工程能夠順利進行。

　　舊金山公共圖書館原建築由喬治‧凱勒姆（George Kelham）1917 年所建，為一Beaux 風格建體。亞博館的改建由義大利女建築師奧蘭蒂（Gae Aulenti）設計，她是法國奧賽博物館改建總顧問，也主持過威尼斯、巴塞隆納等城市博物館的改建工程。她對新亞博館的建設尊重原建築的歷史元素與框架，外部基本保持不變，僅刪除掉一些內牆，大量採用自然光，巧妙地將原建體的內牆與外牆用玻璃屋頂連接起來，創建一個戲劇性的明亮室內庭

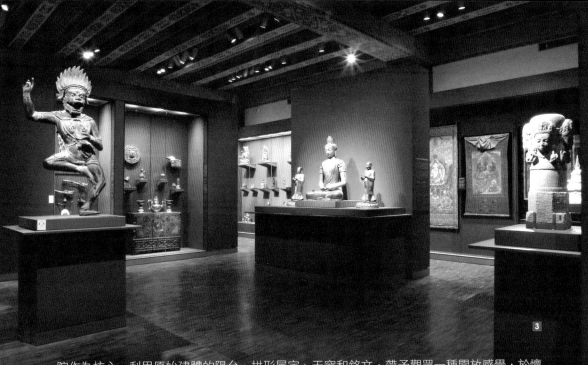

院作為核心，利用原始建體的陽台、拱形屋宇、天窗和銘文，帶予觀眾一種開放感覺，於懷古氛圍中增添了現代氣息。新館共分四層，四樓辦公，其餘用為展示。除常設的 33 個展廳外，還有兩個專題展廳、三間教室和一資源中心。博物館附設有禮品藝廊和日本茶室，可為參觀者提供多方位服務，也是博物館財務收入一個來源。金門公園的舊館在 2001 年正式休館，新館直到 2003 年才落成開放，面積擴增了約 75%，其二、三樓永久典藏部允許攝影。

館藏的藝品文物分別從亞洲各主要國家收集得來，號稱跨越六千年時間，永久展示藏品約 2500 件。展示藝廊分西亞和波斯世界、東南亞、喜瑪拉雅山脈、西藏、中國、韓、日七

西藏唐卡

個地理區塊，內容圍繞著三大主題：佛教發展、貿易和文化交流及當地信仰和習俗。中國藝品占館藏 50% 以上，始於新石器時代，迄於當代，有 2000 多件瓷器，1200 餘件玉器，近 300 件青銅器，為世上收藏中國玉器最豐富的博物館。藏品中一尊青銅鑄造佛像據考證為 338 年的作品，是目前發現最早的中國青銅佛像，被視為鎮館之寶。

亞博館的宗旨並非單純著眼收藏和展覽，它的另一重要目標在教育普及東方文化，如何破除亞洲觀眾侷限，讓全球化的多元族裔認知「亞洲文化」根本，是面對的挑戰。相較於美國主流社會對於 19 世紀以前的亞洲文明視作「過去的輝煌」，這兒展覽希望傳遞的訊息是：東方藝術並不只限是已逝的古文物，也包括這些古文物思想背景產生的今日亞洲的現代化生活。

文化可以作為一種思想折衝、對話交流甚或軟力抗衡的手段，在西方社會展示亞洲藝文不應只為迎合西方人眼中獵奇的「他者」風情，如何軟性表述亞洲文化獨特的深厚內涵，是參與多元世界不可避免的責任。舊金山亞博館對於西方主流文化未採取批判立場可以理解，但行銷亞洲的方式每以藝品、電影、流行卡漫迎合市場，似有投白人社會所好之嫌，「東方牌」的深度猶有加強空間。博物館商店配合專題展覽販售仿古文物、中國字畫、日本玩偶，甚至東方浴衣等，反映非主流社群不得不為的生存手段。展覽行銷以當代商品思維「包裝」過往農耕背景產生的藝術，難免招致亞裔族群批評，或有失去原文化意義的隱憂。

亞博館闢有自己的圖書館，常年舉辦各種東方文化知識講座、示範教學和組織學生參加博物館活動，2011 年亞博館推出新標誌，由世界五百強的 Wolff Olins 公司設計：一個上下倒置的 A 字，能顯現不同顏色，提醒人們從新的角度接近亞洲藝文。舊金山市亞裔人口超過三成，亞博館多年來在帶領西方人認識東方藝術文化，幫助東方人尋根去瞭解自己傳統等方面具有貢獻，成績雖不盡如人意，但仍應給予肯定。

第11世紀印度佛雕

江戶時代品河天門
立像

佛教密宗明王雕像

泰國佛頭

西元338年最早的中國青銅佛像被視為
鎮館之寶

印尼門神，約為1300-1400年作品

[舊金山亞洲藝術博物館]

地址：2000 Larkin St., San Francisco, CA 94102

電話：415- 581-3500

門票：成人12元，老人、學生及青少年（13-
　　　17）8元，12歲以下免費。每月第一個
　　　週日免費。

開放時間：週二至週日上午10時至下午5時；
　　　　　週四至晚間9時；週一休。

聖徒或流氓
蓋堤中心與蓋堤別墅

洛杉磯著名的蓋堤博物館（J. Paul Getty Museum）是美國已故石油大亨保羅·蓋堤（J. Paul Getty）所創設，分成兩個部分。位於洛杉磯西北聖莫尼卡山山頂上的新館稱為蓋堤中心（Getty Center），展出歐美繪畫、雕塑、素描、手稿、裝飾及攝影藝術。另一位於洛杉磯近郊馬利布（Malibu）海岸的舊館是蓋堤故居，稱作蓋堤別墅（Getty Villa），展示希臘、羅馬，特別是伊特魯里亞（Etruria）的藝術古物。二間的內容重心都是視覺藝術，稱它們美術館亦無不可。

1953 年，蓋堤在他馬利布家中成立一所小博物館以展示個人藝術收藏。1974 年蓋堤仿照被維蘇威火山爆發掩埋的 1 世紀義大利赫庫蘭尼姆城（Herculaneum）帕皮里別墅（Villa of the Papyri），在臨海山坡興建一座羅馬風格建築為博物館，並快速增加了藏品。1976 年

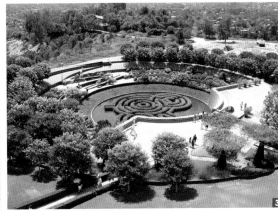

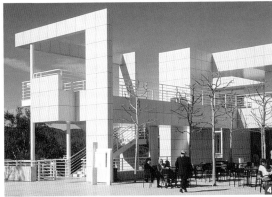

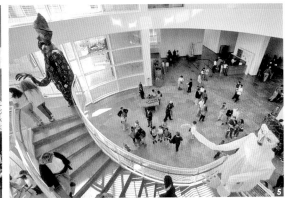

1 中心以義大利石磚建造，現代中帶著思古之幽情　**2** 蓋堤中心鳥瞰　**3** 美麗的花園　**4** 舒適的咖啡座　**5** 蓋堤中心進口大廳

　　蓋堤去世，留下總數約 20 億美元優渥的遺產捐贈（其中蓋堤石油公司股票有 12 億），經過一陣法律紛擾，1982 年保羅‧蓋堤信託基金正式成立，蓋堤博物館成為世上最富有的博物館，決定擴大經營規模，於 1983 年購買下聖莫尼卡山山麓大約 750 英畝地產，經 14 多年規劃建設，1997 年蓋堤中心落成對外開放。這一同時，馬利布的蓋堤別墅為進行整修暫時關閉，至 2006 年 1 月恢復參觀。

　　蓋堤中心規模宏大，建築體占地 50 公頃，展場外包括圖書館、研究所和教育電腦中心，以及美輪美奐的保育花園，此外還有餐廳、咖啡館、書店及一間 450 座位的禮堂。圖書館內藏書 75 萬冊，為學者、學院教師、研究生和獨立研究人士提供重要資源。博物館全年不斷變化的展覽及各式節目，供公眾享用。該館前首席執行幹事哈羅德‧威廉斯（Harold M. Williams）說：「我們希望它的能見度和對大眾的服務，成為享受和研究藝術文化遺產的一個具有啟發性的設置。」

晴天，從蓋堤中心可俯瞰 405 號州際公路，還可以遠眺太平洋和整個洛杉磯盆地景致，這兒成為與當地好萊塢一樣出名的觀光景點，一年吸引 130 萬參觀人次，在全美美術館、博物館中排名第五。蓋堤別墅則又是另一種不同感受，一片南歐風情的亭舍花圃充滿古意，參觀藝術藏品之餘，太平洋橫臥腳底，潮聲陣陣，雲霞變幻，置身其中彷若人間仙境。

蓋堤博物館和世界大部分大型博物館、美術館的根本不同處是它全然私營，並且免費提供公眾參觀接近藝術。蓋堤別墅由於停車位有限，為避免人潮車輛塞滿街道影響鄰居，參觀別墅必須以電話或上網預訂門票，蓋堤中心則無此限，可開車至山腳大停車場停車，轉搭接駁電車上至山頂蓋堤中心。

蓋堤中心建築由「白派大師」理查·邁耶設計，融合了他個人的建築風格，並為保留一些義大利感覺，中心的建築石材取自興建羅馬鬥獸場、許願泉和聖彼得大教堂的同一石礦場，每塊石磚重達 280 磅，以百艘貨輪從義大利運至洛杉磯，修建費達 12 億美元天文數字，整體感覺現代中帶著思古之情。不過這次由於以淺色石材與鋼架構成，建築不致像他其他作品那般白到不行。一樓展廳用於展覽對光線敏感的作品如手稿、攝影和家具；二樓展場以電腦控制天窗，讓畫顯示在自然光下。中心專門為家庭和兒童設計有一些認識藝術的節目程式，如週末家庭工作坊和藝術探尋卡等。此外，週五、六開放至晚上 9 時。

蓋堤博物館宗旨為：「透過收藏、保存、研究和展示，培養人們對視覺藝術之認識。通過專題展覽、出版、教育及相關表演藝術節目，

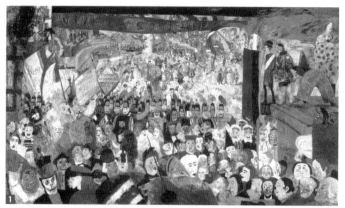

以開發廣泛的觀眾。」在這方面可說已達到了私人維護藝術，回饋社會的極致。中心與別墅兩邊場地的維護、庭園管理、研究與更換展覽，博物館聘雇了龐大數量員工，加上日常維修等開支，全部靠基金及捐款支應，讓人不得不對其慷慨和對文化的重視由衷敬佩。

中心的收藏以梵谷的〈鳶尾花〉最著名，此畫梵谷繪於自殺前一年，是他晚期進入精神療養院後的最佳作品，1988 年在拍賣會上蓋堤以 5300 萬美元購得，創下當時繪畫拍賣的新高。筆者有位朋友為這幅畫拜訪了蓋堤兩次，不巧都遇到作品外借而失之交臂，我運氣較好，首趟去就見到了。此外這兒還有提香、米勒、雷諾瓦、恩索爾（James Ensor）等作品。

展覽館外是中央花園，內有石瀑水池及杜鵑花的迷宮，水元素給堅硬的建築體帶來柔軟之感；南岬花園以仙人掌類為主，整個中心種植了上萬株樹木，配以加州陽光，使其成為戶外休憩的好去處。

蓋堤博物館雖然大方回饋社會頗受頌揚，但背後也有爭議性負評陰影，顯現了財閥巨賈聖徒與流氓兼具的本性。蓋堤別墅擁有 4 萬 4000 件藏品，因長期購買來源不明藝術文物而捲入官非。2005 年義大利政府為討回遭受盜竊的國寶和蓋堤對簿公堂，希臘方面跟進，導致館長馬瑞奧·初（Marion True）博士被義大利刑事起訴而辭職。數十件藝術品，包括羅馬器皿、花瓶、龐貝的壁畫和一尊古希臘阿波羅大理石雕像，已確認是盜賣的骨董。2007 年蓋堤被迫交回義大利 40 件文物，其中一些是其最好收藏。一尊西元前 5 世紀的〈美之女神〉像則獲准保留至 2010 年再行交還，另一〈得勝的運動青年〉青銅像的歸屬迄今仍未解決。至

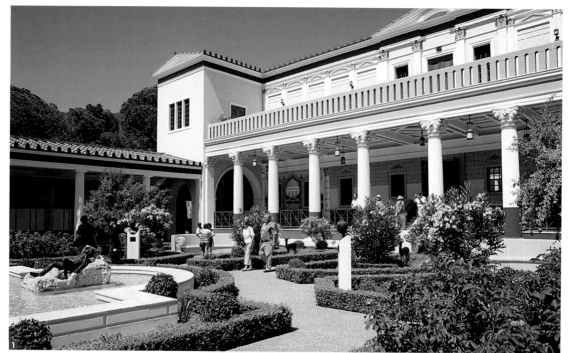

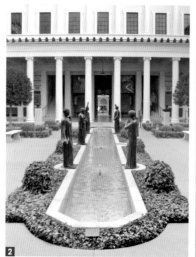

1 2 仿照帕皮里別墅建成的蓋堤別墅 3 古色古香的走廊 4 大理石雕像 5 西元前五世紀的〈美之女神〉Aphrodite雕像，蓋堤於2010年歸還義大利 6 西元前300-100年的〈得勝的運動青年〉青銅像的歸屬仍在爭執之中

於與希臘的紛擾，一台 2500 年歷史的喪葬花圈及另一西元前 6 世紀女子塑像已送回希臘，現今展示在雅典國家考古博物館中。

二戰納粹大量掠奪占領地猶太人收藏的藝術品，戰後成為富豪的私人珍藏，引起許多法律訴訟，至今沒有完全解決。2003 年第二次伊拉克戰爭爆發，由於美英聯軍轟炸，巴格達陷

入無政府狀態，伊拉克國家博物館上萬件米索布達米亞的文物珍寶被暴民洗掠一空，造成近世最大的文化災難。觀眾欣賞印地安納‧瓊斯考古奪寶電影時，可能不知道全球每年藝術市場黑市交易估計高達 60 億美元，為了遏阻盜賣犯罪及各國保護文物意識的增強，當代有關古文物非法販售的懲罰日趨嚴格，釜底抽薪的辦法是對贓品買賣進行追究。

商場成功的巨閥往往具有冒險家的本性，收集藝術品像收藏戰利品。美國諾貝爾文學獎作家史坦貝克具有強烈社會主義思想，曾嚴厲批評資本社會大金主的偽善：「在他們一生，用 2/3 的時間搜括社會，而在剩下的時間再把它們還出，……任什麼也改變不了他們這種永不知足的貪婪。」

雖然蓋堤將藏品與公眾共享，可是瑜難掩瑕，它的收購過失究竟是無心還是有意？40 件文物回歸被認為是義大利的勝利。帝波（DePaul）大學被竊取古文物法律學教授潔絲坦布麗詩（Patty Gerstenblith）認為，這是蓋堤糾正錯誤的重要一步，她讚美蓋堤允諾對未來購買採取更嚴謹的政策，將有效遏止搶劫盜賣之風。而一些蓋堤的反對者卻認為惡棍雖偶爾也掉淚，但是惡棍還是惡棍，歸還行為無法改變其巧取豪奪的罪惡。輝煌與恥辱，聖徒或流氓，蓋堤博物館收藏醜聞已成為古物法的活教材，使它遭到兩極性檢驗。

[蓋堤中心]

地址：1200 Getty Center Dr, Los Angeles, CA 90049

電話：310-440-7300

門票：免費。

開放時間：週二、三、四、五、日上午10時至下午5時30分；週六至晚間9時；週一休。

[蓋堤別墅]

地址：17985 Pacific Coast Highway, Pacific Palisades, CA 90272

電話：310-440-7300

門票：免費，但需上網http://tickets.getty.edu/show_events_list.asp?shcode=15預訂入場券。

開放時間：週三至週一上午10時至下午5時；週二休。

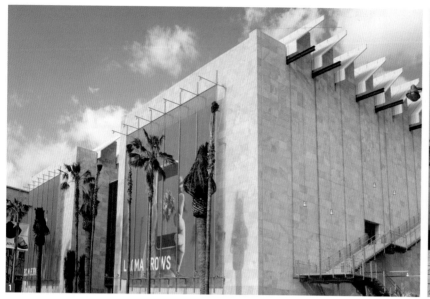

二流收藏，一流行銷

洛杉磯郡立藝術博物館

洛　杉磯郡立藝術博物館（Los Angeles County Museum of Art）位於洛杉磯市中心到比
　　佛利山莊的西區威爾夏大道上，它的前身可上溯至 1910 年，當時隸屬於洛杉磯歷
史、科學與藝術博物館一部分，1961 年獨立成為以藝術為重心的展覽機構，簡稱 LACMA，
1965 年搬到今日地點。1968 年三座主要建築完成，從那時開始，它幾乎不停地在進行擴充：
1986 年現代和當代藝術大樓落成；1988 年完成了日本藝術館與羅丹戶外雕塑公園；1994 年
購買下相鄰的五月百貨公司大樓改建為西館，並於 1998 年啟用。

　　2005 年我為國立台灣美術館策劃「原鄉與流轉」北美巡迴展，在洛杉磯近郊亞太藝術博
物館展出時，LACMA 正舉行「塞尚及畢沙羅」展覽，我與國美館朋友一起前往觀賞。當時
的五棟建築分別出自三位建築師之手，參觀動線混亂，不過可觀的項目繁多。

　　而 2003 年，藝博館董事會得到全美巨富布羅德夫婦（Eli and Edythe Broad）、雷斯尼

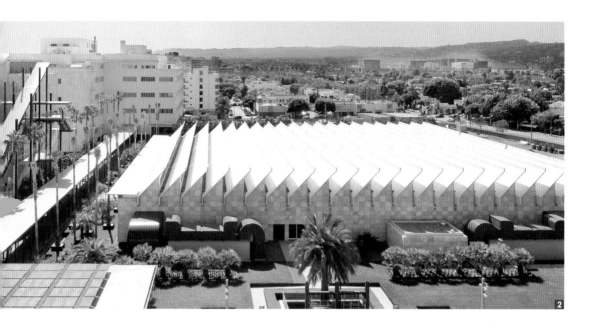

克夫婦（Lynda and Stewart Resnick）和英國石油公司等財團的慷慨捐贈，決議對長久存在的建築功能進行改造。當時建築師庫哈斯主張將現有建體夷為平地後重蓋新館，而倫佐·皮亞諾提出三期的「轉換」計畫，結果皮亞諾獲得了工程委託。

　　皮亞諾是巴黎龐畢度藝術中心、大阪關西國際機場等著名建築的設計者，他此次的「轉換」計畫主張利用原先建築元素作延伸，借內外空間設計的連接統合，轉型成為整體的新風貌。第一期建設包括布羅德當代藝術館（Broad Contemporary Art Museum）的完成，藝術有價，它以捐款者來命名；這兒是全美最大的無廊柱藝術空間，自屋頂引入自然光照明。另外為新入口和威爾夏大道舊有艾曼森大廈（Ahmanson Building）巨幅展覽牆的建設，還有停車場遷移。第二期工程主要是建造獨立的雷斯尼克展覽場（Resnick Exhibition Pavilion），

1 布羅德當代藝術館外觀　**2** 布羅德當代藝術館與雷斯尼克展覽場　**3** 彩帶妝飾的艾曼森大廈　**4** 獨立的日本館一景

雖然只是一層樓建築，但是屋頂造型新穎，配以連接的紅色金屬管道十分醒目，2011年年底竣工。第三期進行藝博館其餘部分，特別是東翼的翻新補強。

洛杉磯郡立藝博館是屬於跨文明的百科全書式展覽館，自2005年迄今它的外表和內容改變均不算小，目前由七個展覽館組成。在慣以與大眾文化和普羅美學結合的洛杉磯，藝博館當然善於就消費者導向發揮，致力泛媒材的收集，繪畫、雕塑、紡織、家具、建築、裝置、觀念藝術、攝影、錄像和電影等無所不包，藏品超過十萬件。埃及、中國、日、韓、印度、西藏、大洋洲、非洲、南北美和伊斯蘭藝術、歐洲中世紀及文藝復興和巴洛克作品……，還有近世的德國表現主義收藏也很豐富，當代部門更專注二戰後至今的新媒體藝術發展。除常態展外，藝博館另推出特殊展示及電影、爵士音樂會和各式教育活動，每年吸引近百萬遊客。

1 布羅德當代藝術館大堂　**2** 內部展廳一景　**3** 布登的雕塑〈城市燈光〉用202個仿古路燈組成

館中醒目的典藏，像美國藝術部門擁有的貝洛斯的〈懸崖居民〉是這位社會寫實畫家少見的大場面的都會敘事；抽象表現主義畫家克萊恩的〈百齡壇〉是其代表作；而托尼‧史密斯的龐巨雕塑〈煙〉則似乎在呼應克萊恩的黑色語彙。1966年藝博館展覽愛德華‧肯赫茲（Edward Kienholz）回顧展，由於一件裝置作品〈38年道奇車後座〉描繪一對男女在汽車後廂愛撫做愛做的事，引起色情與否的爭議，郡委會監察威脅切斷經費補助。為了兼顧藝術和道德的責任，最後雙方達成妥協，展覽平時道奇車的車門關閉，僅針對特別觀眾，且沒有18歲以下青少年在場情形下，館方警衛才打開車門呈示「內景」，成為獨特有趣的現象。

　　歐洲繪畫中洛可可畫家布欣的〈麗達與天鵝〉是件名作，至於印象派和現代藝術大師竇加、畢沙羅、高更、塞尚、畢卡索、康丁斯基、馬格利特、克利、布朗庫西等作品這兒雖然不可或缺，但大部分不是精品；倒是能夠複製的雕塑、當代普普創作與攝影作品較可觀。為了維持其吸引力，許多展品不得不向收藏家商借展出。

　　中國藏品有文徵明、吳歷、石濤等的繪畫，不過我對它們是否全是真跡存疑。還有近代張大千、黃賓虹、劉國松等的畫作。獨立的日本館位於藝博館的東翼，內部以螺旋梯形走道陳列了自江戶時代起的木刻版畫，還有屏風、佛教雕塑、陶瓷、漆器、兵器、紡織品等，提供安靜的觀看環境，展品每三個月輪換一次。

　　欣賞這裡的高水準特展比收藏展令人振奮，像前述我看的「塞尚及畢沙羅」展覽，後來的埃及「圖坦卡門」展覽，「圖梅克──墨西哥古代傑作展」都人潮如織，其營運方式是美術館行政善用財源、公關和精準的市場眼光結合的典範。

　　另外，藝博館戶外克里斯・布登（Chris Burden）的雕塑〈城市燈光〉用 202 個仿古路燈組成，凸顯浪漫，有很高人氣；還有羅伯特・歐文（Robert Irwin）的景觀創作〈棕櫚樹花園〉，暖風樹影，為藝博館增添了悠適的閒情。

　　2012 年藝博館為了陳示地景藝術家麥可・海澤的〈飄浮石塊〉，藝術家在洛城不遠的 Riverside 就地取材，選定一塊天生麗質、重達 340 噸的大石。博物館動用數部大卡車在

1 麥可‧海澤的〈飄浮石塊〉成為轟動新聞　**2** 羅伯特‧歐文的景觀創作〈棕櫚樹花園〉，暖風樹影，為藝博館增添一份閒情
3 庭園中的現代雕塑與噴泉

夜晚不妨礙交通情形下勞師動眾來搬運，105 英哩路途以每小時 5-8 英哩的龜速前進，有些路段還得拆除街燈才能通過，前後花了 11 個夜晚終於運抵藝博館門口。運送途中看熱鬧民眾夾道驚奇，成為轟動新聞，裝置完成後人們可從石下川行，仰之彌大。

這起「愚公移石」事件如果發生在中國，人民難有參與機會，大眾未必留意；如果發生在台灣，立法院鐵定炸鍋，藝術家會被罵成騙子；美術館浪費公帑，館長非下台不可。事實是「搬石頭」成了洛市全民的熱烈話題，博館靠報章電視報導大打免費廣告，教育了市民關懷藝術，更添增了公眾娛樂花邊，一舉數得，錢花得再值得不過。

藝博館緊鄰喬治‧佩奇公園（George C. Page Park），其內的拉佈雷亞瀝青坑（La Brea Tar Pits）為一史前化石出土地，設立了佩奇博物館（Page Museum）作展示。附近還有建築與設計博物館、工藝與民俗藝術博物館、柏林圍牆洛杉磯展區等，整體構成一段所謂的「一英哩奇蹟」（The miracle mile）文化園區。

洛杉磯的藝文活動不乏好萊塢的熱錢資助和明星們的加持，郡立藝博館以二流收藏搭配一流行銷，將一個原本中型水準的展館打造成炙手可熱的紅牌，推出豐盛的展覽饗宴，再次證明商業包裝手段的無往不利。

洛可可畫家布欣的〈麗達與天鵝〉

高更作品

抽象表現主義畫家克萊恩的代表作
〈百齡壇〉

愛德華·肯赫茲的裝置作品〈38年道奇車後
座〉，引起色情與否的爭議

卡莎特的〈母與子〉

托尼·史密斯的龐巨雕塑〈煙〉

[洛杉磯郡立藝術博物館]

地址：5905 Wilshire Blvd., Los Angeles, CA
　　　90036

電話：323-857-6000

門票：成人15元，老人及學生10元，17歲以
　　　下免費。每月第二個週二免費。

開放時間：週一、二、四上午11時至下午5
　　　　　時；週五至晚間8時；週六、日上
　　　　　午10時至下午7時；週三休。

成功的本土守護者
魁北克國立美術館

1 2 現代風貌的玻璃屋頂建築「大堂」為美術館入口　**3** 新古典風格的傑拉德–莫瑞塞特大廈曾是魁北克博物館的全部

加拿大魁北克市位於魁北克省南部聖羅倫斯河北岸，是該省首府，1608 年由法國探險家尚普蘭（Samuel de Champlain）建立為當時法國殖民地新法蘭西的首都。魁北克的印地安語原意是「河岸狹窄之地」，地理及戰略地位重要。1756-1763 年間，英法兩強為了爭奪北美殖民地展開一場七年戰爭。1759 年英軍在魁北克市所在的「亞伯拉罕平原戰役」取得決定性勝利，自此英國海軍沿河西進，長驅直入再無阻礙。次年英軍攻占蒙特婁，法屬新法蘭西全部失陷。1763 年英法簽署「巴黎和約」結束戰事，法國政治勢力被逐出北美，決定了加拿大往後的歷史發展。

戰爭雖然英國獲勝，但法式文化仍是魁北克地區生活的主體。目前 70 餘萬人口中，80％以上為

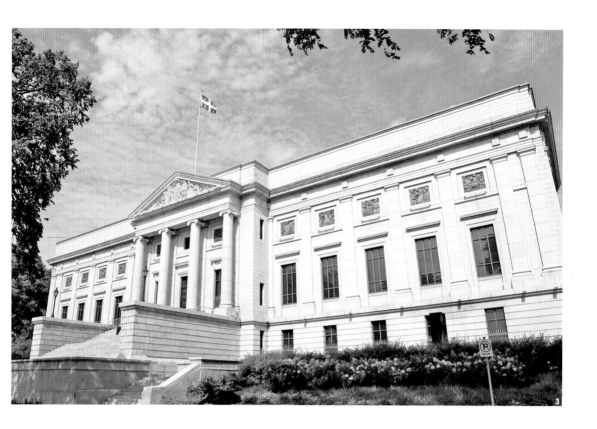

法裔，官方語言是法語。市內舊城區石磚道、教堂、雕像遍布，精緻的商店和咖啡館販售法國飾品與可口的法式餐點，由於集中，法國風情甚至比巴黎還更濃郁，是適合「慢」遊及細細品味的都市，1985 年被聯合國教科文組織列為世界文化遺產。

市區東面聖勞倫斯河岸地方的「戰場公園」，即是前述戰役的古戰場。成立於 1933 年的魁北克國立美術館（National Museum of Fine Arts of Quebec，簡稱 MNBAQ）位在戰場公園內，初時稱為「魁北克省博物館」，展示自然科學與藝術典藏。1962 年自然科學部分遷移他處，次年改名魁北克博物館。1987 年內部增設了圖書館；1991 年進行重大的擴建；1993 年建設了戶外雕塑園區；2001 年又安置了壯觀的戶外照明，2002 年博物館更名作「魁北克國立美術館」。

美術館由三座不同風格的建築組成，內有 12 個展廳、禮堂、餐廳和紀念品商店。東面的老博物館「傑拉德–莫瑞塞特大廈」（The Gerard-Morisset Building）是座新古典風格建築，由加拿大建築師威爾弗·拉克魯斯（Wilfrid Lacroix）設計，外牆裝飾的淺浮雕是雕塑家布魯內特（Émile Brunet）的作品。中間現代風貌的玻璃屋頂建築「大堂」為今天美術館的入口，有遊客接待設施和通往其他建築的甬道。西面的「查爾斯–帕雅爾吉大廈」（The Charles-Baillairge Building）在 1867-1970 年間是座禁閉罪犯和死刑犯的監獄，1991 年被劃歸成美術

■1 查爾斯－帕雅爾吉大廈原是禁閉危險罪犯的監獄，1991年改建成為美術館一部分　■2 在監獄展覽藝術　■3 美術館「監獄」保留了11個囚室供展示　■4 監獄展覽的〈塔〉　■5 魁北克國立美術館為里奧皮勒闢築了專屬陳列區　■6 讓‧皮埃爾‧莫蘭雕塑〈Trombe〉　■7 柏納‧維奈特雕塑〈Deux Arcs〉

館的一部分。藝術家大衛‧摩爾（David Moore）等將之改變為藝術展示場所，並保留了11間囚室做為參觀者欣賞藝術外的獵奇經驗。三座不同結構建體予人的綜合感覺是既保留了古典風韻，兼又帶有現代氣息，由於藝術貫穿其間，提供了具有歷史意義的視覺體驗。

　　雖然 MNBAQ 的規模無法與羅浮宮、大都會藝博館等世界名館比擬，這裡卻是魁北克藝術家的展覽舞台，展示著最早定居在這塊土地上的印第安人及北極地區巴芬島因紐特人（inuit）的藝術作品、初蓋議會時的壁畫草圖等歷史文物、殖民期家具工廠製造的骨董家具，以及 18 世紀迄今魁北克藝術家精美的繪畫與雕塑。

　　國立美術館目前收藏作品約 3 萬 7000 件，繪畫包括出生於魁北克地區的藝術家及 20世紀初加拿大「七人團」的創作。19 世紀的利格瑞（Joseph Legare）屬於自學而成的畫

家；稍後有艾倫‧埃德森（Allan
Edson）大半生住在英、法，
作品受巴比松畫派影響；而沃
克（Horatio Walker）曾在美國
費城和紐約活動，創作也帶有
巴比松影子。亨利‧博（Henri
Beau）是印象主義追隨者，風
格甜美，長期活躍於美、法和
加國藝術圈。查爾斯‧亞歷山
大‧史密斯（Charles Alexander
Smith）的創作涉獵到歷史領域，
這裡收藏的〈六郡議事〉是他的
代表作品。另外約瑟夫‧布朗
（Joseph Browne），大半生住
在巴黎的詹姆士‧莫里斯（James
Wilson Morrice），以及弗伊‧
蘇佐–柯特（Marc-Aurèle de Foy
Suzor-Coté）等都以風景畫傳
世。20世紀里奧皮勒（Jean-Paul
Riopelle）以抽象創作獲得國際
認可，美術館為他闢了專室。

雕塑方面，戶外雕塑園區放
置著查爾斯‧杜德林（Charles
Daudelin）、里奧皮勒、瓦蘭柯
特（Armand Vaillancourt）、
讓‧皮埃爾‧莫蘭（Jean-Pierre
Morin）等和法國雕刻家，1966
威尼斯雙年展雕塑大獎得主安天
恩–馬丁（Étienne-Martin）及同
樣法籍的柏納‧維奈特（Bernar
Venet）的創作。

弗伊・蘇佐–柯特作品〈四月的午後〉

亨利・博油畫〈野餐〉

查爾斯・亞歷山大・史密斯作品〈六郡議事〉

約瑟夫・利格瑞油畫〈蒙特婁議會大火〉

讓・保羅・里奧皮勒的抽象作品

國立美術館經常舉辦世界著名藝術展覽，1985年曾辦法國印象派畫展；1998年夏天舉辦羅丹大展，都吸引到大量觀眾。2008年為慶祝魁北克建城四百周年，極少出借館藏的羅浮宮破例出借了260件藏品，可見魁北克與法國濃厚的文化血緣關係。

今日世界複製文化當道，這裡的成就在於沒有爭逐所謂的國際潮流和一線大師作品，卻踏實扮演了成功的本土守護者角色，以地方主義散發出自然的芬芳。魁北克地處北疆，這裡春季看水，夏天賞花，秋季楓紅，冬天觀雪，四季各有風情，參觀完美術館值得順便在「戰場公園」遊覽，去拉基塔戴爾要塞（La Citadelle）憑弔古蹟，或再到舊城區搭乘馬車，享受一頓法式大餐，對自己是一種尋美探藝的慰勞。

約瑟夫・阿奇博德・布朗的〈秋天風景〉（局部）

北極地區巴芬島因紐特人的藝術雕刻

沃克作品〈加拿大婚禮〉

[魁北克國立美術館]

地址：Parc des Champs-de-Bataille , Québec City（Québec）, G1R 5H3, Canada

電話：418-643-2150

門票：成人18元，老人16元，青年（18-30）10元，青少年（12-17）1元，11歲以下免費。

開放時間：冬季（9月初至5月底）週二至日上午10時至下午5時；週三至晚間9時；週一休。
夏季（6月至9月初）週一至日上午10時至午6時；週三至晚間9時。

● 加國地區以加幣計價，以下同。

法式傳統的藝術匯集
蒙特婁美術館

蒙特婁市位於魁北克省南端聖羅倫斯河與渥太華河交會處，座落於一個三角形的島嶼上。1535 年法國探險家發現此地，命名皇家山，蒙特婁（Montreal）即由法語 Mont Réal 得來。自英屬北美時起，這兒從最初之皮毛集散重鎮，逐漸發展成五大湖連接大西洋航道的海運和鐵路交通樞紐，且為國家文化、金融之搖籃。目前它是加國商業中心和第二大城，2/3 人口以法語作母語。在法裔住民浪漫傳統背景下，展現了多彩多姿的人文特質，贏得「北美巴黎」之稱；而哥德式教堂林立，又有「尖塔之城」美譽。

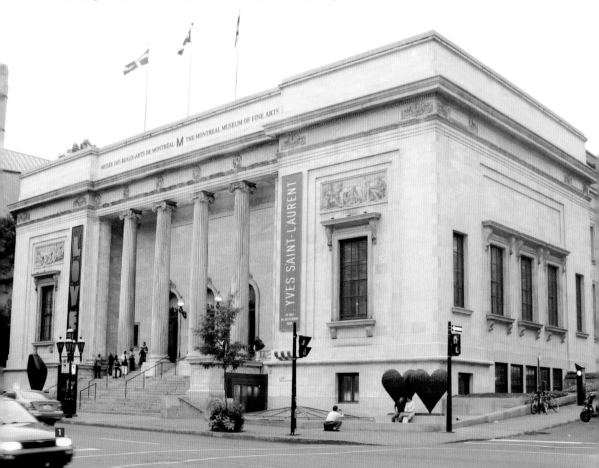

1 2 麥克斯維爾兄弟設計的蒙特婁美術館　3 4 德斯瑪瑞斯館內部提示了當代的生機與活力

　　蒙特婁市承襲了熱愛藝文的法式傳統，這裡有各類博物館 30 餘座，擁有眾多藝術愛好和收藏者。蒙特婁美術館（The Montreal Museum of Fine Arts，簡稱 MMFA）前身是 1860 年成立之蒙特婁藝術協會，是加國最古老、重要的藝術機構。

　　1877 年蒙特婁商人吉勃（Benaiah Gibb）遺贈藝術協會一筆土地和金錢作籌建博物館用途。1879 年，包括一個大型展覽廳，一個小藏品室和一個閱讀室的畫廊正式揭幕，為美術館肇始奠下基礎。當時藝術協會每年舉行兩次大型活動，且購藏部分春季展作品，儲建起加拿大藝術的初基。1909 年理事會決定建立更具規模的展覽館，買下市中心黃金廣場區土地，由建築師愛德華和威廉・麥克斯維爾（Edward and William S. Maxwell）兄弟設計，外觀高廊柱的白色大理石建體，配以寬樓梯和裝飾淺浮雕，乃典型折衷古典的「布雜藝術」（Beaux Arts）學院風格；內部有頂部照明的大型展覽室、演講廳、禮堂、圖書館和藝術教室。美術館於 1912 年底啟用，第二年參觀者約有五萬名，同時通過採購、遺贈等方式，迅速發展成豐富的百科全書式展覽館。隨後一戰發生及重要贊助人相繼去世，結束了美術館初創的黃金時代。

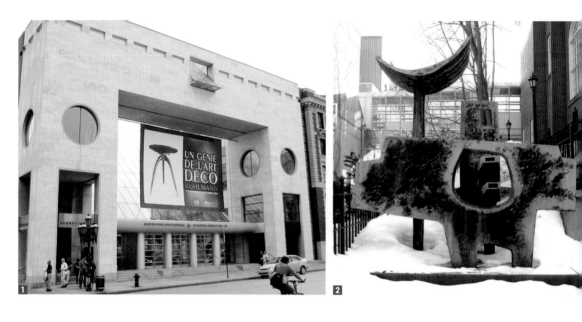

1948年蒙特婁美術館從廣義性的博物館改為專業性的美術館，次年決定開闢年輕藝術家展覽園地，確定了往後探索新藝術的方向。當時美術館全靠會員捐助，50年代終於收到蒙特婁當局和加拿大理事會第一筆贈款。60年代魁北克省現代化的「寧靜革命」發展成深具影響的社會運動，促成1967年蒙特婁世博會及1976年蒙特婁奧運之舉行，也預伏了日後的分離獨立暗影。這時參觀人次已超過30萬，魁北克政府批准予美術館一項龐大的年度經營補助。

1972年9月4日是蒙特婁美術館歷史的黑暗日，當天凌晨三名蒙面武裝匪徒自維修的天窗闖入館內，盜竊了林布蘭特、德拉克洛瓦（Delacroix）、庫爾貝、杜米埃（Daumier）、柯洛（Corot）和庚斯博羅（Gainsborough）等18幅繪畫及其他珠寶、雕像共50餘件，要不是劫匪誤觸警鈴，損失必更慘重。這一宛如電影情節的盜寶事件成為加國史上最大的博物館竊案，失品除一幅繪畫和一件珠寶外，其餘至今未能尋獲。

1 薩夫迪設計的德斯瑪瑞斯館展出世界藝術
2 美術館庭園的露天雕塑
3 美術館內的現代家具展示
4 美國普普藝術家吉姆‧戴恩的〈雙心〉
5 英國雕塑家葛姆雷的〈鋼人〉

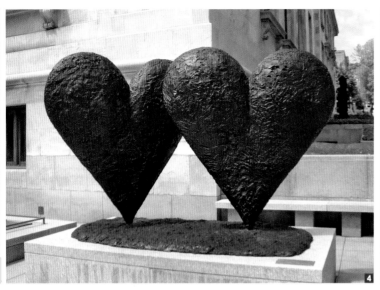

　　1991 年加拿大建築師摩西‧薩夫迪（Moshe Safdie）設計的新樓德斯瑪瑞斯館（Jean-Noel Desmarais Pavilion）落成。薩夫迪的著名設計還有蒙特婁的樂高積木式建築 Habitat 67、渥太華的加拿大國家藝廊和魁北克省的文明博物館等。新館矗立在舍布魯克街（Sherbrooke Street）南側，與北側麥克斯維爾兄弟所建新古典風格的舊館僅一街之隔，外觀預示了完全不同的經營理念，顯得更平民化。巨大的玻璃屋頂使大廳自然光源充沛，連綿的梯宇、外露的結構和新穎的專題展場提示了當代的生機與活力。德斯瑪瑞斯館展出世界藝術，與舊館裡魁北克藝術展場麥科和瑞納塔‧霍恩斯坦館（Michal and Renata Hornstein Pavilion）及裝飾藝術展場利麗安和大衛‧斯圖爾特館（Liliane and David M. Stewart Pavilion）鼎足而三。

　　美術館以吸引各類族群欣賞為導向，展品綜含了不同領域的收集，包含古代、歐洲、加拿大、當代等之繪畫、雕塑、素描和攝影作品，此外還有為數不少因紐特原住民和美洲印第安人藝術，以及埃及木乃伊、中國磁器、非洲木雕、中美洲藝品和世界各地的裝飾擺設和家具組件，如日本薰香盒，維多利亞風格的錦盒等，總數超過三萬件。歐美大師作品有林布蘭特、莫內、杜菲（Dufy）、畢卡索、荷蘭畫家凡東榮（Kees van Dongen）和美國雕塑家柯爾達等，尤以加拿大繪畫最吸引人。

　　這裡有北美早期畫家羅伊‧奧迪（Roy-Audy）和保羅‧凱恩（Paul Kane）的作品；20 世紀「七人團」的風景畫，稍後抽象畫家博爾杜阿斯（Borduas）和里奧皮勒的佳作。「七人團」的北國風光靜寂、祥和、深沉、肅穆，造就了加國繪畫的地域風采，我感覺其內裡的精神性與東方山水畫有許多相通之處。此外勒米埃（Lemieux）的漠然，科爾維爾（Colville）的冷峻，都表現了畫家無言的、敏感多思且不為人知的內心孤獨世界。

1 「七人團」成員卡米可（Franklin Carmichael）的〈蘇必略湖北岸〉　2 「七人團」成員哈里斯的〈蘇必略湖之晨〉　3 「七人團」成員湯姆生的〈北極光〉　4 5 約翰·藍儂與日裔妻子大野洋子的「想像」展覽

　　20世紀80-90年代，蒙特婁美術館在巴黎、馬賽、紐約、舊金山等地舉辦了系列展出，組織大規模加拿大藝術家回顧展，提高了國際知名度。它的專題展如英國先拉斐爾派畫家渥特豪斯（John William Waterhouse）的「私密花園」、披頭樂手約翰·藍儂與日裔妻子大野洋子的「想像」、巴黎聖羅蘭時裝秀、義大利設計展、第凡內花玻璃等，琳瑯滿目，經典與時尚交互輝映。美術館周邊的精品店林立，為該市的高品味商業區。

　　經過幾代人的努力，21世紀的蒙特婁美術館擁有成功的籌款能力，2001年大幅增加了購藏藝品的資金，並建立一個為未來國際展覽企劃設置的基金組織，以期可長可久發展。此外，美術館將側翼的歷史古蹟厄斯金教堂併進系統，在教堂後方興建加拿大藝術展場克拉瑞和馬克·勃吉館（Claire and Marc Bourgie Pavilion）於2011年完工，成為另一焦點。

［蒙特婁美術館］

地址：1380 Sherbrooke St. W. Ouest, Montréal, QC H3G 1J5 Canada

電話：514-285-2000

門票：成人20元，青年（13-30）12元，12歲以下免費。

開放時間：週二至五上午11時至下午5時；週六、日上午10時至下午5時；週一休。

■ 館藏

因紐特原住民的雕刻作品

因紐特原住民的圖畫〈海豹的壞日子〉

法國畫家詹姆士・天梭（James Tissot, 1836-1902）的〈十月〉

湯姆生的油畫〈北地〉

杜菲的作品

荷蘭畫家凡東榮的〈沙發上的女子〉

大衛・艾特米德（David Altmejd）所作天使立於館外

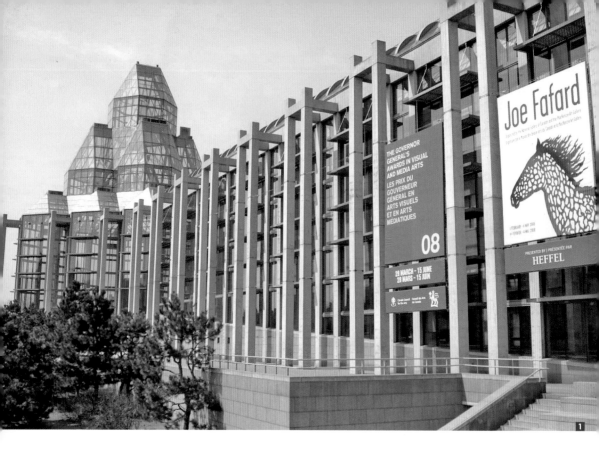

北國風光
加拿大國家藝廊

加拿大國家藝廊（National Gallery of Canada）是加國歷史最悠久的國家文化機構，位於首都渥太華市，面對渥太華河及麗都運河（Rideau Canal），遠眺議會大廈。恰像加拿大的地廣人稀一般，在現代都市寸土寸金情形下，這裡得天獨厚有著寬闊空間。

國家藝廊成立於 1880 年，原被安置於國會山最高法院建築之內，1911 年遷移至維多利亞紀念館（今加拿大自然博物館），1962 年藝廊搬至各政府辦公部門的艾觀街，1985 年加

拿大國家電影局劇照攝影司改制為加拿大當代攝影博物館（簡稱 CMCP），附屬國家藝廊轄下，1998 年國家藝廊與當代攝影博物館正式合併，進入現址。

　　當前的建築為一花崗岩水晶宮建體，係由以注重環保生態聞名的加籍猶太裔建築師摩西‧薩夫迪設計，於 1998 年完工使用。外部玻璃屋頂像似超大尺寸的花房，採光良好，庭園水院十分舒適。收藏重點是加拿大藝術。

　　恰像多數北美美術館難以忘情歐洲及美國大師的作品，加拿大國家藝廊同樣致力歐美作品的收藏，但是水準參差不齊，缺少經典之作。館藏大部分來自捐贈，最引人注目的贈與為前總督文森‧梅西（Vincent Massey）和索瑟姆家族（Southam Family）的收藏。1990 年藝廊以 180 萬美元購買了巴涅特‧紐曼的〈火的聲音〉；2005 年再斥資 450 萬美元收購了義大利文藝復興期畫家薩爾維亞蒂（Francesco Salviati）的作品，以及露意絲‧布爾喬絲巨大的〈Maman〉安置在藝廊前方，不過此作太過強勢，幾乎侵奪了建築的所有焦點。

1 加拿大國家藝廊外觀一景　**2** 加拿大國家藝廊內部長廊　**3** 玻璃屋頂造型美麗

　　國家藝廊三樓展亞、歐藝術和現代創作，二樓為加拿大及愛斯基摩因紐特藝術展示場所，一樓為大廳，附設有書店和餐廳，咖啡室面對渥太華河，是遊客喜愛的佇足之處。以下是對藝廊藏品的巡禮：

　　·**加拿大藝術**──這裡有加拿大自殖民地時期起的最寶貴的藝術典藏，如羅伯特·費爾德（Robert Field）、約翰·奧布萊恩（John O'Brien）、卡斯戴爾（Karsdale）、魏爾（Robert Whale）和保羅·凱恩等的圖繪，尺幅不大，形式顯現著某種稚拙。

　　加國美術關鍵的歷史里程碑，係由加拿大皇家藝術學院成員建立，奧布萊恩（Lucius O'Brien）、羅伯特·哈里斯（Robert Harris）、赫伯特（Louis-Philippe Hebert）、訪問加拿大的印象派畫家布魯斯（William Blair Bruce）、後期印象派的詹姆士·威爾遜·莫里斯和女

畫家艾密麗‧卡爾是代表。

　　國家藝廊最重要的收藏是「七人團」的繪畫。他們反對以歐洲制式的繪畫技法表現加拿大自然景觀，主張建立自身有力的風格，採取現實主義的詮釋來描繪這兒野性、原始的山川風光。其中成員不止七位，代表作包括湯姆生（Tom Thomson）的〈傑克松〉，賈克生（AY Jackson）的〈紅色的楓葉〉，哈里斯（Lawren S. Harris）的〈格陵蘭之山〉及麥當勞（J.E.H. MacDonald）的〈莊嚴的土地-1921〉。另外湯姆生 1915 年畫的裝飾板，以及李斯梅（Arthur Lismer）和麥當勞為吉奧吉安灣平房完成的壁畫也被安裝在藝廊之內。

　　水院庭園中陳列了雕塑家拉利波提（Alfried Laliberte）、赫伯特、羅林（Frances Loring）和懷勒（Florence Wyle）的作品，大體顯示了沉穩的學院之風。

　　‧**原住民藝術**──國家藝廊按照藝術和藝術史的既定準則收藏原住民創作，自 20 世紀 70 年代因紐特人作品被安置開始，以地域排列，冀圖同時呈現其深度與質量，以和館內其他展覽創建出迷人的對話。部分當今原住民藝術家借鑑與祖先的聯繫，結合自己的知識和參與當代國際先進做法，生產批判當前社會與殖民歷史的傷痕作品，敍述自身民族遭受強迫同化、文化壓迫、流離失所的創痛經驗。

　　‧**歐美藝術**──展出 14 到 20 世紀後期的繪畫和雕塑作品。中世紀和文藝復興展廳包括著名的西蒙娜‧馬提尼（Simone Martini）、克拉納赫（Lucas Cranach the Elder）、格林（Hans Baldung Grien）、羅倫佐‧洛拓（Lorenzo Lotto）和布龍齊諾（Bronzino）。17 世紀有葛利哥、魯本斯、林布蘭特、貝里尼和普桑。18 世紀收藏了卡納萊托（Canaletto）、貝魯托（Bellotto）、夏丹以及維斯特（Benjamin West）

1 國家藝廊內部的水院及加拿大雕塑展示　**2** 加拿大國家藝廊外觀一景　**3** 歐洲和美洲畫廊一景　**4** 原住民圖騰　**5** 當代美術部門展示情景　**6** 澳大利亞藝術家穆克的作品

奧地利畫家克林姆的〈希望I〉

的〈吳爾夫將軍之死〉。19世紀重點包括卡諾瓦（Canova）真人大小的大理石〈舞者〉，康斯塔伯（Constable）、泰納和柯洛的風景，還有杜米埃、盧梭、畢沙羅、莫內、竇加、塞尚、高更和梵谷作品。20世紀有克林姆（Klimt）、勃拉克、畢卡索、杜象、蒙德利安和達利、馬格利特等，還有培根、帕洛克、柯爾達、沃荷、羅森伯格、紐曼等人作品。

·**亞洲藝術**——國家藝廊的亞洲收藏規模較小，雕塑、繪畫和裝飾藝術來自印度、西藏與中國。印度作品最早可以上溯至8世紀；中國藝品包括銅器、繪畫、玉雕等。2001年加拿大國家藝廊歸還中國一件1978年收藏的龍門石窟的唐代羅漢像，這是加國首次歸還中國流失的文物。

·**攝影**——國家藝廊是最早認識攝影為藝術表現形式的博物館，自1967年開始永久收藏照片，定期在藝廊空間展示，含加、法、英、德、美、日作品，兩萬多張照片涵蓋了的整個攝影史。

·**當代創作**——當代美術部門每兩年提出新的貸款，收購加拿大各地的新創作，反映當前藝術世界的趨勢及活力。借由不同的形式媒材，提供了洞察60、70年代之前的加拿大先驅創作展示，以激發交流、辯論和沉思的火花，使本國藝術家在一個更大的國際背景裡探索自我。

·**教育**——對象從學齡前兒童到老人，藝術新手到專家，借由收藏和展覽回應觀眾廣泛的興趣和需求，並提供不同的學習方式來探索藝術。

·**研究**——圖書館和檔案館是加拿大和歐美視覺相關藝術的研究中心。

加拿大是一個年輕且猶待開發的國度，北國風光壯麗，但是感覺藝術風格與品味依附歐美過深，溫良恭儉讓，間中雖不乏優秀作品，卻猶未顯現真正的豪雄氣象。台灣明清繪畫大體沿襲中國沿海閩浙之風，卻獨具開荒的慓悍內質，這方面加拿大尚未得見。

■ 館藏

維斯特的〈吳爾夫將軍之死〉

加拿大「七人團」反對以歐洲制式的繪畫技法表現加拿大景觀，主張建立自身有力的風格，圖為成員湯姆·湯姆生的〈傑克松〉。

賈克生的〈紅色的楓葉〉

哈里斯的〈格陵蘭之山〉

巴涅特·紐曼的〈火的聲音〉

法國藝術家杜象的作品

[加拿大國家藝廊]

地址：380 Sussex Dr, Ottawa, ON K1N 9N4 Canada

電話：613-990-1985

門票：成人12元，老人及學生10元，青少年（12-19）6元，11歲以下免費；家庭票24元。

開放時間：冬季（10-4月）週二至日上午10時至下午5時；週四至下午8時；週一休。
夏季（5-9月）週一至日上午10時至下午5時；週四至下午8時。

美麗之湖的藝術重心
安大略藝廊

1 多倫多市的地標多倫多電視塔 **2** 皇家博物館是猶太建築師丹尼爾 · 李比斯金設計 **3** 安大略藝廊正面的外部的長玻璃介面 **4** 藝廊標識 **5** 安大略藝廊入口

多倫多市是加拿大的經濟、文化中心，潔淨的環境、完善的交通設施、高品質生活、低犯罪率及對多樣文化的包容性，被推崇為世界最宜居住都會之一。這裡同時也是劇院之都，交響樂團、國家芭蕾舞團的水準不僅在加國首屈一指，在世界上也具有頂極水準。市內擁有舉世知名的安大略藝廊和皇家博物館，二者的新建築分由法蘭克 · 蓋瑞和丹尼爾 · 李比斯金設計，附近唐人街是地道的中國城，中華風情濃郁。

安大略藝廊（Art Gallery of Ontario，簡稱 AGO）是加國最悠久的美術展覽機構之一，側身北美洲十大美術館之列，歷史超過一個世紀，展品以加拿大及歐美現代藝術為主。藝廊分成亨利 · 摩爾雕塑中心、加拿大翼、Anne Tannenbaum 藝術學校及藝廊原址「農莊」等，內藏超過 6 萬 8000 件珍品，吸引世人參訪。

　　安大略藝廊前身是 1900 年一群私人成立的多倫多藝術博物館，1903 年安大略議會通過正式立法，1911 年搬到目前所在的格蘭奇公園（Grange Park），1919 年更名為多倫多藝廊，復於 1966 年改稱為安大略藝廊，第一個正式展覽於 1913 年揭幕。其收藏中加拿大藝術家作品約占一半，這裡也有歐美重要的中世紀和文藝復興時期的藝術收藏。主要有丁托列托、貝里尼、魯本斯、林布蘭特、庚斯博羅、范戴克、布爾代勒，以及哈爾斯和其他近世藝術家羅丹，梵谷、竇加和畢卡索等。亨利‧摩爾雕塑藝術中心約有 20 件青銅收藏，是此位英國雕塑家最大的公共收藏所在，〈兩個大形構成〉轟立在博物館北面路口迎接參觀者。藝廊也有北美重要的非洲藝術與當代藝術典藏，當代方面從沃荷到歐登柏格和珍妮‧霍爾茨，述説著現代藝術運動在加、美與歐洲的演變。

藝廊最初建築是 1916 年由皮爾遜和達林（Pearson Darling）設計的學院風格「布雜藝術」建體，爾後在 20 世紀經歷六次擴建，但因藝廊持續增長，需要更大的空間。2002 年加國出版業鉅子和藝術收藏家肯尼斯·湯姆生（Kenneth Thomson）將價值 3 億美元的 2000 件典藏及 1 億加元捐贈予安大略藝廊。在加拿大政府、安大略省和安大略文化魅力基金支持下，藝廊展開更大規模建設，以容納此項贈予。出生於多倫多的名建築師蓋瑞獲選負責新館

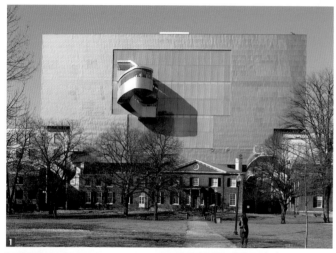

設計，他年輕時經常來他祖父母經營五金商店不遠的安大略藝廊參觀。蓋瑞 1947 年移居美國，此次回返多倫多為孩童時舊遊的藝廊設計，可說是一段因緣，也是他在加國第一件作品。

蓋瑞與捐獻人湯姆生密切合作，2004 年公布了雄心勃勃的設計和施工計畫，最重要的考量是為要想創建一個提升藝術，而不傷害藝術的服務性建築。但是此項計畫在當時引起一些批評，批評者憂慮作為一個擴展，而不是一個新的創造，「大雜燴」式的合成可能看不出蓋瑞的標誌風格，而且喪失建立一個新館的機會。社會的質疑導致部分董事會成員離職，不過到 2006 年湯姆生去世，他期盼的改造專案終於付諸實行。

經過七年的籌備與建設，耗資 2 億 7600 百萬的新藝廊於 2008 年 11 月落成，最顯著的標誌性元素包括：外部的長

玻璃介面，北面的「義大利畫廊」與建築物的中庭，還有南端添加的藍色複合懸挑梯宇結構的當代館。觀眾進入後會看到分類的書店、餐廳、劇院和咖啡屋，商業區還包括 AGO 的免費當代藝廊。中庭由不規則的蛇形螺旋樓梯連繫到下方展場，樓梯造型非常藝術，使它不再只是過道，成為目光焦點所在。穿過玻璃天花板連接南翼的外部樓梯，成為可以俯瞰景致的金屬高塔，不但城市眺望無際，遠處的安大略湖也盡收眼底。新的「義大利畫廊」位於二樓，為一冷杉木結構及玻璃的結合體，沐浴於自然光下有溫暖之感，窗外市景在無聲流動。

蓋瑞這項新作不同於以往名作，採用玻璃使光線在玻璃面上反射或折射，澄澈的藍天與周圍街景以不同角度變幻相異的畫面，內外空間的安排獲得建築評論家的一致好評，成為這座城市所見最簡單、方便、悠閒的建築。而改建後的美術館與當初持反對意見市民的裂痕自然癒合。

撇開建築的硬體探討，藝廊內收藏的名作有：丁托列托的〈耶穌洗門徒的腳〉，此作有三個版本存世，另二幅分別收藏於西班牙普拉多美術館與英國希普利藝廊。魯本斯的〈屠殺無辜者〉，為加拿大出版業鉅子湯姆生 2002 年的贈品之一。法國畫家詹姆士‧天梭（James Tissot）的〈女店員〉。英國先拉斐爾派畫家渥特豪斯的〈夏洛特女人〉。保羅‧凱恩的〈西北景色〉，此畫在 2002 年蘇富比拍賣會上創造了 510 萬美元售價，成為當時史上最昂貴的加拿大繪畫。以及湯姆生的〈西風〉、〈早春〉，麥當勞的〈洛磯山脈奧哈拉湖〉、〈梣山〉。安大略藝廊規定凡有藝品存在的空間一概不准攝影。

魯本斯的〈屠殺無辜者〉

托馬斯・庚斯博羅的作品

英國先拉斐爾派畫家渥特豪斯的〈夏洛特女人〉

畢沙羅的〈魯昂的蓬博耶爾迪厄，多雨天氣〉

[安大略藝廊]

地址：317 Dundas St. W., Toronto, ON M5T 1G4 Canada

電話：416-979-6648

門票：成人19.5元，老人16元，學生及青少年（6-17）11元，5歲以下免費，家庭票49元。

開放時間：週二至日上午10時至下午5時30分；週三至晚間8時30分。週一休。

詹姆士・天梭的油畫〈女店員〉

保羅‧凱恩的〈西北景色〉在2002年拍賣會上創造了510萬美元售價，
成為當年史上最昂貴的加拿大繪畫

「七人團」成員湯姆生的〈西風〉

「七人團」成員麥當勞的〈椏山〉

麥當勞的〈洛磯山脈奧哈拉湖〉

這裡的亨利‧摩爾雕塑收藏是雕塑家最大的公共收藏所在

從法院脫胎為美術館
溫哥華藝廊

溫哥華藝廊（Vancouver Art Gallery）創建於 1931 年，是溫哥華市最重要的藝術展覽館。原先位在市中心繁華商業的西喬治亞街，1983 年遷移至 Hornby 街段。說來有趣，加國魁北克國立美術館是從監獄改建而成，溫哥華藝廊主建築的前身卻是英屬哥倫比亞省法院，此座古蹟由著名建築師雷坦柏瑞（Francis Rattenbury）1905 年設計建造。法院正門為希臘神殿式圓柱三角頂，內部大廳有一穹頂，十分宏偉。1912 年赫伯（Thomas Hooper）為大廈增建了西垣，這部分今日仍保留了原始的法官長凳和壁面，被列作文化遺產，未改成藝廊。建築體另一面在 1966 年增設了彩色磁磚搭建的噴泉，成為都會人休憩場所。而 80 年代改建藝術展覽館的工程由亞瑟‧艾瑞克森（Arthur Erickson）負責，除了四層樓面展廳規劃外，藝廊附設有閱覽室、禮品店和餐飲部，整體設計完善。

展覽廳面積約 4 萬 1000 平方英尺，藏品近一萬件，以展示不列顛哥倫比亞省藝術家作品和太平洋岸原住民創作為主，也包括「七人團」成員之作。由於受原始印第安土著信仰和

1 溫哥華市高樓林立　2 藝廊的美麗夜景　3 溫哥華藝廊全景　4 溫哥華藝廊由法院改建而成，穹頂透露天光

移民社會影響，藏品許多圍繞於神話與現實作陳述，尤以 1871 年出生該省，患有精神衰弱、疑病症和精神分裂症女畫家艾密麗‧卡爾描繪西海岸風景和印第安原住民文化的畫最著稱。

　　「七人團」成員不止七位，包括卡米可（Franklin Carmichael）、哈里斯、賈克生、法蘭克‧賈斯登（Frank Johnston）、李斯梅、麥當勞、瓦雷（Frederick Varley）

和湯姆生、卡森（A. J. Casson）、霍蓋（Edwin Hogarth）、費茲傑羅（LL Fitzgerald）等畫家。他們認為加拿大是一個待開發且充滿活力的國家，反對以歐洲制式的繪畫技法表現加拿大的景觀，主張應建立更大膽、有力的風格，採取現實主義的詮釋，來描繪這一野性、原始的山川風光。「七人團」主要以多倫多為活動基地，但由於他們的理論和創作均以風景畫為實踐，在自然風景壯麗的不列顛哥倫比亞地區更得到充分的認同。

說起 20 世紀北美洲代表性女藝術家，墨西哥的卡蘿以入世的女性自我敘述贏得世人注視；美國的歐姬芙以出走的荒涼慾想成就自己聲名；加拿大的艾密麗‧卡爾年歲最長，她沒有卡蘿與歐姬芙強而有力的藝術家夫婿做靠山，艾密麗終身未婚，曾在舊金山、英、法習畫，生時遭到保守價值觀壓抑，因經濟艱困有長達 15 年時間放棄了創作。她是加國最早從原住民藝術中尋找創作靈感的畫家，筆下黑暗的原始森林，廣袤的天空和不朽的圖騰，使人們深思，在忙於追求進步的同時，我們失去了什麼，而人和自然的關係又是為何？幽暗、動盪、神祕漩渦式的氛圍，暗示了作者內心火燄般的狂熱，帶有超自然力的深沉無盡之感。

就像葛利哥之與山城多雷托，羅特列克之與蒙瑪特，生於維多利亞的卡爾成為溫哥華最重要的文化資產，光為了一睹她的作品，就值得前往溫哥華藝廊一行。2002 年由烏達策展的「卡爾、歐姬芙、卡蘿：自己的房間」巡迴展，溫哥華藝廊是主辦者之一。此外溫市於 1925 年以艾密麗‧卡爾為名創建的藝術設計學院今日已成名校，並於 2008 年升格成大學。一位畫家成為一座城市象徵，在這裡再次得到了證明。

過去 20 年藝廊大量增加了攝影收藏，已成北美洲攝影藝術重鎮。藝廊同時展出雕塑和公共藝術等全方面優秀創作，並主辦一定數量的公眾藝術節目和演講活動。

1 藝廊前噴泉用彩色磁磚拼成　2 展覽懸掛的裝置藝術　3 加拿大人艾密麗‧卡爾是20世紀代表性女藝術家　4 5 艾密麗‧卡爾從加國西岸風景和原住民藝術尋找創作靈感

美洲都市發展大體隨著自東向西漸進的開發模式，溫哥華地處西南邊陲的太平洋岸，從北美傳統重歐的眼光看，它的文化歷史和藝術收藏起步較晚，原來難與東部城市競爭，但它成功利用了印第安原住民和亞裔資產，創造能量來共享藝術的遼闊視野，建立起不同其他地方的展館。

溫哥華藝廊執行將重點放在不列顛哥倫比亞省藝術遺產的在地化政策同時，沒有忽視與國際接軌。為了凸顯溫市多元文化特色，有地緣地利，數量龐大的亞裔移民藝術家在其中扮演了重要角色，且注入新而澎湃的文化活力。除了早年曾舉行過張大千畫展外，2001 年華裔

1 藝廊展出裝置藝術家瓊安（Brian Jungen）的作品　　2 溫哥華藝廊展出中國當代裝置藝術　　3 藝廊附設有禮品店

藝術家林蔭庭（Ken Lum）受委托製作公共藝術〈四艘擱淺的船：紅、黃、黑、白〉立於藝廊屋頂，四艘船的造型、顏色各異，代表著不同意涵：紅船象徵印第安原住民，黃船來自中國，白船是發現溫哥華的白人船溫哥華號，黑船代表早期印度移民。近年館方趕搭中國熱，活躍國際的中國藝術家像黃永砯、張洹等紛紛受邀展覽，資深策展人格蘭特・阿諾（Grant Arnold）和布魯斯・格林威爾（Bruce Grenville）對當今華裔藝術十分熟悉，策劃過包括台灣藝術家在內的展出，顯現出藝廊積極的企圖心。

　　現代又古典、西方遇東方、傳統與當代並進的各類展覽，宛若炒一盤文化雜燴，歷史證明雜交的文化是最有生命力的文化。溫哥華藝廊的在地化與國際化路線，為世界他地的美術館政策提供了成功的模式。

■ 館藏

畫家夏伯特（Jack Shadbolt）將印第安原住民文化帶入自己創作裡

原住民藝術家鳩・大衛（Joe David）的假面製品

「七人團」成員卡米可的水彩作品〈卑謝特農莊〉

「七人團」成員哈里斯的油畫〈拜羅島蘇雷山〉

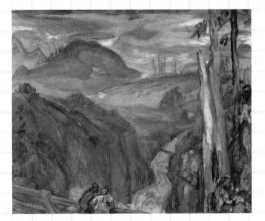

「七人團」成員瓦雷的水彩〈Lynn峽谷之橋〉

[溫哥華藝廊]

地址：750 Hornby St., Vancouver, BC V6Z 2H7, Canada

電話：604-662-4700

門票：成人20元，老人及學生15元，5歲以上青少年6元，5歲以下免費，家庭票50元。週二晚間5-9時自由樂捐。

開放時間：上午10時至下午5時；週二至晚間9時。

【附錄】藝術家及建築師人名索引

Howard Finster / 霍華德 · 芬斯特

Larry Fuente / 芬替

Lee Friedlander / 李 · 弗裡德蘭德

LL Fitzgerald / 費茲傑羅

Lucian Freud / 盧西安 · 弗洛伊德

Margaret MacTavish Fuller / 瑪格麗特 · 傅勒

Peter Fusco / 彼得 · 福斯科

Richard E. Fuller / 理查 · 傅勒

Robert Field / 羅伯特 · 費爾德

G

Alberto Giacometti / 傑克梅第

Andy Goldsworthy / 高斯渥希

Anne-Louis De Roussy Girodet-Trioson / 吉洛底 – 提歐頌

Antonio López García / 安東尼 · 羅佩茲 · 加西亞

Antony Gormley / 葛姆雷

Arshile Gorky / 阿希爾 · 高爾基

Benjamin Guggenheim / 班傑明 · 古根漢

Bruce Grenville / 布魯斯 · 格林威爾

Carl F. Gould / 卡爾 · 古爾德

Che Guevara / 格瓦拉

El Greco / 葛利哥

Frank Gehry / 法蘭克 · 蓋瑞

Gainsborough / 庚斯博羅

Giotto / 喬托

Goya / 哥雅

Hans Baldung Grien / 格林

Isabella Stewart Gardner / 伊莎貝拉 · 斯圖爾特 · 加德納

Jack Gardner / 傑克 · 加德納

James Gill / 詹姆斯 · 吉爾

Leon Golub / 里奧 · 哥盧布

Luca Giordano / 喬達諾

Michael Graves / 麥可 · 葛瑞夫

Morris Graves / 莫里斯 · 格拉維斯

Paul Gauguin / 高更

Peggy Guggenheim / 佩姬 · 古根漢

Philip Goodwin / 菲利普 · 葛文

Philip Guston / 賈斯登

Red Grooms / 雷德 · 葛魯姆斯

Richard Gluckman / 理查 · 格魯克曼

Sanford Robinson Gifford / 吉弗德

Solomon R. Guggenheim / 所羅門 · 古根漢

H

Alexandre Hogue / 霍格

Anna Vaughn Hyatt Huntington / 杭廷頓

Charles "Teenie" Harris / 查爾斯 · "替尼" · 哈里斯

Childe Hassam / 哈山姆

Christopher Hume / 克里斯多夫 · 休姆

Damien Hirst / 達敏 · 赫斯特

David Hockney / 大衛 · 霍克尼

Duane Hanson / 韓森

Edward Hopper / 霍伯

Edwin Hogarth / 霍蓋

Frans Hals / 法蘭斯 · 哈爾斯

Gottfried Helnwein / 戈特弗里德 · 郝文

Henri Hebert / 赫伯特

Jacques Herzog / 赫佐格

Jenny Holzer / 珍妮 · 霍爾茨

Joseph H. Hirshhorn / 約瑟夫 · 赫希宏

Juan Hamilton / 璜 · 漢彌頓

Keith Haring / 凱斯 · 哈林

Lawren S. Harris / 哈里斯

Louis-Philippe Hebert / 赫伯特

Michael Heizer / 麥可 · 海澤

Richard Morris Hunt / 理查 · 莫里斯 · 杭特

Robert H. Hugman / 羅伯 · 哈格曼

Robert Harris / 羅伯特 · 哈里斯

Ronald L. Haeberle / 賀柏利

Steven Holl / 史蒂芬 · 霍爾

Thomas Hooper / 赫伯

William Morris Hunt / 威廉 · 莫里斯 · 杭特

Winslow Homer / 溫斯洛 · 荷馬

Zaha Hadid / 札哈 · 哈蒂

I

Robert Irwin / 羅伯特 · 歐文

J

Alfred Jensen / 阿弗瑞德 · 傑森

AY Jackson / 賈克生

C. Paul Jennewein / 詹內懷恩

David Jaffe / 大衛 · 傑斐

Donald Judd / 賈德

Frank Jirouch / 法蘭克 · 吉若屈

Frank Johnston / 法蘭克 · 賈斯登

Herbert F. Johnson / 赫伯特 · 強森

Jasper Johns / 瓊斯

Jeanne-Claude / 珍 – 克勞德

Martha Jackson-Jarvis / 傑克森 – 賈維斯

K

Alex Katz / 亞歷克斯 · 卡茨

Anish Kapoor / 卡普爾

Anselm Kiefer / 基弗

Barbara Kruger / 柯魯格

David Kahler / 大衛 · 卡勒

Edward Kienholz / 愛德華 · 肯赫茲

Edward L. Kemeys / 愛德華 · 喀麥斯

Franz Kline / 克萊恩

Frida Kahlo / 芙麗達 · 卡蘿

George Kelham / 喬治 · 凱勒姆

Jeff Koons / 傑夫 · 孔斯

Josef Paul Kleihues / 約瑟夫 · 克萊休斯

Kandinsky / 康丁斯基

Karsdale / 卡斯戴爾

Klimt / 克林姆

Leon Kossoff / 科索夫

Louis Kahn / 路易斯 · 卡恩

Paul Kane / 保羅 · 凱恩

Paul Klee / 克利

Rem Koolhaas / 庫哈斯

Richard Koshalek / 理查 · 科沙列克

Thomas Krens / 托瑪斯 · 克倫思

Willem de Kooning / 杜庫寧

L

Alfried Laliberte / 拉利波提

Arthur Lismer / 李斯梅

Beth Lipman / 貝斯 · 李普曼

Caroline Wiess Law / 卡洛琳 · 魏絲 · 羅

Daniel Libeskind / 丹尼爾 · 李比斯金

Dr. Stephen Little / 史蒂芬 · 立透博士

Edmonia Lewis / 艾德莫尼亞 · 里維斯

Ferdinand Leger / 勒澤

Frances Loring / 羅林

Jacob Lawrence / 賈可布 · 勞倫斯

Jean Paul Lemieux / 勒米埃

John Loengard / 勞恩卡

John Lyman / 約翰 · 萊曼

Joseph Legare / 利格瑞

Leonardo da Vinci / 達文西

Lorenzo Lotto / 羅倫佐‧洛拓
Maximilien Luce / 麥斯米倫‧魯斯
Morris Louis / 莫里斯‧路易斯
Roy Lichtenstein / 李奇登斯坦
Sol LeWitt / 索爾‧勒維特
Wilfrid Lacroix / 威爾弗‧拉克魯斯

M
Agnes Martin / 艾格尼斯‧馬丁
Barry McGee / 貝瑞‧麥克奇
David Moore / 大衛‧摩爾
Duane Michals / 杜安‧麥可
Edward and William S. Maxwell / 愛德華和威廉‧麥克斯維爾
Edward Sylvester Morse / 愛德華‧莫爾斯
Étienne-Martin / 安天恩–馬丁
Francois de Menil / 佛朗哥伊斯‧德‧曼尼爾
George Morrison / 喬治‧莫里森
Grace L. McCann Morley / 葛麗絲‧莫利
Henry Moore / 亨利‧摩爾
J.E.H. MacDonald / 麥當勞
Jacob Wrey Mould / 賈可布‧瑞‧茂德
James Wilson Morrice / 詹姆士‧莫里斯
Jean-François Millet / 米勒
Jean-Patrice Marandel / 馬倫岱爾
Jean-Pierre Morin / 讓‧皮埃爾‧莫蘭
Julie Mehretu / 朱莉‧梅瑞圖
Louis Rémy Mignot / 麥格諾
Manet / 馬奈
Margaret M. Mitchell / 瑪格麗特‧米契爾
Marilyn Monroe / 夢露
Marti Mayo / 馬諦‧馬約
Matisse / 馬諦斯
Medusa / 梅杜莎
Michael Manfredi / 麥可‧曼菲蒂
Michelangelo / 米開朗基羅
Miro / 米羅
Modigliani / 莫迪利亞尼
Mondrian / 蒙德利安
Moneo / 莫內歐
Monet / 莫內
Munch / 孟克

Murillo / 莫里樂
Pierre de Meuron / 皮耶‧德穆隆
René Magritte / 馬格利特
Richard Meier / 理查‧邁耶
Robert Mangold / 曼戈爾德
Robert Mapplethorpe / 羅伯特‧梅普爾索普
Robert Mills / 羅伯特‧米爾斯
Robert Motherwell / 馬哲威爾
Roberto Matta / 馬塔
Ron Mueck / 穆克
Simone Martini / 西蒙娜‧馬提尼
Thomas Moran 湯瑪斯‧摩蘭
Vincent Massey / 文森‧梅西
William Muschenheim / 威廉‧穆斯成翰
William Sidney Mount / 威廉‧蒙特

N
Barnette Newman / 紐曼
Bruce Nauman / 布魯斯‧諾曼
David Nash / 大衛‧納許
Elie Nadelman / 納德爾曼
Karl Nierendorf / 卡爾‧尼倫多夫
Kenneth Noland / 諾蘭
Weston Naef / 威斯頓‧聶夫

O
Claes Oldenburg / 歐登柏格
Georgia O' Keeffe / 歐姬芙
John O' Brien / 約翰‧奧布萊恩
Julian Onderdonk / 茱麗‧安德多克
Lucius O' Brien / 奧布萊恩
Nicolai Ouroussoff / 尼可拉‧奧洛索夫
Ofilis / 歐菲利
Robert Jenkins Onderdonk / 羅伯特‧安德多克
Sarah Oppenheimer / 莎拉‧歐本海默

P
Alfred Pellan / 培廉
Beverly Pepper / 比弗利‧培波
Charles A. Platt / 普拉特
Elvis Presley / 普利斯萊
Fairfield Porter / 費爾菲爾德‧波特
Gio Ponti / 吉奧龐蒂
Jackson Pollock / 帕洛克

Jaume Plensa / 普倫薩
John Russell Pope / 波普
Martin Puryear / 馬丁‧普伊耳
Mikahil Piotrovsky / 皮奧朵夫斯基
Phillip Pearlstein / 皮爾斯坦
Picasso / 畢卡索
Pissarro / 畢沙羅
Poussin / 普桑
Praxiteles / 普拉克希特利斯
Renzo Piano / 倫佐‧皮亞諾
Richard Prince / 理查‧普林斯
Roxy Paine / 洛伊‧佩恩
Thomas Phifer / 托瑪士‧費佛

Q
John Quidor / 約翰‧奇德
Kane Quaye / 凱恩‧夸伊

R
Albert Pinkham Ryder / 賴德爾
Bridget Riley / 布里吉特‧瑞蕾
Charles Marion Russell / 查爾斯‧羅素
Diego Rivera / 里維拉
Eleanor Reese / 埃莉諾‧瑞斯
Francis Rattenbury / 雷坦柏瑞
Frank Reaugh / 法蘭克‧瑞
Frederic Sackrider Remington / 弗雷德里克‧雷明頓
Gerhard Richter / 利希特
Goodridge Roberts / 羅伯茨
Henri Rousseau / 盧梭
Hilla Rebay von Ehrenwiesen / 希拉‧瑞貝
James Renwick Jr. / 小詹姆斯‧倫威克
Jean Baptiste Roy-Audy / 羅伊‧奧迪
Jean-Paul Riopelle / 里奧皮勒
Larry Rivers / 賴瑞‧里維斯
Man Ray / 曼‧雷
Mark Rothko / 羅斯科
Mel Ramos / 拉摩斯
Raphael / 拉斐爾
Redon / 魯東
Rembrandt / 林布蘭特
Renoir / 雷諾瓦
Robert Rauschenberg / 羅森伯格
Rodin / 羅丹
Rouault / 盧奧
Rubens / 魯本斯

國家圖書館出版品預行編目資料

遊美國・加拿大：發現美術館／劉昌漢 著.
--初版. -- 臺北市：藝術家，2015.02
336面；17×24公分.--

ISBN 978-986-282-142-8（平裝）

1.美術館 2.美國 3.加拿大

906.8 103025765

遊美國・加拿大
發現美術館

劉昌漢 著

發行人 何政廣
主編 王庭玫
編輯 林容年、陳珮藝
美編 張紓嘉
出版者 藝術家出版社
台北市重慶南路一段147號6樓
TEL：（02）2371-9692～3
FAX：（02）2331-7096
郵政劃撥 01044798 藝術家雜誌社

總經銷 時報文化出版企業股份有限公司
桃園縣龜山鄉萬壽路二段351號
TEL：（02）2306-6842

南區代理 台南市西門路一段223巷10弄26號
TEL：（06）261-7268
FAX：（06）263-7698

製版印刷 鴻展彩色製版印刷股份有限公司
初版 2015年2月
定價 新台幣380元
ISBN 978-986-282-142-8